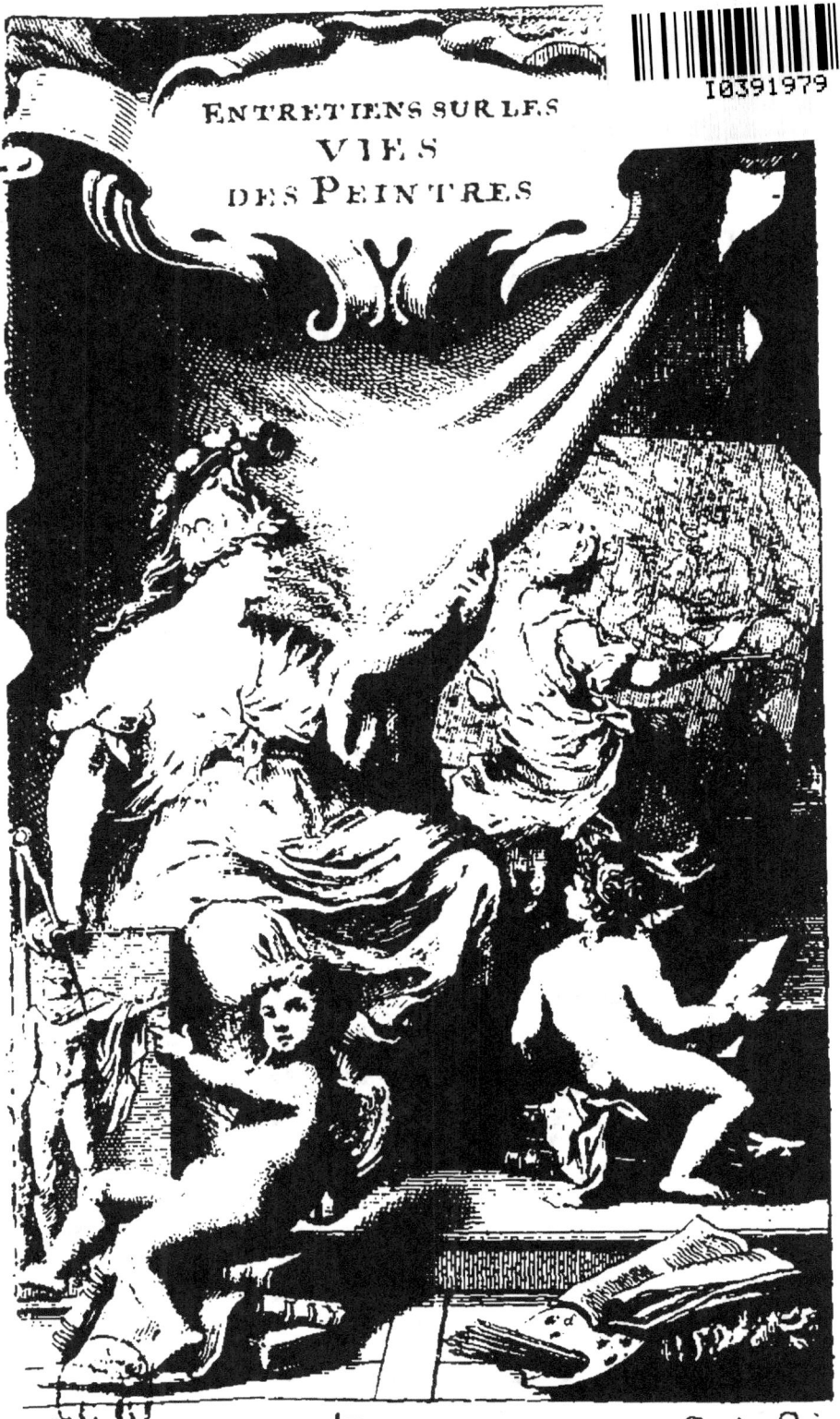

ENTRETIENS SUR LES
VIES
DES PEINTRES

A TREVOUX, DE L'IMPRIMERIE DE S.A.S.

ENTRETIENS
SUR LES VIES
ET
SUR LES OUVRAGES
DES PLUS
EXCELLENS PEINTRES
ANCIENS ET MODERNES;
AVEC
LA VIE DES ARCHITECTES
PAR MONSIEUR FELIBIEN.

NOUVELLE EDITION, REVUE, CORRIGE'E
& augmentée des Conferences de l'Académie Royale
de Peinture & de Sculpture;

De l'Idée du Peintre parfait, des Traitez de la Miniature,
des Desseins, des Estampes, de la connoissance
des Tableaux, & du Goût des Nations;

DE LA DESCRIPTION DES MAISONS DE
Campagne de Pline, & de celle des Invalides.

TOME PREMIER.

A TREVOUX,
DE L'IMPRIMERIE DE S. A. S.

M. DCCXXV.

A MONSEIGNEUR
COLBERT,
CHEVALIER, MARQUIS de Seignelay & autres Lieux, Commandeur & Grand-Trésorier des Ordres de Sa Majesté, Conseiller ordinaire en tous ses Conseils, & au Conseil Royal, Controlleur Général des Finances, Surintendant & Ordonnateur Général des Bâtimens, Arts & Manufactures de France.

MONSEIGNEUR,

Comme il n'y a que Dieu qui connoisse le prix des Rois, il n'appartient qu'aux Rois à bien con-

Tome I. A *noître*

noître ce que valent les autres hommes. Aussi l'on peut dire que Sa Majesté ayant résolu de rendre ses Peuples heureux, a bien vû que vous étiez celui dont Elle pouvoit se servir pour l'accomplissement d'un si grand dessein. C'est par les lumieres de son esprit si clairvoyant, qu'Elle a découvert les rares qualitez que le Ciel vous a données, si propres à exécuter ses ordres. Ses yeux ont pénétré jusques dans votre cabinet, où ils vous ont vû attaché à régler des affaires très-épineuses & trés-importantes ; & ç'a été votre maniere de vivre si occupée & si laborieuse, ou plûtôt cette beauté d'Ame qu'Elle a reconnuë en vous, qui l'a persuadée que vous étiez ce
fidéle

EPITRE.

fidéle serviteur dont elle avoit besoin. Elle a jugé, avec raison, qu'Elle pouvoit attendre une fidélité inviolable d'un homme que le plaisir, l'ambition & l'amour des richesses ne sont point capables de corrompre, ni même de détourner des moindres choses qui regardent son service.

En effet, à qui le Roi pouvoit-il mieux confier les emplois qu'il vous a donnez, qu'à celui qui s'y applique avec tant d'assiduité, & qui s'y conduit avec tant de prudences qui prend lui-même connoissance de toutes choses ; qui travaille jour & nuit pour ne pas remettre à d'autres des affaires si importantes ; qui n'a d'interét que celui du Roi & de l'Etat ; qui considere tous

EPITRE.

les Sujets de Sa Majesté comme enfans d'un même pere ; qui ne connoît pour parens & pour amis, que ceux qui sont les plus affectionnez au service de son Prince ; qui s'est acquis une entiere confiance dans tous les esprits, par la sincerité de ses paroles ; & de qui enfin tous les gens de merite doivent être assûrez qu'il n'aura jamais pour eux que des loüanges dans la bouche, pour leur procurer, auprès de S. M. des honneurs & des liberalitez?

Ne soyez pas surpris, MONSEIGNEUR, si je parle si hardiment de ce que toute la terre remarque en vous. On regarde les personnes constituées en la dignité où vous êtes, avec respect ; mais on les regarde comme des Astres

dont

EPITRE.

dont on observe le cours, les qualitez & les diverses influences. On mesure toutes leurs démarches, on les considere avec attention, & ils ne font point de pas, qu'on ne croye être utiles ou préjudiciables à ceux qui sont au-dessous d'eux.

Quand on considerera bien quelles sont vos occupations, & quelle est cette administration toute desinteressée, on aura lieu d'attendre de vous beaucoup de grandes choses. On ne doit pas craindre qu'un homme qui a les mains si pures dans le maniment des Finances, souffre desormais que les Peuples soient foulez par les exactions cruelles de ceux qui ne pensent qu'à s'enrichir aux dépens du Public. On doit esperer plûtôt que nous reverrons

dans peu de tems nos provinces rétablies & nos campagnes cultivées, puisque même vous portez vos soins au-delà du Royaume, travaillant, comme vous faites, à l'établissement & à la sûreté d'un Commerce nouveau, qui doit augmenter notre abondance, des biens & des richesses des Païs étrangers.

Il semble que les biens & les richesses que la France produit elle-même, & qui la font considerer pardessus tous les autres Royaumes, ne soient pas capables de satisfaire au desir que vous avez de la rendre heureuse. Vous voulez que toutes les parties du monde contribuent à son abondance, & viennent, comme tributaires du plus grand Roi de la terre, répandre à
ses

EPITRE.

ses pieds ce qu'elles ont de plus rare & de plus precieux. Vous voulez que l'on voye nos villes opulentes, & nos champs chargez de moissons ; & que nos mers & nos rivieres couvertes de vaisseaux, apportent jusques dans nos ports toutes les richesses des Indes.

Certes, y a-t'il rien qui soit plus digne d'une éternelle loüange, que de se servir, comme vous faites, de la faveur du Roi, non pas pour augmenter votre fortune, mais pour accroître la gloire de Sa Majesté & le bien de ses Sujets ? Il y a grande apparence que celui qui porte ses soins jusqu'aux extrémitez du Monde pour la grandeur de son Prince & les interêts de son Païs, en conserve encore de plus

grands pour le dedans de l'Etat, où vous travaillez si heureusement à toutes les choses necessaires & avantageuses aux Peuples.

Aussi c'est par vos continuels travaux, MONSEIGNEUR, qu'en donnant des marques de votre zele à notre grand Roi, vous donnez en même tems, des témoignages de votre affection pour le bien public, & de votre grande capacité en toutes choses. C'est par là que vous immortaliserez votre nom, ou plûtôt c'est par tant de bienfaits que vous éleverez vous-méme dans les cœurs des peuples, un monument d'éternelle durée, & mille fois plus glorieux que tous ceux que l'Art pourroit inventer.

Mais vos soins ne s'arrêtent pas

pas seulement à pourvoir à tous les besoins du Royaume, vous les étendez encore plus loin: car, dans le desir que vous avez de voir cette Monarchie florissante, vous ne vous contentez pas de travailler pour l'honneur du siécle présent, vous songez encore aux siécles à venir. Vous établissez des Academies pour les plus beaux Arts, afin que la France surpassant, comme elle fait, les autres Nations en grandeur de courage, ne manque pas aussi d'excellens Ouvriers pour représenter les actions de notre auguste Monarque, pour immortaliser tous les grands hommes qui ont l'honneur de servir sous lui, & pour se voir un jour embellie de travaux qui soient dignes d'un si grand Empire.

Ceux qui viendront après nous, qui joüiront des biens dont Sa Majesté nous enrichit, & qui se seront rendus sçavans par les connoissances que vous nous procurez dans les Sciences & dans les Arts, ne parleront-ils pas de son regne comme d'un regne tout-à-fait heureux? Et quelle idée ne se formeront-ils point de votre vertu & de votre merite, quand ils sçauront l'estime que vous avez euë pour la vertu & pour le merite des autres?

Combien toutes les Maisons Royales ont-elles changé de face, depuis que vous en avez la direction; & combien ces beaux lieux sont-ils ornez d'ouvrages magnifiques & convenables à la dignité du Prince qui les habite? Il y a eu des tems

EPITRE.

où l'on ne connoissoit ces Maisons que par leurs ruïnes & par le mauvais état où elles étoient. Mais aujourd'hui, nous voyons le soin que vous prenez à les rétablir; & nous considerons, avec une joye mêlée d'admiration, comme de toutes parts les plus excellens hommes contribuent à l'embellissement de ces superbes Edifices.

Voyoit-on avant vous, des Surintendans des Bâtimens se donner la peine d'examiner jusques aux moindres desseins de tous les ouvrages qu'on fait pour le Roi? Prenoient-ils, comme vous, une entiere connoissance des plus petites choses? Vous ne dédaignez pas de vous trouver même souvent parmi des Ouvriers; vous ordonnez de

leurs travaux : vous leur communiquez vos lumieres ; & par votre vigilance & votre activité, vous leur servez d'exemple à travailler avec plus de zele & de diligence pour la satisfaction du Roi. Aussi quand on pense à toutes les belles choses qui ont été faites depuis que vous en avez la conduite, on croiroit presque que tout cela se fait par enchantement, puisque nous voyons tout d'un coup des Maisons bâties & ornées, des Parcs accomplis, & des Jardins que la Nature regarde comme des productions où elle croit n'avoir point de part.

Cependant, MONSEIGNEUR, si vous faites paroître tant de magnificence dans les Palais du Roi,

on ne voit rien de superbe dans votre Maison. Vous êtes le premier qui dans vos bâtimens, donnez à tous les Sujets de Sa Majesté un exemple de moderation, & qui dans toutes vos actions leur êtes un exemple de modestie. Mais cette grande moderation & cette extrême modestie, sont des vertus qui jettent un éclat beaucoup plus brillant que tout ce pompeux appareil, ce luxe & ces dépenses excessives, par lesquelles tant d'autres Ministres ont prétendu se signaler.

Mais ce qui n'est pas un moindre sujet d'admiration, & que nous devons considerer comme un gage & une assûrance du bonheur de tout le Royaume, est qu'au lieu de vous voir sans cesse environné

de

de ces gens ambitieux qui prétendent toûjours enrichir les Princes en ruïnant l'Etat, vous ne donnez une favorable audience qu'à ceux qui trouvent des moyens d'enrichir l'Etat aux dépens du Roi. Car nous voyons que Sa Majesté a fait elle-même les premieres dépenses de toutes les entreprises où vous avez crû que le Peuple aura moyen de profiter, soit par le commerce, soit dans les Manufactures que vous avez établies en divers endroits du Royaume.

Un tems si heureux me fait prendre la liberté de mettre au jour & sous la protection de votre nom, un Ouvrage que j'ai médité il y a long-tems. Il est vrai que je ne pouvois me résoudre à l'exposer au
sen-

EPITRE.

Public, parce que les Arts ne me sembloient pas alors assez estimez pour en faire connoître le merite & l'excellence. Mais aujourd'hui que le Roi leur fait un si bon accuëil, qu'ils ont l'honneur de votre appui, & que vos faveurs rappellent les Muses qui étoient bannies, & donnent une nouvelle vigueur aux Sciences & aux Arts, je n'ai plus de répugnance à faire paroître ce que j'ai écrit pour honorer la Peinture, l'une de ces filles toutes divines, qui ne fait la cour qu'aux Vertus; & qui, à l'envi de la Poësie & de l'Eloquence, travaille à immortaliser les grands hommes.

 L'honneur que Sa Majesté m'a fait d'agréer mes Ouvrages, & de me charger d'un emploi où j'au-

rai sujet de traiter de ces somptueux Bâtimens & de ces riches Manufactures dont vous avez pris la conduite : cet honneur, dis-je, que vous m'avez procuré, m'est d'autant plus avantageux, qu'il me donnera lieu de faire connoître à tout le monde les grandes choses que vous faites, & de vous témoigner avec combien de respect je suis,

MONSEIGNEUR,

Votre très-humble & très-obéïssant serviteur,
FELIBIEN.

PREFACE.

PREFACE.

SI je n'avois pour exemple plusieurs grands hommes qui ont écrit des Sciences & des Arts dont ils n'ont jamais fait profession, j'aurois lieu de craindre qu'on trouvât à redire de ce qu'aujourd'hui j'entreprens de parler d'un Art si éloigné des occupations que j'ai euës. Mais puisqu'en cela je ne fais qu'imiter les personnes les plus doctes, on ne s'étonnera pas, si j'écris de la Peinture, principalement quand on sçaura que de tout tems, j'ai eu une si forte inclination pour ce bel Art, qu'il n'y a guéres de parties qui en dépendent, dont je n'aye voulu avoir une connoissance exacte,
&

& même où je n'aye quelquefois passé des préceptes à l'exécution.

Il est vrai que j'ai eu cet avantage de connoître les plus excellens Peintres de nos jours ; & qu'ayant demeuré quelques années en Italie, ce fut là que je m'efforçai d'acquerir, autant qu'il me fut possible, encore plus de lumiere de cet Art, que celle que j'en avois déjà.

Aussi quand je pense à ces Bâtimens antiques, à ces Statuës & à ces Tableaux, dont je faisois mon plus grand divertissement pendant le séjour que j'ai fait à Rome, je trouve encore un plaisir extrême à repasser dans ma mémoire les images

ges de tant de rares & excellentes choses.

J'avois l'honneur d'être employé auprès de feu Monsieur le Marquis de Fontenay, Ambassadeur extraordinaire pour le Roi près d'Innocent X. & qui dans sa premiere Ambassade près d'Urbain VIII. avoit déjà laissé dans l'Italie une haute estime de cette grande capacité, de cette sagesse & de cette probité qui rendent par tout sa mémoire si recommendable. Et c'étoit dans le tems où les troubles de Naples donnoient matiere à ce digne Ministre de faire valoir toutes ses belles qualitez, en travaillant aux affaires les plus importantes qui fus-
sent

sent alors dans l'Europe.

Comme pendant tout le tems de son Ambassade, il se passa plusieurs choses très-considerables qui m'obligeoient d'être presque toûjours auprès de lui, je n'avois que peu d'heures pour me délasser. J'employois néanmoins le peu de tems qui me restoit, ou à visiter les personnes les plus versées dans les Sciences & dans les Arts, ou à voir les Eglises & les Palais.

Entre les Peintres qui paroissoient dans Rome avec davantage de réputation, je puis remarquer ici comme les plus célebres, le Chevalier Lanfranc, le sieur Pietre de Cortone, & le fameux M. Poussin, que je nom-
me

PREFACE.

me le dernier, comme le plus jeune des trois. Je pris grand soin de les connoître, & particulierement M. Poussin, avec lequel je fis une amitié très-étroite. Tout le monde sçait quel a été son merite; & pour moi, je ne crois pas qu'il y ait eu de Peintre qui ait possedé une plus haute idée de la perfection de la Peinture, ni qui ait mieux sçû que lui, tout ce qui peut rendre un Ouvrage accompli. Que si nous en voyons de puissantes marques dans ceux que nous avons de sa main, il en donnoit encore de plus fortes preuves par ses discours; & je suis obligé de confesser que ce fut dans son entretien, que

j'appris

j'appris alors à connoître ce qu'il y a de plus beau dans les Ouvrages des excellens Maîtres, & même ce qu'ils ont observé pour les rendre plus parfaits.

Bien qu'il affectât d'être fort retiré quand il travailloit, afin de n'être pas obligé de donner entrée chez lui à plusieurs personnes qui l'auroient interrompu par leurs visites trop frequentes, je vivois néanmoins de telle sorte avec lui, que j'avois toûjours la liberté de le voir peindre; & c'étoit pour lors que joignant la pratique aux enseignemens, il me faisoit remarquer, en travaillant & par une sensible démonstration, la verité des choses qu'il

m'apprenoit

m'apprenoit par ses discours.

Je voyois avec beaucoup de plaisir, de quelle sorte il se conduisoit pour représenter sur une toile, ces grands & nobles sujets dont il avoit formé les ordonnances dans son esprit. J'observois exactement de quelle maniere il dessinoit ses figures, & en prononçoit tous les traits, s'il m'est permis d'user de ce mot, avec une netteté qui faisoit bien voir celle de ses pensées. Je consideroit avec un soin tout particulier, comment il mêloit les couleurs ensemble, pour donner cette diminution de teintes necessaire à arrondir les corps, à faire paroître les jours & les ombres, & à pro-
duire

duire ces divers degrez d'éloignement qui font fuïr ou avancer toutes les parties d'un Tableau : ce qu'il a fçû exécuter avec tant d'Art & de beauté.

Je commençai chez lui quelques petits Ouvrages, pour tâcher de mettre en pratique fes doctes leçons : mais les affaires qui m'occupoient inceffamment, ne me donnerent pas le temps d'achever feulement la premiere chofe que j'entrepris de faire. C'eſt pourquoi, quelque forte paſſion que j'aye eûë pour une Science fi noble, je n'ai jamais pû m'y attacher autant que je l'euſſe fouhaité. Toutefois le peu d'expérience que j'en ai acquife, n'a pas laiſſé de me

PREFACE.

me faire comprendre, que quelque theorie qu'on ait de la Peinture, on est incapable de rien exécuter de parfait, sans une grande pratique; & c'est en travaillant que je me suis bien apperçû, qu'il se rencontre mille difficultez dans l'exécution d'un Ouvrage, que tous les préceptes ne sçauroient apprendre à surmonter.

Car on ne peut bien dire comment il faut donner plus de force, plus de majesté & plus de grace aux figures : tout cela dépend de l'excellence du génie du Peintre. On ne peut encore déterminer une mesure assûrée pour les diverses teintes des couleurs, & pour les effets

differens de leurs mélanges: c'est par une longue expérience, une grande pratique & un raisonnement solide, que toutes ces choses s'apprennent. S'il y a un moyen pour faire davantage paroître les parties d'un tableau, pour leur donner plus de force, plus de beauté & plus de grace, c'est un moyen qui ne consiste pas en des régles qu'on puisse enseigner, mais qui se découvre par la lumiere de la raison, & où quelquefois il faut se conduire contre les régles ordinaires de l'Art. Et de cela on ne doit point s'en étonner, puisque dans la Nature il se rencontre mille differentes beautez qui ne sont rares & surprenantes,

PREFACE.

nantes, que parce qu'elles font extraordinaires, & bien souvent contre l'ordre naturel.

Qu'on ne s'imagine donc pas qu'en cet Art, non plus qu'en plusieurs autres, toutes les régles en soient aussi certaines comme dans la Géometrie, où l'on peut toûjours travailler avec sûreté : ni qu'un excellent tableau doive être censuré de tout le monde, lorsque dans une petite partie il semble qu'on n'ait pas observé un je ne sçai quoi d'Optique, principalement quand ce défaut n'est pas considerable; & que l'on a negligé ces moindres choses, pour s'attacher à de plus importantes.

Je sçai bien qu'un excellent

Peintre n'est pas loüable, si dans ses ouvrages il laisse des fautes si grossieres, que tout le monde les apperçoive d'abord ; & je sçai bien encore que la perspective est si necessaire à cet Art, que l'on peut dire qu'elle est même de son essence. Cependant cette partie n'entre pas en comparaison avec tant d'autres qu'un Peintre doit sçavoir, & qui sont d'une étude bien plus longue & plus penible, puisque se conduisant en celle-là par le moyen de la régle & du compas, la pratique n'en est pas moins facile que les régles en sont aisées à comprendre, n'y ayant guéres d'esprits, pour peu intelligens qu'ils soient, qui ne

puissent

puissent s'y rendre sçavans en très-peu de tems.

Des gens néanmoins qui n'ont de connoissance qu'en cela, ne laissent pas quelquefois de blâmer hautement un excellent tableau, & de vouloir diminuer de l'estime du Peintre, parce qu'il aura omis ou negligé quelque chose qui n'ira pas chercher le point de vûë. Et comme ces Censeurs ont facilement appris la Perspective, mais qu'ils ignorent les parties les plus difficiles de la Peinture, ils se récrient sur ce petit défaut, comme s'ils étoient les Juges Souverains des plus beaux Ouvrages; bien qu'à dire vrai, il se trouve beaucoup de telles gens qui sont fort peu
capables

d'en connoître tout l'art & toute la perfection.

Pour moi, j'ai appris des plus grands Maîtres, & je l'ai même reconnu par les differens travaux que j'ai vûs, qu'il n'y a jamais eu de Peintre qui ait poſſedé au dernier degré d'excellence toutes les parties de ſon Art. Quelques-uns ſont ingénieux dans l'invention, d'autres deſſinent avec force ; les uns ſont ſçavans dans les expreſſions, & les autres peignent avec beaucoup de grace & de beauté : mais il y en a peu qui ayent tous ces avantages à la fois, & ſi quelqu'un a été aſſez heureux pour les recevoir du Ciel, il y a toûjours quelque

partie

PREFACE. 31
partie dans laquelle il est inferieur à un autre.

L'on doit donc considerer ce qui est de plus excellent dans les tableaux, & ne pas mépriser les moins parfaits. Il est vrai qu'il s'en trouve où l'on rencontre diverses beautez jointes ensemble ; & comme ceux-là surpassent de beaucoup tous les autres, j'ai pris plaisir à les voir souvent, j'en ai observé les diverses manieres, & je me suis étudié à en connoître l'excellence. Pour m'instruire encore mieux, j'ai lû tous les Livres qui ont traité de cet Art ; je m'en suis entretenu avec M. Poussin, & avec d'autres des plus sçavans Peintres ; & lorsque j'allois voir

B iiij dans

dans Rome les anciens Bâtimens pour en remarquer l'artifice, ou que je visitois les vignes & les Palais remplis de tant de rares statuës & de riches tableaux, je prenois un soin particulier de ne rien laisser échaper à mes yeux de tout ce qui meritoit d'être consideré.

Cette grande estime que j'avois pour ces beaux Arts, fit qu'étant de retour en France, j'employai les heures de mon loisir à mettre par écrit ce que j'en avois appris, & à ranger sous quelque ordre, les observations que j'en avois faites; & c'est sur ces remarques que j'ai établi les principaux fondemens de cet Ouvrage. Mais ayant jugé

PREFACE. 33

gé que pour mieux donner connoissance de la Peinture aux Gens de lettres, aussi-bien qu'à ceux qui veulent en faire profession, il falloit parler des Peintres & de leurs tableaux : j'ai crû devoir faire des Entretiens familiers, dans lesquels on pût apprendre ce qui regarde les Vies de ceux qui ont été les plus célébres, & où en rapportant quelques-uns de leurs ouvrages, j'eusse lieu de faire remarquer tout ce qui appartient à l'excellence de cet Art.

Comme l'Architecture & la Peinture ont beaucoup d'union l'une avec l'autre, parce qu'elles ont toutes deux pour fondement le dessein, & pour objet

B v la

belle proportion: il m'a semblé que je pouvois d'abord dire quelque chose des Bâtimens qui sont les dépositaires des beaux tableaux, étant même necessaire de ne pas ignorer quel est l'art de bien bâtir, dont la beauté contribuë si fort au plaisir de la vûë. Toutefois comme mon principal but n'a pas été de traiter à fond cette matiere, je n'entre pas dans le détail; je me contente de former une idée générale de son excellence, & de découvrir en quoi consiste la science d'un Architecte. Après avoir fait voir qu'elle tire ses principes de la raison, dont les lumieres doivent être l'unique guide & les seuls instrumens de celui qui

qui travaille à de grandes entre-
prises, je tâche de montrer qu'un
veritable Architecte n'agit pas
simplement sur des exemples,
& ne se conduit pas seulement
par des régles que d'autres ayent
pû inventer, mais qu'il se forme
lui-même un modéle parfait qui
n'est point composé d'un amas
confus de diverses pieces prises
de plusieurs autres Ouvrages,
comme l'on en voit assez: son
principal dessein étant toûjours
de ne rien faire qui ne convien-
ne à son sujet.

Ce discours qui comprend
ce que c'est que la proportion
& la grace, donne entrée à un
autre, où je parle des qualitez ne-
cessaires à un sçavant Peintre;

B vj ensuite

ensuite de quoi je commence à rapporter ce qui regarde les Vies & les Ouvrages de ceux qui ont excellé dans cette profession.

J'ai pris pour titre de mon Livre celui d'Entretiens, parce qu'en effet l'on ne peut mieux faire pour s'instruire dans cet Art, que d'en parler souvent avec les personnes qui s'y connoissent. Et j'ai sçû de quelques-uns des plus grands Maîtres, qu'ils n'ont point trouvé de moyen plus utile pour profiter de leurs études, que de s'en entretenir avec les plus Sçavans, & de méditer sans cesse sur les plus beaux Ouvrages, dont ils gardoient une idée dans leur esprit, sur laquelle ils tâchoient

de

de former ensuite la beauté de leurs conceptions.

Encore que le Dialogue ait été en usage parmi les plus sçavans hommes de l'Antiquité, je sçai bien néanmoins qu'il ne plait pas à tout le monde, parce qu'il est souvent rempli de plusieurs discours qui s'éloignent du principal sujet, & où l'Auteur, en pensant mieux marquer le caractere de la conversation, ne laisse pas d'ennuyer le Lecteur qui ne cherche qu'à s'instruire promptement de ce qu'on promet de lui enseigner. Mais je sçai bien aussi que quand on veut retrencher les choses inutiles, & se renfermer dans son sujet, cette

maniere

maniere d'écrire est très-propre pour traiter des Arts & des Sciences; & l'on en voit des meilleurs Ecrivains de ce tems, qui ne sont pas moins agréables que remplis de beaucoup d'érudition. Le Dialogue de M. Sarazin, qu'il n'a fait qu'à l'imitation de celui de la lecture des vieux Romans de M. Chapelain, comme il l'a dit lui-même, fait bien voir que notre langue peut, comme les autres, souffrir ces sortes d'Ouvrages, quand ils sont traitez par des personnes aussi sçavantes que ces Messieurs, dont le dernier en a fait plusieurs qui peuvent servir de modéle en ce genre d'écrire. Mais quoiqu'il soit bien
difficile

PREFACE.

difficile de les égaler, on ne peut manquer toutefois de les suivre. & c'est pourquoi je n'en ai pas fait difficulté, ayant tâché, autant que j'ai pû, de ne faire point trop d'interruptions par des demandes & des repliques; qui est la seule chose, à mon avis, qui ennuye le plus, & qui peut avoir rendu les Dialogues moins agréables à quelques-uns.

Toutefois comme les goûts sont differens en toutes sortes de choses, je ne sçai pas si mon dessein sera approuvé de tout le monde : mais afin qu'il en soit mieux reçû, j'ai mêlé parmi les préceptes de l'Art, d'autres discours divertissans, afin que les
Gens

Gens de Lettres ne se lassent pas, & que les Peintres ne croyent pas aussi que j'affecte trop de vouloir donner de continuelles leçons.

Je ne doute pas que quelques-uns ne m'accusent d'écrire beaucoup de choses des Peintres anciens, que Pline & d'autres Auteurs ont rapportées avant moi, & que pour ce qui regarde les modernes, je ne fais que suivre ce que Vasari, Borghini, Ridolfi, le Cavalier Baglion & quelques autres, en ont écrit assez amplement. C'est dont je demeure d'accord, & je ne prétens pas aussi parler des Peintres inconnus, & dont l'on n'ait jamais rien dit: mais

il y en a plusieurs que ces Ecrivains ont bien voulu comprendre parmi les autres, desquels je n'ai pas jugé à propos de grossir mon Ouvrage, parce qu'il n'y a rien ni en leur vie, ni dans leurs tableaux, qui soit digne de remarque.

Comme je n'ai pû connoître les Peintres les plus estimez, que par ceux qui ont eu soin d'en faire la Vie, je me suis servi de leurs Mémoires. Mais mon dessein étant de faire voir en notre langue, ce qu'on a écrit d'eux en Latin & en Italien, j'ai tâché de ne rapporter que ce qu'il y avoit de plus considerable, & qui pouvoit davantage instruire & divertir

tout

tout le monde. C'eſt pour cela que je n'ai point parlé de quantité de Peintres, dont nous ne voyons plus rien; que je n'ai pas voulu écrire une infinité de petites hiſtoires & de contes aſſez fades, dont Vaſari a rempli ſes Livres, & que j'ai laiſſé tous ces grands catalogues de tableaux qui groſſiſſent les volumes de ces Auteurs Italiens. Mais en échange, j'ai pris ſoin de marquer quelques actions & quelques évenemens particuliers, auſquels les Peintres dont je parle, ont eu part, ou qui leur ont donné ſujet de faire quelques Ouvrages.

Je ne défere pas auſſi toûjours

PREFACE. 43

jours au jugement de ces Ecrivains: car je prétens être dans un païs de liberté, où l'on peut dire son sentiment sur toutes tes sortes de tableaux, & rendre témoignage à la verité en toutes choses. Il me semble même qu'on ne peut bien faire connoître la capacité d'un Ouvrier, ni la beauté de son travail, si l'on ne remarque ce qu'il y a de bon & de mauvais; & lorsqu'on en reprend quelque partie, c'est comme une preuve que l'on a de l'estime pour les autres.

Vasari ayant écrit dans un tems où beaucoup de Peintres dont il parle, étoient encore vivans, il a plus pensé à les loüer
qu'à

qu'à faire connoître leur veritable merite, affectant toûjours d'élever ceux de son Païs, pardessus les étrangers, suivant l'inclination naturelle des Ultramontains.

Pour moi, quand je viendrai à faire mention de nos derniers Peintres François, je n'oublierai pas ceux qui ont merité quelque estime. Comme l'on n'a pas lieu de craindre que l'interêt ni l'envie me fassent rien dire qui soit desavantageux aux uns plûtôt qu'aux autres, on peut croire que si j'en fais quelque jugement, ce sera sans dessein de nuire à leur mémoire, mais plûtôt avec intention d'être utile à ceux qui étudient

d'après

PREFACE.

d'après eux, lesquels doivent toûjours considerer exactement ce qui est digne d'être imité, & ne se pas laisser surprendre par des choses qui ne meritent pas d'être estimées.

J'aurai pourtant cet avantage de parler avec éloge d'un * Peintre François, qui a été l'honneur & la gloire de notre Nation, & qu'on peut dire avoir enlevé toute la science de la Peinture, comme d'entre les bras de la Grece & de l'Italie, pour l'apporter en France, où les plus hautes Sciences & les plus beaux Arts semblent s'être aujourd'hui retirez. Ses tableaux dont le cabinet du Roi est enrichi,

* M. Poussin.

richi, & tant d'autres qui font répandus en divers endroits de l'Europe, ferviront de témoins irreprochables aux chofes que j'avancerai en parlant de ce grand homme.

J'avouë que l'eftime que notre grand Monarque a pour les Ouvrages de ce fameux Peintre, & pour ceux de tous les Maîtres les plus fçavans, eft une des chofes qui a le plus contribué à me faire écrire fur cette matiere, que j'aurois peut-être laiffée à traiter à quelque autre. Mais voyant comme Sa Majefté prend foin de faire fleurir en France tous les beaux Arts, & particulierement celui de la Peinture, il m'a femblé que

j'etois

PREFACE. 47

j'étois obligé d'expofer en public ce que j'en avois remarqué, puifque le Roi lui-même n'omet rien de tout ce qui peut contribuer à faire paroître cet Art avec honneur, à l'exemple de tous les plus grands Princes qui ont été, dont plufieurs ne fe font pas contentez d'admirer une Science fi élevée, mais ils ont encore voulu avoir part au plaifir qu'il y a de produire de fi beaux Ouvrages.

J'écris donc pour contribuer de ma part aux nobles defirs de Sa Majefté, qui travaille inceffamment pour la gloire de fon Etat; j'écris pour l'honneur de cet Art, qui paroît aujourd'hui en France avec un nouveau luf-
tre;

tre ; j'écris pour la satisfaction des honnêtes gens qui font bien-aifes de s'en inftruire ; & j'écris pour moi-même, qui prens plaifir dans l'entretien de tant de chofes agréables & divertiffantes. Peut-être qu'il y aura auffi des Peintres à qui ces difcours ne feront pas defagréables ; & quoique les plus Sçavans ayent moins befoin d'être inftruits que les autres, j'efpere néanmoins que ce feront eux qui confidereront plus volontiers ce que je rapporterai, & qui me fçauront bon gré d'avoir fait voir en notre langue, des chofes qui peuvent contribuer à faire connoître le merite & l'excellence de leur profeffion.

ENTRE-

ENTRETIENS SUR LES VIES ET SUR LES OUVRAGES DES PLUS EXCELLENS PEINTRES ANCIENS ET MODERNES.

PREMIER ENTRETIEN.

Comme le Roi voulut, il y a quelque tems, que les plus sçavans Architectes de son Royaume examinassent un modéle qu'on a fait de tout le Louvre, afin d'avoir leur avis sur ce qui reste à bâtir pour le devant de ce superbe édifice : Pimandre, qui de tous mes amis, est celui qui a le plus de curiosité pour ces beaux ouvrages, m'engagea d'aller voir avec lui le dessein de ce magnifique Palais.

Nous trouvâmes, dans la Chambre où étoit ce modéle, plusieurs personnes dont nous prîmes grand plaisir d'entendre les

differens jugemens qu'ils en faisoient.

Cet ami qui a le sens bon, & le goût assez délicat en toutes choses, observoit exactement ceux qui sembloient avoir plus de connoissance de l'Architecture. Et de vrai, l'amour qu'il a pour cet art, fait qu'il en remarque fort bien toutes les beautez, & qu'il parle avec beaucoup de jugement de la distribution d'un bâtiment & des ornemens qui servent à l'embellir.

Cependant n'étans ni l'un ni l'autre, de profession à donner nos avis, nous considerâmes sans rien dire le modéle de cet édifice admirable, qui sera un jour l'une des merveilles du monde. Après quoi nous descendîmes dans la grande salle du Louvre, où nous demeurâmes quelque tems à nous entretenir de ce que nous avions entendu dire à des gens qui prétendoient être fort sçavans dans l'art de bâtir.

Pimandre ne pouvoit assez admirer les divers sentimens des hommes, & comme quoi ils sont si souvent de differens avis en toutes choses. En combien de figures, me disoit-il, ce modéle nous auroit-il paru naguéres, si ceux qui l'examinoient avec tant de soin, avoient pû lui donner la forme que chacun lui souhaitoit ? Au lieu d'un dessein, nous en eussions vû une douzaine ; & si ces douze-là avoient été exposez au jugement de quelques autres personnes,

sonnes, je ne doute pas qu'ils n'eussent été multipliez encore de la même sorte, parce que chacun trouve toûjours à redire aux choses qu'il voit, ou plûtôt desirant d'avoir part à leur production, tâche au moins de mettre ses pensées au jour quand il n'y peut travailler en effet.

C'est pourtant, lui dis-je, au milieu de toutes ces differentes pensées, que se trouve engagé celui qui a l'intendance de tous ces bâtimens. Ne vous semble-t'il pas qu'un Prince, ou celui qui commande sous ses ordres, doit avoir des lumieres d'autant plus grandes, qu'il est comme le seul juge de tant de desseins qu'on lui presente, qui ayant tous des beautez differentes, sont capables de tenir l'esprit en suspens dans l'incertitude du choix qu'il en doit faire?

C'est, dit Pimandre, ce qui me faisoit tantôt penser quelle doit être la science d'un Architecte qui entreprend un si grand ouvrage; quelle est la force d'esprit de celui qui doit donner le mouvement à une si haute entreprise; & quelle est la grandeur d'ame du Roi, qui après avoir établi la paix dans son Royaume, travaille encore avec tant de soin à en augmenter la gloire.

Pour moi, je vous avoüe que dans le plaisir que j'ai de voir former tant de no-
C ij
bles

bles desseins, je ressens une secrette douleur, quand je pense que des travaux de si grande étenduë m'ôtent en quelque sorte l'esperance de les voir dans leur perfection ; & j'envie à la posterité la joye qu'elle aura de contempler ces grandes choses achevées, que nous ne voyons presentement qu'en idée.

Pourquoi, lui repartis-je, voulez-vous que nous ne les voyons pas achevées ? Il n'y a que six ans qu'on commence à travailler de nouveau à l'achevement du Louvre; & cependant considerez combien l'ouvrage est avancé. Et quand il arriveroit que ni vous ni moi ne verrions pas de nos yeux l'accomplissement de ces beaux édifices, laissons-nous de le voir déjà des yeux de l'ame dans la connoissance que nous avons, que la France est gouvernée par un Roi qui s'applique si fort à la rendre florissante ?

Je demeure d'accord, dit Pimandre, qu'on ne doit pas simplement regarder quelle est la grandeur d'un Etat au moment qu'on le considere : mais d'ailleurs vous sçavez aussi qu'il n'arrive pas toûjours que l'on mette entierement à exécution tous les desseins qu'on se propose de faire, parce qu'on les forme souvent trop grands & trop difficiles.

Cela pourroit arriver, lui repartis-je,
à un

à un Prince qui n'auroit pas cette jeunesse, cette grandeur de courage, & cette fermeté inébranlable de notre Auguste Monarque : mais toutes ces belles qualitez qu'il possede souverainement, nous doivent persuader qu'on verra dans peu d'années tous ces beaux travaux entierement accomplis.

Toutefois, repliqua Pimandre, à considerer les choses selon le cours ordinaire, nous voyons que les hommes font souvent des projets que le tems ou les affaires ne permettent pas d'exécuter.

On peut répondre à cela, lui dis-je, qu'il est toûjours digne d'un Roi & de tous les grands hommes, de concevoir des desseins extraordinaires. Leur gloire ne consiste pas seulement dans la fin qu'ils ont envisagée d'abord, mais elle éclate dans la volonté qu'ils ont de s'immortaliser par les difficultez de ce qu'ils entreprennent, & par ces hautes pensées qui les font paroître d'un esprit élevé audessus des autres hommes.

On sçait bien qu'un Roi ne bâtit pas lui-même son palais ; & comme on ne lui pourroit imputer les defauts qui se trouveroient dans l'ordre de l'Architecture, de même il n'est pas responsable de l'ouvrage quand il ne s'avance pas autant qu'il le souhaite. Que si cet ouvrage est

promptement achevé, & que l'exécution en soit belle, on estimera ce Prince-là bienheureux, d'avoir vécu dans un tems où il aura trouvé des ouvriers capables de mettre au jour ses grands desseins; & les ouvriers auront part à l'honneur de ces beaux travaux & à la bonne fortune d'un regne si glorieux.

Mais quand leur science & leur art ne pourroit atteindre à la grandeur de leurs conceptions, ni répondre entierement à ce qu'on attendoit d'eux, croyez-vous, que la gloire d'un Roi en diminuât pour cela? Non certes: car en quelque état que soient ces grands ouvrages, ils ne laissent pas de faire connoître son nom à la posterité.

Les Piramides d'Egypte n'ont rien de considerable que leur grandeur prodigieuse: cependant la memoire des Rois qui les ont fait bâtir, ne s'est pas renduë moins celebre par ces sortes de monumens, que celle des Grecs & des Romains par la structure magnifique de leurs temples & de leurs palais. Les restes de l'ancienne Persepolis que l'on voit encore aujourd'hui, impriment dans l'ame de ceux qui les regardent, une haute idée de la puissance des Rois de Perse, bien que dans ces ruïnes on n'y voye aucun vestige de cette beauté qui a paru dans celles d'Athènes & de Rome.

De sorte que si ces grands ouvrages des
Perses

& sur les Ouvrages des Peintres.

Perses & des Egyptiens, quoique brutes & mal polis, sont des marques éternelles de la grandeur de leurs Monarques, ne m'avouerez-vous pas que quand un Roi, considerable par sa puissance & par la force de son esprit, prend lui-même le soin des affaires de son Royaume, tout ce qu'il fait faire est alors beaucoup plus parfait, parce qu'on y remarque un caractere de la dignité de sa personne & de la grandeur de son ame? Comme il est le premier mobile qui donne le mouvement à toutes choses, il ne choisit que des personnes capables & intelligentes pour exécuter ses volontez; de maniere qu'il voit avec plaisir des hommes vigilans, des Ministres incomparables qui ramassent, pour ainsi dire, toutes ses lumieres pour s'en éclairer eux-mêmes; qui sçavent agir fidelement sous ses ordres, & qui travaillent avec un amour & un zele plein d'ardeur à laisser de toutes parts des marques de Sa Majesté & de sa puissance. Il regarde avec joye ces beaux genies des sciences & des arts, qui secondans ses nobles desirs, s'employent à faire paroître la grandeur de l'Etat, & à immortaliser celui qui le gouverne.

Ainsi pendant que les Rois d'Egypte, les Grecs & les Romains ont été comme les maîtres des autres nations, on voyoit parmi eux les plus sçavans hommes de la

C iiij terre

terre contribuer à la gloire de leur gouvernement.

Combien de tems avons nous été sans connoître en France, l'excellence de la Peinture, ni la veritable façon de bien bâtir? Il n'y a pas deux cens ans que nous commençons d'en discerner les beautez, & de bien juger de la raison qui a porté les anciens Maîtres à en former un art si excellent.

Ce n'est pas que nos premiers Rois n'ayent fait une infinité d'édifices, qui marquent encore assez aujourd'hui leur puissance & la grandeur de cet Etat: mais cependant comme ils manquoient d'hommes qui pussent executer dignement leurs intentions, vous voyez bien que dans ces grands ouvrages qui paroissent principalement par nos Eglises, il n'y a que le zéle des Princes, la dévotion des peuples, & la grandeur des bâtimens qui soient dignes d'admiration. S'il y eût eû alors des ouvriers plus sçavans dans l'Architecture, ces ouvrages marqueroient avec autant de lustre & d'éclat, la grandeur de nos Rois, que ces restes de la Grece & de l'Italie font connoître quelle a été celle de leur Empire & de leurs Republiques.

Car ce n'a été qu'un peu avant François I. que les Architectes & les Peintres de France ont comme ouvert les yeux, pour recon-

reconnoître combien leur science étoit inferieure à celle des anciens Grecs & Romains. Mais aussi vous m'avouerez, que depuis cent ans l'on a commencé de faire ici des travaux, qui donnent sujet d'esperer qu'un jour nous ne cederons en rien à toutes ces anciennes Monarchies, aussi-bien en ce qui regarde les arts, comme en toute autre chose.

On peut même dire que dès à present nous voyons paroître ce jour fortuné, puisque dans le dessein que le Roi a de faire connoître à la posterité la grandeur de son regne, il embellit ses maisons, & remplit son Royaume de toutes sortes de grands hommes, par les bienfaits dont il comble les habiles gens.

Car dites-moi, je vous prie, peut-on mieux traiter les sciences que de vouloir connoître, comme il fait, toutes les personnes de lettres & de merite, non seulement qui sont dans toutes ses provinces, mais encore dans les païs étrangers, afin de leur faire part de ses faveurs? Peut-on prendre plus de soin des beaux arts, que d'établir, comme il a fait, une Académie de Peinture & de Sculpture? Il la loge auprès de son Auguste personne; il la comble d'honneurs & de privileges, pour relever l'estime qu'on en doit avoir; & pour la rendre plus celebre à l'avenir, il y entretient

tretient des Professeurs qui enseignent la jeunesse, il y propose des prix de tems en tems pour donner de l'émulation aux Etudians, il en choisit même tous les ans quelques-uns qu'il envoye en Italie, afin de se perfectionner davantage dans cet art.

Ces riches Manufactures de tapisseries où l'on travaille tous les jours, ne sont-elles pas des marques évidentes & avantageuses des soins que ce grand Monarque se donne lui-même pour la gloire de l'Etat & pour le bien de ses peuples?

C'est une chose digne d'admiration de voir de quelle maniere il sçait bien juger de toutes les belles choses. Cependant il ne s'assûre pas toûjours sur ses propres connoissances; mais il fait examiner par les plus sçavans hommes les desseins de tous les ouvrages qu'il fait faire, afin qu'il ne manque rien à leur perfection. Et vous voyez quelle circonspection l'on apporte dans ce qui reste à finir au Louvre, & à ne rien faire, je ne dis pas qui ne soit aussi excellent que ce qui est déja fait, mais qui ne surpasse de beaucoup tout ce que nous en voyons.

Peut-on, me dit Pimandre, ajoûter quelque chose à son premier dessein, & ne suffit-il pas de l'achever aussi-bien qu'il est commencé? Car si l'on augmente ou
qu'on

qu'on diminuë les ordres & la disposition de ce grand édifice, ne paroîtra-t'il pas composé de plusieurs parties differentes, comme nous en voyons déjà dans la grande Gallerie & dans le côté des Tuilleries?

Ceux-là se trompent fort, repartis-je, qui croyent que les (1) Tuilleries & le Louvre ont été bâtis pour un même dessein. Je ne sçai pas si vous sçavez bien vous-même que ce sont deux differens Palais. Quand le Roi Henri II. fit commencer le Louvre, on ne pensoit alors ni à la grande Gallerie, ni aux Tuilleries. Ce fut la Reine Catherine de Medicis qui fit bâtir les Tuilleries pour en faire sa demeure; & Henri le Grand les joignit depuis au Louvre par le moyen de cette Gallerie.

Vous pouvez bien croire que si alors on eût formé un dessein du Louvre aussi grand qu'il est à present, l'on auroit pris d'autres mesures pour la distribution d'un bâtiment tel que celui-là. Les Architectes, qui travailloient en ce tems-là, étoient sans doute assez intelligens pour connoître ce qui appartient à la composition & à l'ordonnance d'un si grand ouvrage : mais comme chacun d'eux avoit un dessein particulier, (2) celui

(1) Bâtimens du Louvre & des Tuilleries.
(2) Le sieur de Clagni.

celui qui conduisoit le Louvre fit le sien selon la grandeur que l'on en avoit déterminée alors; & (1) celui qui a bâti les Tuilleries, chercha à satisfaire la Reine Catherine, qui vouloit avoir un Palais particulier, & separé de celui du Roi.

Cependant ces excellens hommes ont admirablement réüssi dans ce qu'ils ont fait; & s'il s'est trouvé ensuite que pour joindre ces deux maisons, on n'a pas gardé une égale simetrie dans cette grande Galerie, c'est parce qu'elle a été faite à plusieurs fois. D'abord elle n'alloit que depuis le Louvre jusques aux murailles de la ville, qui étoient derriere S. Thomas. C'est pourquoi la partie qui est la plus proche des Tuilleries, & qui a été faite la derniere, est d'un ordre plus grand & plus magnifique. Car ceux qui furent employez à ce travail, voyant qu'on vouloit joindre tous ses bâtimens, crurent qu'ils en devoient faire les parties plus puissantes pour être mieux proportionées au tout, puisque c'est en effet ce qui donne davantage de noblesse & de majesté aux grands Palais.

A present qu'il est question de finir le Louvre, & d'en faire le devant, vous voyez bien que c'est un ouvrage où les plus sçavans hommes d'aujourd'hui peuvent

(1) Philibert de l'Orme.

vent dignement travailler. Car comme il faut en quelque façon s'assujettir au premier bâtiment, pour ne rien faire qui sorte des mesures qu'on y a gardées, & que d'ailleurs on peut aussi former quelque chose qui en soit different; c'est dans cette rencontre qu'un excellent Architecte pourra faire paroître sa science & son jugement.

Celui qui est obligé non seulement de produire un ouvrage nouveau, mais encore de suivre ce qu'un autre a déjà fait, acquiert sans doute une reputation d'autant plus grande, qu'il réüssit mieux dans cet assemblage de differentes parties. Vous souvient-il combien nous admirions dernierement le devant d'un (1) bâtiment, qui est proche de la Place Royale, parce que (2) l'Architecte non seulement a conservé ce qu'il y avoit de beau dans l'ancien portail, mais il a joint avec tant d'art & d'industrie ses pensées à celles du (3) Maître qui avoit travaillé devant lui, qu'il semble que l'ancienne sculpture soit comme un précieux joyau qu'il ait richement enchassé dans ce qu'il a fait de neuf? De sorte qu'en voyant cet ouvrage on ne sçait
lequel

(1) L'ancien Hôtel de Carnavalet.
(2) Le sieur Mansart.
(3) Jean Goujon.

lequel estimer le plus, ou l'art dont il s'est servi pour conserver, comme il'a fait, ce qu'il y avoit de beau dans le vieux portail, ou la science avec laquelle il a rebâti le devant de cet Hôtel. Ainsi jugez quel avantage c'est à un grand homme, de trouver une occasion aussi favorable qu'est celle de travailler au Louvre, puis qu'il aura lieu d'en surpasser le premier dessein par la grandeur & la beauté de ses pensées, & de donner un nouveau lustre à ce qui est déjà fait.

(1) Pour moi, quand je pense quel doit être un Architecte, je ne m'étonne plus des difficultez que l'on a d'en rencontrer beaucoup d'assez excellens pour des entreprises aussi importantes. C'est ce qui me donne de l'estime & de la veneration pour ceux qui portent dignement ce nom. Car dites-moi, je vous prie, combien peu en voyons nous qui entrent dans ces hautes meditations & dans ces profonds raisonnemens, par lesquels les Anciens ont si heureusement trouvé l'art de bien bâtir! Croyez-vous qu'il y en ait beaucoup de ceux qui s'en mêlent aujourd'hui, qui sçachent pourquoi l'on a inventé tous ces ordres differens, ces divisions si justes, & ces ornemens qui embellissent l'Architecture?
Ceux

───────────────
(1) Qualitez d'un Architecte.

Ceux qui ont trouvé la beauté des bâtimens, n'en ont pas cherché la raison en mesurant seulement les ouvrages de leurs prédécesseurs, comme font aujourd'hui la plûpart de ceux qui les veulent imiter. Ils ont premierement recherché cette raison dans toutes les choses que la nature leur fournissoit de plus regulier : mais ensuite ils ont élevé leur esprit plus haut, pour découvrir la cause de ce qu'il y a de plus parfait. Ils ont vû que les choses ne sont excellentes, que quand elles sont utiles : qu'elles ne peuvent être utiles que par le rapport qu'elles ont entr'elles. C'est ce qui leur a fait connoître qu'il y en a qui ne sont capables de servir utilement, qu'autant qu'elles sont plus ou moins solides. Ainsi ils ont fait differens ordres de bâtimens selon leurs differens besoins : ils ont donné plus de force aux uns & moins aux autres. Mais ils ont connu en même-tems que ce qui sert à la solidité, sert aussi à la beauté : que quand les parties qui doivent porter davantage, sont plus fortes que celles qui portent le moins, alors les unes & les autres contribuent par cette bienseance si utile, à former la beauté.

Or il est certain que tout ce que les Anciens ont arrêté pour la distribution des parties d'une maison, tant de celles qui sont necessaires pour la commodité des
apparte-

appartemens, que de celles qui regardent la décoration, ils en ont trouvé les regles dans ce rapport que les choses doivent avoir les unes avec les autres. Ils ont connu que la beauté ne paroît que par la convenance des parties; & après avoir bien compris de quelle sorte on peut proportionner toutes ces differentes parties pour rendre visible cette beauté, ils en ont établi des maximes generales pour servir à ceux qui veulent se conduire selon leurs principes.

Mais comme ce n'est pas assez à un Peintre qui veut passer pour habile homme, de sçavoir toutes les proportions d'un corps, mais qu'il doit avoir une notion generale de toutes les choses qui regardent son art: de même il ne suffit pas à un Architecte de ne pas ignorer toutes les differentes façons de bâtir, les ordres des Anciens & les mesures qu'ils ont gardées. Il en doit sçavoir toutes les raisons, puisque ces differentes manieres, ces ordres & ces mesures n'étant tirées que de la raison, elles doivent changer autant de fois que la raison le veut.

Il faut outre cela que celui qui entreprend de grands ouvrages, soit doüé d'une infinité de belles connoissances, s'il pretend meriter par là l'estime & l'admiration de tout le monde. C'est pourquoi Pithius qui bâtit à Pirenne ce temple fameux de Minerve,

& sur les Ouvrages des Peintres. 65

Minerve, vouloit qu'un Architecte eût de tous les arts une science aussi parfaite que ceux même qui ne font profession que d'un seul art.

Il est certain, dit Pimandre, que dans ces sortes de travaux, comme dans tous les autres, on y connoît toûjours le genie de l'Auteur; & l'on voit bien même s'il a excellé en quelque partie, ou s'il y en a d'autres qu'il ait entierement ignorées.

Un Architecte, lui repartis-je, qui veut rendre un bâtiment parfait, doit, ce me semble, avoir deux principales fins dans tout son ouvrage. La premiere est d'achever cet ouvrage selon l'intention de celui qui fait bâtir; & l'autre, de l'accomplir dans cette beauté & cette perfection que lui enseignent la raison & les regles de son art. Or il est vrai qu'il ne peut parvenir à cette perfection & à cette beauté, s'il ne garde un ordre & une disposition dans ce qui concerne la quantité & la qualité des parties qui doivent composer tout son ouvrage.

Et parce qu'on n'en doit jamais entreprendre aucun, qu'on ne veüille le finir dans son tout, aussi-bien que dans chacune de ses parties: il est important, outre l'ordre qu'il faut tenir dans la distribution des parties, qu'il y ait encore entr'elles une correspondance de mesures qui ait un

tel

tel rapport avec le tout, qu'en proposant la mesure d'une seule partie, on sçache la grandeur du tout; & qu'en connoissant la grandeur du tout, on puisse juger aussi de la grandeur de chacune de ses parties. Cette correspondance de mesures est ce qu'on appelle Simetrie.

Et comme les bâtimens doivent être non seulement utiles, mais conserver une Noblesse qui les rende recommendables, il faut prendre garde d'un côté, à trouver dans la distribution des appartemens, toutes ses commoditez; & de l'autre à faire paroître dans l'Architecture & dans les ornemens qui l'enrichissent, une beauté & une bienseance proportionnée à leur grandeur & à leur usage.

C'est pourquoi ce n'est pas assez d'avoir une mesure commune qui serve de regle pour la grandeur des parties : il faut encore trouver un ordre pour bien arranger les choses qui sont composées de plusieurs parties, pour les comparer les unes aux autres, & pour les mettre chacune dans leur place. Ce qui se fait par la consideration qu'on apporte à les bien disposer, non pas comme grandeurs & quantitez du plan de l'ouvrage, mais comme membres de l'élevation de l'édifice. Et c'est cette belle disposition que les Grecs nomment Eurithmie.

Or comme les choses que l'on considere
de

& sur les Ouvrages des Peintres. 67

de près, & qui sont élevées, paroissent à nos yeux tout d'une autre maniere que celles qui sont éloignées de nous, & que l'on voit ou basses ou moins exhaussées ; & que les objets qui sont dans un lieu renfermé, font encore un autre effet à la vûë que ceux qui sont à découvert : c'est dans ces differens aspects & dans ces diverses situations, qu'un sçavant Architecte doit employer ses lumieres & ses connoissances pour bien conduire ce qu'il veut exposer en public.

Pour cela, après avoir disposé ses grandeurs & ses diminutions, selon les lieux & les bâtimens qu'il entreprend de faire, il cherche d'abord à concevoir une noble idée de son dessein ; & lors qu'il la possede, il établit une mesure qui lui sert de loi & de raison, par laquelle il ordonne avec sûreté, des changemens de toutes les choses qui entrent dans la composition de ce qu'il veut bâtir.

Quand il a une fois déterminé ses mesures, & choisi les ordres qu'il veut suivre, il travaille à la proportion des parties & aux ornemens qu'elles sont capables de recevoir ; & ainsi par la force de son imagination, par la conduite de son jugement, & par les regles de son art, il donne à tout son ouvrage cette union & cet accord qui le rendent agreable.

Mais

Mais cela ne se fait pas en un moment, & par une saillie ou une promptitude d'esprit, comme beaucoup d'autres productions dont une partie de la beauté & de la grace dépend seulement de la vivacité de l'imagination qui les enfante, & de la diligence avec laquelle ils sont exécutez. Car comme les idées des choses sont pures & simples, il est necessaire lors qu'un Architecte prétend de les unir à la matiere, qu'il épure aussi cette matiere pour la rendre capable de cette union : ce qu'il ne peut faire qu'avec beaucoup de raisonnemens, & en reformant plusieurs fois son dessein. Il doit même examiner toutes les parties interieures, & faire comme l'anatomie de tout le corps de son ouvrage, avant que de travailler à sa décoration exterieure : imitant en cela les plus excellens Peintres, qui, pour mieux vêtir leurs figures, les dessignent toutes nuës auparavant, & marquent jusqu'aux nerfs, aux muscles & aux moindres apparences, afin d'être assûrez que sous les vêtemens qu'ils font ensuite, il y a un corps caché.

Le corps de l'homme, à mon avis, lui peut encore servir d'un parfait modéle, pour observer comme quoi toutes les parties interieures en sont disposées avec un si bel ordre & une si sage dispensation, qu'elles ont toutes un rapport & une communication

cation les unes avec les autres selon la necessité de leurs fonctions ; car il n'y a point de partie noble, ni même d'os, de veines, ni de fibres qui ne soient placez avec raison.

Et comme les organes du corps ont rapport à l'ame qui les fait mouvoir, il faut aussi que toutes les parties d'une maison ayent relation avec le maître qui la doit habiter. Car si l'on ne recherche les choses que pour l'usage des sens, ce sont eux qu'il faut tâcher de satisfaire lors qu'on entreprend de bâtir. Ainsi les lieux qui sont destinez pour y manger, doivent être disposez d'une maniere propre pour cela ; ceux qui sont reservez pour la Musique, ne sont pas bien bâtis, s'ils ne le sont de telle sorte que les voix y soient entenduës facilement. La structure des Eglises & des lieux d'oraison, doit par elle-même élever nos yeux & nos cœurs au ciel. Mais parce que de tous les sens il n'y en a point qui prenne tant d'interêt dans les ouvrages de l'art que la vûë, il faut faire en sorte qu'elle soit satisfaire dans tout ce qu'elle peut découvrir.

Ce n'est donc pas encore assez de determiner les mesures des colonnes & de tous les autres membres de l'Architecture selon la grandeur de l'édifice : il faut qu'il y ait une proportion de ces mêmes mesures avec
l'œil

l'œil de celui qui les voit, c'eſt-à-dire, que de l'endroit où ce même œil ſera placé, il puiſſe découvrir toutes les beautez & les graces qui doivent paroître dans un bâtiment. C'eſt ce qui fait que l'on trouve tant de differentes meſures dans les ordres antiques, parce qu'encore que chaque ordre ſemble avoir une meſure arrêtée & qui lui ſoit propre, toutefois ces meſures changent ſelon la ſituation des lieux, & ſelon que les choſes ſont differemment diſpoſées, comme je vous ai déjà dit.

C'étoit dans ces rencontres, que les Anciens employoient toutes les connoiſſances & les lumieres qu'ils avoient reçûës de la Géometrie & de l'Optique, afin de plaire à la vûë, & empêcher que l'œil ne rencontrât quelque choſe qui pût l'offenſer; & c'eſt par cette ſcience & par cette conduite, qu'un Architecte ſe rend celebre, & s'éleve au-deſſus des autres.

Encore que les proportions engendrent la beauté, on ne peut pas dire néanmoins que les hommes ayent ſçû la proportion des choſes, avant que d'en avoir connu la beauté : au contraire, ç'a été ſur la beauté des corps qu'on a obſervé les proportions. Car de même que dans la Muſique on a trouvé la conſonance des voix & des tons, par la remarque qu'on a faite de ceux qui étoient agreables à l'oreille ; auſſi dans l'Archi-

l'Architecture, en confiderant la difpofition des parties, on a connu d'où procedoit cette beauté qui plaît fi fort à la vûë.

C'eft de ces obfervations que les plus intelligens ont fait un art & des regles, pour fervir à ceux qui d'eux-mêmes ne peuvent pas penetrer dans ces premieres raifons de beauté, qui ne fe laiffent voir qu'aux efprits les plus fubtils. Car il eft certain que la beauté n'eft pas apperçûë de tout le monde; qu'on ne la decouvre qu'avec bien du tems, & qu'on ne la reprefente pas fans beaucoup de difficultez.

Mais fi nous ne pouvons jamais bien exprimer les idées des chofes comme nous les concevons, parce que la plus grande partie des efpeces s'en perd avant que nous puiffions les reprefenter; il ne faut pas douter que celui qui invente & qui produit fes penfées, ne doive lui-même les exécuter, puis qu'il eft bien difficile que ceux, qui voudroient travailler après lui, puffent connoître fes intentions, & fuivre les mouvemens de fon efprit.

Car s'il a beaucoup de peine lui-même à mettre au jour fes conceptions, & fi ce qu'il fait, approche fi peu de l'excellence de ce qu'il a imaginé; comment ceux qui pretendroient de l'imiter, ne diminueroient-ils point encore de la grandeur & de la beauté de fon deffein? Vous fçavez
bien

bien qu'encore qu'on eût le plan & les élevations de ce Temple (1) si somptueux que la Reine mere du Roi fait bâtir, & qui sera à jamais une marque de sa pieté & de sa magnificence; & que l'inventeur de ce grand ouvrage l'eût fait commencer lui-même, & l'eût élevé de neuf à douze pieds de haut au-dessus du rais de chaussée de l'Eglise: toutefois comme l'esprit qui l'avoit produit, n'a pas été le même qui l'a achevé, on voit bien la difference qu'il y a entre ce bâtiment & une Chapelle (2) que le même Architecte fit faire sur le même dessein, il y a près de vingt ans. Car bien que le diametre de la coupe de la Chapelle de Fresne n'ait guéres que la troisiéme partie du diametre de la coupe du bâtiment du Val de Grace: néanmoins toutes les personnes intelligentes regardent ce petit modéle, comme un chef-d'œuvre où il n'y a rien qui s'éloigne de l'idée de l'Architecte.

On voit bien encore la difference qu'il y a entre (3) l'Eglise des Jesuites du Fauxbourg Saint Germain, & leur grande Eglise de Saint Loüis de la ruë Saint Antoine, dont on ôta la conduite à celui qui d'abord

(1) L'Eglise du Val de Grace.
(2) La Chapelle de Fresne.
(3) Eglise des Jesuites.

bord en avoit fait le deſſein, & qui l'avoit commencée ; mais parce qu'il n'étoit qu'un ſimple Frere, on la donna à un Pere, qui pour avoir lû quelques Livres d'Architecture, préſumoit beaucoup de ſon ſçavoir, lequel entreprit ce bâtiment, changea tout le deſſein du Frere, & mit l'Ouvrage en l'état où vous le voyez aujourd'hui. Ce Frere néanmoins fit enſuite l'Egliſe du fauxbourg de S. Germain, & je laiſſe aux Sçavans à juger laquelle des deux leur plaît davantage ; & s'il n'eſt pas vrai qu'un même deſſein peut être exécuté differemment ſelon les perſonnes qui y travaillent.

Vous voyez donc bien que ceux qui ne font que copier les Ouvrages des autres, & qui n'entrent point dans les ſecrets de la ſcience & de l'art, ne ſont point aſſûrez de bien réüſſir dans ce qu'ils entreprennent, & ne font paſſablement bien, qu'autant qu'ils ſont exacts à imiter avec juſteſſe ce qu'ils prennent pour modéle.

Quant à ceux qui n'ont nulle lumiere d'eſprit, qui s'éloignent des régles des Anciens, & qui croyent qu'il ſuffit de ſuivre les meſures des ordres qu'ils ont pratiquez, & quelque reſſemblance dans les ornemens, vous ne devez pas douter qu'ils ne ſoient ſujets à faire de fort mauvais ouvrages : car s'ils gardent quelque proportion en certaines parties, on voit bientôt

Tome I. D après,

après, qu'il n'y a ni simetrie, ni disposition dans les choses principales.

Nous voyons des bâtimens qui ne sont qu'un amas confus de corps avancez & d'arriere-corps : cependant leurs Auteurs les croyent merveilleux, quand ils les ont représentez avec autant de têtes qu'une Hydre, & autant de bras que Briarée. Ils pensent avoir mis une agréable varieté dans leur composition, lorsque toutes les parties en sont irréguliéres & dissemblables; qu'il y a plus d'ordres differens que les Grecs & les Romains n'en ont jamais pratiquez; que les ornemens couvrent toute l'étoffe; que la couverture contient quasi la moitié de l'édifice, & qu'il y paroît une infinité d'angles & d'inégalitez.

C'est sur cela qu'un de mes amis, très-sçavant dans les Mathématiques, regardant, il y a quelque tems, un bâtiment fait de la sorte, me disoit assez plaisamment, qu'il eût volontiers souhaité un lieu dans l'air, d'où il eût pû voir toutes ces nouvelles manieres de couvertures, où il appercevoit plus de differentes sections de lignes, qu'il n'y en a dans Euclide, & où il semble que ces Architectes ayent entrepris de faire voir une infinité de figures dont l'on ne s'est jamais avisé.

Aussi faut-il demeurer d'accord, que si la plûpart de ceux qui travaillent aujourd'hui,

d'hui, & qui veulent passer pour Architectes, recherchent sur la figure du corps humain, leurs mesures & leurs proportions, ainsi que Vitruve le leur enseigne; ce n'est pas assûrément des belles statuës antiques dont ils se servent pour modéle. On croira plûtôt qu'ils prennent pour exemples ces figures de Calot, où en représentant une infinité de postures, il a fait, pour se divertir, des hommes qui ont le dos & les épaules plus hautes que la tête, les bras rompus ou tournez de diverses manieres, les jambes de longueurs differentes, & les coëffures plus amples que le reste des habits, puisque dans leurs bâtimens, comme dans les grotesques de ce Graveur, on voit que tous les membres en sont estropiez, & qu'ils sont plûtôt une image de la disproportion & de l'irrégularité, qu'une imitation de la belle simetrie & de la juste convenance qu'on doit chercher sur le corps d'un homme bien proportionné, & qu'on doit suivre encore à cette heure dans tous les édifices, comme les Anciens faisoient autrefois.

Je sçai bien que ce n'est pas d'aujourd'hui qu'il y a des esprits tenebreux qui ne peuvent juger de la beauté des choses, & des hommes remplis d'eux-mêmes, qui n'ont pas assez de modestie pour vouloir déferer aux avis des personnes doctes. Vitruve

truve se plaignoit de son tems, de ce qu'il y avoit des gens qui faisoient des choses tout-à-fait barbares & ridicules, croyans paroître plus habiles que les Maîtres, en s'éloignant de leur maniere, & en méprisant leurs préceptes. Mais il seroit à souhaiter que de telles personnes comprissent bien que ces grands hommes n'ayant point eu d'autre regle que la raison même, on ne peut mieux faire que de les imiter, lorsqu'on n'a pas assez de lumiere pour se conduire soi-même : ou plûtôt je desirerois qu'ils sçussent que la premiere étude des Ouvriers doit être d'apprendre à connoître cette regle infaillible, qui est la maîtresse des sciences & des arts, & la regle avec laquelle toutes les autres se mesurent.

Cependant quoique l'Architecture ne consiste pas en vains caprices & en imaginations fantastiques, mais en solides raisonnemens & veritables démonstrations ; on voit néanmoins que la plûpart du monde se laisse plûtôt surprendre aux pensées bizarres d'un homme imaginatif, qu'à la raisonnable conduite d'un homme sçavant, puisque la seule qualité de Pere & une réputation mal fondée fit que l'Eglise de Saint Loüis ne fut pas achevée par ce (1) Frere qui en avoit donné le premier dessein, & qui par ses autres œuvres a fait voir

(1) Frere Martel Ange.

voir combien il étoit plus habile & plus judicieux que le Pere qu'on lui préfera.

Cela montre bien en effet, dit Pymandre, que pour juger de la science des hommes, il faut comparer leurs ouvrages les uns aux autres; & que quand on fait des entreprises de grande importance, on ne doit point avoir de consideration pour une personne plûtôt que pour une autre, mais préferer à tous celui qui a le plus de merite & de capacité. Aussi je ne doute pas qu'on n'apporte toute sorte de soin dans ce qu'on entreprendra au Louvre, & que pour cela on ne fasse choix des hommes les plus excellens.

Celui, repris-je, qui pour faire l'emblême d'un Architecte, a représenté la figure d'un homme qui n'a point de mains, mais qui a de bons yeux & de grandes oreilles, n'a pas, à mon sens, tout-à-fait bien exprimé sa pensée: car un sçavant Architecte doit sans doute avoir des mains pour travailler & pour tracer ses desseins: mais cet emblême convient mieux à un Prince qui fait bâtir, ou à un Surintendant & Ordonnateur des bâtimens, lesquels n'étans point en état de travailler eux-mêmes, n'ont besoin que de bons yeux pour juger de ce que l'on fait, & d'oreilles pour recevoir les avis & les conseils de toutes les personnes capables d'en donner de bons.

D iij Car

Car il est certain que comme la gloire d'un Roi paroît dans les choses qui restent de lui à la posterité, de même l'honneur de celui qui est préposé à la conduite des bâtimens d'un grand Prince, consiste dans la belle execution des choses qu'il fait faire; & il suffit d'une riche piece pour servir d'éternel monument à la haute estime qu'on doit avoir d'un sage Monarque, & à la grandeur d'un Etat.

Mais c'est aux Rois & à leurs Ministres à faire eux-mêmes un choix judicieux de ce qui peut davantage éterniser leur mémoire. Plutarque loüé Alexandre de ce qu'il aimoit la Peinture & la Sculpture, dont il vouloit connoître les beautez, non pas pour travailler comme un Peintre & un Sculpteur, mais pour sçavoir bien juger de toutes choses comme un grand Prince & un Ministre doivent faire.

Car les hommes étant facilement éblouïs par les inventions nouvelles & extraordinaires des Ouvriers, ils ont besoin de quelque étude pour conduire leur jugement, & discerner si les choses sont faites avec raison & avec ordre. Ce que l'on rapporte d'un fameux Architecte de Macedoine, me paroît un exemple admirable & plein d'instruction, pour faire comprendre que ce beau feu qui échauffe l'esprit des sçavans hommes, leur donne aussi quelquefois des pensées

pensées plus brillantes que judicieuses; & qu'en plusieurs rencontres les Princes ont besoin de toutes les lumieres de leur esprit & de toute la force de leur jugement, pour connoître tant de vaines idées & de desseins capricieux que toutes sortes de personnes leur proposent, & dont le faux éclat surprend assez souvent ceux mêmes qui ont quelque intelligence dans les arts.

Dinocrate est cet Architecte dont je veux parler, lequel se confiant dans son grand sçavoir & dans la force de son imagination, partit de Macedoine pour se rendre à l'armée d'Alexandre. Et parce qu'il desiroit particulierement d'être connu de ce Conquerant, il prit de tous ses amis des lettres de recommendation pour les principaux Seigneurs de la Cour, afin d'y avoir, par leur moyen, une entrée plus favorable. En effet, ils le reçûrent agréablement: mais après les avoir priez de le présenter au Roi, voyant qu'ils le faisoient toûjours attendre, & le remettoient de jour en jour, il crut qu'ils se moquoient de lui. De sorte que pensant en lui-même par quel moyen il pourroit approcher de ce Monarque, il n'en trouva point d'autre que de se mettre dans un état si extraordinaire, que chacun eût la curiosité de le voir. Dinocrate étoit d'une taille avantageuse & d'un regard agréable, & l'on
voyoit

voyoit dans son port & dans sa maniere d'agir, beaucoup de majesté & de grace tout ensemble. Ces avantages de la nature lui donnerent la hardiesse de quitter ses vêtemens, de se froter tout le corps avec de l'huile; & après s'être couvert d'une peau de Lion, couronné de feüilles de peuplier, & ayant pris une massuë dans sa main, il alla en cet état se présenter au Roi, qui alors étoit dans son trône, où il rendoit la justice.

La nouveauté de cette action surprit tout le peuple, qui le voyant vêtu de la sorte, se tourna aussi-tôt pour le considerer. Alexandre l'ayant aussi apperçû, commanda qu'on lui fît place, & qu'on le laissât approcher; & quand il fut assez près, il lui demanda qui il étoit. Je suis Dinocrate, répondit-il, Macedonien & Architecte, qui apporte ici des pensées dignes de ta grandeur. J'ai imaginé un dessein qui n'aura jamais rien d'égal: c'est de faire ta Statuë du mont Athos. Ce Colosse tiendra dans sa main droite un ville toute entiere, & dans sa main gauche, un vase, qui après avoir reçû les eaux de toutes les rivieres qui coulent de cette montagne, les versera dans la mer.

Alexandre qui avoit été surpris d'abord en voyant un homme vêtu comme étoit Dinocrate, prit plaisir de l'entendre parler

ler d'une entreprise si extraordinaire. Mais en même tems il demanda s'il y avoit sur cette montagne des plaines fertiles qui pussent fournir les grains necessaires pour la nourriture de ceux qui habiteroient cette ville qu'il prétendoit de bâtir ; & ayant appris que c'étoit un lieu desert & sterile, où l'on ne pourroit tirer d'autre secours que par la mer, J'admire, dit-il, l'invention d'un si grand dessein, mais je considere que ceux qui voudroient habiter ce lieu-là, ne le pourroient faire sans être blâmez de peu de jugement; puisque comme un enfant qui vient de naître, a besoin d'une nourrice pour l'élever, de même une ville sans terre & sans fruits ne peut se maintenir, & des peuples qui ne recevroient aucun secours pour vivre, n'y demeureroient pas long-tems : c'est pourquoi si j'estime la rareté d'une telle pensée, je trouve beaucoup à redire dans le choix d'un lieu si mal propre pour un tel dessein.

Voilà comme un Prince & ses Ministres doivent examiner les propositions qu'on leur fait, & considerer exactement ce qui est de plus convenable à faire, & de plus glorieux à leur réputation, sans se laisser surprendre à de vaines promesses & à de fausses apparences. Aussi n'y a-t'il rien de plus digne de la grandeur du Roi & de l'honneur de la France, ni de plus capable

D v de

de résister à l'effort des tems, que ces grands bâtimens que le Roi fait faire. Car si dans les choses naturelles c'est la forme qui maintient l'être, & qui est le principe de la durée; dans les ouvrages de l'art, c'est la matiere qui conserve la forme.

Mais vous pouvez juger par tout ce que je viens de vous dire, si c'est peu de chose que de sçavoir bien disposer & mettre à exécution de si grands travaux; & si l'on ne doit pas les considerer avec admiration, quand on y voit, je ne dis pas cette beauté que la raison & l'art fait produire aux Ouvriers, mais encore cette grace qu'on ne trouve que difficilement, que peu de gens sçavent donner à leurs ouvrages, mais qu'on admire par tout où elle se rencontre. Car vous sçavez bien qu'il y a des graces qui ne consistent pas simplement dans la belle proportion. Dans les ouvrages de l'art, aussi bien que dans les productions de la nature, on voit des beautez qui n'ont ni la grace, ni ce je ne sçais quoi qui rend certaines personnes ou certains ouvrages plus agréables que d'autres qui sont néanmoins plus parfaits.

Quelle difference, reprit Pymandre, mettez-vous donc entre la grace & la beauté, & comment les séparez-vous l'une de l'autre? Car si la beauté vient de la proportion des parties, la grace peut-elle se

trouver

trouver dans des sujets qui ne sont ni beaux, ni proportionnez?

Je puis vous dire en peu de mots, lui repartis-je, la difference qu'il y a entre ces deux charmantes qualitez. C'est que la beauté naît de la proportion & de la simetrie qui se rencontre entre les parties corporelles & materielles. (1) Et la grace s'engendre de l'uniformité des mouvemens interieurs causez par les affections & les sentimens de l'ame.

Ainsi quand il n'y a qu'une simetrie des parties corporelles les unes avec les autres, la beauté qui en résulte est une beauté sans grace. Mais lorsqu'à cette belle proportion, on voit encore un rapport & une harmonie de tous les mouvemens interieurs, qui non seulement s'unissent avec les autres parties du corps, mais qui les animent & les font agir avec un certain accord & une cadence très-juste & très-uniforme : alors il s'en engendre cette grace que l'on admire dans les personnes les plus accomplies, & sans laquelle la plus belle proportion des membres n'est point dans sa derniere perfection. Et même lorsqu'il arrive que cette uniformité de mouvemens vient à paroître sur des visages moins beaux, & dont les traits ne sont pas achevez,

(1) De la beauté & de la grace.

vez, on ne laisse pas de les admirer, parce qu'on y voit de la grace; & comme les beautez spirituelles sont plus excellentes que les corporelles, on préfere quasi toûjours une personne dont la beauté du corps n'est que médiocre, mais qui a de la grace, à une autre personne qui sera d'une beauté plus grande, mais qui n'aura pas de grace. Ainsi quoique Quintia, dans Tibulle, fût plus belle que Lesbia, néanmoins celle-ci avoit un air & un je ne sçais quoi qui la rendoit beaucoup plus agréable que l'autre.

Pour vous faire voir que la grace est un mouvement de l'ame, c'est qu'en voyant une belle femme, on juge bien d'abord de sa beauté par le juste rapport qu'il y a entre toutes les parties de son corps; mais on ne juge point de sa grace, si elle ne parle, si elle ne rit, ou si elle ne fait quelque mouvement.

Il en est de même des ouvrages de Sculpture & de Peinture, où la grace ne paroît point, si les Ouvriers ne sçavent donner à leurs figures un tour & un mouvement conforme à la beauté de leurs membres & à l'action qu'elles doivent faire. C'est pourquoi, quand il y en a quelques-unes où ils ont heureusement exprimé ces mouvemens, on les admire, quoique d'ailleurs elles n'ayent pas cette proportion qui les rendroit accomplies.

Que

Que s'il sort quelques figures de la main des plus excellens Maîtres, où l'on rencontre une juste convenance de toutes les parties du corps, & une belle uniformité de mouvemens qui concourent à une même fin, c'est alors qu'on admire comme quoi la beauté & la grace forment un ouvrage parfait.

Ce je ne sçais quoi, qu'on a toûjours à la bouche, & qu'on ne peut bien exprimer, est comme le nœud secret qui assemble ces deux parties du corps & de l'esprit. C'est ce qui résulte de la belle simetrie des membres & de l'accord des mouvemens; & comme cet assemblage se fait par un moyen extrémement subtil & caché, on ne peut le voir assez, ni le bien connoître, pour le représenter & pour l'exprimer comme l'on voudroit. Cependant on peut dire qu'il se remarque sur un visage, de la même sorte que cette fraîcheur & ce feu que l'on voit au matin sur une rose qui commence à s'épanoüir: la forme & la beauté de ses couleurs étant comme le siége de cette fraîcheur & de cet éclat qui paroît d'une maniere toute spirituelle. Car ce je ne sçais quoi n'est autre chose qu'une splendeur toute divine, qui naît de la beauté & de la grace.

Cette observation de beauté & de grace m'a fait connoître pourquoi dans ces visages de cire qu'on moule sur le naturel, je

n'y

n'y trouvois pas toûjours cette forte reſſemblance que tout le monde admire.

Sur cela, j'apperçûs que Pymandre me regardoit fixement. Vous me regardez, lui dis-je? Il eſt vrai, me repartit-il, parce qu'il me ſemble que vous avancez un paradoxe qui n'eſt guéres ſoûtenable. Peut-on faire la reſſemblance d'un viſage plus parfaitement qu'en la tirant ſur le viſage même?

Je ne prétends pas pourtant, lui repartis-je, établir une opinion fauſſe, quand je vous dis que j'ai remarqué en effet, qu'encore que ces Images de cire ayent les mêmes traits de la perſonne ſur laquelle on les a formez ; que le mélange des couleurs y ſoit obſervé avec un ſoin ſi particulier, & une exactitude ſi grande, que l'on y voit toutes les teintes de la chair, les veines, les fibres, & même juſques aux pores, & que l'on ſe ſoit donné la peine d'imiter dans les yeux ce brillant & cette humeur criſtalline qui les rend ſi clairs : j'ai remarqué, dis-je, que cette reſſemblance ſurprend plûtôt la vûë, qu'elle ne perſuade l'eſprit, & qu'elle ne fait point une image veritable de la perſonne qu'on prétend repréſenter. La raiſon que j'en trouve, eſt que ceux de qui on moule le viſage, demeurans dans une aſſiette tranquille pendant qu'on y travaille, la matiere qu'on employe & dont on couvre tous les traits, empêche

empêche leurs fonctions naturelles ; chasse & repousse, s'il le faut ainsi dire, de telle sorte les esprits & les mouvemens interieurs qui leur donnent la vie, qu'il s'en fait une suspension qui est cause que ces mêmes traits demeurans sans aucun soûtien, on n'en tire qu'une masse qui veritablement conserve la ressemblance & la forme où elle les trouve, mais qui n'est qu'une ressemblance morte & insensible. Ainsi elle est beaucoup moins parfaite que celle qu'un excellent Peintre, ou un Sculpteur sçavant représente par le moyen de ses couleurs, ou de son ciseau ; parce que le Sculpteur & le Peintre cherchent, en travaillant, à donner de la vie à leur ouvrage, & à lui inspirer de la beauté & de la grace, en imitant, le mieux qu'il leur est possible, l'objet qu'ils ont devant eux, au lieu que ce moule qui est le seul artisan de ces autres portraits, ne peut représenter que ce qu'il rencontre & ce qu'il trouve capable d'être imprimé.

Voilà pourquoi, dans ces figures moulées sur le naturel, la grace & ce je ne sçais quoi, n'ont garde de s'y appercevoir, puisque cette grace n'étant autre chose que la représentation des mouvemens interieurs de l'ame, joints à la beauté des parties du corps, comme je vous ai dit, elle en est privée par l'éloignement des esprits interieurs qui en sont la source.

Il y a donc bien de la difference, je ne dis pas entre un excellent Peintre ou un habile Sculpteur, & ceux qui moulent ces sortes de figures sur le naturel, dont je compte la science pour rien; mais je dis entre un visage moulé & un portrait peint par un excellent homme, ou ces belles medailles, telles que nous en voyons du Roi & de la Reine, si doctement fabriquées au Louvre.

Or encore qu'un Architecte n'ait pas besoin d'observer tous ces mouvemens qui engendrent la beauté & la grace, quand il n'est question que d'ordonner des appartemens, des pilastres, des colonnes, & des principales parties qui composent un bâtiment; néanmoins il ne laisse pas de communiquer à tout ce qu'il fait, cette grace & cette beauté qui se peuvent répandre generalement dans toutes les productions de l'esprit. Car les proportions de toutes les parties qui composent un édifice, en font la beauté corporelle; & la conduite & sage dispensation qui se fait de toutes ses parties par le mouvement de l'esprit de l'Architecte, est ce qui donne toute la grace.

Mais il est vrai que tous ceux qui se mêlent de bâtir, ne conduisent pas leurs ouvrages avec cette raison & cette intelligence qui les rendroit si recommandables. Encore qu'ils n'ayent pas besoin de dessi-
ner

ner aussi parfaitement que les Peintres & les Sculpteurs, il faudroit pourtant qu'ils sçussent du moins la théorie de la Peinture, puisque la lumiere de cet art est la même qui les doit éclairer. Car si les Peintres ont l'avantage de sçavoir bien imiter Dieu dans cette espece de création qu'ils semblent faire en représentant tous les corps naturels; l'Architecte n'en fait-il pas de même dans la production de ses ouvrages, quand il sçait les rendre beaux, solides & commodes, puisque dans la structure de l'Univers nous y voyons ces trois nobles qualitez dans un si haut lustre? Et si, quand les Peintures sont excellentes, elles charment nos yeux & émeuvent nos affections: de même, dans l'Architecture, quand toutes choses y sont faites avec un bel ordre & une belle simetrie, elles élevent notre esprit, & portent notre ame jusques dans les Cieux.

C'est ce qui m'arriva il n'y a pas longtems, en considerant cette Chapelle dont je parlois tantôt. Car en contemplant toutes ses parties les unes après les autres, & en portant peu à peu mes regards en haut, je me sentois doucement attiré jusqu'au milieu de la voûte. Il me sembloit que plus je la regardois, plus elle s'élevoit en l'air, & paroissoit se soûtenir d'elle-même. Ainsi je rencontrois dans cet édifice comme la
fin

fin & la perfection des choses que l'art peut produire.

C'est de la sorte qu'en voyant un jour tous ces beaux bâtimens que le Roi fait faire, tout le monde en admirera l'excellence. Et parce que le Louvre sera orné d'une maniere digne de la grandeur de ce Prince, on y verra sa vie & ses actions dépeintes en tant de nobles & differentes manieres, que la posterité ne cherchera point ailleurs d'autre sujet de son étude & de son admiration.

Ici je finis mon discours, & m'étant levé, je témoignai à Pymandre qu'il y avoit assez long tems que nous étions dans une même place, & que nous pouvions aller faire un tour de promenade : ce qu'il approuva.

Nous sortîmes donc pour aller aux Thuilleries, mais nous ne quittâmes notre entretien de l'Architecture que pour entrer dans un autre de Peinture. Pymandre me parla de celles qui sont au Louvre. Il me fit cent questions sur tous les ouvrages que l'on fait pour le Roi ; & après nous être entretenus quelque tems de ces beaux Tableaux dont j'ai fait quelques descriptions pour Sa Majesté, il me dit : Est-ce que vous n'écrirez jamais de la Peinture, comme il y a si long tems que vos amis vous en convient, & ne ferez-vous point part

part au Public, des connoissances que vous avez d'un art si excellent?

Comme je vis qu'il me parloit de la sorte, je me mis d'abord à soûrire en le regardant; mais ensuite je lui dis:

Votre conseil me seroit, sans doute, avantageux, & seroit encore utile à beaucoup de personnes, si j'avois dequoi répondre au sentiment favorable que vous avez de moi. Mais trouvez bon, s'il vous plaît, que je vous dise que vous témoignez n'avoir pas de la Peinture une opinion aussi haute qu'elle le mérite. C'est un art qui embrasse tant de choses, qu'il faut un esprit plus éclairé que le mien, pour le pouvoir traiter dignement.

Car vous ne considerez pas, que pour écrire à fond de tout ce qui est necessaire pour faire un excellent Peintre, & pour donner à tout le monde, non seulement une idée generale, mais une notion plus particuliere de ce qui concerne cet art, il faudroit former un dessein trop vaste & de trop grande étenduë.

Et pour vous montrer combien ce Traité embrasseroit de choses, & que je n'ai pas tort de vous dire que c'est une entreprise qui surpasse de beaucoup mes forces, je vous ferai voir dès à présent, si vous le desirez, que pour s'en acquitter, il seroit necessaire de traiter doctement diverses matieres. Car

Car pour bien expliquer toutes les choses que j'ai apprises des plus sçavans Peintres, il faudroit faire un ouvrage dont le corps fût divisé en trois principales parties. La premiere, qui traiteroit de la COMPOSITION, comprend presque toute la théorie de l'art, à cause que l'operation s'en fait dans l'imagination du Peintre, qui doit avoir disposé tout son ouvrage dans son esprit, & le posseder parfaitement avant que d'en venir à l'exécution.

Les deux autres parties qui parleroient du DESSEIN & du COLORIS, ne regardent que la pratique, & appartiennent à l'Ouvrier : ce qui les rend moins nobles que la premiere, qui est toute libre, & que l'on peut sçavoir sans être Peintre.

Pour bien composer un Tableau, le Peintre doit donc avoir une science & generale & particuliere de toutes les parties qui y entrent. Et comme il n'y a rien dans la nature qu'il ne doive quelquefois représenter, il faut aussi qu'il ait une connoissance parfaite de tous les corps naturels, avant que d'entreprendre d'en faire l'image. Mais il doit se souvenir qu'encore que l'art de portraire s'étende sur tous les sujets naturels, tant beaux que difformes, toutefois quand il viendra à l'exécution, s'il veut tenir rang entre les plus habiles, il est obligé de faire choix de ce qu'il y a de plus beau :

beau : car encore que les corps naturels lui servent de modéle, néanmoins comme ils ne sont pas tous également beaux, il ne doit considerer que ceux qui sont les plus parfaits.

Mais parce que souvent on peut se tromper dans ce choix des belles choses, il me semble qu'il faudroit dire en premier lieu, ce que c'est que la beauté, & en quoi elle consiste, principalement dans le corps humain, qui est le plus parfait ouvrage que Dieu ait fait sur la terre. Et comme il est constant qu'elle procede de la proportion des parties, comme je vous disois tantôt, il faudroit parler ensuite de ce qui est necessaire dans chacune de ces parties pour produire cette proportion admirable, afin que le Peintre en ayant une exacte connoissance, puisse égaler à son sujet la beauté de ses figures, lorsqu'il viendra à dessiner sur le naturel, & l'on se réserveroit à traiter des mesures dans la seconde partie, où l'on parleroit du Dessein.

Comme un Tableau est l'image d'une action particuliere, le Peintre doit ordonner son sujet, & distribuer ses figures selon la nature de l'action qu'il entreprend de représenter. Et parce que ce Tableau est ou une invention nouvelle du Peintre, ou une histoire, ou une fable, déjà décrites par les Historiens, ou par les Poëtes, il fau-
droit

droit faire voir de quelle sorte il doit traiter tous ces differens sujets, & comment il y doit exprimer les mouvemens du corps & de l'esprit. On parleroit même des Passions de l'Ame, étant une partie qui bien que dépendante du dessein, doit être toute entiere dans l'idée du Peintre, puisqu'elle ne se peut bien copier sur le naturel.

Il faudroit enseigner ensuite à bien observer la convenance en toutes sorte de sujets. Pour cet effet, il seroit besoin de faire voir au moins comme le Peintre doit avoir connoissance de l'Histoire & de la Fable; de la Religion des anciens Peuples; des mœurs & des façons de vivre des diverses Nations; de leurs Dieux, de leurs temples, de leurs édifices; de leurs ceremonies aux sacrifices, aux funerailles, aux triomphes & aux jeux; de leurs differens habits en paix & en guerre, de leurs armes & de leurs meubles.

Après avoir parlé de tout ce qui regarde plûtôt la théorie que la pratique, mais qui est très-necessaire à l'Ouvrier qui veut se rendre parfait, on pourroit commencer la seconde Partie qui est celle du Dessein, & aussi qui d'ordinaire sert de principe à tous ceux qui veulent apprendre cet art : car c'est en dessinant, que l'on jette les premiers fondemens de la science, sur lesquels toutes les connoissances qui s'acquierent, doivent s'établir;

tablir, parce que, sans cette partie, toutes les autres n'ont point de solidité.

C'est ce qui obligeroit celui qui feroit une si grande entreprise, à donner des préceptes pour conduire les apprentifs de degré en degré, comme par la main : & comme il ne sert de rien à un voyageur de faire de grandes journées, & de voir des Provinces & des Royaumes, s'il ne considere la nature des païs & les mœurs des peuples, de même on devroit montrer de quelle sorte il faut enseigner ceux qui commencent cette étude, & les instruire des belles choses, afin qu'en les remarquant, ils pussent les graver dans leur esprit, & n'y mêler rien qui lui soit nuisible ou inutile.

Il tâcheroit aussi de leur montrer les chemins les plus sûrs & les plus faciles pour arriver à leur but, & par des exemples familiers, les rendre capables de se conduire eux-mêmes dans un travail qui doit être celui de toute leur vie. Sur tout, il leur feroit connoître, combien les Mathematiques sont necessaires à un Peintre, principalement la connoissance de la Geometrie & de la Perspective ; qui doivent servir de régle à tout son ouvrage.

Il auroit encore à faire voir de quelle sorte le Peintre doit se rendre sçavant dans cette partie de l'Anatomie qui regarde la connoissance des muscles, des nerfs, des os,

os, des ligamens & des apparences des uns & des autres.

Il expliqueroit que le Dessein ayant pour partage la proportion, il la doit garder dans toutes les parties de son ouvrage; que c'est à lui à juger de leur convenance & de la juste égalité qui doit être entr'elles; & que de lui dépend la position des figures pour être mises sur leur plan, ou, pour mieux dire, sur leur centre, avec la ponderation ou équilibre qui les peut tenir en état, tâchant de faire concevoir, autant qu'il est possible, de quelle sorte se forme cette beauté & cette grace si excellente dont nous venons de parler, ce je ne sçais quoi qui ne se peut exprimer, & qui consiste entierement dans le Dessein.

Quant à la troisiéme Partie, qui seroit du Coloris: après avoir parlé de la nature des couleurs, de l'union & de l'amitié qu'elles ont entr'elles, il faudroit montrer de quelle sorte elles doivent être employées pour produire ces beaux effets de clair & d'obscur, qui aident à faire paroître le relief des figures & les enfoncemens dans les tableaux.

Il faudroit traiter de cette Perspective qu'on appelle aërienne, qui n'est autre chose que l'affoiblissement des couleurs par l'interposition de l'air; de ces accidens du **Lumineux & du Diaphane** qui se remarquent

quent dans la Nature, & des observations qu'on y doit faire; des differentes Lumieres, tant des corps illuminans, que des corps illuminez; de leurs réflexions, de leurs ombres; des erreurs que les Peintres font souvent en peignant après la bosse éclairée par des jours particuliers; des differentes visions ou aspects selon la position du regardant ou des choses regardées; des apparences des corps dans l'eau; de ce qui produit cette force, cette fierté, cette douceur, & ce précieux, qui se trouvent dans les tableaux bien coloriez; des diverses manieres de Coloris, tant aux figures qu'aux païsages, & de celle qu'on doit suivre comme la plus excellente. Et enfin il faudroit accompagner ces enseignemens de quelques exemples, où l'on feroit voir la beauté & la perfection de ces trois parties, COMPOSITION, DESSEIN & COLORIS.

Jugez, je vous prie, de quelle étenduë seroit ce travail, & si vous devez vouloir que j'entreprenne un Ouvrage, qui non seulement demanderoit la capacité du plus sçavant Peintre de notre siécle, pour parler de toutes ces choses selon les termes de l'Art, mais, qui, pour parler avec grace de cette Peinture, qui représente si noblement tous les objets par la vivacité de ses couleurs, auroit encore besoin d'une plu-
me

me aussi sçavante & aussi docte que devroit être le Pinceau qui pourroit donner cet agrément & cette force qu'on recherche dans les tableaux.

Ne pouvant donc pas m'engager dans une entreprise si disproportionnée à mes forces, ne trouvez pas, s'il vous plaît, étrange, si je ne me rends pas à vos persuasions, & si je vous dis que vous ne devez pas attendre de moi un Ouvrage qui réponde au dessein que je viens de vous tracer. Je serois même bien fâché que vous eussiez la pensée, que par ce que je viens de vous dire, j'aie eu intention d'en établir des regles, & donner des enseignemens à ces sçavans hommes qui travaillent aujourd'hui avec tant de succès & de bonheur, & dont quelques-uns d'eux, que j'ai souvent entretenus, & de qui j'ai beaucoup appris, seroient incomparablement plus capables que je ne le suis, d'écrire sur cette matiere.

Ce n'est pas qu'il ne se puisse rencontrer quelque occasion qui me donnera, peut-être, lieu de satisfaire en quelque sorte à votre desir ; & alors je serai bien-aise de vous faire part de ce que j'ai remarqué autrefois pour ma satisfaction particuliere, sur toutes ces diverses parties de la Peinture, soit en voyant les tableaux des plus sçavans Peintres, soit dans les divers entretiens

tretiens que j'ai eus sur ce sujet.

Quand vous ne feriez, me dit alors Pymandre, que quelques observations sur la Peinture, bien qu'elles ne fussent pas traitées aussi amplement que le sujet le merite, elles ne laisseroient pas toutefois de faire voir l'avantage de ce Art pardessus les autres. Les Peintres mêmes n'auroient pas lieu d'être fâchez que tout le monde apprît dans vos discours, à juger de l'excellence de leurs tableaux & de la beauté de leurs figures, & qu'on y étudiât le secret de l'Art, afin qu'en connoissant la perfection de l'Ouvrage, on fasse cas de l'Ouvrier.

Ils ont assez d'interêt, lui repartis-je, qu'au moins les personnes doctes, & tous les honnêtes gens connoissent l'excellence de la Peinture, dont ils ne considerent le plus souvent que la seule superficie, sans porter leurs pensées jusques dans le fonds de cette Science, qu'on peut dire avoir quelque chose de divin, puisqu'il n'y a rien en quoi l'homme imite davantage la toute-puissance de Dieu, qui de rien a formé cet Univers, (1) qu'en représentant, avec un peu de couleurs, toutes les choses qu'il a créées. Car comme Dieu a fait l'homme à son image, il semble que l'homme, de son côté, fasse une image de soi-

(1) Excellence de la Peinture.

soi-même, en exprimant sur une toile, ses actions & ses pensées, d'une maniere si excellente, qu'elles demeurent constamment & pour toûjours exposées aux yeux de tout le monde, sans que la diversité des Nations empêche que par un langage muet, mais plus éloquent & plus agréable que celui de toutes les langues, elles ne se rendent intelligibles, & ne se fassent comprendre dans un instant à chacun de ceux qui les regardent.

Si vous voulez même prendre la peine de faire réflexion sur les diverses parties de cet Art, vous avoüerez qu'il fournit de grands sujets de méditer sur l'excellence de cette premiere lumiere d'où l'esprit de l'homme tire toutes ces belles idées, & ces nobles inventions qu'il exprime ensuite dans ses Ouvrages.

Car si en considerant les beautez & l'art d'un tableau, nous admirons l'invention & l'esprit de celui dans la pensée duquel il a sans doute été conçû encore plus parfaitement que son pinceau ne l'a pû exécuter: combien admirerons-nous davantage la beauté de cette source où il a puisé ses nobles idées? Et ainsi toutes les diverses beautez de la Peinture servans comme de divers degrez pour nous élever jusqu'à cette beauté souveraine, ce que nous verrons d'admirable dans la proportion des parties,

nous

nous fera considerer combien est encore plus admirable cette proportion & cette harmonie qui se trouve dans toutes les créatures. L'ordonnance d'un beau tableau nous fera penser à ce bel ordre de l'Univers. Ces lumieres & ces jours que l'Art sçait trouver par le moyen du mélange des couleurs, nous donneront quelque idée de cette lumiere éternelle, par laquelle & dans laquelle nous devons voir, un jour, tout ce qu'il y a de beau en Dieu & dans ses créatures. Et enfin, quand nous penserons que toutes ces merveilles de l'Art qui charment ici-bas nos yeux & surprennent nos esprits, ne sont rien, en comparaison des idées qu'en avoient conçûës ces maîtres qui les ont produites, combien aurons-nous sujet d'adorer cette Sagesse éternelle qui répand dans les esprits la lumiere de tous les Arts, & qui en est elle-même la Loi éternelle & immuable ? (1) Cette lumiere est la lumiere d'une Sagesse infiniment superieure à la lumiere de tous les esprits créez, comme elle le dit elle-même par son Prophete: (2) *Mes pensées ne sont pas comme vos pensées, ni mes voyes comme vos voyes ; mais il y a autant de distance entre mes voyes & vos voyes, entre mes pensées & vos*

(1) S. Aug. de ver. Relig. Christ.
(2) Isaïe 55. v. 8.

vos pensées, qu'il y en a entre le Ciel & la Terre.

Lorsque Dieu créoit les Astres, dit un grand Saint (1), les Anges chantoient des Cantiques à sa loüange, en admirant le nombre, la beauté, la situation, la varieté, les graces, l'éclat, l'harmonie, & toutes les autres perfections de ces corps sublimes dont ils connoissent l'excellence beaucoup mieux que nous. Quand donc nous considerons dans les ouvrages de l'esprit humain, tant de beautez, tant de graces & tant de charmes, plus notre connoissance nous en fait remarquer les perfections, & plus nous nous trouvons obligez de loüer celui qui fait ces merveilles sur la Terre, comme il a fait ces autres merveilles dans les Cieux.

Après cela, je demeurai quelque tems sans parler : mais Pymandre trouvoit tant de douceur dans cet entretien, qu'il prit occasion de me dire : Au moins, si vous n'êtes pas encore résolu de satisfaire au desir de vos amis, apprenez-moi, je vous prie, l'histoire de ces sçavans Peintres dont vous me disiez, il y a quelque tems, de si belles choses : car je n'ai pas oublié tout ce que vous rapportâtes alors à leur avantage, & que vous me promîtes de me faire un discours de l'origine de la Peinture & de ceux
qui

(1) S. Jean Chrys.

qui ont excellé en cet Art. Si depuis ce tems-là nous n'avons pas rencontré une occasion favorable pour cela, il vous est bien aisé, à présent, de vous acquitter de votre promesse, & de poursuivre ce que vous aviez commencé sur ce sujet : car pourvû que cela ne vous incommode pas, il me semble que nous ne pouvons mieux employer le reste de la journée qu'à cet agréable entretien.

Il ne tiendra pas à moi, lui répondis-je, que vous ne soyez satisfait. Je commençai donc ainsi mon discours.

(1) Comme tous les Arts ont été fort grossiers & fort rudes dans leur naissance, & ne se sont perfectionnez que peu à peu, & par une grande application : il ne faut pas douter que celuy de la Peinture aussi-bien que tous les autres, n'ait eû un commencement trés-foible, & ne se soit augmenté que dans la suite des temps. Mais comme la Peinture est assûrément fort ancienne, il est difficile de bien connoître son origine. Pour moy, je ne doute pas qu'elle ne soit née avec la Sculpture ; & que le même esprit qui enseigna aux hommes à former des images de tetre ou de bois, ne leur apprit aussi en même-temps à tracer des figures sur la terre ou contre les murailles. Si

(1) Origine de la Peinture.

Si on vouloit ajoûter foy à quelques Ecrivains, on pourroit croire qu'Enos fils de Seth, fut le premier qui forma des images pour porter les peuples à adorer une Divinité. Mais parce qu'il n'y a guéres d'apparence de s'arrêter à cette opinion, je vous diray seulement, qu'aprés le Deluge, Ptolomée fils de Japhet, fut le premier qui inventa la maniere de faire des images de terre cuite; & comme il étoit homme de grand esprit, il fut en une merveilleuse estime parmi les Peuples d'Arcadie, (1) où par sa conduite il apprit à ces Barbares à vivre civilement, & par l'excellence de son esprit fit valoir son Art, qui commença peu à peu à se répandre dans le monde : ce qui a donné lieu aux fables des Poëtes.

Cependant, interrompit Pymandre, l'on a observé que Nynus a été le premier qui a rendu les Statuës célebres. Car aprés avoir fait les funerailles de Belus son pere, que les Assyriens nommerent Saturne, & qui fut le premier Roy de Babylone, il en fit tailler une image, afin d'adoucir par cette representation, la douleur qu'il ressentoit de sa mort.

Alors me souvenant de ce que j'ay lû autrefois de la magnificence de Babylone (2):

(1) S. Aug. lib. 18. de Civit. c. 8.
(2) Diod. Sic. lib. 2. c. 4.

Ce ne fut pas seulement en Sculpture, luy dis-je, que les Babyloniens furent les premiers à faire de grands Ouvrages, puisque Semiramis ayant fait rebâtir leur Ville, il y avoit une muraille de deux lieuës & demie de tour, dont les briques avoient été peintes avant que d'être cuites, & representoient diverses sortes d'animaux. Mais cette sorte de peinture, me dit alors Pymandre, n'étoit-elle point semblable à ce qu'on appelle Email, & de même que celuy dont l'on fait encore à present plusieurs ouvrages ? Quand cela seroit, repliquay je, s'ils avoient ce secret-là, il ne faut pas douter qu'ils n'eussent aussi celuy de peindre toute autre chose ; & ce que l'Auteur de cette Histoire rapporte dans la suite de son discours, nous le peut faire connoître. Car il dit qu'il y avoit une autre muraille où l'on voyoit plusieurs figures de toutes sortes d'animaux peints & colorez selon le naturel, & qu'il y avoit même des tableaux qui representoient des chasses & des combats : cependant, il ne dit point que ces divers tableaux fussent ni faits de brique ni émaillez. De sorte qu'ils pouvoient bien aussi être peints à fraisque ; & c'est par là, ce me semble, qu'on peut juger que l'invention de la Peinture est trés-ancienne: mais je ne vous puis pas dire qui en a été l'Auteur. Je crois

même qu'il seroit assez inutile d'en vouloir faire la recherche, puisque nous voyons que tous les Anciens qui en ont écrit, sont de differente opinion. Néanmoins, repartit Pymandre, les Egyptiens qui ont des premiers possedé les arts & les sciences, disent que la Peinture étoit parmi eux, plusieurs siécles avant qu'elle fût connuë des Grecs. Oüi, lui repliquai-je : mais les Grecs qui n'ont jamais manqué de s'attribuer, autant qu'ils ont pû, la gloire des sciences & des arts, écrivent aussi que ce fut à Scicyone ou à Corinthe que la Peinture commença de paroître. Mais, à vous dire vrai, les uns & les autres s'accordent si peu touchant celui qui en fut l'Inventeur, que l'on ne sçauroit qu'en croire : ils conviennent tous seulement, que le premier qui s'avisa de dessiner, fit son coup d'essai contre une muraille, en traçant l'ombre d'un homme que la lumiere faisoit paroître. Et pour donner plus de beauté à cette histoire, il y en a qui ont écrit que l'Amour, qui en effet est le grand maître des inventions, fut celui qui trouva celle-ci, & qui apprit à une jeune fille le secret de dessiner, en lui faisant marquer l'ombre du visage de son Amant, afin d'avoir une copie des traits de la personne qu'elle aimoit. Cependant nous ignorons le nom de celui qui réduisit cette invention en pratique, & en fit un

art

Art qui est depuis devenu si noble & si excellent. Les uns veulent que ç'ait été un Philocles d'Egypte ; les autres, un certain Cléante de Corinthe ; & d'autres, qu'Ardice Corinthien & Thelephanes de Chiarenia au Peloponese, ayent commencé à dessiner sans couleurs & avec du charbon seulement, & que le premier qui se servit d'une couleur pour peindre, ait été un Cléophante de Corinthe, qui pour cela fut surnommé MONOCROMATOS. Ce fut donc ce Cléophante, interrompit Pymandre, qui apporta aussi la Peinture en Italie, lorsqu'il y vint avec le pere du premier Tarquin, pour éviter la persecution de Cipselle, Roi de Corinthe. La Peinture, lui repliquai-je, est encore plus ancienne que cela en Italie ; & ce ne peut être ce Cléophante dont vous parlez, qui l'y ait apportée, quoiqu'à la verité, il se trouve quelques Historiens qui ont eu la même pensée : mais ils avoüent néanmoins, que dès ce tems-là, il y avoit dans la ville d'Ardée près de Rome, des tableaux peints contre les murailles d'un Temple, qui étoient faits long-tems avant que Rome fût bâtie, & dont les couleurs s'étoient pourtant si bien maintenuës, qu'ils sembloient fraîchement achevez ; & que dans Lavinie, avant la fondation de Rome, il y avoit aussi deux tableaux, qui représentoient,

E vj l'un,

l'un, Athalante, & l'autre, Helene. Et ainsi vous pouvez juger que ce Cléophante qui alla avec Demeratus, n'étoit point celui qui trouva l'invention des couleurs, & qu'il faudroit même, si cela étoit, que les Latins eussent eu la Peinture long-tems avant que les Grecs en eussent eu connoissance. Mais parce que dans la recherche d'une chose dont la mémoire a été obscurcie par tant d'années, & dont les Ecrivains sont si differens dans leurs opinions, il est bien difficile d'en découvrir la verité, il faut se contenter de sçavoir seulement les choses qui sont les plus connuës, & qui passent pour veritables.

Je ne vous parlerai donc point (1) de Hygiénontés, de Dinias, ni de Charmas, qu'on dit encore avoir été des premiers à portraire d'une seule couleur. Je ne vous dirai rien non plus de cet Eumarus d'Athenes, qui peignit les hommes & les femmes d'une differente maniere; ni de son disciple Cimon Cléonien, qui trouva les racourcissemens dans les corps, & qui commença à les poser en diverses attitudes & postures: car auparavant lui, les figures n'avoient nulle action, & il fut le premier qui représenta les jointures des membres, les veines du corps, & qui contrefit les differens plis des draperies.

(1) Mais

(1) Des premiers Peintres.

& sur les Ouvrages des Peintres. 109

Mais je vous dirai qu'on tient pour certain, que dès le tems de Romulus (1), Candaule surnommé Myrsilus, Roi de Lydie, & le dernier de la race des Heraclides, acheta au poids de l'or un tableau de la façon du Peintre BULARCHUS, où la Bataille des Magnesiens étoit représentée. Cependant, par le prix de ce tableau qui étoit très-considerable, & par l'estime qu'il a euë, il y a bien apparence que cet Art étoit déjà fort avancé.

PANOEUS, frere de Phidias, parut avec estime en la 83ᵉ Olympiade (2). Il peignit cette fameuse Journée de Marathon, où les Atheniens défirent en bataille rangée, toute l'armée des Perses ; & quoique tous les Chefs de part & d'autre y fussent fort bien représentez, néanmoins POLYGNOTUS, Thasien, venant en suite, fut le premier qui mit l'expression dans les visages, & qui donnant je ne sçais quoi de plus libre & de plus gai à ses figures, quitta tout-à-fait l'ancienne façon de peindre, dont la maniere étoit barbare & pesante. Il prit plaisir principalement à représenter les femmes ; & ayant trouvé le
secret

(1) Romulus mourut en la 2. année de la 16. Olympiade ; l'an du monde 3269. & devant la naissance de Jesus-Christ. 715.

(2) L'an du monde 3535. & devant Jesus-Christ 440.

secret des couleurs vives, il les vêtit d'habits éclatans & agréables, fit leurs coëffures differentes, & les enrichit de nouvelles parures.

Cette belle maniere éleva beaucoup l'art de la Peinture, & donna une grande réputation à Polygnotus, qui après avoir fait plusieurs ouvrages à Delphes & sous un Portique d'Athenes, dont il ne voulut recevoir aucun payement, fut honoré par le Conseil des Amphictions, du remerciment solennel de toute la Grece, qui pour témoignage de sa reconnoissance, lui ordonna, aux dépens du Public, des logemens dans toutes ses villes.

Au même tems que Polygnotus travailloit à ce Portique, il y avoit un certain MYCON qui peignoit aussi dans ce même lieu, & qui, moins genereux que lui, prit de l'argent de ses ouvrages, dont il ne reçût pas aussi tant d'honneur.

Environ la 90ᵉ (1) Olympiade, parurent AGLAOPHON, CEPHISSODORUS, PHRILUS, & EVENOR, pere & maître de Parrhasius, dont nous dirons quelque chose ensuite. Tous ces Peintres furent veritablement excellens en leur Art : mais je ne m'y arrêterai pas, pour parler d'APPOLLODORE, Athénien, qui vivoit avec grande estime

(1) L'an du monde 3563. devant Jesus-Christ 441.

& sur les Ouvrages des Peintres. 111
estime dans la 93. (1) Olympiade.

Ce fut cet Apollodore qui commença d'observer la beauté de tous les corps pour la représenter dans ses tableaux, parce qu'avant lui, les autres Peintres se contentoient de bien réüssir dans la ressemblance, sans faire choix des belles parties.

Il fit aussi paroître dans son travail, une maniere qui, pour être differente des autres, n'en fut pas moins agréable: car il donna tant de beauté & & tant de grace à son coloris, qu'il surpassa tous ceux qui l'avoient précedé.

ZEUXIS (2) vint ensuite, qui tira un grand secours des ouvrages d'Appollodore; & voyant comme sa belle maniere de peindre étoit bien reçûë de tout le monde, poussé d'une genereuse émulation, il se résolut de ne laisser pas la Peinture au point où il la trouvoit, mais d'y ajoûter encore de nouveaux charmes. En effet, il se perfectionna de telle sorte dans cet Art, & devint si excellent Coloriste, qu'Apollodore admirant ses ouvrages, confessa qu'il ne se pouvoit rien faire de mieux.

Cet Apollodore, interrompit Pymandre, n'étoit-il point celui qui pour marque
de

(1) L'an du monde 3576. devant Jesus-Christ 409.
(2) En la 93. Olympiade, l'an du monde 3583. devant Jesus-Christ 402.

de l'estime qu'il faisoit de Zeuxis pardessus les autres Peintres, composa des Vers, où il se plaignoit que l'art de la Peinture lui avoit été dérobé, & que Zeuxis en étoit le ravisseur?

C'est le même, poursuivis-je; & pour vous dire quelque chose des plus beaux ouvrages de Zeuxis, on estime particulierement une Athalante, dont il fit présent aux Agrigentins en Sicile; un Dieu Pan, qu'il donna au Roi Archelaüs; & cette admirable figure qu'il peignit pour ceux de Crotone, en laquelle il fit paroître ce qu'il y avoit de parfait dans les plus belles filles de la Grece. Néanmoins le tableau où il représenta un Athléte, fut celui de tous qu'il estima davantage, & qui passa dans son esprit pour son chef-d'œuvre : car croyant ni pouvoir rien faire de mieux, il osa bien le proposer comme un défi aux plus excellens Peintres de son tems, en écrivant au bas, qu'il s'en trouveroit sans doute plusieurs qui y porteroient envie, mais qu'il ne s'en trouveroit point qui pût l'égaler.

Lorsqu'il fut devenu fort riche, il ne travailla plus que pour la gloire; & estimant ses tableaux sans prix, il les donnoit liberalement aux Princes & aux villes qui avoient le plus d'admiration pour ses ouvrages.

Il eut

Il eut néanmoins pour concurrent, Parrhasius, qui le vainquit dans une gageure qu'ils avoient faite, à qui représenteroit le mieux la verité de quelque chose. Cette Histoire est si celebre, que chacun sçait que Zeuxis ayant exposé en public un tableau, où il avoit si bien peint des raisins, que les oiseaux venoient pour les bequeter, Parrhasius en fit apporter un autre, où étoit un rideau si artistement fait, que Zeuxis y fut trompé le premier ; car le voulant tirer pour voir l'ouvrage qu'il croyoit être caché au-dessous, il reçût la honte de s'être mépris, & avoüa que Parrhasius l'avoit vaincu.

Je pense, dit alors Pymandre, que ces Messieurs les Historiens nous en font accroire : car ou les oiseaux de ce tems là avoient les sens beaucoup moins subtils que ceux d'àpresent, ou bien ceux d'aujourd'hui ont bien plus de jugement pour ne se méprend e pas, puisque nous ne voyons point qu'il y en ait qui s'arêtent non seulement à des fruits peints sur une toile, mais même à ceux qui sont de relief, & qui ont la forme & la couleur des fruits naturels.

Si vous croyez, repartis-je, en riant, que les oiseaux de ce tems-ci ayent plus de discernement que ceux du tems dont je parle, il faut donc croire aussi que les hommes
d'alors

d'alors avoient la vûë moins délicate que ceux d'àprésent, puisque Zeuxis lui-même, tout habile qu'il étoit, se trompa au tableau de Parrhasius. Mais étant difficile de donner son jugement sur les ouvrages de ces anciens Peintres, puisqu'il ne nous en reste rien que nous puissions confronter avec les Modernes, je pense qu'il nous est libre d'en avoir telle opinion que bon nous semble. Néanmoins, comme l'on voit encore aujourd'hui certaines Peintures qui trompent les yeux des hommes & le sentiment des bêtes, je ne croi pas que l'on doive douter que celles des Anciens ne fissent un semblable effet, puisque même il y a des tableaux fort médiocres en bonté, qui se trouvent propres à tromper la vûë de ceux qui les voyent, plûtôt que ne feroient d'autres ouvrages plus excellens.

Or pour reprendre mon discours, je vous dirai que comme l'on a trouvé avec le tems beaucoup de choses qui manquoient aux Arts, l'on y a aussi corrigé plusieurs défauts. Car si l'on demeuroit dans la seule imitation, dit Quintilien, & qu'il ne fût pas permis d'ajoûter aux choses déjà commencées, la Peinture seroit encore dans ce premier état, où elle n'avoit simplement que le dessein & les contours.

Ce Parrhasius dont je viens de parler, augmenta beaucoup cet art. Il fut le premier

mier qui obſerva la ſimetrie, & qui fit paroître de la vie, du mouvement & de l'action dans ſes figures. Il trouva le moyen de bien repreſenter les cheveux; il s'étudia à donner de l'expreſſion aux viſages; & Pline remarque qu'il étoit celui de tous les Peintres de ſon tems, qui avoit le mieux ſçû arrondir les corps, & fait fuir les extremitez pour faire paroître le relief.

Il fit pluſieurs tableaux, & entr'autres, il y en avoit un à Rome qui repreſentoit le Grand Prêtre de Cybelle, dont l'Empereur Tibere faiſoit grand cas, & qu'il avoit acheté ſoixante ſeſterces (1). Mais la vanité inſupportable de ce Peintre diminuoit beaucoup de l'eſtime qu'on avoit de lui: car ſemblable à pluſieurs de ces ouvriers d'aujourd'hui, il ſe loüoit ſans ceſſe lui-même, & ne pouvoit ſouffrir qu'on ne le preferât pas à tous les autres. Il étoit toûjours vêtu d'une maniere particuliere; & pour être encore plus reſpecté, il ſe diſoit être de la race d'Apollon, faiſant croire qu'il avoit ſouvent communication avec Hercule qui lui apparoiſſoit en dormant, & que (2) le tableau qu'il avoit fait, étoit tout ſemblable au naturel. Cependant

(1) Environ mille écus de notre monnoye.
(2) Ce tableau étoit à Lyndos, ville ſituée dans l'Iſle de Rhodes.

pendant ayant fait un tableau d'Ajax, Thimante le surpassa par un autre ouvragé qu'il fit ; & dans la colere qu'il en eut, il dit avec sa vanité ordinaire, que son plus grand déplaisir étoit de voir que son Ajax fût surmonté par un homme indigne de remporter cette gloire.

Mais ce n'étoit pas le sentiment de tous ceux de ce tems-là. Ils eurent beaucoup moins d'estime pour lui que pour THIMANTE ; car ce dernier étoit un homme d'esprit & de jugement, qui faisoit tous ses ouvrages avec art & avec science.

Le tableau qu'il fit d'un Cyclope & celui du sacrifice d'Iphigenie, ont été si celebres & si loüez par les meilleures plumes de l'Antiquité, qu'il n'y a personne qui, sur le rapport des Historiens, n'en conçoive une estime très-particuliere.

En ce même tems vivoit EUXENIDAS, qui fut maître d'ARISTIDE ; & EUPOMPE, de qui Pamphile fut disciple.

Ce PAMPHILE étoit natif de Macedoine, & fut celui qui joignit à l'art de la Peinture, l'étude des belles Lettres. Il en tira un si grand secours, qu'il acquit une réputation extraordinaire.

Entre tant de belles sciences qu'il possedoit, il sçavoit parfaitement les Mathematiques ; & les croyoit si necessaires pour la Peinture, qu'il disoit souvent qu'un

Peintre

Peintre qui les ignore, ne peut être parfaitement sçavant dans sa profession.

Mais remarquez, s'il vous plaît, que le merite des personnes honore les arts & les sciences, de même que les sciences & les arts rendent recommendables les personnes qui les possedent. Car lorsqu'un homme n'excelle pas seulement en son Art, mais qu'il a encore d'autres belles qualitez, il se fait un rejaillissement de son merite sur l'Art dont il fait profession, qui donne de la noblesse à ses ouvrages. C'est pourquoi, comme Pamphile n'étoit pas un homme du commun; qu'il avoit l'esprit éclairé de plusieurs sciences & de belles notions qui le faisoient rechercher de tout le monde, il donna un si haut éclat à l'art de la Peinture, que même les personnes de condition desirerent de s'instruire dans une science où ils trouvoient tant de beautez & de charmes.

Il ne refusa pas son assistance à ceux qui voulurent apprendre de lui: mais afin que cet Art ne tombât pas dans le mépris qu'on fait d'ordinaire des choses qui sont fort communes, il obtint par son credit, qu'il n'y auroit que les enfans des Nobles qui s'exerceroient à la Peinture, & qu'on défendroit aux esclaves de s'en mêler; ce qui fut fait par un Edit public, premierement à Scicyone: & ensuite par toute la Grece.

Il eut

Il eut pour disciples, MELANTHIUS, & APELLE, qui mit la Peinture à un si haut point, que depuis lui, il ne s'est trouvé personne qui ait pû atteindre à la perfection où il arriva. Je ne m'arrêterai point à vous parler du premier, ni de (1) deux autres qui étoient assez en vogue en la 107ᵉ Olympiade. Je vous dirai seulement que le fameux (2) Apelle vint depuis, & qu'il a excellé de telle sorte dans la Peinture, que sa réputation en sera immortelle.

Le lieu de sa naissance fut dans l'Isle de Coos; & je ne doute pas qu'il ne tirât son origine d'une Maison noble, puisqu'il avoit été instruit par Pamphile qui ne recevoit pour disciples que des personnes de cette condition, dont il prenoit, pour les instruire, des sommes presque incroyables. Veritablement Apelle n'eut pas sujet de plaindre ni son argent ni son tems. Son naturel étoit si beau, que ne se contentant pas de pratiquer les instructions d'un si sçavant Maître, son ambition le porta jusqu'à surmonter tous ceux de son tems, & il y travailla de telle sorte, qu'il parut entr'eux comme un miracle.

Je ne sçais si je vous dois parler davantage

(1) *Echion & Therimachus.*
(2) *Il commença de paroître en la 112. Olympiade, l'an du monde 3652. devant Jesus-Christ 332.*

ge de cet homme merveilleux, puisque sa réputation est si grande, qu'il seroit inutile de vous en entretenir plus long-tems.

Tout ce que vous rapporterez, dit Pymandre, me sera toûjours non seulement très-utile, mais encore fort agréable, quand même j'en aurois déjà connoissance: c'est pourquoi ne me cachez rien, je vous prie, de ce que vous sçavez de ces grands hommes, si vous ne voulez diminuer le plaisir que je reçois en vous entendant discourir.

Je vous dirai donc, puisque vous le voulez, continuai-je, que les ouvrages d'Apelle n'étoient pas simplement accomplis dans ces belles parties de l'Ordre, du Dessein & du Coloris. Car outre qu'il étoit abondant en Inventions, sçavant dans la Proportion & dans les Contours, charmant & précieux dans le Coloris, il avoit encore cela pardessus les autres Peintres, qu'il donnoit une beauté extraordinaires à ses figures; & par un bonheur tout particulier, il fut le premier & presque le seul, qui reçût du Ciel cette science toute divine, qui sçait comme inspirer la grace, & donner ce je ne sçais quoi de libre, de vif, de rare, ou, pour mieux dire, de céleste, qui ne se peut enseigner, & que les paroles mêmes ne sont pas capables de bien exprimer.

Il me

Il me souvient, interrompit Pymandre, que ce Peintre est un de ceux qui a laissé le plus d'ouvrages après sa mort. Car du tems de Pline, il y avoit encore à Rome plusieurs tableaux de sa main, que l'on avoit en grande estime ; & j'ai remarqué que l'on faisoit particulierement état d'une Venus sortant de la mer, nommée, à cause de cela, ANADYOMENÉ, que l'Empereur Auguste dédia dans le Temple de son pere ; & je pense aussi que ce fut à la gloire de ce tableau, qu'Ovide fit ces deux Vers :

Si Venerem Coïs numquam pinxisset Apelles,
Mersa sub æquoreis illa lateret aquis.

Ce n'est pas de ce tableau-là, repliquai-je, dont Ovide entend parler ; mais c'est d'une autre Venus qu'Apelle avoit commencée pour les habitans de Coos. qui, à ce qu'on dit, surpassoit de beaucoup la premiere, tant dans la force du dessein, que dans la beauté du coloris. Mais la mort de cet homme incomparable fut cause que cet ouvrage demeura imparfait, qui néanmoins se trouva si excellent, que nul ne fut jamais assez hardi pour entreprendre d'achever ce qui en restoit à faire.

Entre les tableaux dont Rome faisoit le plus de montre dans ses lieux publics & dans

dans ses temples, après s'être enrichie des dépoüilles des autres Nations, ceux d'Apelle tenoient toûjours le premier rang; & vous aurez peut-être remarqué que l'Empereur Auguste avoit une estime toute particuliere pour deux tableaux que ce Peintre avoit faits. Dans l'un, il avoit représenté Castor & Pollux, l'image d'une Victoire, & le portrait d'Alexandre; & dans l'autre, il avoit peint ce grand Monarque comme triomphant du Dieu de la Guerre, qui ayant les mains liées derriere le dos, suivoit le char de son Triomphe. Il me souvient d'avoir lû en quelque endroit, que l'Empereur Claude fit effacer de ce tableau le visage d'Alexandre, pour y mettre celui d'Auguste. On voyoit encore dans le Temple d'Antoine, une image d'Hercule, de la main de ce grand homme : mais le portrait qu'il fit d'Alexandre tenant un foudre à la main, & qui fut mis dans le Temple de Diane à Ephese, passoit pour une merveille de l'art. Ce ne fut pas le seul portrait qu'il fit de ce Conquerant, qui prenoit souvent plaisir à se faire peindre par lui, sans permettre à nul autre de l'entreprendre, & se divertissoit même quelquefois à le regarder travailler, & à l'entendre parler, parce que sa conversation n'avoit pas moins de charmes que ses Ouvrages.

Tome I. F Je serois

Je ſerois trop long, ſi je voulois vous rapporter tout ce qu'on a écrit d'Apelle. Je vous dirai ſeulement, qu'encore que cet excellent homme tînt le premier rang entre tous ceux de ſa profeſſion, il ne laiſſoit pas d'avoüer ſincerement qu'Amphion le ſurpaſſoit dans l'Ordonnance, comme Aſclepiodore dans les proportions: il rechercha même la connoiſſance de Protogene, dont il eſtima tant les ouvrages, qu'il les rendit recommendables aux Rhodiens, qui avant cela ne les conſideroient pas.

Ce PROTOGENE étoit natif d'une ville de la Cilicie, nommée Caunus, & ſujette aux Rhodiens. Il vécut au commencement fort pauvrement, parce que ſon deſir d'apprendre lui faiſoit employer tout ſon tems à étudier, ne travaillant pas, comme pluſieurs autres, à faire promptement des tableaux pour en tirer de l'argent. On ne ſçait qui fut ſon Maître: mais il avoit plus de cinquante-cinq ans, lorſqu'il commença d'être en réputation; encore ne peignoit-il alors que des navires ſeulement. Le plus eſtimé de tous ſes ouvrages, fut un (1) Jalyſus, lequel a été long-tems conſervé à Rome, dans le Temple de la Paix. On

(1) *Fils de Cercaphus, & fameux chaſſeur, qui fit bâtir une ville dans l'Iſle de Rhodes, à laquelle il donna ſon nom.* Strab. lib. 14.

On écrit que pendant qu'il travailloit à ce tableau, il ne vivoit que de lupins trempez, de crainte que les vapeurs que les autres viandes envoyent d'ordinaire au cerveau, ne diminuassent la force de son esprit, & n'offusquassent cette belle imagination qui le faisoit réüssir si heureusement. Ce fut ce tableau qui surprit si fort Apelle, qu'il confessa que c'étoit la plus belle chose du monde. Il dit néanmoins, pour se consoler, qu'il y manquoit encore cette grace, que lui seul sçavoit donner si parfaitement à ses ouvrages. Protogene, pour conserver la durée de ce tableau, le couvrit de quatre couleurs, afin que le tems en effaçant une, il s'en trouvât une autre qui fût toute fraîche.

Je pense qu'il n'est pas besoin que je m'arrête à vous décrire ce tableau. Je vous dirai seulement qu'entr'autres choses, on y voyoit un chien, à la perfection duquel l'art & la fortune avoient également contribué. Car Protogene étant en colere de ne pouvoir assez bien représenter à son gré l'écume qui sort de la gueule des chiens lorsqu'ils sont fort échauffez, il jetta par dépit son pinceau contre son ouvrage, & vit alors qu'en un moment le hazard avoit produit tout ce que son art n'avoit pû faire en beaucoup de tems.

Je croyois, interrompit Pymandre,

avoir oüi dire que cet accident étoit arrivé en peignant un cheval. Il est vrai aussi, répondis-je, que Protogene n'a pas été le seul qui a reçû de la Fortune un secours si favorable: car la même chose arriva au Peintre Neacles, lorsqu'il vouloit, comme vous le dites, représenter l'écume d'un cheval. Mais pour achever ce que j'ai à vous dire de Protogene, ce tableau de Jalysus dont j'ai parlé, fut le salut de toute la ville de Rhodes, lorsque Demetrius l'assiégea: car ne pouvant être prise que du côté où étoit la maison de Protogene, ce Roi aima mieux lever le siége, que d'y mettre le feu, & de perdre un ouvrage si admirable: & ayant sçû que même pendant le siége, Protogene se tenoit dans une petite maison qu'il avoit hors de la ville, où nonobstant le bruit des armes, des tambours & des trompettes, il travailloit avec un esprit tranquille, il le fit venir, & lui demanda s'il osoit demeurer ainsi à la campagne, & se croire en sûreté au milieu des ennemis des Rhodiens. A quoi il lui repartit, qu'il ne croyoit pas être en aucun peril, parce qu'il sçavoit bien qu'un grand Prince comme Demetrius, ne faisoit la guerre qu'à ceux de Rhodes, & non pas aux arts. Ce qui plût si fort à ce Conquerant, que depuis il n'eut pas moins d'estime pour sa personne que pour ses ouvrages.

Une

Une marque de la tranquilité toute extraordinaire de l'esprit de Protogene, est qu'en ce tems-là, & au milieu des troubles de cette guerre, il fit ce fameux tableau d'un Satyre joüant d'un flageolet & appuyé contre une colonne: ce qui fut cause qu'on le nomma ANAPAVOMENOS (1). L'on dit qu'il avoit représenté sur la colonne, une caille si bien faite, qu'on vit plusieurs de ces oiseaux voltiger à l'entour d'elle.

Alors regardant Pymandre qui soûrioit, Je crois bien, lui dis-je, que vous n'ajoûterez pas plus de foi à cette histoire qu'à celle des ouvrages de Zeuxis & de Parrhasius: mais comme je n'ai pas entrepris de vous persuader, il me suffit de vous divertir par le recit de plusieurs choses extraordinaires, où votre esprit est entierement libre de prendre tel parti que bon lui semblera.

Vous sçaurez donc que Protogene fit encore plusieurs autres tableaux fort estimez; & qu'outre la Peinture qu'il sçavoit si parfaitement, il travailla aussi à des figures de bronze.

En ce même tems vint ARISTIDE. Il étoit de Thebes, & quoique veritablement son coloris ne fût pas si agréable & qu'il travaillât

(1) *C'est-à-dire, le Satyre se reposant.*

F iij

vaillât d'une maniere un peu seche, il avoit néanmoins d'autres parties qui lui ont donné rang entre les plus grands personnages.

Pimandre m'interrompant, dit: Il me semble que vous oubliez à parler de cet Asclepiodore, dont vous m'avez dit qu'Apelle faisoit tant de cas. C'est, repliquai-je, que je ne suis pas encore arrivé à lui; car je tâche, autant qu'il m'est possible, de garder un ordre dans les choses que j'ai à vous dire de ces anciens Peintres. Que si vous jugez que les observations que je fais, ne soient pas tout-à-fait à propos, ou qu'elles soient trop longues, prenez-vous-en à vous-même, qui dès le commencement, m'avez engagé à remarquer le tems auquel ces grands hommes ont paru. En verité, répondit Pymandre, cette remarque particuliere m'est fort agréable; aussi ne m'en plains-je pas; au contraire, je la trouve très-necessaire au dessein que j'ai d'apprendre de vous, selon la suite des années, de quelle sorte la Peinture est venuë à sa derniere perfection; & je n'ai eu autre pensée en vous interrompant, que de vous avertir d'une chose que j'avois peur qui se fût échapée de votre mémoire.

Afin donc, repartis-je, de suivre l'ordre que j'ai tenu jusqu'à cette heure, vous sçaurez que cet Aristide a passé pour être le premier qui a représenté le plus parfaitement sur

sur les visages, toutes les passions de l'ame.

Entre ses tableaux, celui où il représenta la prise par force d'une ville, lui acquit une gloire merveilleuse, à cause des belles expressions qu'il y mit. Il peignit aussi la guerre d'Alexandre contre les Perses, & cet ouvrage étoit composé de cent figures. L'on vit encore de lui quantité d'autres tableaux très-excellens, dont plusieurs ont été long-tems dans Rome. Enfin il fut si parfait dans son art, & ses pieces furent mises à un si haut prix, que le Roi Attale paya cent talens d'un de ses tableaux.

Quant à ASCLEPIODORE, ses ouvrages furent fort recherchez à cause de la belle proportion qu'il sçavoit parfaitement donner à ses figures, & l'estime qu'Apelle en faisoit, les rendoit encore plus considerables. Il fit douze Portraits des Dieux, dont Mnason, Roi d'Elate, lui donna trois cens mines d'argent pour chacun.

THEOMNESTUS, qui vivoit en ce même tems, eut un don particulier à bien faire les Portraits; & ce même Roi d'Elate, qui étoit curieux de toutes sortes de tableaux, payoit cent mines d'argent de tous ceux qu'il rencontroit de sa façon.

NICOMAQUE (1) eut aussi la réputation
d'être

(1) NICOMAQUE étoit fils & disciple d'ARISTODENUS.

F iiij

d'être très-sçavant, & fut recommendable par la grande vîtesse avec laquelle il travailloit: car il peignoit d'une maniere si prompte, qu'ayant entrepris un tombeau qu'Aristratus, Prince de Scicyone, faisoit orner de peintures pour le Poëte Thelestus, il le finit en fort peu de tems, & d'une maniere très-excellente.

Il eut pour disciples, son frere ARISTIDE, son fils ARISTOCLE, & POLIXENE, qui peignit, pour le Roi Cassandre, la Bataille où Alexandre défit Darius. Ce dernier imita son Maître dans cette prompte maniere de travailler.

L'on peut encore mettre au rang de ceux-là, NICOPHANE, qui ne peignit pas seulement avec grace & avec politesse, mais encore avec force. Il avoit l'esprit prompt & vif, & prenoit plaisir à représenter les choses antiques, pour n'en pas laisser périr la mémoire. En effet, soit qu'il copiât tout ce qu'il y trouvoit de beau, ou que de lui-même il inventât les choses qu'il mettoit au jour, on lui attribuë ce que la Peinture a eu de majestueux & de grand.

PERSÉE, discipled'Apelle, fut doüé d'un naturel admirable, d'une excellente doctrine & d'une singuliere industrie. Il écrivit un Traité de son art, qu'il dédia à son Maître.

Aristide le Thébain eut aussi pour disciples,

ples, NICEROS & ARISTIPE; & ce dernier fut le Maître d'ANTHORIDE & d'EUPHRANOR, cet homme excellent qui ne fut pas seulement Peintre, mais qui sçût aussi travailler de Sculpture, & former des figures de marbre, de bronze & d'argent. Il a été recommendable pour avoir été l'un des premiers qui a sçû donner aux Héros cette majesté qui doit paroître dans leur port, aussi-bien que dans leur visage; & ce fut lui qui considera la beauté des proportions, & qui en dressa des régles. On trouvoit pourtant à dire à ses figures, de ce qu'elles avoient le corps trop menu, les jointures & les doigts un peu trop gros.

J'oubliois à vous parler de PAUSIAS de Scicyone, disciple de Pamphile. Il fut le premier qui commença à peindre les lambris & les voutes des palais; ce qui jusques alors n'étoit point encore en usage. N'étoit-ce pas ce Peintre, interrompit Pymandre, qui eut tant d'amour pour la bouquetiere Glicere? Lui-même, répondis-je, & il représenta dans sa passion cette fille composant une guirlande de fleurs. Ce tableau eut une si grande réputation, que Luculle en acheta la seule copie deux talens dans Athenes.

NICIAS, Athénien, qui vint depuis, fut encore en grande estime. Il peignit les femmes en perfection, & entendit fort bien

F v l'arron-

l'arrondissement des figures, pour faire paroître le relief. Il fit un tableau très-excellent, où il avoit représenté l'Enfer de la même sorte qu'Homere l'a décrit. Il en refusa soixante talens, aimant mieux le donner à sa patrie, que de le vendre.

Il y eut aussi ATHÉNION, Maronite, disciple de Glaucion Corinthien, lequel ne fut pas moins estimé que Pausias; car bien que son coloris fût plus sec & moins agréable, il avoit toutefois beaucoup de science, & ne manquoit pas d'approbateurs. On croit que s'il eût vécu plus longtems, il auroit tenu rang entre les plus excellens Peintres, parce qu'il travailloit avec grand soin, & ne laissoit rien échaper de toutes les belles connoissances qu'il pouvoit acquerir, ayant une industrie particuliere à s'en servir avec grace.

Quoique je tâche d'abreger le discours de ces grands Peintres, de crainte de vous être enfin trop ennuyeux, néanmoins je ne sçaurois finir, sans vous parler d'un certain CLESIDES, qui semble s'être rendu immortel, autant par sa haute temerité & par les marques d'un ressentiment trop hardi, que par la perfection de ses ouvrages: car n'ayant pas été reçû de la Reine Stratonice, femme d'Antiochus, avec tous les témoignages d'estime qu'il croyoit meriter, il fit un tableau où il représenta cette

Princesse

Princesse d'une maniere fort offensante pour elle; & l'ayant exposé publiquement sur le port, il se sauva dans un vaisseau prêt à faire voile, assez content d'avoir, par ce moyen, satisfait sa vengeance.

Il est donc, interrompit Pymandre, aussi dangereux d'être mal avec les Peintres, qu'avec les Poëtes; car Platon assûre que Minos, Roi de Candie, étoit un très-bon Prince, qui n'a été maltraité par les Poëtes, que parce qu'il avoit méprisé leur amitié.

Il ne faut pas que vous en doutiez, repartis-je, puisque vous sçavez bien de quelle sorte Michel-Ange peignit dans son Jugement, un Prélat, Maître des Ceremonies du Pape, duquel il avoit été offensé.

Mais pour revenir à Clesides, la Reine ne se mit pas fort en peine du mauvais traitement qu'elle en avoit reçû: car, quoique son tableau fût injurieux à sa réputation, elle s'y trouva si belle & si bien peinte, & l'ouvrage lui parut si accompli, qu'elle aima mieux qu'il demeurât exposé aux yeux de tous, & laisser ainsi subsister les marques de l'affront qui lui étoit fait, que de brûler une peinture si parfaite.

C'est, dit Pymandre en soûriant, que la plûpart des femmes aiment si fort à paroître belles qu'elles pardonnent volontiers toutes les autres injures, pourvû qu'on les
F vj flate

flate en cela; & je m'assûre que de l'humeur dont étoit cette Reine, le Peintre l'auroit davantage offensée en la peignant laide, qu'en la peignant de la maniere qu'il fit.

Du tems de Jules Cesar, poursuivis-je, il y eut à Rome, un THIMOMACHUS de Bizance, qui fit plusieurs tableaux pour cet Empereur, & entr'autres, un Ajax & une Medée, dont il lui fit payer quatre-vingts talens.

Un autre Peintre, nommé LUDIUS, fut en grand credit sous Auguste. Il excelloit principalement en grandes imaginations; & ce fut lui qui le premier commença de peindre dans les ruës de Rome contre les murailles, y feignant de l'Architecture & toutes sortes de païsages.

Je ne m'arrête pas à vous déduire par le menu, une infinité d'autres Peintres qui ont été en estime, & qui ont eu assez de merite pour laisser leur nom à la posterité. Entre ceux-là, plusieurs ont fait de grands ouvrages, & plusieurs aussi se sont arrêtez à travailler en petit. PIRRICHUS est l'un de ceux qui ont été les plus fameux, quoiqu'il ne s'arrêtât qu'à faire de petites choses, & à traiter des sujets fort mediocres, comme à représenter des herbages, des animaux, des boutiques d'artisans; & autres sortes de sujets qui n'ont aucune noblesse; aussi

à cause

à cause de cela il fut surnommé RHYPARO-GRAPHOS (1).

C'est assez, ce me semble, d'avoir remarqué les principaux & les plus excellens Maîtres de l'Antiquité, pour connoître le commencement & le progrès qu'a eu la Peinture.

Il est certain que quand les arts ont cessé parmi les Grecs, ils ont commencé à décheoir dans l'Italie; & depuis ce Ludius qui parut sous Auguste, & quelques-uns qui ont peint du tems de Neron, nous ne sçavons plus qui furent ceux qui peignoient dans Rome : même je crois que les Mémoires en ont été perdus, aussi-bien que les tableaux de ce tems-là, puisqu'il ne reste plus rien de toute l'Antiquité, si ce n'est des morceaux à fraisque qu'on a tirez de la ville Adriane, le peu qui se voit à S. Gregoire, ce qui est encore dans les ruïnes des thermes de Tite, & cette frise représentant un mariage, laquelle est dans la Vigne Aldobrandine.

Néanmoins, par ce peu-là qui est demeuré dans Rome jusques à cette heure, on peut juger de l'excellence de la Peinture ancienne : car l'on reconnoît principalement dans cette frise, une même idée de beauté que celle qui se voit dans les Statuës antiques.

(1) *C'est-à-dire, Peintre de choses basses & communes.*

antiques. Mais commes les guerres & les desastres qui sont arrivez dans l'Italie, ont causé la perte d'une infinité de belles choses, il semble aussi que les arts ont été comme accablez sous les ruïnes de la Monarchie Romaine, jusques au tems de CIMABUÉ, qui le premier commença de rétablir la Peinture, qui s'est ensuite perfectionnée au point où nous la voyons, par le soin & le travail de tant d'excellens hommes qui sont venus depuis, & desquels nous pourrons dire une autre fois quelque chose.

Voilà quel fut l'entretien que nous eumes ce jour-là, Pymandre & moi : après quoi nous sortîmes, & nous nous séparâmes.

ENTRETIENS
SUR LES VIES
ET SUR
LES OUVRAGES
DES PLUS
EXCELLENS PEINTRES
ANCIENS ET MODERNES.

SECOND ENTRETIEN.

PYMANDRE, qui dans notre derniere conversation avoit écouté avec plaisir ce que j'avois rapporté de l'origine & du progrès de la Peinture, desirant de sçavoir encore comment cet art s'étoit renouvellé, & quels Peintres avoient eu part à son rétablissement, ne manqua pas dès le lendemain de venir me voir.

Il me trouva comme je considerois les desseins de quelques ouvrages qu'on doit faire pour le Roi; & après en avoir observé toutes les beautez, Sçavez-vous, me dit-il, que j'ai de la peine à ne pas croire qu'il ne soit de la Peinture ainsi que de toutes

les

les autres choses pour lesquelles on a toûjours une haute estime dans les tems où elles sont en credit ? Car lorsque je regarde tant de rares tableaux que l'on fait aujourd'hui, & que je pense encore à ceux que nous avons vûs autrefois à Rome, je ne puis m'imaginer que les Apelles & les Protogenes en ayent fait de plus excellens que ceux-là.

(1) Quand nous n'aurions pas, lui repartis-je, le témoignage des plus sçavans Historiens de l'Antiquité, vous sçavez bien que par les Statuës qui sont demeurées entieres jusqu'à présent, nous pouvons juger du merite des Peintres de ce tems-là, qui assûrément n'étoient pas moins habiles que les Sculpteurs, puisque les uns & les autres prenoient tant de peine à se rendre sçavans. Car si Zeuxis apporta un si grand soin à bien observer dans les filles de la Grece les mieux faites, ce qu'elles avoient de plus parfait & de plus agréable, pour représenter cette fameuse image d'Helene, il ne faut pas douter que les autres Peintres qui étoient alors en grande réputation, ne travaillassent de même à rendre leurs ouvrages accomplis.

Mais nous pouvons dire que des Peintres modernes, il n'y en a guéres qui se rendent

(1) De l'excellence des Peintres anciens.

rendent aussi considerables que ces Anciens, parce qu'il y en a peu qui s'adonnent, comme ils devroient à l'étude d'un art qui demande un si forte application.

Cependant, dit Pymandre, si l'honneur qu'on rend à la vertu, & l'estime qu'on fait des plus excellens hommes, est le vrai moyen de porter les arts à leur perfection: il semble que ce siécle doit produire plusieurs ouvrages admirables, puisque tous les sçavans hommes sont honorez aujourd'hui de la faveur & de la protection du plus grand Roi du monde.

Ce n'est pas assez, repartis-je, que les Rois & leurs Ministres reconnoissent, par leurs liberalitez & par leurs faveurs, le merite des personnes de sçavoir : il faut que ceux qui se veulent rendre recommendables, n'ayent d'ambition que pour l'honneur. Car il est certain que quand les ouvriers ne sont pas portez au travail par ce noble motif, ils ne tardent guéres à perdre l'estime qu'on avoit pour eux.

Du tems que la seule vertu faisoit le plaisir des Grecs & des Romains, les beaux arts florissoient parmi eux, & il y avoit un agréable débat entre les gens les plus doctes, à qui produiroit quelque chose de nouveau, afin qu'il ne demeurât rien de caché, & pour avoir la gloire de mettre au jour, tout ce que nous devions posseder

après

après eux. Si l'on prend pour exemple ceux qui ont excellé dans la Sculpture, on trouvera que cette haute ambition a été cause que Lysippe est mort de pauvreté, parce qu'au lieu d'avoir soin d'acquerir même dequoi vivre, il étoit incessamment occupé à l'étude de son art; & que Miron, qui animoit presque les Statuës qu'il jettoit si heureusement en bronze, laissa si peu de bien, qu'il ne se présenta point d'héritiers pour recuëillir sa succession.

Des ouvriers, dit Pymandre, les uns travaillent pour l'honneur, & les autres pour le gain: mais comme la réputation de ceux qui ne sont connus que par les richesses qu'ils amassent, est une réputation dont les fondemens n'ont rien de solide, nous la voyons bientôt abattuë. Les ouvrages mêmes par lesquels ils ont prétendu se faire considerer, sont les premiers qui déposent contr'eux; & s'ils passent pour de grands personnages dans l'esprit des ignorans, ils sont reconnus pour très-ignorans parmi les personnes sçavantes.

C'est pourquoi, repliquai-je, on ne peut avoir trop d'estime pour ceux qui ne cherchent qu'une veritable gloire: & si non seulement les Républiques les mieux policées, mais aussi les Princes les plus puissans ont ennobli la Peinture, ils se sont aussi immortalisez eux-mêmes par son moyen,

& sur les Ouvrages des Peintres. 139
moyen, & en ont tiré de très-grands secours.

Car l'utilité qu'on en reçoit, n'est-elle pas réciproque entre l'ouvrier & celui qui le fait travailler ? L'esprit de l'homme demeureroit enseveli dans de profondes tenebres, & ne surmonteroit jamais toutes les difficultez qui s'opposent à ses recherches, si la force de cet Art ne retiroit du tombeau les choses passées, n'autorisoit les nouvelles, ne rétablissoit ce qui n'est plus en usage, ne donnoit de la grace aux choses désagreables, ne mettoit en lumiere ce qui est dans l'obscurité, & enfin l'on peut dire que la plûpart des Arts se perdroient si celui de la Peinture ne contribuoit à leur conservation.

Sur cela, pour témoigner davantage les prérogatives de cet Art, (1) nous remarquâmes comment dans la formation des corps animez, elle est même capable de remedier aux défauts qu'ils pourroient recevoir de la nature. Nous nous souvinmes de ce que l'Ecriture rapporte des brebis de Jacob; de ce qu'Opian a écrit de ceux qui nourrissent des pigeons ; & ce qui est plus considerable, de ce que Saint Augustin & plusieurs autres nous ont appris d'un Roi de Chipre, lequel étant fort
laid

(1) Avantage de la Peinture.

laid de visage, & craignant d'avoir un enfant qui lui ressemblât, fit peindre dans la chambre de sa femme une figure parfaitement belle, afin qu'en la voyant souvent, son imagination pût corriger sur un si beau modéle, ce que la nature auroit pû ébaucher de difforme dans l'enfant dont elle étoit enceinte.

Pymandre relevoit encore le merite de la Peinture, par cette merveilleuse puissance qu'elle a de nous mettre devant les yeux, une image veritable des personnes que nous cherissons, & de les representer si parfaitement, qu'il nous semble, quoiqu'éloignez d'elles, les avoir presentes, & joüir de leur compagnie.

Ces diverses reflexions servirent à nous entretenir agreablement. Car demeurant d'accord que la Peinture s'étoit mise en estime par l'avantage qu'elle a de si bien representer les personnes absentes, qu'elle tient lieu d'une chose réelle, je dis à Pymandre qu'elle avoit pourtant acquis sa principale réputation de ce qu'on n'a point trouvé de plus beau moyen pour récompenser les vertus des grands hommes, & pour rendre leur nom immortel, qu'en laissant leur image à la posterité. Ceux d'Athenes, lui dis-je, ne dresserent une Statuë à Esope qui n'étoit qu'un esclave, qu'afin d'apprendre à toutes sortes de per-
sonnes

sonnes que e chemin de la gloire leur est ouvert, & que l'on ne rend pas honneur ni à la noblesse ni à la naissance illustre des hommes extraordinaires, mais à leur vertu & à leur merite : car ce ne fut pas pour avoir seulement le portrait de cet esclave, qui étant tres-laid de visage & très-contrefait de corps, n'étoit pas un sujet qui meritât d'être regardé.

Pymandre, en m'interrompant, repartit à cela, qu'en élevant par des tableaux & des Statuës, des monumens à la memoire des grands personnages, l'on exposoit aussi leurs images aux yeux de tout le monde qui est bien-aise de les voir, quand même ils seroient difformes. Ainsi Alexandre, me dit-il, ayant fait dresser des Statuës à ces vaillans hommes qui perirent dans son armée au passage du Granique, laissoit à leurs enfans la ressemblance de leur pere, en même temps qu'il récompensoit si glorieusement le service de ses soldats : de même que les Romains, qui ne trouvans rien de plus avantageux à la memoire des grands hommes, que de mettre leurs statuës dans les places publiques, accordoient aussi cette faveur à ceux qui avoient fidelement servi leur pays. Les femmes pouvoient aussi avoir part à cette gloire, puis que pour décerner des honneurs particuliers à la vertu de Clelie, on lui dressa une

une Statuë où elle étoit representée sur un cheval. Et cela se faisoit-il à autre dessein, que pour satisfaire au desir qu'on a ordinairement de connoître les personnes qui se sont signalées par leurs belles actions ?

Mais quel que soit le sujet qui ait rendu la Peinture si illustre ; je crois que l'ordre qui s'observoit anciennement parmi les Ouvriers, étoit une des causes pourquoi il y en avoit de si excellens dans cet Art. Car tous les Egyptiens, à ce qu'on remarque, ne devenoient sçavans dans toutes sortes de professions, que parce qu'ils avoient une loi qui ne permettoit pas à ceux qui une fois avoient fait choix d'un emploi, d'en embrasser plusieurs à la fois, ni de tenir aucuns offices dans l'Etat, de crainte qu'un desir ambitieux d'entrer dans la magistrature, ou l'occupation des affaires publiques, ne les détournât de leur travail ordinaire.

Il est assez difficile en effet, lui dis-je, qu'un même homme puisse executer parfaitement plusieurs choses de differente nature. Mais à mon avis, ce n'a pas été une mauvaise conduite dans les Arts, qui a fait perdre aux Grecs & aux Romains l'avantage qu'ils avoient autrefois dans ceux de la Sculpture & de la Peinture.

Je sçay bien, repliqua Pymandre, que les guerres & les desordres en sont la premiere

nière cause. Je croirois même que quand notre Religion s'est établie, elle a commencé de renverser les Statuës en détruisant le culte des faux Dieux ; & ainsi cet Art dont le plus grand honneur parmi les Payens étoit de bien faire un Jupiter tonnant, ou un Appollon environné de lumiere, est venu à se perdre quand il n'a plus été occupé à representer ces fausses Divinitez. Car comme toute la Religion payenne consistoit dans la veneration des Idoles, les Sculpteurs prenoient un soin particulier de les bien tailler, & ce n'étoit pas un emploi peu considerable que celui de faire des Dieux que tant de peuples adoroient.

Il peut bien être vrai, repartis-je, que le travail d'un si grand nombre d'Idoles a été cause en partie de ce que la Sculpture s'est si fort perfectionnée. Mais je pense aussi que s'il en faut attribuer le relâchement & la perte à quelque chose, c'est à l'oisiveté & à l'ignorance dont les derniers siecles ont été corrompus, plûtôt qu'à la pieté des Chrétiens, qui en abolissant le culte des faux Dieux, n'ont point touché à une infinité de rares Ouvrages, ni condamné un Art si noble & si excellent.

Je ne nierai pas que quand l'Eglise se vit delivrée de la tirannie des Princes payens,
le

le zele des Chrétiens ne leur fit auſſi-tot renverſer toutes les idoles, & abbatre pluſieurs Statuës qui rempliſſoient les temples, & ornoient les places publiques. Ce furent eux qui acheverent de ruïner la ville Adriane où il y avoit quantité de Statuës & de peintures, prenans plaiſir à démolir ces lieux qui ſembloient conſerver encore quelque reſte de l'orgüeil du paganiſme, pour en faire ſervir le jaſpe & le porphyre à un plus ſaint uſage. Et comme la veritable pieté mit dans l'eſprit des gens de bien d'autres penſées que celles de la curioſité, on fut aſſez long-tems à Rome que la haine qu'on portoit aux idoles, empêchoit qu'on n'eût tant d'amour pour un Art qui avoit été en ſi grande eſtime.

De ſorte qu'on peut dire que nous avons preſque vû la Peinture & la Sculpture ſe relever comme d'une eſpece de létargie, où elles avoient demeuré un ſi long-tems, puiſqu'elles n'ont commencé à paroître avec cet air majeſtueux qu'elles avoient eû autrefois, que quand Michel-Ange, Raphaël, & les autres grands Peintres de leur tems ont trouvé des Papes & des Rois diſpoſez à cherir & à favoriſer les beaux deſſeins de ces perſonnes illuſtres.

Et certes il étoit neceſſaire que ces ſçavans hommes vinſſent au monde, pour rétablir auſſi parfaitement qu'ils ont fait,
des

des Arts qui n'avoient nulle vigueur, & qui ne paroiſſoient plus que comme de vains fantômes. Car bien que depuis les Cimabué & les Giotti, la Peinture eût donné quelques petits ſignes de vie, & montré quelques foibles deſirs de s'accroître, ſon abbatement néanmoins étoit ſi grand, qu'elle n'avoit pas beſoin pour ſe fortifier, comme elle a fait, d'un moindre ſecours que celui qu'elle a reçû de ces deux hommes célebres, j'entens Raphael & Michel-Ange.

Quant à Michel-Ange, repliqua Pymandre, on dit que dans l'Architecture & dans la Sculpture qu'il a ſi parfaitement pratiquées, il tiroit quelques ſecours du reſte de ces bâtimens antiques, & de tant de Statuës que le tems n'a pas entierement ruïnées. Mais pour Raphaël, je crois qu'on ne doit qu'à l'excellence de ſon genie, la beauté & la perfection de ſes peintures, puiſque de ſon tems l'on ne voyoit plus rien de peint qui fût ni auſſi beau ni auſſi parfait que ce qu'il nous a laiſſé.

Il n'a regardé, lui dis-je, les ouvrages de ſes Maîtres que pour les ſurpaſſer; & pouſſé d'une genereuſe ambition, il n'a voulu être diſciple que de la belle nature & de ces grandes idées dont ſon imagination étoit remplie, & que Platon dit être

être le plus parfait original des belles choses.

L'on assûre pourtant, interrompit Pymandre, qu'il n'a pas méprisé les ouvrages des anciens Sculpteurs ; qu'il a imité sans scrupule cette grandeur & cette majesté des Antiques, & même qu'il s'est servi hardiment de tout ce qu'il a trouvé de beau dans les bas-reliefs.

Il est vrai, repartis-je, qu'il a fait une étude toute particuliere de ce que les Anciens nous ont laissé de plus excellent, & il a tellement compris leurs pensées, & est entré si avant dans leur esprit, qu'on peut dire, en comparant ses peintures à leurs Statuës, qu'il a formé des images vivantes sur le modéle des choses mortes.

Leonard de Vinci qui vint un peu devant lui, est un de ceux de qui les belles inclinations & le soin qu'il prit à les cultiver, ont montré par les divers ouvrages qu'il a laissez, combien l'Art de la Peinture est excellent, mais aussi combien cette excellence est difficile à acquerir ; quel travail on doit y employer ; & même comme quoi cet Art en embrasse plusieurs autres qui sont necessaires à sa perfection. C'est une perte pour le public d'être privé des remarques qu'il en avoit faites, puisque par les fragmens qui nous restent, on voit bien que s'il eût mis lui-même au jour ce qu'il
avoit

avoit écrit de la Peinture, il nous auroit communiqué beaucoup de bonnes choses.

Cependant je ne desespere pas que nous ne voyons un jour ces beaux Arts dans un degré aussi haut qu'ils ont été sous les Grecs & sous les Romains. Car si ces belles Statuës antiques qu'on possede encore aujourd'huy, sont l'étude de plus de huit ou neuf cens ans, & le fruit de la meditation d'une longue suite de tant d'excellens Maîtres, ne peut-on pas croire qu'avec le tems on arrivera encore à cette même perfection ?

Bien qu'il y eût une infinité de sçavans ouvriers en Grece & en Italie, tous néanmoins n'ont pas été aussi excellens que les Phidias & les Praxitelles. Parmi ce grand nombre de Statuës qui nous restent, l'on auroit peine d'en trouver cinquante d'une beauté égale à la Venus de Medicis, au Laocoon & à l'Hercule de Farnese. Ce sont les chefs-d'œuvres de plusieurs siecles, & le dernier effort du sçavoir de tous ces grands Maîtres. Aussi je pourrois vous montrer que les ouvriers de ces tems-là, non seulement n'étoient pas également sçavans, mais que plusieurs même des plus sçavans n'avoient pas une connoissance universelle de leur Art. Car chacun d'eux en étudioit une partie à laquelle il s'adonnoit entierement; & l'on voit par leurs ouvra-

ges que s'ils finissoient parfaitement une figure, & la rendoient admirable, ils abandonnoient les autres choses dans lesquelles ont peut remarquer beaucoup d'ignorance, ou du moins une negligence très-vicieuse.

Il n'y a rien de plus beau que la Venus de Medicis : cependant y a-t'il quelque rapport entre cette figure, & l'Amour & le Dauphin qui sont à ses pieds? La Statuë de Commode est un travail recommendable parmi tous les Maîtres de l'Art : l'enfant néanmoins qui est sur son bras, ne paroît que le travail d'un apprentif. Dira-t-on que cet enfant n'ait pas été taillé par la même main qui a fait la Statuë de l'Empereur ; & que ces excellens ouvriers se contentans de finir la principale figure, abandonnoient le reste à leurs Eleves ? C'est en effet ce qu'on peut dire de plus raisonnable pour leur défense : mais pourtant cela ne les justifie pas assez, puis que dans les plus beaux bas-reliefs antiques, nous y voyons aussi des défauts de jugement, & des manquemens tout-à-fait contre l'Optique. Il y a des bâtimens qui ne peuvent contenir la moitié d'un homme ; des figures éloignées qui sont plus grandes que celles qui sont sur le devant ; & d'autres choses que je ne m'arrête pas à rapporter, mais qui peuvent faire croire qu'il y en avoit

avoit beaucoup que ces anciens Sculpteurs ignoroient. Car comment se persuader que les sçachans, ils eussent commis ces fautes, ou qu'ils eussent pû souffrir qu'un autre les eût faites dans leurs propres ouvrages ; si ce n'est qu'on veüille dire que s'attachans à la principale partie de leur sujet, ils en negligeoient les autres ?

Aussi est-il certain qu'ils s'étudioient particulierement à bien faire une figure; qu'ils en ont representé toutes les parties avec une force & une beauté merveilleuse ; qu'ils ont exprimé les mouvemens du corps & les passions de l'ame, d'une maniere presque inimitable. Mais sçavez-vous comment ils s'y sont rendus si sçavans ? C'est qu'alors il y avoit un nombre infini d'esclaves qui la plûpart du tems étoient tout nuds ; & comme ils les avoient continuellement devant les yeux, ils observoient toutes leurs actions, & remarquans ce qui est de plus beau dans les membres du corps & dans leurs differens mouvemens, ils s'en formoient de fortes idées. Ainsi étudians à toute heure après le naturel, ils ont eû cet avantage de pouvoir se perfectionner dans cet Art avec bien plus de facilité qu'on ne peut faire à present. C'est pourquoi l'on peut même douter si les Scupteurs ne surpassoient pas les Peintres dans l'excellence de leur travail ; & l'on pourroit croire

G iij aussi

aussi que si d'un côté les Peintres sçavoient alors si bien representer le nud des figures, peut-être que d'ailleurs ils ignoroient d'autres choses que Raphaël a mieux possedées. Mais cependant il est certain qu'ils ont fait des ouvrages admirables ; & si nous les égalons en quelques-uns, il y en a eû de très considerables, où je crois qu'ils nous ont surpassé de beaucoup.

Ayant cessé de parler ; Si vous voulez, me dit Pymandre, nous pouvons maintenant nous entretenir des Peintres modernes avec encore plus de plaisir & plus d'utilité que des anciens, puisque nous avons les tableaux des uns pour témoins de leur merite, & que nous ne pouvons parler des autres que par conjecture. Si vous le jugez donc à propos, vous reprendrez votre discours où vous le quittâtes, observant toûjours le tems & la suite de ceux qui ont vêcu jusques à present.

Je témoignai à Pymandre que j'étois disposé à faire tout ce qu'il voudroit ; & nous étant assis, je lui parlai de la sorte.

Je crois vous avoir dit qu'on ne sçait point quels Peintres travaillerent en Italie, depuis le regne d'Auguste, ni quels ouvrages on y a faits ; soit que dès-lors la peinture eût commencé à déchoir, soit que tant de changemens arrivez dans l'Europe, en ayent fait perdre la connoissance.

Il

Il est bien vrai que quand les Constantins & les Theodoses ont pris la protection de l'Eglise, aussi-bien que le gouvernement de l'Empire, on a fait quelques ouvrages de sculpture & de peinture pour l'ornement des temples : mais dans ce qui reste de ces ouvrages, il n'y a rien de considerable que les marques de la pieté de ces Princes.

Aussi depuis la décadence de l'Empire Romain, l'Italie a été dans des troubles & des agitations si grandes(1), que le miserable état où elle s'est vûë tant de fois réduite, ne donnoit pas le tems à ces beaux Arts, qui sont des fruits de la paix, de croître & de venir à maturité. Combien s'est-il écoulé de siecles pendant que Rome ne voyoit que guerres & que desastres, & que les peuples les plus barbares venoient de toutes les parties du monde faire de cruelles invasions sur ses terres, renverser les riches monumens de son ancienne grandeur, & mettre tout à feu & à sang ? Quand ces armées si nombreuses de Gots & de Vandales eurent, comme un torrent, ravagé tout ce pays-là, il y demeura encore une semence de division, qui de tous ses voisins lui fit autant d'ennemis.

Lorsque la peinture commença de renaître,

(1) *Guerres d'Italie.*

naître, l'Italie étoit encore dans ces calamitez. Car en l'an 1239. ceux de Milan & plusieurs villes de la Toscane & de la Poüille s'étant soulevées à la suscitation du Pape Gregoire IX. contre l'Empereur Frederic II. sous un specieux prétexte de liberté; & même des Evêques lui manquans de foi, & s'étant emparez de quelques villes de l'Empire : Frederic irrité contr'eux, mit en peu de tems sur mer & sur terre deux grandes armées. Il donna le commandement de celle de mer à son fils Laurent qu'il avoit declaré Roi de Sardaigne; & avec celle de terre, il entra lui-même dans l'Italie. Le Milanois sentit les premiers effets de sa colere : il désola toute la campagne; & son armée grossissant, de jour à autre, par le secours de plusieurs Seigneurs voisins qui étoient jaloux de la puissance du Pape, il ruïna toutes les villes qui lui voulurent résister.

Gregoire voyant les affaires de l'Empereur réüssir si avantageusement, se servit des censures Ecclesiastiques. Il l'excommunia pour la troisiéme fois, & le bannit de l'Italie comme un hérétique. Mais parce qu'il vit bien que ces sortes d'armes n'étoient pas seules capables d'empêcher ses progrès, il eût recours au Venitiens; & pour obtenir leur assistance, & les engager à prendre ses interêts, il leur representoit

toit les avantages qu'ils retireroient de la victoire qui leur étoit aſſûrée, en les faiſant ſouvenir de celle qu'ils avoient autrefois remportée ſur l'Empereur Frederic Barberouſſe. Le Pape tâcha d'attirer encore à ſon parti le Roi de France; mais Frederic de ſon côté, employoit toutes choſes pour l'en divertir.

Cette guerre entre le Pape & l'Empereur cauſa tant de maux dans l'Italie, que pluſieurs Villes en furent entierement rüinées; & celles qui éviterent le fer ou la Flâme, demeurerent remplies de tant de diviſions & d'inimitiez, que les habitans avoient tous les jours les armes à la main pour s'égorger les uns les autres.

Ce fut alors que prirent naiſſance ces deux horribles factions des Guelfes & des Gibelins, qui pendant plus de 260. années ont cauſé de ſi grands maux à l'Italie. Ces deux noms odieux, & la ſource de tant de malheurs, furent inventez, à ce que dit Platine, dans la ville de Piſtoye où étoient deux freres Allemans, l'un nommé Guelfe, & l'autre Gibel, chefs des deux partis. Il y en a qui diſent que ce fut l'Empereur qui appella en Allemand ceux de ſon parti Gibelins, parce qu'il s'appuyoit

(1) Saint Loüis.

puyoit sur eux, de même que les chevrons d'une maison s'appuyent sur le faîte qui les retient par le haut; car Giobel en Allemand, que l'on prononce Gibel, veut dire le faîte ou le sommet d'un édifice: & ceux qui secouroient le Pape, il les nomma Guelfes, qui signifie loups. D'autres assûrent que ce furent seulement des noms que l'Empereur renouvela, & qui avoient été en usage en Italie, lors que Roger Roi de Sicile, appella à son secours Guelfon Duc de Baviere, pendant qu'il étoit en guerre avec l'Empereur Conrard III. du nom. Car ce Guelfon ayant envoyé des troupes Allemandes pour fortifier le parti de Roger & du Pape, on les nomma Guelfes; & les gens de l'Empereur furent appellez Gibelins, à cause que Henri son fils qui commandoit l'armée, se faisoit nommer Gibelin, en memoire d'une ville ainsi appellée où il avoit pris naissance.

Quoi qu'il en soit, on vit par ces deux noms differens, les villes & les campagnes pleines de sang, & couvertes de morts & de fugitifs. Les Florentins chasserent de leurs murailles les Nobles qui favorisoient la faction Gibeline. Ceux d'Arezzo & de Sienne firent pareillement sortir de chez eux tous les Guelfes; & à leur exemple les principales villes d'Italie se déclarerent la guerre. L'Umbrie, la Toscane & Viterbe

terbe s'étant souftraites de l'obeïssance du Saint Siege pour suivre les passions de l'Empereur, ceux de Rome étoient prêts de les imiter, si le Pape qui les larmes aux yeux, porta processionnellement les Reliques des Apôtres Saint Pierre & Saint Paul, n'eût émû le peuple à compassion, & par le discours qu'il leur fit dans l'Eglise de Saint Pierre, ne les eût entierement perfuadez de changer de dessein, & de prendre les armes pour la défense de l'Epouse de JESUS-CHRIST : de sorte que Frederic s'étant presenté devant Rome, ils le repousserent genereusement.

Voilà l'état où étoit l'Italie au commencement de l'année 1240. quand CIMABUE' vint au monde, lequel étant né pour rétablir la peinture que les desordres & les guerres en avoient bannie, prit cependant naissance dans le tems des plus grands desordres dont l'Italie ait été jamais affligée.

Comme c'est le premier de tous les Peintres qui a remis au jour un Art si illustre, (1) c'est avec raison qu'on peut le nommer le Maître de tous ceux qui ont paru depuis ce temps-là. Il étoit d'une noble famille de Florence. Ses parens croyans qu'il avoit un naturel propre pour les sciences

(1) La Peinture commence à se rétablir en Italie.

G vj

ces, le mirent d'abord sous des maîtres pour en apprendre les premiers rudimens.

Mais il fit bien-tôt paroître que son esprit étoit moins porté à l'étude des lettres qu'à la recherche des Arts. L'on connut son inclination pour celui de la Peinture, par les griffonnemens dont il remplissoit tous les jours ses livres; & comme il avançoit en âge, & qu'insensiblement il trouvoit plus de facilité à dessiner, il s'y appliquoit aussi davantage, & déroboit les heures de ses leçons pour voir travailler certains Peintres grossiers & ignorans, que ceux qui gouvernoient dans Florence, avoient fait venir de Grece, & qui peignoient la Chapelle de l'illustre famille de Gondy, qui est dans *Santa Maria novella.*

Pymandre m'interrompant, est-ce, me dit-il, qu'il y avoit encore dans la Grece, des successeurs de ces grands Peintres dont vous m'avez parlé ? C'étoit bien en effet, lui repartis-je, les successeurs de ces fameux Peintres Grecs : mais il y avoit entre les derniers & les premiers, la même difference qui se trouvoit entre l'état déplorable où étoit alors ce pays-là, & l'état florissant où il avoit été du tems des Zeuxis & des Appelles ; c'est-à-dire que ces derniers Peintres dont je parle, n'étoient que les miserables restes de ces grands hommes.

mes. Cependant comme si c'eût été une fatalité à l'Italie de ne pouvoir posseder la Peinture que par le moyen des Grecs, ce furent eux qui l'y apporterent pour la seconde fois, & qui dès l'an 1013. firent à Florence & en plusieurs autres lieux, des ouvrages de Mosaïque & de Peinture. Il est vray que dans leurs Tableaux, il n'y avoit que les premiers traits marquez avec de la couleur : mais quoy-que ces Peintures fussent fort grossieres, on ne laissoit pas de les admirer, & elles servirent même d'exemples aux Italiens, pour apprendre ensuite à peindre & à travailler de Mosaïque.

Mais pour revenir à Cimabué, comme ses parens reconnurent le grand amour qu'il avoit pour la Peinture, ils penserent qu'ils devoient laisser aller son esprit du côté où la nature le portoit, & lui permirent de quitter l'étude des Lettres pour apprendre cet Art, qui étant alors encore fort imparfait, reçût de lui peu de tems après, plus de politesse & de perfection. C'est-à-dire, interrompit Pymandre, une perfection un peu plus grande que celle de ces vieilles peintures gotiques qui ne sont considerables que par leur antiquité. Mais comme alors tout le monde étoit assez ignorant en cet Art, je crois qu'il n'étoit pas difficile à Cimabué de s'y faire admirer.

Je

Je repartis à cela : quoiqu'il n'ait pas mis la Peinture au point où elle est parvenuë depuis, il a eu la gloire néanmoins de l'avoir comme retirée du tombeau; & les ouvrages qu'il fit parurent si admirables en comparaison des autres qu'on voyoit en ce tems là, qu'ayant peint une Vierge pour mettre dans l'Eglise de *Santa Maria Novella* de Florence, tout le peuple fut prendre ce tableau chez lui, & avec une joye extraordinaire le porta en pompe, au bruit des trompettes, jusqu'au lieu où il devoit être posé.

C'étoit en ce tems-là que Charles d'Anjou, frere de S. Loüis, après avoir été couronné Roi de Sicile & de Jerusalem par le Pape Clement IV. & avoir défait Mainfroy à Benevent, alla en Toscane, où il favorisoit le parti des Guelfes contre les Gibelins. Comme il passa à Florence, les Magistrats crurent ne le pouvoir mieux régaler, que de lui faire voir les tableaux de Cimabué, particulierement celui dont je viens de parler, auquel il travailloit alors. Et parce que ce Peintre s'étoit retiré dans une maison hors de la ville, pour être plus en repos, & que personne n'avoit encore vû cet ouvrage, il y eut tant de monde qui suivit le Roi quand il alla voir ce tableau, que presque tout le peuple sortit de Florence : ce qui donna occasion aux habitans de ce

Fauxbourg

& sur les Ouvrages des Peintres.

Fauxbourg, qui virent avec joye une si grande Cour chez eux, de nommer ce lieu-là, *Il Borgo Allegri*. Après que Cimabué eût fait une infinité d'ouvrages, il mourut agé de 70. ans (1).

Dans ce même tems, il prit aussi envie à un ANDRÉ TAFFI de Florence, d'apprendre cet Art: mais parce qu'il lui sembla que la Mosaïque duroit davantage que la Peinture, il s'y appliqua entierement; & pour en avoir une connoissance plus parfaite, il alla à Venise, où un certain APOLLONIUS, Peintre Grec, travailloit alors dans l'Eglise de Saint Marc. Comme il eût contracté amitié avec lui, il fit si bien par argent, par prieres & par promesses, qu'il le mena à Florence, où il apprit de lui de quelle maniere il faut émailler & recuire toutes ces differentes petites pieces qui servent à faire les tableaux de Mosaïque, & comment on leur donne les couleurs necessaires à representer les differentes teintes que l'on employe dans cette sorte de travail. Aprés que Taffi eût sçû le secret de cet Art, il s'associa avec Apollonius, & ils firent ensemble dans Rome, dans Florence & dans Pise, plusieurs ouvrages que tout le monde admiroit, parce qu'alors il n'y avoit point d'ou-
vriers

(1) *En 1300.*

vriers plus excellens qu'eux. Taffi mourut âgé de 81. an (1).

Il sembloit que ces Peintres inspirassent par leurs exemples, à tous les Florentins, le desir de peindre : car on en vit tout d'un coup une infinité qui s'adonnerent à cet Art. GADDO GADDI fut un des premiers à imiter Cimabué, parce qu'ils étoient amis. MARGUARITONE, originaire d'Arezzo, s'étant rendu des plus considerables, fut employé par le Pape Urbain IV. à faire quelques tableaux dans l'Eglise de Saint Pierre de Rome ; & lorsque Gregoire X. revenant de Lyon où il avoit tenu un Concile, alla à Arezzo, & y (2) mourut, les Aretins choisirent ce Peintre pour faire dans la grande Eglise le tombeau de ce Pape, qui avoit donné trente mille écus pour achever de la bâtir. Marguaritone fit sur ce tombeau, la Statuë de Gregoire en marbre, & embellit de plusieurs tableaux la Chapelle où étoit cette sépulture. Il mourut ensuite âgé de 77. ans.

Mais celui de tous les Peintres qui eut le plus de réputation, après la mort de Cimabué, fut GIOTTO, son disciple, qui n'ajoûta pas peu aux enseignemens de son Maître. Il avoit tiré sa naissance d'un Bourg éloigné

(1) En 1294.
(2) En 1275.

éloigné de Florence d'environ cinq lieuës, & il étoit encore tout jeune, quand Cimabué le prit avec lui. Car l'ayant rencontré dans la campagne, qui gardoit des moutons, & qui en les regardant paître, les deſſinoit ſur une brique, il conçût une ſi bonne opinion de l'inclination naturelle de ce jeune enfant, que l'ayant demandé à ſon pere, il l'emmena chez lui, où il le vit s'avancer tellement dans la Peinture, que non ſeulement il ſe rendit, en peu de tems, égal à ſon Maître, mais il le ſurpaſſa de beaucoup : car il quitta cette maniere rude que ces nouveaux Grecs, Cimabué, & les autres Peintres, pratiquoient en ce tems-là, & fut le premier qui ſe mit à faire des portraits au naturel, dont l'uſage étoit comme perdu.

Je ne m'arrêterai pas à vous faire un détail des ouvrages qu'il fit à Florence, à Arezzo & en pluſieurs autres lieux. Je vous dirai ſeulement, qu'ayant acquis une haute réputation en Italie, le Pape Benoît XI. qui ſuccéda à Boniface VIII. voulant non ſeulement remedier à tous les maux dont l'Italie étoit alors affligée, & à tous les déſórdres que l'horrible ambition de ſon prédeceſſeur y avoit cauſez, mais deſirant encore travailler à l'ornement & à la décoration des Egliſes, envoya un Gentilhomme exprès à Sienne pour s'informer quels

Peintres

Peintres il y avoit en plus grande estime, avec un ordre particulier d'aller à Florence, voir les ouvrages de Giotto, dont la réputation avoit fait naître au Pape le desir de le faire travailler à Saint Pierre. Ce fut alors que ce Gentilhomme étant allé trouver Giotto & lui ayant demandé un dessein de sa main, ce Peintre qui étoit d'un temperament jovial & facétieux, lui fit cet O dont on a tant parlé, & qui même donna lieu à un proverbe Italien.

Je vous prie, me dit alors Pymandre, de m'apprendre l'histoire de cet O, dont je n'ai pû encore sçavoir l'origine.

Je vous la dirai, si vous le voulez, repartis-je : mais je doute que vous en soyiez bien satisfait : car c'est une de ces sortes d'histoires qui ne signifient pas grand'chose, & dont cependant des Auteurs font quelquefois grand bruit. Vous sçaurez donc que l'Envoyé du Pape ayant vû à Sienne & à Florence tous les Peintres les plus fameux, s'adressa enfin à Giotto, auquel après avoir témoigné l'intention du Pape, il lui demanda quelque dessein pour le montrer au Pape, avec ceux qu'il avoit déjà des autres Peintres. Giotto qui étoit extrémement adroit à dessiner, se fit donner aussi-tôt du papier, & avec un pinceau, sans le secours d'aucun autre instrument, il traça un cercle, & en soûriant le mit
entre

& sur les Ouvrages des Peintres. 163

entre les mains de ce Gentilhomme. Cet Envoyé croyant qu'il se moquoit, lui repartit que ce n'étoit pas ce qu'il demandoit, & qu'il souhaitoit un autre dessein. Mais Giotto lui repliqua, que celui-là suffisoit ; qu'il l'envoyât hardiment avec ceux des autres Peintres, & qu'on en connoîtroit bien la différence. Ce que le Gentilhomme fit, voyant qu'il ne pouvoit rien obtenir davantage.

Or on dit que ce cercle étoit si également tracé, & si parfait dans sa figure, qu'il parut une chose admirable, quand on sçût de quelle sorte il avoit été fait ; & ce fut par là que le Pape & ceux de sa Cour comprirent combien Giotto étoit plus habile que tous les autres Peintres dont on lui envoyoit les desseins. Voilà l'histoire de l'O de Giotto, qui donna lieu aussi-tôt à ce Proverbe Italien : *Tu se' più tondo che l'O di Giotto*, pour signifier un homme grossier & un esprit qui n'est pas fort subtil.

Il semble par là, dit Pymandre, que le principal sçavoir de tous ces anciens Peintres consistât dans la subtilité & la délicatesse de leurs traits. Car ce fut encore par des lignes très-subtiles & très-déliées qu'Appelle & Protogene disputerent à qui l'emporteroit l'un sur l'autre ; & Protogene ne ceda à Appelle que quand celui-cy

lui-ci eût coupé avec une troisiéme ligne plus délicate, les deux qu'ils avoient déja tracées l'une auprès de l'autre. A vous dire le vrai, repartis-je, ni l'O de Giotto, ni ces lignes d'Appelle & de Protogene, ne sont point capables de nous donner une haute idée de leur grand sçavoir.

Il est vrai que nous voyons dans les plus anciens tableaux, que les ouvriers avoient un soin tout particulier de finir & de marquer lès choses fort délicatement, tâchans de representer jusqu'aux cheveux & aux moindres poils par des traits les plus subtils qu'il leur étoit possible; & il n'y eût, comme je crois, que cette délicatesse de trait & cette parfaite rondeur que Giotto décrivit sans l'aide d'aucun instrument, qui fut cause qu'on admira cet O.

Ce fut donc ensuite de cela que le Pape le fit aller à Rome, où en peu de tems il acheva plusieurs ouvrages : entr'autres ce grand tableau de Mosaïque qui est à present audessus de la grande porte de l'Eglise de Saint Pierre. C'est ce qu'on appelle *la Nave del Giotto*, où l'on voit Saint Pierre marchant sur les eaux. Il fit encore quelqu'autre ouvrage dans l'Eglise de la Minerve : mais comme Benoît IX. ne remplit la Chaire de Saint Pierre que pendant huit mois & quelques jours, & que par sa mort les choses changerent de face dans Rome,

& sur les Ouvrages des Peintres. 165

Rome, cela donna occasion à Giotto d'en sortir, & de retourner chez lui.

Cependant il n'y demeura pas long-tems. Car après la mort de Benoît qui arriva à Perouse (1) où il s'étoit retiré avec le College des Cardinaux, pour travailler à la pacification des troubles d'Italie & aux bons desseins qu'il avoit pour l'Eglise; après la mort, dis-je, de ce Pape, & après encore que le Siege eût vaqué près d'un an, Bertrand de Gout Archevêque de Bordeaux, fut élû souverain Pontife.

Ayant eû la nouvelle de son élection, il se fit nommer Clement V. & partit aussi-tôt pour se rendre à Lyon, où il appella tous les Cardinaux pour se faire couronner. Si-tôt qu'il y fut arrivé, il fit son entrée avec beaucoup de magnificence, étant accompagné des Rois de France, d'Angleterre & d'Arragon, & fut couronné publiquement & avec grande solennité dans l'Eglise de Saint Just. Il est vrai que la joye de cette fête fut troublée par un accident qui causa beaucoup de mal & de desordre. Car comme il y avoit une extraordinaire affluence de peuple qui étoit accouru de toutes parts, & que chacun montoit sur les toits & sur les murs pour voir passer le Pape, il y eût une vieille muraille

(1) *A la fin de May* 1303.

muraille de Saint Juſt qui tomba, & dont pluſieurs perſonnes furent ou écraſées ou bleſſées. Entr'autres Jean Duc de Bretaigne y fut tué ; le Roi y fut bleſſé ; & le pape renverſé de ſon cheval, & rudement foulé, de ſorte même que ſa thiare étant tombée, il s'en perdit une eſcarboucle eſtimée plus de ſix mille florins d'or. Il y eût encore pluſieurs perſonnes de marque, étouffées.

Après que cette pompe eût été achevée, Clement créa douze Cardinaux tous François ; & à la perſuaſion de Philippe le Bel qui vouloit bien vivre avec lui, laſſé des differends qu'il avoit eûs avec Boniface, il établit (1) le Siege Apoſtolique dans Avignon, qui enſuite fut la demeure ordinaire des Papes pendant 72. ans.

Or comme toute la Cour Romaine ſe rendit alors dans Avignon, il y eût quantité d'Italiens qui la ſuivirent, les uns attachez aux interêts de leurs Maîtres, les autres cherchans à faire leur fortune auprès du Pape & des Cardinaux. Ce fut ce qui donna occaſion à Giotto de quitter ſon pays, & d'aller à la Cour de Clement, où il fut parfaitement bien reçû.

Il commença auſſi-tôt pluſieurs tableaux pour le Pape & pour des princi-
paux

(1) En 1306.

paux Seigneurs de sa suite. Il fit leurs portraits, & entreprit d'autres ouvrages à fraîque qu'il acheva heureusement, & qui lui acquirent beaucoup de reputation parmi le monde.

Après avoir demeuré quelques années en Provence, il s'en retourna en son pays, (1) chargé de biens & d'honneurs, un peu avant la mort de Clement. Mais il ne s'arrêta pas long-tems chez lui : car il s'en alla à Padoüe, de là à Verone : puis passant à Ferare, il y rencontra le Dante Poëte Fameux, qui étoit alors exilé de l'État de Florence. Comme ils étoient tous deux d'une même ville, & tous deux recommendables par leur merite, ils s'unirent d'une amitié si étroite, que le Dante ne pouvant se separer de Giotto, l'obligea d'aller avec lui à Ravenne, où il demeura quelque tems. Ensuite il alla à Urbain, à Arezzo, à Faenza ; & dans tous ces lieux il y laissa quelques ouvrages de sa main.

Etant de retour chez lui, il apprit avec beaucoup de douleur, la mort (2) de Dante son ami. Quelque tems après il travailla pour Castruccio que les Luquois, quelques années auparavant, avoient élevé (3)

sur

(1) *En 1316.*
(2) *Qui arriva l'an 1321.*
(3) *En 1316.*

sur le trône de la Principauté de Luques, après l'avoir retiré des mains d'Ugucion & de son fils Neri, comme ils vouloient le conduire au supplice. Ensuite de cela, Robert Roi de Naples, ayant mandé à son fils le Duc de Calabre, qui étoit alors à Florence, de lui envoyer Giotto, ce Peintre partit aussi-tôt pour se rendre à Naples, où il fit dans le Château de l'Ove & dans le Monastere de Sainte Claire que Robert avoit fait bâtir, plusieurs peintures dont le Roi fort satisfait le recompensa royalement.

Il sortit de Naples pour aller à Rome; & en passant à Gayette, il y fit aussi quelques tableaux. Il ne s'arrêta pas long-tems à Rome, parce que Malateste, Seigneur de Rimini, l'emmena avec lui. Enfin, après avoir travaillé à Milan & en plusieurs autres lieux d'Italie, il s'en retourna à Florence, où il mourut l'an 1336.

Il fut enterré dans l'Eglise de *Santa Maria del Fiore*, où long-tems après la Republique de Florence, pour marque de l'estime qu'elle faisoit de ce Peintre, ordonna par un Decret public, que son image fût taillée en marbre, & mise sur son tombeau: ce qui fut executé par les soins de Laurent de Medicis, qui avoit une affection particuliere pour toutes les personnes vertueuses.

Je puis dire de plus, que Giotto ayant paru dans un siecle où la Peinture ne faisoit que de renaître, & ayant beaucoup contribué lui-même à la mettre au jour, il s'aquit une haute réputation parmi tous les grands Seigneurs & tous les hommes doctes. Et comme le Dante étoit son ami intime, on dit qu'il consultoit quelquefois cet excellent Poëte sur les sujets qu'il vouloit peindre ; qu'il recevoit de lui des pensées pour la composition de ses ouvrages, & que les histoires de l'Apocalipse qu'il fit à Naples, étoient de l'invention de Dante.

Mais il faut que je vous dise comment Petrarque qui vivoit aussi en ce tems-là, parle de Giotto avec éloge. *Pour passer,* (1) dit ce Poëte, *des Peintres anciens aux modernes, & des étrangers à ceux de notre nation ; je vous dirai que j'ai connu deux fameux & sçavans Peintres, sçavoir, Giotto Florentin, dont la réputation est extraordinaire parmi tous ceux de ce temps, & Simon qui étoit natif de Sienne.* Et dans son Testament il y a un article où il dit : *Et parce que M. Padoüan n'a pas besoin de biens, & que je n'ai rien de plus digne de lui être presenté que mon tableau de la Vierge, qui est de la main du célebre Giotto, & qui m'a été*

(1) *Epist. famil. liv. 5.*

été envoyé de Florence par mon ami Michel Vanis, je lui donne cet ouvrage dont les ignorans ne connoissent pas toutes les beautez, mais dont l'artifice étonne & surprend les sçavans.

Veritablement, dit Pymandre, voilà des témoignages très-autentiques de l'estime qu'on avoit alors de Giotto, & qui lui sont d'autant plus avantageux, qu'étant donnez par un des plus polis Ecrivains de ce tems-là, ils survivront ses Peintures, & rendront son nom immortel beaucoup plus que tous les ouvrages qu'il a faits.

Je ne m'arrêterai pas, repris-je, à vous faire un portrait exact de ce Peintre, dont l'esprit vif & l'humeur enjoüée a paru en mille rencontres par les bons mots & les promptes reparties que l'on a écrites de lui : car je craindrois de vous être ennuyeux par le recit de plusieurs choses qui n'auroient pas en notre langue, toute la grace & l'agrément qu'elles ont dans la langue Italienne. Si je voulois même vous divertir par les histoires qu'on rapporte de quelques Peintres de ce ce tems-là, je n'aurois qu'à vous parler de BUONAMICO BUFFALMACCO Florentin, & grand ami de ce Bruno & de ce Calendrin, dont le Bocace à fait de si plaisans contes.

Ce BUFFALMACCO étoit disciple d'André

& sur les Ouvrages des Peintres. 171

dré Taffi. Lors qu'il travailloit à Pise dans l'Abbaye de Saint Paul, Bruno qui peignoit aussi dans le même lieu, ne pouvant donner à ses figures ni un coloris assez vif, ni une expression assez forte, consulta là-dessus Buffalmacco pour en tirer quelque secours. Mais celui-ci qui naturellement étoit enclin à faire quelque bon tour, se souvenant d'avoir vû des figures peintes par Cimabué, de la bouche desquelles sortoient des rouleaux où il y avoit des paroles écrites, après avoir enseigné à Bruno la maniere de donner plus de beauté à son coloris, il lui conseilla, pour donner aussi une plus forte expression à ses figures, & faire qu'elles semblassent parler les unes aux autres, de faire sortir de leur bouche de ces sortes de rouleaux. Et comme Bruno travailloit alors à une Sainte Ursule, il representa une femme à genoux ; & par le moyen de ces écriteaux, on voyoit les demandes & les réponses que ces deux figures se faisoient l'une à l'autre.

Cette nouvelle maniere d'exprimer les choses parut si belle à Bruno, & aux Peintres ignorans de ce tems-là, qu'ils s'en servirent ensuite dans la pûpart de leurs ouvrages ; & cela merite assez d'être remarqué, qu'une chose que Buffalmacco fit alors par raillerie, a été la cause de ce que beaucoup de Peintres, d'ailleurs assez
H ij intelligens,

intelligens, les ont imitez dans une expreſſion auſſi ridicule comme eſt celle-là. Ce Buffalmacco mourut l'an 1340.

Ce ſeroit abuſer de votre patience que de vous parler d'un AMBROGIO LORENZETTI Siennois, & d'un PIETRO CAVALLINI natif de Rome, qui travailloit ſous Giotto, lorsqu'il fit cette barque de Saint Pierre dont je vous ai parlé. Toutefois vous ſerez peut-être bien-aiſe de ſçavoir qu'outre pluſieurs ouvrages de Moſaïque que le Cavallini a faits dans l'Egliſe de Saint Paul hors les murs de Rome, le Crucifix qui eſt dans la même Egliſe, & que l'on aſſûre être celui qui parla à Sainte Brigide, (1) eſt de la façon de ce Peintre qui travailloit auſſi de Sculpture.

Je m'imagine, dit Pymandre, que vous n'avez pas oublié de bien regarder ce Crucifix, & qu'ainſi vous pouvez juger du travail de ce tems-là.

A vous dire le vrai, lui répondis-je, c'eſt un ouvrage dont le deſſein n'eſt pas fort exquis. Cependant il y a quelque choſe d'aſſez hardi dans la diſpoſition du corps : il me ſouvient que la tête du Chriſt eſt tournée d'une certaine maniere fiere, & que toute la figure eſt dans une attitude extraordinaire. C'etoit environ l'an 1364.
que

(1) En 1370.

que le Cavallini travailloit à Saint Paul, où est sa sepulture.

Il me semble, dit Pymandre, que vous avez parlé d'un Simon que Petrarque mettoit en parallèle avec Giotto : cependant vous n'en avez rien dit de particulier, quoique le jugement de ce Poëte lui soit assez favorable.

Ce Peintre, repartis-je, se nommoit SIMON MEMMI, & étoit originaire de Sienne : mais il fut assûrément bienheureux d'être né dans le temps de Petrarque, puisque ses tableaux ne l'auroient pas si bien fait connoître que les lettres & les vers de ce sçavant homme.

Il s'adonnoit particulierement à faire des portraits ; & Pandolfe Malateste, Seigneur de Rimini, souhaitant d'avoir celui de Petrarque, l'envoya exprès en Provence, où il peignit cet homme si celebre, & la belle Laure dont il étoit passionnément amoureux.

Pendant que Simon travailloit à peindre ces deux illustres personnes, Petrarque fit à la loüange du Peintre, deux sonnets, qui sont dans ces œuvres. Je crois que ce fut aussi dans ce même tems qu'il composa cet autre Sonnet contre Rome, qui commence *de l'empia Babilone*, à cause du schisme où elle étoit pendant l'Antipape Nicolas V. qui de simple Cor-

delier, nommé Pierre Ramuche, fut élû Pape par la faction de l'Empereur Louïs IV. ennemi juré de Jean XXII. Et comme Avignon étoit alors le veritable siege des Papes, Simon y demeura jusqu'au tems que Jean étant venu à mourir, Benoît XI. (1) lui succeda ; car alors il revint à Sienne, où il fit plusieurs ouvrages. Mais comme il étoit en grande réputation, il fut appellé à Florence, où travaillant dans l'Eglise *de Santa Maria Novella,* il prit occasion de representer dans un tableau qu'il y fit, le Pape Benoît XI. plusieurs Rois, Princes, Cardinaux, & autres personnes illustres dans les sciences & dans les arts, entre lesquels on voyoit Cimabué, Petrarque & Madame Laure.

Il travailloit à ce tableau dans le même tems que Petrarque étant allé à Rome, y fut couronné Poëte. (2) Car ce fut sous le Pontificat de Benoît XI. qu'il recût dans le Capitole, la couronne de laurier que le Comte de l'Anguillare alors Senateur, lui mit sur la tête en presence de la Noblesse & de tout le peuple de Rome. Et parce que la ville de Florence prenoit beaucoup de part à l'honneur qu'on faisoit

à

(1) En 1334.
(2) En 1338.

à l'un de ses Citoyens, Simon, pour les obliger, & pour faire voir à la posterité l'image de celui qui dans ses vers le rendoit immortel, ne voulut pas manquer de le mettre au nombre des plus grands hommes de ce tems-là. Entre les tableaux que Simon fit dans l'Eglise *de Santa Maria Novella*, il y en avoit un de l'histoire de Saint Reinier de Pise, où il representa le Diable dans une posture qui merite bien d'être décrite, pour vous faire remarquer de qu'elle maniere les Peintres exprimoient alors les passions. On y voyoit donc comme Saint Reinier chassoit le Diable qui s'étoit presenté devant lui pour le tenter; & le Peintre, pour faire connoître la confusion & la honte du demon, le peignit la tête baissée, les épaules hautes, & le visage couvert de ses mains; & pensant exprimer encore plus fortement la douleur interieure de cet Esprit de tenebres, il lui fit sortir un rouleau de la bouche, où étoit écrit, *Ohi me! non posso più*.

En verité, dit alors Pymandre en riant, ces expressions me font avoir une mauvaise opinion des portraits de ce Simon; & pour moi je croirois quasi que pour bien connoître les personnes qu'il vouloit representer, il falloit que leur nom fût au bas, & qu'il écrivît, *Celui-là est Benoît XI. Celui-cy est Petrarque*, pour ne pas pren-
H iiij dre

dre Madame Laure pour le Pape, & Cimabué pour Madame Laure.

Cette sorte d'écriteaux, lui repartis je, étoit une coûtume introduite de la sorte que je vous l'ai dit ; & quoiqu'elle soit très-grossiere, elle a duré néanmoins assez long-tems, même parmi les Peintres qui n'étoient pas ignorans, & qui peut-être ne pouvoient pas s'en dispenser. Car il arrive souvent que ceux qui font travailler, obligent les ouvriers à representer les choses à leur fantaisie ; & ainsi ceux qui sont trop complaisans, font quelquefois des tableaux où il y a beaucoup à reprendre. Quoi qu'il en soit Simon, après avoir vécu soixante ans avec assez de réputation, mourut l'an 1345.

Il avoit un frere nommé LIPPO, qui peignit assez passablement, & qui l'ayant survécu de douze années, finit quelques ouvrages qu'il avoit laissez imparfaits.

Ce Simon eut pour ami & pour compagnon TADDEO DI GADDO GADDI, Florentin, & disciple de Giotto, lequel suivit d'assez près la maniere de son maître, & même le surpassa en certaines choses. Il conduisit quelques ouvrages d'Architecture à Florence, & fit des tableaux en la compagnie de Simon. Il mourut âgé de cinquante ans, en l'année 1650.

ANDRÉ ORGAGNA DI CIONE, aussi natif

tif de Florence, imitoit la maniere de ces derniers Peintres. Il travailla dans Pise à de grandes compositions d'histoires. Entr'autres il peignit sur une muraille, proche la grande Eglise, le Jugement universel ; mais il peignit ce jour terrible, d'une façon toute particuliere. Car d'un côté il representa les Grands de la terre comme enveloppez au milieu des plaisirs & des délices du siecle. Là on voyoit à l'ombre d'une forêt d'oranges, & sur l'herbe émaillée de diverses fleurs, des Papes, des Rois, & une infinité d'autres personnes de toutes conditions qui passoient agréablement le tems.

Parmi les branches de ces arbres délicieux, il y avoit de petits Amours, dont quelques uns paroissans voler autour de plusieurs Dames qui étoient couchées sur l'herbe, sembloient les frapper de leurs fléches. De ces Dames il y en avoit qui étoient occupées à voir des danses ; quelques-unes étoient attentives à écouter le son des Instrumens ; & d'autres prêtoient l'oreille aux cajoleries de quelques galans qui étoient assis auprès d'elles.

André prit sujet de representer dans ce tableau plusieurs personnes de qualité qui vivoient en ce tems-là. On y reconnoissoit entr'autres, Castruccio Seigneur de Luques,

Luques, qui tenoit un oiseau de proye sur son poing.

Ayant ainsi dépeint tous les divers plaisirs que les personnes du monde recherchent le plus, & les ayant exprimez le mieux qu'il lui fut possible, il representa dans un autre endroit du même tableau, un lieu desert & plein de montagnes, où il fit voir une image de la façon de vivre de ceux qui s'étant retirez du monde pour faire penitence, ne s'occupent qu'à prier Dieu, & à travailler à leur salut. Il peignit de pieux Hermites & de saints Anacoretes; les uns attachez à la lecture des Saintes Lettres; les autres à la priere & à la contemplation; & quelques-uns encore à travailler de leurs mains à de differens ouvrages, comme faisoient anciennement tous les Moines.

Parmi ces dévots Solitaires, il representa comme Saint Macaire fit voir à trois Rois qui alloient à la chasse avec leurs maîtresses, l'état miserable de la vie humaine, en leur montrant les corps morts de trois autres Princes; & l'on dit que le Peintre exprima si bien les differentes actions de ces Princes vivans qui regardoient ces cadavres, qu'on voyoit sur leurs visages l'étonnement & la surprise que leur causoit un spectacle si affreux. Il representa sous la figure d'un des Rois, cet Uguccion dont
je

je vous ai parlé, lequel se bouchoit le nez avec la main pour ne pas sentir la puanteur de ces Corps à demi pourris.

Au milieu de ce tableau, André peignit l'image de la Mort vétuë de noir. Elle tenoit une faux, & faisoit voir par son action comme elle venoit d'ôter la vie à une infinité de personnes de toute sorte d'âge, de sexe & de conditions, qui étoient representez morts & étendus sur la terre. Il y avoit des Anges & des Diables qui tiroient les ames de la bouche de ces corps; & l'on voyoit que les uns portoient des ces Ames au Ciel, & que les autres en jettoient dans des gouffres de flâmes qui paroissoient au sommet d'une montagne.

Au haut de ce tableau, André representa JESUS-CHRIST assis sur des nuées au milieu des douze Apôtres, & dans l'état terrible où il doit paroître lorsqu'il viendra pour juger les hommes. Il fit voir dans cette gloire comme les Anges & les Ames bien-heureuses joüissent d'une joye & d'un plaisir ineffable; & du côté où il peignit l'Enfer, il representa de quelle maniere les damnez y souffrent des peines & des tourmens qui ne se peuvent exprimer.

Il se plaisoit si fort dans ces sortes de compositions, qu'il fit presque la même chose à Florence dans l'Eglise de Sainte Croix. Il n'y avoit de difference que dans

H vj les

les personnes qui étoient dans l'Enfer & dans le Paradis ; car c'étoit par ce moyen qu'il gratifioit ses amis, ou qu'il se vengeoit de ceux qui l'avoient offensé. Parmi les Bien-heureux, il peignit le Pape Clement VI. ami des Florentins, & qui peu de tems auparavant (1) avoit celebré le Jubilé, & l'avoit réduit de cent ans à cinquante. Mais il plaça entre les damnez, un Guardi & quelqu'autres qui n'étoient pas de ses amis. Ce Peintre vécut 60. ans, & mourut l'an 1389.

Il y avoit encore alors à Florence un certain THOMAS fils d'Etienne, lequel fut surnommé GIOTTINO, à cause qu'il imitoit beaucoup la maniere de Giotto. Il travailla à Florence & à Rome : toutefois je ne vous parlerois pas de lui, si sa haute réputation n'eût porté les Florentins, après avoir chassé de leur ville le Duc d'Athénes, à le choisir pour representer dans le Palais du Podesta, le mauvais traitement que reçût ce Duc, & tous ceux qui avoient suivi son parti.

Pour bien juger qu'elle pouvoit être cette peinture, il faudroit vous en rapporter l'histoire qui n'est pas moins funeste que memorable : mais je craindrois qu'un si long recit ne vînt à vous lasser, & même

ne

─────────

(1) En 1350.

ne nous éloignât en quelque sorte du sujet dont j'ai entrepris de parler.

Ces considerations, dit Pymandre, ne doivent pas vous arrêter. Car bien loin de m'ennuyer, je serai bien-aise de me rafraîchir la memoire de cette histoire si tragique; & cette relation sera même comme un repos parmi les autres choses que vous avez à dire. Je repris donc ainsi mon discours.

Les Frescobaldi, riches & puissans dans Florence, ayant été chassez de la ville par leurs concitoyens au commencement de Novembre 1340. engagerent ceux de Pise à prendre les armes contre les Florentins, dans un tems où ces derniers pensans augmenter leur Etat, étoient sur le point d'acheter des Princes de l'Escale, la ville de Parme. Il s'émût une guerre si forte entre les Florentins & les Pisans, que ceux de Florence furent obligez de rompre leur marché avec les Princes de l'Escale, pour employer leur argent à secourir la ville de Luques qui étoit assiegée par ceux de Pise, & à se fortifier d'hommes & de munitions pour leur propre défense. Pendant cette guerre, ils firent des pertes fort considerables: mais Malateste, Seigneur de Rimini, étant arrivé à Florence avec des troupes toutes fraîches, il se joignit à eux, & leur aida à faire lever le siege de Luques. Dans

le

le même tems Robert, Roi de Naples, ami des Florentins, & duquel ils avoient demandé l'assistance, leur envoya Gautier de Bréne Duc d'Athénes, avec quelques compagnies de gens de guerre pour les secourir. Ce General sçût si bien décrediter Malateste comme un mauvais Capitaine, & gagner les bonnes graces des Florentins, qu'ils lui donnerent le gouvernement de leur ville & le commandement general de leurs armées.

Cependant comme les hommes ne sont jamais contens de leur fortune presente, le Duc porta aussi-tôt ses pensées plus haut qu'à être seulement Gouverneur de la Ville & de l'Etat de Florence; il crût qu'il falloit s'en faire Souverain; & il avoit tant de personnes auprès de lui, & même des Florentins qui le fortifioient dans cette pensée, qu'il ne fit point difficulté d'entreprendre un si hardi dessein.

Voyant donc les peuples dans une disposition assez favorable pour lui; comme le tems auquel la magistrature des Vingt venoit à changer, il sçût agir de telle sorte à l'endroit de quelques principaux citoyens, & gagna si bien le peuple, qu'il se fit élire (1) Seigneur pendant sa vie, de la Ville & de l'Etat de Florence, nonobstant la resistance des Senateurs.

Aussi-

(1) Le 8. Sept. 1342.

Aussi-tôt après cette élection, on ne manqua pas d'arborer ses armes & des banderoles au haut de la tour du Palais. Il créa de nouveaux Officiers tels qu'il les voulut choisir. On ordonna des fêtes & des réjouissances publiques pendant huit jours entiers; & dans ce nouveau changement, ces peuples firent paroître tant de témoignages de joye, qu'ils sembloient avoir entierement perdu le souvenir de tous leurs maux passez, & ne penser plus qu'aux biens dont ils esperoient de jouïr à l'avenir. L'Evêque même de Florence étant monté en chaire ce jour-là, qui étoit la Fête de la Naissance de la Vierge, s'étendit si fort sur les loüanges de ce nouveau Seigneur, qu'il en fit le principal sujet de son sermon.

Mais comme les hommes s'aveuglent aisément dans leurs prosperitez, & que souvent lors qu'ils croyent assûrer davantage la grandeur de leur fortune, ils la détruisent entierement, parce qu'en pensant fortifier leur autorité par de nouveaux moyens, ils renversent les fondemens sur lesquels ceux qui les ont élevez, ont prétendu qu'ils demeurassent établis : aussi le Duc d'Athénes, que les Florentins avoient eux-mêmes choisi pour être leur Seigneur, ne croyant pas être assez bien affermi par la voix & le consentement du peuple,

pensa

pensa qu'il devoit tout de nouveau jetter lui-même les fondemens de sa Principauté, & se faire l'artisan de sa souveraine grandeur ; & que pour cela il pouvoit se servir de toutes les choses propres à parvenir à une si haute entreprise. Mais comme il est très-difficile qu'un Seigneur étranger, & qui ne fait, pour ainsi dire, que de naître, puisse être également agreable à tout une peuple, parce qu'il ne lui est pas aisé d'obliger également tout le monde, & que ne pouvant satisfaire tous ceux qui aspirent aux charges, ni recompenser d'ailleurs ceux qui en sortent, il se trouve toûjours que le parti des mal contens est beaucoup plus grand que celui de ceux qui sont satisfaits : ainsi le Duc d'Athénes ne fut pas long-tems Seigneur de Florence, qu'il se vit presque autant d'ennemis sur les bras qu'il y avoit d'habitans dans la ville. Les Grands ne manquoient pas de faire remarquer tous ses defauts ; & comme sa conduite & ses mœurs n'étoient pas exemtes de blâme, ils découvroient au peuple le mal qu'il faisoit, & imputoient à son mauvais gouvernement tous les desordres qui arrivoient dans l'Etat.

Le Duc qui n'ignoroit pas les mécontentemens des principaux citoyens, n'en témoignoit rien néanmoins ; au contraire,
il

il diſſimuloit ſi bien tout ce qu'il ſçavoit, que pour les perſuader eux-mêmes qu'il ne les croyoit pas capables de conſpirer contre lui, il fit publiquement mourir pluſieurs perſonnes, qui penſans lui rendre ſervice, lui avoient donné avis des conſpirations qu'on faiſoit contre lui. Matteo di Marozzo fut l'un de ceux-là : il le fit pendre, & traîner par les ruës, croyant que la vûë d'un ſpectacle ſi horrible donneroit aux Florentins de plus puiſſans témoignages de la confiance qu'il avoit en eux.

Mais comme il ne changeoit pas pour cela ſa maniere ordinaire d'agir, ſa conduite, & celle de tous ceux qui avoient part aux affaires, éloigna ſi fort l'affection que les peuples avoient eûë d'abord pour lui, & aigrit tellement les eſprits des Principales familles, qu'il ſe forma tout d'un coup trois differens partis, qui, ſans ſe communiquer rien les uns aux autres, conjurerent également ſa ruïne ; & ce qu'il y a de remarquable, eſt que le chef d'un des partis étoit Angelo Accioli, ce même Evêque qui avoit loüé le Duc avec tant d'excès, lorſqu'il fut créé Seigneur de Florence.

Tous les conjurez convenoient enſemble de le perdre ; mais tous cherchoient des moyens differens. Comme cette grande affaire ne pût être traitée ſi ſecretement

que

que le Duc n'en eût avis, il fit prendre deux des conjurez de l'un des trois partis; & après leur avoir fait souffrir la gêne, il apprit de leur bouche que leur chef étoit Antonio de gli Adimari.

Quoique le Duc fut assez surpris quand il sçût le nombre & la qualité des conspirateurs, il crût néanmoins qu'il n'étoit pas à propos de témoigner ouvertement tout ce qu'il sçavoit de cette conjuration; mais qu'il devoit donner ordre à sa sûreté, & se rendre le plus fort dans la Ville, avant que de rien entreprendre contre ses ennemis. Il se contenta donc de faire citer Antonio, lequel s'assûrant sur son mérite, sur la faveur du peuple, & sur la grandeur de sa famille, comparut à l'assignation. Les autres se cacherent, & ne voulurent pas paroître.

Pendant ce tems-là le Duc se fortifia dans son Palais, écrivit aux Bourgs & aux Villes voisines, pour avoir des troupes; & il fut si promptement servi, qu'ayant découvert la conjuration le 18. Juillet, le 25. du même mois il avoit auprès de lui plus de 600. chevaux, & autant de gens de pied, sans les autres troupes qui lui venoient encore d'ailleurs. De maniere que pensant être en état de faire tout ce qu'il voudroit dans Florence, il ordonna à trois cens des principaux de la Ville de se trouver

trouver dans son Palais le jour suivant, qui étoit la Fête de Sainte Anne, afin d'aviser avec eux ce qu'il falloit faire sur le sujet des prisonniers qu'on avoit arrêtez. Mais son intention étoit toute autre; car en les faisant venir chez lui, il prétendoit s'en saisir, & se rendant plus puissant qu'auparavant, détruire tous ceux qui par leur noblesse, par leurs biens, ou par leurs amis lui étoient suspects, & pouvoient servir d'obstacle à ses grands desseins.

Il y avoit sur la liste de ceux qu'il avoit mandez, une grande partie des conjurez; de sorte que comme chacun y voyoit non seulement son nom en écrit, mais aussi celui de ses compagnons, & encore de plusieurs personnes qu'ils sçavoient bien n'être pas amis du Prince, ils soupçonnerent qu'il y avoit quelque dessein formé. D'abord ils n'osoient se découvrir les uns aux autres; ils se regardoient seulement plus fixement qu'à l'ordinaire, & tâchoient d'apprendre sur leurs visages les sentimens de leur cœur. Cependant comme si par ce silence ils se fussent mutuellement communiquez leurs intentions, ils commencerent à ouvrir la bouche, & à se demander ce qu'ils devoient faire dans cette occasion, puisque déjà on voyoit la ville pleine de troupes étrangeres, & que le jour suivant il en devoit encore arriver d'autres. Ainsi
chacun

chacun déclarant sa crainte, & les paroles passans de bouche en bouche, la Ville se trouva en peu d'heures dans une aprehension terrible.

Le peril qui menaçoit les trois partis des conjurez, les obligea de s'unir ensemble pour penser à leur mutuelle conservation. Après avoir choisi pour chefs les Adimari, les Medicis, & les Donati, ils resolurent qu'au lieu de comparoître le jour suivant, il falloit faire un soulevement general dans la Ville, prendre les armes, barricader les ruës, attaquer le Palais, & s'assûrer de la personne du Duc.

Le lendemain matin on vit l'éxécution de ce dessein; toute la Ville fut en armes; le peuple se saisit des places, des portes & des lieux les plus avantageux; & tout boüillant de cette fureur ordinaire aux premiers mouvemens d'une populace échauffée, il environna le Palais pour se saisir du Duc, & pour tirer des prisons Antonio de gli Adimari. L'on n'entend par tout qu'un bruit confus de voix & de cris; & ces peuples transportez de rage contre le Duc, ne le menacent pas moins que de le mettre en pieces, & de le manger tout vivant, lui qu'un peu auparavant ils avoient receû chez eux avec tant d'acclamations, & élevé avec tant d'honneur à la souveraine dignité de leur Etat.

Au

Au commencement de cette rumeur, ceux du Palais se mirent en état de se défendre, & il se fit entr'eux & le parti du peuple, de rudes escarmouches qui durèrent jusqu'à la nuit, où il demeura de part & d'autre quantité de gens sur la place.

Comme le Duc vit que ses affaires n'alloient pas bien, & que le parti du peuple grossissoit toûjours, il voulut essayer si par douceur il pourroit remedier au mal qui le menaçoit, en traitant avec ses principaux ennemis. Mais les choses ne sont plus en état de remedes: ils ne l'écoutent pas, & sont d'autant plus hardis à poursuivre ce qu'ils ont commencé, qu'ils se voyent secondez d'un puissant secours, que ceux de Sienne leur avoient envoyé, avec six personnes des plus considerables de leur ville en qualité d'Ambassadeurs.

Les Florentins se voyans donc assez forts pour tout entreprendre, & n'ayans besoin que de chefs pour conduire l'Etat de la Republique: l'Evêque fit sonner la cloche, & le peuple s'étant assemblé, on élût quatre citoyens pour gouverner avec l'Evêque. Cependant on ne laissoit pas d'attaquer jour & nuit le Palais du Duc, & de faire dans la Ville une exacte recherche de tous ceux qui avoient été attachez à son service. On trouva trois de ses creatures qui furent mises en pieces ; & s'étant saisi d'un
Henri

Henri Feï, comme il tâchoit de se sauver en habit de Religieux, on le pendit la tête en bas. On lui ouvrit le ventre, & après avoir été quelque temps exposé en cét état à la vûë de tout le monde, les enfans le traînerent par les ruës, & enfin le jetterent dans la riviere.

Le Duc qui voyoit exercer tant de cruautez à l'endroit des siens, n'avoit pas peu de sujet de craindre pour sa personne. Il tâchoit donc d'employer toutes sortes de moyens pour faire son accommodement; & pour en venir à bout, non seulement il avoit recours aux bons offices des Ambassadeurs de Sienne, mais encore à l'entremise de l'Evêque. D'abord le peuple fermoit l'oreille à toutes sortes de propositions; & comme enfin il consentit avec beaucoup de difficulté, que le Duc sortît de la Ville, la vie sauve, il s'opiniâtra toutefois à ne vouloir faire aucun traité avec lui, qu'auparavant il ne leur mît entre les mains le Conservateur & son fils, & Cerretieri Visdomini. Cette proposition parut si rude au Duc de voir qu'on l'obligeât à livrer lui-même ses amis, que ne pouvant se resoudre d'être ainsi le ministre de leur mort, il demeura deux jours sans y vouloir consentir. Mais enfin le premier jour d'Août, les Bourguignons qui étoient avec lui, sçachant que son accommode-

commodement avec les Florentins ne manquoit à se faire qu'à cause qu'il refusoit de leur livrer ces trois hommes, ils furent le trouver ; & après lui avoir representé qu'il n'étoit pas juste qu'ils perissent tous de faim, pour l'amour de trois scelerats qu'il vouloit sauver, il y en eût quelques-uns d'entr'eux qui en murmurant s'échaperent de lui dire, qu'ils étoient résolus non seulement de laisser perir ces trois personnes, mais lui-même encore, plûtôt que de souffrir davantage la misere où ils étoient. De sorte que le Duc se vit contraint de consentir qu'on les livrât entre les mains des Florentins;& dès le soir même les Bourguignons prirent le fils du Conservateur, & le poussant hors du Palais, le jetterent en proye à la rage du peuple.

Ce malheureux n'avoit pas dix-huit ans accomplis,& comme c'étoit sur lui que son pere & un de ses oncles fondoient leurs esperances, & mettoient toute la grandeur de leur maison, le Duc en leur consideration l'avoit fait Chevalier, il n'y avoit pas long-tems. Mais comme parmi le peuple, il y avoit des parens & des amis de ceux qui avoient été mal traitez par le Duc, & par ses créatures, ou qui avoient été tuez & blessez les jours précedens, ils n'eurent nul égard ni à l'âge, ni à la bonne mine de ce jeune homme. Ils le reçûrent comme

me une victime qu'on leur mettoit entre les mains pour être offerte aux manes des défunts ; & après lui avoir donné mille coups d'épée & de pique au travers du corps, il ne crurent pas avoir assez satisfait à leur vengeance, qu'en presence de son miserable pere, ils ne l'eussent mis en pieces, & dechiré avec leurs mains & avec leurs dents.

Ils n'eurent pas si tôt achevé ce cruel carnage, qu'ils se préparerent pour un autre ; & comme si le sang qu'ils venoient de sucer, & dont ils avoient les mains & la bouche toutes teintes, les eût davantage alterez, ils se mirent à crier avec plus de force, & à demander le pere, qu'on leur livra aussi-tôt, & qu'ils traiterent encore plus cruellement que le fils. Il y en eût que la haine & la fureur rendirent si inhumains & si barbares, que non contens de s'être ainsi souillez la bouche & les mains, ils voulurent que leurs entrailles eussent part au carnage, & qui pour rassasier la faim dont leurs cœurs étoient tourmentez, mangerent de la chair de leurs ennemis. Mais ce qui est de plus difficile à croire, c'est que non seulement dans la chaleur de cette vengeance, ils devoroient cette chair à demi vivante ; mais il y eût même des hommes, si on les peut nommer tels, qui en emporterent des morceaux dans leurs maisons,

sons, & qui de sens rassis les firent rôtir sur les charbons, & les mangerent avec plaisir.

Cependant ce peuple s'étant lassé dans un si horrible massacre, ou plûtôt s'étant comme enyvré dans le sang de ces deux miserables, ne se souvint plus de demander le troisiéme qu'on lui avoit promis, lequel se sauva à la faveur de la nuit, & par le moyen de ses amis.

Le troisiéme jour d'Août, on dressa les articles entre les Florentins & le Duc, qui demeura encore trois jours avec sa famille dans le Château, d'où il sortit de grand matin.

Après le recit de cette histoire, & après tant de cruautez dépeintes, vous ne devez pas être surpris quand je vous mettrai comme devant les yeux la Peinture que le Giottino en fit dans le Palais du Podesta, par le commandement de ceux qui gouvernoient.

De quelles couleurs, dit Pymandre, pût-il se servir pour bien exprimer un si horrible carnage; & quels traits pouvoient assez bien representer la rage d'un peuple irrité, & faire voir comment il avoit si-tôt passé de l'amour à la haine?

Il ne pensoit pas, repartis-je, à peindre les actions de ses compatriotes. Il representa le Duc d'Athénes, & comme ce

n'étoit pas une personne d'une taille avantageuse, ni d'une mine fort relevée, il lui fut bien facile d'en former une laide figure, sans s'éloigner beaucoup de la ressemblance. Car les Florentins voulans qu'il en fist un sujet de mépris & de risée, il le peignit d'une taille fort petite, le teint brun, la barbe longue & claire; & pour le rendre plus difforme, il marqua davantage toutes les parties qui pouvoient contribuer à faire voir ses défauts.

Il ne se contenta pas de faire son portrait tel que je viens de dire, il voulut encore faire une image de son esprit, & representer les qualitez de son ame aussi-bien que les traits de son visage. Pour cela il environna sa tête des animaux les plus cruels, & dont les qualitez pouvoient convenir aux mauvaises inclinations qu'on lui attribuoit; & les entrelassant les uns avec les autres, il le representa couronné de la même maniere que l'on peint d'ordinaire les furies infernales.

L'image de ce Duc étoit accompagnée de celles du Conservateur dont j'ai parlé, de Visdomini, de Maladiasse, de Ranieri da San-Geminiano, & de plusieurs autres de ses creatures qui n'étoient pas peints d'une maniere moins desavantageuse. Car pour leur donner aussi une coëffure ridicule, mais pourtant differente de celle du Duc,

Duc, il leur mit sur la tête une espece de mitre, dont en Italie l'on marque par opprobre, ceux qui sont convaincus de crimes. Outre cela chacun avoit les armes de sa maison auprès de soi ; & il y avoit de grands rouleaux où étoient écrites des choses qui avoient rapport aux figures, & aux vêtemens qu'on leur donnoit.

Cette Peinture parut admirable à tout le peuple, non seulement à cause que le Peintre avoit pris beaucoup de soin à la bien finir, mais parce que le sujet leur remettroit devant les yeux une action qu'il avoit executée avec beaucoup de plaisir.

Giottino fit quantité d'autres tableaux à Florence ; mais il suffit de vous avoir parlé de celui-ci. Cependant comme il étoit d'un temperamment délicat, il mourut âgé de 32. ans, l'an 1356.

Je ne m'arrêterai pas à vous parler de plusieurs autres Peintres qui vivoient en ce tems-là, quoiqu'il y en ait eû quelques-uns qui se soient rendus considerables (1). Car le nombre en étoit si grand dans l'Italie, que dès l'année 1350. ceux qui travailloient à Florence, établirent entr'eux une Confrairie sous la protection de Saint Luc,

(1) GIOVANNI DA PONTE. AGNOLO GADDI. BERNA de Sienne. DUCCIO aussi Siennois ; & ANTONIO VIVITIANO.

Luc, afin d'avoir lieu de conferer plus souvent les uns avec les autres ; & même de tems en tems, ils élisoient des Officiers, pour avoir soin de tout ce qui regardoit leur compagnie, dont Jacobo Casentino fut un des premiers.

Il ne faut pas que j'oublie de vous parler d'un Peintre qui parut sur la fin du quatorziéme siécle. Il se nommoit Spinello, & étoit natif d'Arezzo. Il fit plusieurs tableaux en divers lieux de la Toscane, & c'est de lui dont on raconte une histoire assez plaisante. On dit qu'étant déjà âgé de plus de 77. ans, il fit dans la ville d'Arezzo un tableau, où il representa comme les mauvais Anges s'étant voulu élever au dessus de Dieu, furent précipitez dans les abîmes de l'Enfer. Parmi tous ces Démons, & dans le lieu le plus bas, il peignit Lucifer sous la forme d'une bête monstrueuse, & prit tant de soin à rendre cette figure horrible, que son imagination demeura toute remplie des especes d'un sujet si épouvantable. De sorte qu'une nuit en dormant, il lui sembla voir le Diable tel qu'il l'avoit peint, qui l'interrogeoit en quel lieu il l'avoit vû si difforme, & pourquoi il le representoit d'une maniere si offensante. Il s'éveilla aussi-tôt, mais tellement surpris & épouvanté, que ne pouvant ouvrir la bouche pour s'écrier, ce fut par le tremble-

tremblement de tous ses membres que sa femme qui étoit couchée auprès de lui, s'apperçût de la peine où il étoit. Sa frayeur fut si grande qu'il en pensa mourir, & même depuis ce tems-là il eût toûjours la vûë égarée, l'esprit à demi-perdu, & ne vécut pas long-tems.

Il me semble qu'il seroit assez inutile de vous parler d'un GERARDO STARNINA qui alla travailler en Espagne; d'un LIPPO; d'un LORENZO Religieux de l'Ordre de Camaldoli; d'un TADDEO BARTOLO; d'un LORENZO DI BICCI disciple de Spinello; d'un PAOLO, qui fut surnommé UCCELLO, à cause qu'il faisoit fort bien des oiseaux: si ce n'est pour vous faire remarquer que ce dernier fut un des premiers Peintres qui s'étudia à observer exactement la perspective dans ses ouvrages; & le tems qu'il employa à ce travail, fut cause qu'il n'apprit pas si parfaitement les autres parties de la Peinture. Cependant comme il arrive souvent que l'on a plus d'envie de faire les choses qui sont les plus difficiles, & que l'on sçait le moins, il entreprit un jour de representer Saint Thomas qui met son doigt dans le côté de Notre-Seigneur; & afin qu'on ne vît pas son ouvrage avant qu'il fût fait, il fit fermer le lieu où il travailloit. Le Donatelle qui étoit un Sculpteur alors en grande réputation, l'ayant

rencontré, lui demanda quel tableau il faisoit, & qu'il cachoit avec tant de soin. Paolo lui répondit qu'il le verroit quand il seroit achevé. L'ayant fini, & exposé au jour, il ne manqua pas d'en avertir le Donatelle, & de lui demander son avis. Mais celui-ci, après l'avoir long-tems consideré, ne lui dit autre chose, sinon qu'il découvroit son tableau lorsqu'il devoit le cacher. Cet avertissement affligea si fort ce pauvre homme, qu'il se retira tout confus en sa maison, où depuis ce tems-là il ne fit autre chose que des ouvrages de perspective. Il mourut l'an 1432.

Outre ceux que j'ai nommez, il y eut encore MASSOLINO, qui fit voir beaucoup de difference entre ses tableaux & ceux des autres Peintres qui avoient été avant lui : car il donna plus de majesté à ses figures, il les vêtit d'habits mieux agencez ; representa plus de passion dans leurs visages, plus de vie dans leurs yeux ; & enfin peignit avec plus de perfection toutes les autres parties du corps.

Il eut pour disciple MASACCIO, qui le surpassa, comme il avoit surpassé les autres ; & c'est à lui qu'on donne la gloire d'avoir comme ouvert la porte à ceux qui l'ont suvi, pour les faire entrer dans la bonne & veritable maniere de peindre. Il surmonta ce qu'il y a de plus rude & de plus difficile

& sur les Ouvrages des Peintres. 199
difficile dans cet art ; & fut le premier qui
fit paroître ses figures dans de belles atti-
tudes, qui leur donna de la force, du mou-
vement, du relief & de la grace. Il re-
presenta aussi les racourcissemens mieux
que tous les Peintres qui l'avoient préce-
dé. Cependant il n'eût presque pas le loi-
sir d'executer toutes ses belles pensées, ni
de connoître jusqu'où il pouvoit porter la
perfection de la Peinture, parce qu'il
mourut l'an 1443. lors qu'il n'étoit encore
que dans la vingt-sixiéme année de son âge.
Son Epitaphe faite par Annibal Caro, est
un glorieux éloge de ce Peintre, & un mo-
nument éternel de sa vertu. Comme il
contient en peu de mots les riches talens
qu'il avoit reçûs du Ciel, vous ne serez
pas fâché de l'entendre. La voici dans sa
langue.

Pinsi e la mia pittura al ver' fù pari,
L'atteggiai, l'avivai, le diedi il moto,
Le diedi affetto. Insegni il Buonaroto
A tutti gl' altri, e da me solo impari.

Après la mort de Grégoire XI. qui trans-
porta à Rome le Siege, qui avoit été si
long-tems dans Avignon, Urbain VI. Na-
politain fut élû Pape; & quelques mois
après, les Cardinaux étant sortis de Rome
mal contens d'Urbain, nommérent Cle-
ment

ment VII. qui tint son Siege dans Avignon, d'où naquit ce Schisme si cruel & si scandaleux, pendant lequel on vit trois Papes partager entr'eux cette souveraine puissance que JESUS-CHRIST a laissée au legitime Successeur de Saint Pierre. Cette division dura près de cinquante ans dans l'Eglise, qui ne fut dans un parfait repos que quand par une faveur toute particuliere de Dieu, Nicolas V. fut élû Souverain Pontife: car quelque tems après la mort (1) d'Eugene IV. Felix IV. s'étant départi de ses pretentions, lui ceda entierement le Siege; & l'on reconnut que Nicolas meritoit d'autant plus cette suprême dignité, que lui-même s'en étoit estimé indigne, & qu'il avoit fait tout son possible pour s'en décharger sur un autre. Mais les Cardinaux qui en firent choix, forçans ses inclinations par leurs prieres, le conjurerent de ne s'opposer pas aux mouvemens du Saint Esprit, & de n'arrêter point le cours de la Providence divine. Ils publierent hautement au sortir du Conclave, que les hommes n'avoient point eû de part à son élection, & qu'il avoit été visiblement nommé de Dieu pour gouverner l'Eglise.

En effet, il s'en acquita si dignement, que

(1) *En* 1447.

que pendant les 8. années de son pontificat, il travailla de toute sa force à procurer le repos à l'Italie, à mettre la paix entre les Rois & les Princes Chrétiens, & à regler les choses Ecclesiastiques. Il aimoit les hommes doctes & vertueux ; il leur conferoit les premieres Charges, & les Benefices les plus considerables ; & par ce choix si judicieux, il tâchoit d'encourager tout le monde à mériter de pareilles récompenses, en se rendant dignes par leur science & par leur vertu.

Ce fut sous son Pontificat que les belles lettres & les langues Grecque & Latine, qui avoient été comme mortes & ensevelies dans l'oubli depuis six cens ans, reprirent une nouvelle vie, & parurent avec leur premier éclat. Il eût tant d'amour pour les sciences, qu'il envoya dans toutes les parties du monde, des hommes habiles chercher les livres anciens qui s'étoient égarez par les desordres des guerres, & par l'ignorance des peuples. Il embelit de bâtimens & d'ouvrages publics la ville de Rome, & fit faire plusieurs peintures dans le Palais du Vatican. PIETRO DELLA FRANCESCA Florentin, fut un de ceux qui travaillerent dans les chambres de ce Palais. Il y fit deux tableaux, qui depuis furent mis à bas, lors que par le commandement de Jules II. Raphaël peignit en leur place

le miracle du Saint Sacrement arrivé à Bolsene, & Saint Pierre dans la prison.

Je crois, dit Pymandre, qu'on n'avoit pas regret aux ouvrages de Pietro, puis qu'on mettoit en leur lieu ceux d'un si excellent homme. Cependant, repartis-je, il y avoit des têtes qui étoient assez belles, & que Raphaël même fit copier : mais je crois, à dire vrai, que ce fut pour garder la ressemblance des personnes de haute qualité que Pietro y avoit peintes. Car on y voyoit Charles VII. Roi de France, lequel en l'an 1449. fit tenir un Concile à Lyon en faveur de Nicolas V. où ce Roi, l'Empereur & le Concile prierent Felix de se départir de ses prétentions, & de ceder entierement la dignité de Pape à Nicolas, afin de faire cesser le Schisme ; ce qu'il fit volontairement, quoy-qu'il y eût plus de neuf ans qu'il possedât cette souveraine Charge par l'élection qu'en avoit fait le Concile de Basle, lorsqu'il déposa Eugene IV. De sorte que le Pape Nicolas V. avoit fait faire le portrait du Roi, & ceux de plusieurs personnes de marque, en reconnoissance des services qu'ils avoient rendus à l'Eglise en sa personne. Les copies de tous ces portraits que Raphaël gardoit très-cherement, tomberent après sa mort entre les mains de Jules Romain, son disciple.

Pietro

Pietro ayant achevé les ouvrages que le Pape lui avoit commandez, retourna en son païs, où il fit plusieurs tableaux, & laissa quelques éleves qui n'ont pas eû grand nom. Celui que l'on remarque le plus, est un certain LORENTINO D'ANGELO Aretin, qui finit à Arezzo quelques pentures que Pietro avoit commencées, & qui étoient demeurées imparfaites par sa mort. Je ne crois pas que ce Lorentino fût un fort habile homme : néanmoins comme Pietro della Francesca étoit sçavant dans les Mathematiques dont il avoit même écrit plusieurs livres, Lorentino s'étoit aussi appliqué à cette étude si necessaire aux Peintres. Mais soit qu'il ne fût pas fort bon praticien, il n'eût pas grande réputation, du moins il ne tira pas un grand avantage de son travail. On dit qu'il étoit si pauvre, qu'à peine avoit-il de quoi vivre ; & si je vous rapportois ce qu'on a écrit de lui, vous jugeriez qu'il falloit assûrément qu'il fût fort necessiteux, & peut-être fort ignorant.

Pendant que Pietro della Francesca travailloit à Rome, il y avoit à Florence un bon religieux de l'Ordre de Saint Dominique nommé Frere JEAN ANGELIC DA FIESOLE, que l'on mettoit au rang des meilleurs Peintres de ce tems-là. Sa réputation étoit si grande, que le Pape Nic-

I vj las

las V. l'appella auprès de lui pour peindre sa Chapelle, & faire quelques ouvrages de miniature dans des Livres d'Eglise. Frere Jean étant à Rome lorsque l'Empereur Frederic III. y arriva avec Eleonor fille du Roi de Portugal, & que le Pape leur donna la Benediction Nuptiale, & leur mit la Couronne sur la tête, il fit le portrait de Frederic; & dans un tableau où il representa quelque chose de la Vie de JESUS-CHRIST, il prit sujet d'y peindre au naturel, le Pape, l'Empereur, & plusieurs personnes de qualité. Il y mit aussi Frere Antonin Religieux de son Ordre, & qui par son moyen fut Archevêque de Florence quelque tems après.

Car le Pape ayant reconnu que Frere Jean Angelic étoit non-seulement un très-excellent Peintre, mais un très-bon Religieux, il voulut lui donner l'Archevêché de Florence qui vint à vaquer. Mais il refusa ce present, qui à tout autre eût paru fort avantageux; & ayant representé à Sa Sainteté avec une humilité sincere, qu'il n'avoit pas les qualitez necessaires à un Pasteur, il la supplia de conferer cette Charge si importante à un autre, lui faisant connoître que Frere Antonin étoit très-capable de soûtenir un si pesant fardeau. Ainsi il trouva moyen de s'en décharger sur les épaules de son ami, auquel le Pape

donna

donna cet Archevêché. La nomination que Frere Jean en fit, fut très-avantageuse à l'Eglise de Florence: car ce Prélat y vécut dans une si haute réputation de doctrine & de sainteté, qu'il merita d'être canonisé après sa mort.

Au reste, si nous n'avons pas des ouvrages de Frere Jean Angelic pour les considerer, ce que l'on a écrit de lui, est une peinture qui merite d'être regardée; puis qu'il est encore plus rare de trouver des ouvriers recommendables par leur vertu & par la sainteté de leur vie, qu'il n'est difficile de rencontrer des productions d'esprit dignes d'être admirées.

Comme il n'y a rien de plus dangereux à une ame qui abandonne toutes les choses de la terre pour ne penser qu'aux choses du Ciel, que la paresse & l'oisiveté; & que les Saints Peres ne recommendent rien tant aux personnes retirées du monde, que de s'occuper par le travail de leurs mains: ce bon Frere avoit choisi cet exercice comme le plus conforme à ses inclinations. Et il l'aimoit d'autant plus, qu'en y employant quelques heures du jour, il trouvoit de quoi s'entretenir dans de saintes pensées; ses ouvrages mêmes lui fournissans des sujets pour élever son esprit à Dieu, dans la speculation qu'il faisoit des beautez de la nature, & des miracles de l'art.

Car

Car Frere Jean étoit un veritable Religieux, qui détaché entierement des soins & de l'embarras du monde, se renfermoit tout en lui-même, & ne pensoit en aucune maniere aux choses du siecle.

Il observoit si exactement sa Regle, & vivoit dans une si grande simplicité, qu'un jour le Pape l'ayant arrêté à dîner avec lui, il fit difficulté de manger de la viande, parce qu'il n'en avoit pas la permission de son Superieur, ne faisant pas réflexion sur l'autorité de celui qui le traitoit.

Il évitoit toutes les actions qui regardoient les affaires temporelles, hors celles où il pouvoit servir les pauvres dans leur necessité. Après avoir satisfait à tous les devoirs ausquels sa Regle l'obligeoit, il s'occupoit à peindre; & dans un divertissement si innocent, il choisissoit toûjours pour son sujet quelque histoire sainte. Ce travail lui étoit si agréable, qu'il le préferoit aux emplois les plus considerables de son Ordre, à cause qu'il y joüissoit de la douceur de la solitude, & du repos de l'esprit.

Si ses amis lui demandoient de ses ouvrages, il les prioit de le faire trouver bon à son Superieur, ne voulant pas disposer de la moindre chose sans sa permission. Enfin comme il fit toûjours paroître beaucoup

coup d'humilité & de modestie dans toutes ses actions, de même l'on vit dans ses tableaux une facilité toute particuliere à bien representer la dévotion & la pieté des Saints ; & l'on remarquoit sur leurs visages un air & un je ne sçai quoi de divin, que tous les autres Peintres n'exprimoient point si dignement. Il achevoit tous ses ouvrages sur la premiere idée qu'il en avoit conçûë, & jamais ne réformoit ses premieres pensées par de nouvelles. Lorsqu'il prenoit le pinceau pour travailler, il se mettoit en priere ; & on l'a vû tout baigné de larmes pendant qu'il travailloit à un Crucifix, dans le souvenir qu'il avoit des peines que ce divin Sauveur avoit souffertes sur la Croix.

Ce bon Religieux, après avoir ainsi vécu avec beaucoup de sainteté, mourut âgé de 68. ans, & fut enseveli dans l'Eglise de la Minerve à Rome, l'an 1455.

Vous remarquerez, s'il vous plaît, que de tous les Peintres dont j'ai parlé jusqu'à present, il n'y en a pas un qui ait eû l'usage de peindre à huile, & que tous leurs tableaux étoient à fraisque ou à détrempe. Ce n'est pas qu'ils ne connussent bien qu'il manquoit quelque chose à la perfection de cet art, & que leur maniere de peindre étoit très-imparfaite & très-incommode, parce qu'ils ne pouvoient pas transporter
leurs

leurs ouvrages, ni les nettoyer sans se mettre au hasard de les gâter. Cependant ils n'avoient pû encore y trouver de remede, bien que plusieurs d'entr'eux eussent employé beaucoup de tems à en faire la recherche : lorsqu'en Flandres un Peintre qui étoit en assez grande réputation en ce païs-là, & qui se plaisoit dans les secrets de la Chymie, reconnoissant aussi-bien que les autres, l'incommodité qu'il y avoit de travailler à détrempe, s'apperçût, après plusieurs essais & diverses experiences, qu'en broyant les couleurs avec de l'huile de noix ou de lin, il s'en faisoit une peinture solide, qui non seulement résistoit à l'eau, mais encore qui conservoit une vivacité & un lustre qui n'avoit pas besoin de vernis. Il vit de plus, que le mélange & les teintes des couleurs se faisant bien mieux avec de l'huile qu'autrement, les tableaux avoient beaucoup plus d'union, plus de force & plus de douceur.

Comme il fut extrêmement joyeux d'avoir fait une découverte si utile & si avantageuse, il acheva plusieurs ouvrages dans cette nouvelle maniere ; entre lesquels il y eût un tableau qu'il jugea digne d'être presenté à Alfonse I. Roi de Naples. Il étoit composé de plusieurs figures assez bien travaillées; mais son coloris tout extraordinaire fut ce qui agréa le plus au Roi,

Roi, & qui surprit tous les sçavans de ces quartiers-là.

Antonello da Messina Peintre assez habile, fut un de ceux qui admira davantage ce beau secret. Il avoit étudié à Rome ; & après avoir travaillé à Palerme, s'étoit retiré à Messine lieu de sa naissance. Etant venu à Naples pour quelques affaires, il oüit parler du tableau que le Roi avoit reçû de Flandres ; & comme il avoit beaucoup de curiosité pour tout ce qui regardoit sa profession, ce que les autres Peintres lui racontèrent de la manière dont il étoit peint, lui fit desirer de le voir. Il s'en alla au Palais, où après avoir consideré cet ouvrage, il en fut si touché, qu'il résolut d'abandonner toutes ses affaires, & d'aller jusqu'en Flandres pour en connoître l'Auteur, & pour apprendre un si beau secret. Il se mit en chemin ; & lorsqu'il fut arrivé chez Jean de Bruge qui en étoit l'inventeur, il n'épargna rien pour acquerir son amitié, & lui fit si bien la cour, qu'il apprit de lui cette nouvelle manière de peindre.

Il s'arrêta en Flandres jusqu'à la mort de son nouveau maître, après laquelle il retourna en Sicile, où il ne demeura pas long-tems : car il s'en alla à Venise, croyant y pouvoir mener une sorte de vie plus conforme à son humeur. Ce fut-là qu'il fit
plusieurs

plusieurs tableaux pareils à ceux qu'il avoit déja faits en Flandres.

Comme il avoit appris de Jean de Bruge le secret de peindre à huile, il y eût aussi un nommé Dominique, Peintre Venitien, qui l'obligea par ses caresses, & par l'amitié qu'ils contracterent ensemble, à lui en faire part.

Or comme les Italiens sont redevables à Antonello d'un secret si rare, & par le moyen duquel on a depuis perfectionné tant de baux ouvrages : ils eûrent beaucoup d'estime pour lui pendant sa vie, & en ont toûjours parlé après sa mort.

Alors m'étant un peu arrêté ; il me semble, dit Pimandre, que jusqu'ici vous n'avez fait mention que des Peintres d'Italie, quoiqu'il y en eût plusieurs qui travailloient en Flandres, & que ce fut-là qu'on trouva l'invention de peindre en huile, comme vous venez de dire.

Il est vrai, repartis-je, que l'art de peindre s'étoit répandu en divers endroits de l'Europe, & que les Flamans ont été des premiers qui s'y sont attachez avec beaucoup d'amour. Mais les ouvriers & les ouvrages de ce tems-là n'ont pas été assez recommendables pour en faire conserver la memoire ; & ce Jean de Bruge n'a été mis au rang des excellens, que pour avoir contribué à perfectionner cet art par le se-
cret

cret qu'il trouva d'employer les couleurs avec de l'huile.

Je ne vous rapporterai rien à present de lui ni des autres Peintres qui ont travaillé au-deçà les Monts. Je remets à vous en parler quand j'aurai achevé ce que j'ai à vous dire de ceux qui ont paru en Italie, dont je ne crois pas devoir interrompre la suite.

Cependant, repliqua Pymandre, j'ai pensé plusieurs fois à vous faire quelque demande sur le sujet des Peintres de Flandres. Mais puis que vous ne faites que differer, & que vous me promettez de satisfaire là-dessus ma curiosité, j'attendrai patiemment, & j'écouterai avec plaisir le reste de votre discours.

Afin, repartis-je, de ne vous pas ennuyer en m'arrêtant à plusieurs Peintres Italiens dont les ouvrages ne se voyent plus, & qui même ont été comme effacez par ceux qui ont paru depuis, je vous dirai peu de chose de PHILIPPE LIPPI Florentin, qui pour avoir porté quelque tems l'habit de Carme, fut appellé Frere Philippe. Je prendrai seulement occasion de vous faire remarquer en la personne de ce Peintre, combien la peinture a de charmes, & qu'elle est capable d'adoucir les esprits même les plus barbares, & d'amolir les cœurs les plus endurcis.

Car

Car un jour que Frere Philippe étoit en la Marche d'Ancone, & qu'il s'étoit mis avec quelques-uns de ses amis dans une petite barque pour se promener le long des côtes de la mer, ils se trouverent surpris par des brigantins Mores, qui les mirent tous à la chaîne, & les menerent en Barbarie.

Il y avoit dix-huit mois que Frere Philippe étoit dans l'esclavage, lorsqu'il s'avisa un jour de prendre du charbon, & de tracer contre une muraille le portrait du maître qu'il servoit. Il le representa si bien, & avec les mêmes habits qu'il portoit d'ordinaire, que ce Barbare en fut d'autant plus surpris, qu'il n'avoit jamais vû rien de pareil. De façon qu'admirant ce portrait, il obligea Philippe à lui en faire encore quelques autres, dont il le récompensa bien ; car il lui donna gratuitement la liberté, & le fit conduire sûrement jusques dans Naples.

Lorsqu'il y fut établi, il travailla pour le Duc de Calabre, qui fut depuis Alfonse Roi de Naples, & fit ensuite plusieurs tableaux en divers endroits d'Italie. On remarque qu'il a été le premier qui a peint des figures plus grandes que le naturel.

Il fut aussi employé par le Pape Eugene IV. qui l'estimoit beaucoup à cause de son sçavoir seulement ; car n'étant pas d'u-
ne

ne vie fort reglée, il ternit par ses mauvaises mœurs, l'honneur qu'il auroit pû meriter par sa science. Il étoit tellement abandonné aux débauches honteuses & aux plaisirs infames, qu'on croit même que ce fut la cause de sa mort, & qu'il fut empoisonné par les parens d'une femme qu'il voyoit trop librement, l'an 1438. étant âgé de 57. ans

Il y avoit encore en ce tems-là ANDRÉ DEL CASTAGNO, qui travailla beaucoup à Florence, & qui fut le premier des Peintres de Toscane qui sçût la maniere de peindre à huile. Car comme Dominique Venitien qui l'avoit apprise d'Antonello da Messina, & duquel je vous ai parlé, vint à Florence : André del Castagno recherca aussi-tôt sa connoissance, & ne le quitta point qu'il n'eût appris sa nouvelle maniere de peindre, que Dominique lui communiqua d'autant plus volontiers, qu'André lui témoignoit une amitié tout-à-fait sincere. Cependant l'estime que les Florentins avoient alors pour les ouvrages de Dominique, fit naître dans l'esprit d'André une jalousie si horrible, que sans avoir égard aux obligations qu'il avoit à ce Peintre, ni à l'amitié qu'il lui avoit tant de fois jurée, il résolut de l'assassiner.

Un soir que Dominique se promenoit par les ruës avec une guitarre à la main,

ce faux ami s'étant déguisé, alla l'attendre dans un endroit écarté ; & comme il vint à passer par là, il mit si secretement à execution son détestable dessein, que le pauvre Dominique n'ayant point reconnu son meurtrier, & ne se doutant en aucune façon de l'horrible perfidie d'André, se fit porter chez ce cruel ami, où il mourut entre ses bras. L'on n'auroit jamais sçû l'auteur de cet assassinat, si André, par le remors de sa conscience, ne l'eût déclaré lui-même lorsqu'il se vit au lit de la mort.

Ce miserable homme se voyant donc comme en possession de joüir tout seul de l'honneur & des avantages qu'il croyoit lui avoir été ôtez par Dominique, se mit à faire plusieurs ouvrages dans Florence.

Ce fut lui qui travailla à cette funeste peinture que la Republique fit representer contre le Palais du Podesta, lorsqu'en l'année 1478. les ennemis des Medicis executerent contr'eux une horrible conjuration.

Il y avoit long-tems que les Medicis étoient considerables dans Florence, & qu'ils y paroissoient comme des protecteurs de la liberté, & les ennemis capitaux de la faction des Gibelins. Cosme avoit acquis par sa prudente conduite une autorité si grande dans la ville, qu'il disposoit

posoit à sa volonté, du Senat & de tout le peuple. C'estoit un homme liberal & magnifique, qui par ses bâtimens & ses autres dépenses publiques, secouroit les pauvres, & se rendoit le bienfacteur de toutes les personnes de merite. Etant mort en 1464. il laissa un fils nommé Pierre, qui hérita de son credit & de son autorité, aussibien que de ses grandes richesses & de ses nobles inclinations. Ce Pierre eût pour successeur dans l'administration de la République, Laurens de Medicis son fils, qui avec Julien son frere travaillerent beaucoup à la grandeur de l'Etat. Mais comme l'Etat ne pouvoit s'accroître sans que l'autorité des Medicis s'élevât en même tems, leur élevation ne manqua pas d'augmenter l'envie de leurs ennemis : de sorte qu'un nommé Pazzi qui étoit le chef de la faction Gibeline, ne pouvant plus souffrir leur puissance, conjura contre ces deux freres Laurens & Julien.

Il sçavoit que le Pape Sixte IV. étoit leur ennemi, parce que Laurens s'étant toûjours opposé aux desseins que les Papes avoient sur l'Etat de Florence, avoit encore depuis peu prêté de l'argent sous-main au Seigneur d'Imola, pour empêcher qu'il ne vendît cette ville à Sixte. Ainsi Pazzi, pour mieux autoriser son dessein, le découvrit au Pape, auquel il fit entendre que
les

les Florentins lui seroient fort obligez, si par son moyen ils pouvoient être delivrez de la tirannie des Medicis; & que pourvû que Sa Sainteté voulût le favoriser de sa protection, & approuver la conjuration formée contr'eux, il promettoit de lui livrer dans peu la ville de Florence.

Le Pape écouta volontiers cette proposition : mais ne voulant pas qu'on crût qu'il eût prêté l'oreille à un si lâche attentat, il donna secretement la conduite de toute cette affaire à Jerôme de la Roüere son parent.

Les chefs de la conspiration étoient, Frodesque Salviati Archevêque de Pise, & ancien ennemi des Medicis, Francesque Pazzi, & un Poggio, fils de ce Poggio célebre Orateur ; lesquels appuyez du Cardinal Raphaël de la Roüere, qui alla exprès de Pise à Florence pour les encourager par sa presence & par sa dignité, travaillerent à cette entreprise si importante, dans laquelle ils ne trouvoient aucun obstacle.

Le jour fut pris au Dimanche 26. Avril; & comme Laurens & Julien entendoient la Messe que l'Archevêque de Pise celebroit dans l'Eglise de Sainte Reparée, & dans le tems même qu'il levoit la Sainte Hostie, les conjurez se jetterent sur eux, tuerent Julien sur la place, & blesserent cruelle-

& sur les Ouvrages des Peintres. 217

cruellement Laurens, qui se sauva dans la Sacristie.

Aussitôt le bruit de cet horrible assassinat s'épandit dans la ville ; & les amis des Medicis avec tous les citoyens, étant accourus pour les secourir, ils se saisirent de l'Archevêque de Pise qu'ils trouverent couvert d'une jaque de maille, de ce Poggio, & de ceux de leur suite, qu'ils pendirent à l'heure même aux fenêtres du Palais. Ils prirent ensuite Antoine Volateran, un Prêtre qui avoit frappé Laurens, & Pazzi qui avoit tué Julien, ausquels ils firent souffrir le même supplice.

Montesicco, homme d'esprit, & qui étoit un des principaux de la conjuration, ayant été mis à la torture, découvrit tout le complot ; après quoi lui & tous ses complices endurerent le même genre de mort que les autres.

Jamais Florence n'avoit vû dans ses murailles un spectacle plus funeste Il y eût plus de trois cens conjurez qui furent tuez sur la place, ou pendus aux fenêtres du Palais. Le Cardinal de la Roüere s'étant jetté à l'Autel, fut sauvé par les prieres de Laurens, en consideration du Pape.

Cependant Sixte n'eût pas plûtôt appris cette nouvelle, qu'il employa les foudres de l'Eglise, les armes de l'Etat Ecclesiastique, & celles de Ferdinand Roi de Naples,

Tome I. K pour

pour venger la mort de l'Archevêque & des Prêtres tuez en cette rencontre ; & il y eût une guerre contre ceux de Florence, dont pourtant le succès ne fut pas désavantageux à Laurens. Mais comme cela n'est pas du sujet dont j'ai entrepris de parler, je vous dirai seulement qu'André del Castagno, par l'ordre du Senat, representa au naturel tous ceux de cette conjuration, qu'il prit d'autant plus de soin de bien peindre, qu'en cette rencontre il rendoit service aux Medicis, dont il étoit creature. Quoique le tableau qu'il fit, fût un tableau assez desagreable, puis qu'on n'y voyoit qu'une multitude de gens pendus : toutefois les sçavans en l'art de peinture, trouverent dans cet ouvrage, des choses qui les satisfirent au-delà même de tout ce qu'André avoit fait auparavant. Mais ce travail où il avoit pris tant de peine, lui acquit un nouveau nom ; car depuis ce tems-là on ne l'appella plus *Andrea del Castagno*, mais *Andrea de gl' Impiccati*.

Ce Peintre vécut 71. ans, & fut toûjours en estime parmi le monde : mais comme l'on apprit à sa mort le crime horrible qu'il avoit commis en la personne de son meilleur ami, ce fut aussi avec la haine & l'indignation publique qu'on l'enterra dans l'Eglise de *Santa Maria la Nuova*, où le pauvre Dominique avoit aussi sa sepulture.
Vasari

& sur les Ouvrages des Peintres. 219

Vasari rapporte qu'il y eût un VITTORE PISANO ou PISANELLO qui travailla sous André del Castagno, & qui finit quelques ouvrages demeurez imparfaits par sa mort; & qu'ensuite le Pape Martin V. passant à Florence l'emmena à Rome. Mais comme Vasari n'est pas toûjours fort exact en ce qu'il écrit, il n'a pas pris garde qu'André a survécu Martin V. de plus de quarante-cinq ans, puisque ce Pape mourut en 1431. & qu'André travailloit encore à Florence en 1478. Ainsi ce ne fut pas ce Pape qui mena le Pisanello à Rome, ou bien cela arriva long-tems devant la mort d'André. Mais sans nous arrêter à ces circonstances qui sont peu importantes à notre sujet, on sçait par les Ecrits de plusieurs sçavans hommes, que Pisanello étoit estimé très-bon Peintre & très-excellent Sculpteur, principalement pour les medailles. Il fit celles de quelques Princes & grands Seigneurs de son tems. Dans une lettre que Paul Jove écrit à Côme de Medicis, il lui mande qu'entre les medailles qu'il a de la façon de Pisano, il conserve très-cherement celles d'Alphonse Roi de Naples; du Pape Martin V. de Sultan Mahomet, qui prit la ville de Constantinople en ce tems-là; de Sigismond Malateste; de Nicolo Piccinino fameux Capitaine; de Jean Paleologue, qui fut le penultiéme Empereur Chré-

K ij tien

tien de Constantinople, & que le Pisane fit, lorsque cet Empereur se trouva au Concile assemblé à Florence sous le Pape Eugene IV.

Mais il y eut GENTILE DA FABRIANO, que Martin V. fit travailler à Saint Jean de Latran. Il peignit aussi dans Sainte Marie Major, proche le tombeau du Cardinal Adimari, une Vierge que Michel-Ange estimoit beaucoup; & en parlant de Gentil, il avoit accoûtumé de dire que les ouvrages de sa main convenoient fort bien au nom qu'il portoit. Ce Gentil travailla encore en plusieurs endroits d'Italie: néanmoins étant devenu paralitique sur la fin de ses jours, ses derniers tableaux n'étoient pas si achevez que ses premiers. Il mourut âgé de 80. ans.

Il y avoit encore en ce tems-là un GOZZOLI qui a travaillé à Rome & à Pise; un LORENZO COSTA de Ferrare, qui a peint à Bologne & à Mantoüe, & qui eut pour disciples Hercule de Ferrare, & le Dosse, dont il y a dans le cabinet du Roi un tableau representant la Nativité de Notre Seigneur.

Afin, me dit Pymandre, de mieux remarquer le progrès de la Peinture, dites-moi, je vous prie, ce que vous avez trouvé de plus excellent dans les ouvrages de ces Peintres que vous avez nommez les derniers.

On peut dire, lui repartis-je, qu'ils travailloient d'une maniere moins seche & moins barbare que les premiers. Mais à vous dire le vrai, il y a eû de si excellens hommes depuis ceux-là, que je ne me suis jamais guéres appliqué à considerer ce qui reste d'eux. Et vous voyez bien que si je vous en parle, c'est plûtôt pour vous faire souvenir de ce qu'ils ont fait, que pour vous faire admirer l'excellence de leurs ouvrages. Mais j'aurai bien tôt lieu de vous entretenir de personnages plus connus & plus sçavans.

Car du tems que ce Dominique qui fut assassiné par André del Castagno, travailloit à Venise, il avoit pour concurrent JACQUES BELLIN originaire de Venise, & disciple de Gentil da Fabriano. Ce Jacques eut deux fils, JEAN & GENTIL, ausquels ayant appris les principes de la Peinture, ils y réüssirent si heureusement, qu'en peu de tems ils surpasserent de beaucoup celui qui leur avoit mis le pinceau à la main.

Mais quoique ce bon homme ne fût plus capable de les enseigner par l'exemple de ses ouvrages, il ne laissoit pas de les instruire par ses paroles & par ses bons avis. Il les encourageoit autant qu'il pouvoit, à s'avancer dans cet art, qui sembloit comme leur tendre les bras, leur mettant sans

cesse devant les yeux l'exemple des Peintres de Toscane qui se perfectionnoient de jour en jour.

Aussi ce furent ces deux freres qui eurent la gloire de faire paroître dans Venise les plus beaux ouvrages qu'on y eût encore vûs. Comme la République reconnut leur merite, elle crut ne devoir pas perdre l'occasion de leur donner de l'emploi. Ayant jugé à propos de représenter ce que les Venitiens avoient fait de plus glorieux dans la paix & dans la guerre, on choisit Jean & Gentil pour en faire des tableaux dans la grande salle du Conseil, où l'on fit travailler un certain VIVARINO qui étoit alors en réputation, afin qu'à l'envi les uns des autres, ils s'efforçassent à mieux faire.

Le sujet qu'on leur proposa, fut ce qui se passa à Venise lorsque le Pape Alexandre III. s'y retira durant la cruelle persecution que lui fit l'Empereur Frederic Barberousse.

Après la mort subite d'Adrien IV. arrivée l'an 1159. Alexandre III. ayant été élû par les Cardinaux contre le consentement de l'Empereur, il se forma aussitôt dans l'Eglise un schisme qui dura seize ans, pendant lequel on vit trois Antipapes (1) se succeder les uns aux autres, & posseder
la

(1) *Victor. IV. Paschal III. & Caliste III.*

la Chaire de Saint Pierre, qu'Alexandre seul avoit droit de remplir. Car l'Empereur ayant fait élire Octavien citoyen Romain, & confirmer son élection dans une assemblée de Prélats tenuë à Pavie, cet Antipape prit le nom de Victor IV. & monté sur un cheval blanc, fut conduit en triomphe par toute la ville, & proclamé Souverain Pontife.

Certes quand je pense aux divers troubles qui ont successivement agité l'Italie, & de quelle maniere les guerres & les desordres ont renversé tout ce qu'elle avoit reçû autrefois de grand & de magnifique; je ne puis que je ne déplore ses malheurs & ses disgraces, & que je ne regrette ce qu'elle a perdu dans la destruction & le bouleversement de tant de Palais & de villes entieres, où nous eussions pû voir encore aujourd'hui des marques de l'ancienne grandeur Romaine.

Car ce fut au commencement de ce schisme que Milan fut rasée par l'Empereur Frederic, & cette ville si puissante & si riche qui commandoit à tous ses voisins, fut détruite de fond en comble. Il est vrai que la grandeur de sa fortune & l'excès de ses prosperitez l'avoient renduë si insolente, qu'elle traitoit toutes les autres villes avec mépris; & que l'orgüeil de ses habitans avoit déja donné sujet à l'Empereur

de leur faire la guerre, & de les châtier par de grands tributs qu'il leur imposa, aprés les avoir défaits proche le lac d'Ise, & contraints de souffrir sa domination, l'an 1160.

Cependant au lieu de devenir plus sages par les maux qu'ils avoient endurez, le déplaisir de se voir privez de leur ancienne liberté, entretenoit dans leurs cœurs une si forte haine contre Frederic, qu'un jour l'Imperatrice sa femme ayant eû la curiosité d'aller à Milan pour voir cette ville si fameuse, les ressentimens du peuple se réveillerent de telle sorte dans leur ame, & toute la ville s'émût d'une si horrible maniere contre cette Princesse, que l'ayant prise, ils la mirent sur une ânesse, le visage tourné du côté de la queuë qu'ils lui donnerent en main au lieu de bride, & en cet état la promenerent par toute la ville. Mais une si haute insolence ne demeura pas long-tems impunie : car l'Empereur justement irrité de l'affront fait à sa femme, les ayant assiegez, & forcez de se rendre, rasa leur ville jusques aux fondemens, & à peine épargna-t-il les Eglises. Ainsi ces miserables peuples furent contraints de s'enfuir comme des vagabonds, & regardans avec larmes la desolation de leu. ville, reconnurent la grandeur de leur faute, par l'excès de leur châtiment.

Et

& sur les Ouvrages des Peintres.

Et parce que Frederic ne crut pas pouvoir réparer l'injure faite à l'Imperatrice, qu'en couvrant d'opprobre & d'infamie la memoire de ces peuples, il fit labourer la ville par des bœufs, comme un champ de terre, où par indignation il fit semer du sel au lieu de bled. Il y a même des Auteurs (1) qui ont écrit qu'après tout cela, ceux qui furent pris, ne purent sauver leur vie, qu'à cette condition honteuse, qu'ils tireroient avec les dents une figue du derriere de l'ânesse sur laquelle ils avoient mis l'Imperatrice; & il y en eût qui aimerent mieux souffrir la mort, qu'une si grande ignominie. C'est de là qu'est venu cette sorte d'injure qui se pratique encore aujourd'hui parmi les Italiens, lorsqu'en se montrant un doigt entre deux autres, ils se disent par moquerie, *Voilà la figue.* Néanmoins de la maniere qu'ils prononcent cette raillerie, il semble qu'ils lui veulent donner un autre sens encore moins honnête.

Mais pour revenir à ce qui regarde le Pape Alexandre, après avoir été contraint de quitter l'Italie, de passer en Sicile, de venir en France, & de retourner à Rome; enfin il fut obligé d'en sortir pour se sauver à Venise, où il demeura quelque tems
déguisé

(1) *Krantzius. lib 6. hist. Sax.*

déguisé dans un Monastere en qualité de Cuisinier. Ayant été reconnu, le Duc & le Senat furent le prendre, & le conduisirent dans l'Eglise de Saint Marc avec grande solennité. C'est cette action qui fait le sujet d'un des tableaux que Jean Bellin peignit dans la sale du Conseil.

Or comme l'Empereur eût appris qu'Alexandre étoit à Venise, il dépêcha des Ambassadeurs pour demander qu'on le mît entre ses mains. Mais les Venitiens s'étant déclarez pour le Pape, il envoya aussitôt contr'eux une armée navalle, dont il donna le commandement à Othon son fils, avec ordre toutefois de ne pas s'engager dans un combat qu'il ne l'eût joint. Ce Prince enflammé de cette ardeur de jeunesse, qui fait souvent faire des actions précipitées, n'eut pas assez de patience pour attendre son pere: il livra la bataille aux Veniriens sur la Mer Adriatique, où ayant été vaincu, il demeura prisonnier.

Cette disgrace obligea Frederic à faire la paix avec le Pape, & Ziano, alors Duc de Venise, en fut le mediateur.

L'on voyoit donc d'un côté de la salle, le premier tableau que Gentil Bellin y fit, où il representa le Pape qui donnoit au Doge un cierge beni, pour porter dans la solennité des Processions qui se firent alors. Là il peignit la Place & le Palais de Saint Marc,

Marc. D'un côté on voyoit quantité de Prélats qui environnoient le Pape, & de l'autre le Doge accompagné des Sanateurs & de la Noblesse.

Dans un autre tableau, il representa d'un côté, comme l'Empereur reçût favorablement les Ambassadeurs de Venise; & de l'autre, il fit voir ce même Empereur en colere qui se prépare à faire la guerre. Cet ouvrage étoit d'autant plus agreable, qu'il étoit rempli de plusieurs figures & de divers bâtimens fort bien mis en perspective.

Ce Peintre representa dans le tableau suivant, comment le Pape exhorta le Doge & la Noblesse à se bien défendre, lorsque pour résister à l'Empereur, ils équiperent à frais communs un armement de trente galeres. Alexandre paroissoit assis dans la place de Saint Marc, environné de plusieurs Seigneurs & d'une affluence de peuple.

Dans un autre tableau, il peignit le Doge couvert de ses armes, qui accompagné de plusieurs Soldats, va recevoir la benediction du Pape. Ce tableau fut estimé un des plus excellens que Gentil eût fait, tant pour l'expression du sujet, que pour la disposition des figures. Néanmoins celui qui suivoit, & où il avoit representé le combat naval donné entre l'Empereur & les

les Venitiens, ne fut pas moins admiré de tout le monde. Car il faisoit voir les galeres de Venise qui attaquoient celles de l'Empereur. On remarquoit la forme des vaisseaux, la multitude des soldats & des matelots, leurs manieres differentes de combatre & d'agir, le mouvement de la mer, la fureur des vagues, l'agitation des navires, le débris des mats, des rames & des cordages, la chûte des morts, la fuite des vaincus, la douleur des blessez, le courage des victorieux, & generalement tout ce qu'il y a de remarquable dans une pareille occasion, où la differente fortune des deux partis lui donnoit lieu d'exprimer une infinité de diverses choses.

Dans le tableau suivant, il peignit de quelle maniere le Pape reçût le Doge, lors qu'il revint victorieux. On voyoit comme Alexandre lui donna une bague d'or pour épouser la mer, ce qu'ont fait depuis tous ses successeurs, pour marque de la veritable & perpetuelle domination que les Venitiens avoient legitimement meritée sur cet élement. Dans un autre endroit de ce même tableau, le jeune Othon paroissoit à genoux devant le Pape, que plusieurs Cardinaux & Prélats environnoient. Le Doge étoit un peu à côté, accompagné de ses Capitaines & de ses Soldats. Quoique le Peintre n'eût representé dans cette his-
toire

toire que les poupes de quelques galeres, on ne laiſſoit pas néanmoins de reconnoître celle du General, où il avoit mis tout au haut une Victoire qui avoit une couronne ſur la tête, & qui tenoit un ſceptre dans ſa main.

Ces peintures ornoient un des côtez de la grande Salle du Conſeil, & l'autre côté étoit peint de la main de Jean Bellin, horſmis quelques tableaux que le Vivarino y fit pour continuer l'hiſtoire de Gentil, & qui ſont ceux-ci.

Le premier repreſentoit le Pape dans ſa chaiſe, environné de pluſieurs Senateurs. Le Prince Othon étoit à ſes pieds, qui s'offrant d'aller lui-même trouver l'Empereur ſon pere pour le porter à faire la paix, s'engage par ſerment de revenir bien-tôt ſe mettre entre les mains du Pape & des Venitiens.

La peinture qui ſuivoit celle-là, faiſoit voir comme Othon étant arrivé auprès de Frederic, ſe jette à ſes genoux, & lui baiſe la main; & l'on remarquoit ſur le viſage de l'Empereur, avec combien de joye il recevoit ſon fils. Cet ouvrage étoit embelli de pluſieurs bâtimens & de quantité de figures qui repreſentoient au naturel les principaux Seigneurs de Veniſe qui avoient accompagné le Prince.

Le Vivarino ne pût finir que ces deux tableaux,

tableaux, parce qu'il demeura malade, & mourut peu de tems après.

Jean Bellin acheva donc le reste de cette histoire, & dans le tableau qui suivoit ceux dont j'ai parlé, il representa le Pape Alexandre dans l'Eglise de Saint Marc, lorsque Frederic fut enfin contraint de s'humilier devant le Successeur des Apôtres, & de soumettre à ses pieds cette tête orgueilleuse, qui pendant dix-sept ans avoit si cruellement persecuté le Chef de l'Eglise.

L'on voyoit dans cette peinture le Pape qui presentoit à Frederic son pied pour le baiser; & l'on dit que ce fut dans ce moment qu'Alexandre voyant l'Empereur à ses pieds, & se souvenant de tant de peines qu'il avoit souffertes, prononça avec quelque sorte de colere & de ressentiment ce verset d'un Pseaume de David: *Super aspidem & basiliscum ambulabis, & conculcabis leonem & draconem.* A quoi l'Empereur, avec une presence d'esprit admirable, & un air grave & riant, lui répondit, *Non tibi, sed Petro.* Alexandre lui repartit avec plus d'émotion, *Et mihi, & Petro.* Frederic ne repliqua rien pour n'irriter pas davantage le Pape, mais il reçût avec humilité la penitence qu'il lui imposa; & ainsi la paix fut concluë entr'eux.

Le tableau qui represente cette action,
étoit

étoit encore plus beau que les autres, parce qu'on dit qu'il avoit été retouché de la main du Titien difciple de Jean Bellin.

Il y avoit encore trois tableaux qui fuivoient ce dernier. Dans le premier, on voyoit le Pape difant la Meffe dans l'Eglife de Saint Marc. Dans le fecond, il étoit reprefenté au milieu de l'Empereur & du Doge, aufquels il donnoit à chacun un ombrelle ou un parafol, après en avoir refervé deux pour lui. Et dans le dernier, Jean Bellin avoit peint comment le Pape accompagné du même Empereur & du Doge, arriva à Rome l'an 1175. & comment le Clergé & le peuple vinrent le recevoir.

Jean & Gentil firent plufieurs autres ouvrages très-confiderables, defquels néanmoins je ne vous parlerai point. Je vous dirai feulement que Mahomet, alors Empereur des Turcs, ayant vû des portraits & quelques autres tableaux de la main de Jean Bellin, dont un Ambaffadeur de Venife lui avoit fait prefent, fut fi furpris de la beauté de ces peintures, qu'il admira comment un homme mortel étoit capable de faire un ouvrage qu'il regardoit comme une chofe toute divine. Defirant d'en voir l'Auteur, & de le faire travailler, il écrivit à la République, & la pria de le lui envoyer. Mais parce que Jean étoit déjà fort âgé,
&

& que les Veniriens ne vouloient pas se priver d'un si excellent homme, ils firent partir Gentil, qui après avoir fait plusieurs portraits pour le Grand-Seigneur, en reçût de très-grandes récompenses, & retourna à Venise avec des lettres de recommendation à la Republique, qui lui assigna une pension considerable pendant sa vie.

Pour Jean Bellin, il demeura toûjours à Venise, où il finit ses jours aussi-bien que son frere. Gentil mourut l'an 1501. âgé de 80. ans, & Jean qui le survécut, en avoit 90.

Je sçai bien, dit Pymandre, que beaucoup de sçavans hommes ont parlé de Jean avec éloge, entr'autres le Cardinal Bembo & l'Ariofte : mais je ne crois pas avoir jamais rien vû de la main de ces Peintres, & je pense que leurs tableaux sont rares en ce païs.

L'on voit, repartis-je, dans le Cabinet du Roi les portraits de ces deux freres dans un même tableau que Gentil a fait, lorsqu'ils étoient encore fort jeunes.

Quand Loüis XI. Roi de France, alla à Venise, on lui fit present d'un Christ mort, peint par Jean Bellin, & qui étoit dans l'Eglise de Saint François.

Il y a à Rome dans la Vigne Aldobrandine, une Baccanale que ce même Peintre avoit

avoit commencée pour Alfonse I. Duc de Ferrare : mais sa mort l'ayant empêché de la finir, le Titien y fit un païsage admirable. Il est vrai que les figures de Bellin paroissent d'une maniere seche auprès de l'ouvrage du Titien, & on voit que Jean n'avoit pas encore acquis cette tendresse & cette belle façon de peindre, qui depuis à rendu la plûpart des Peintres de Lombardie si recommendables.

Cependant ce fut dans ce tems-là qu'il s'établit en Italie deux écoles de Peinture qui étoient assez differentes l'une de l'autre, quoi-qu'elles eussent de mêmes principes, & une fin toute semblable, ne cherchans qu'à se perfectionner davantage. L'une étoit l'Ecole de Venise & de toute la Lombardie ; l'autre, l'Ecole de Florence & de Rome. Car bien qu'il y ait encore eû de la difference entre celle de Rome & celle de Florence, ce ne fut néanmoins que du tems de Raphaël que l'Ecole de Rome changea de maniere, & parut comme la plus parfaite & la plus excellente de toutes.

Il y avoit donc à Florence COSME ROSSELLI, lequel ayant été appellé à Rome par le Pape Sixte IV. pour peindre sa Chapelle avec plusieurs autres Peintres, (1) y fit

(1) *Alexandre Boticelle, Dominique Ghirlandaï, l'Abbé de Saint Clement, Luc de Cortone, & Pierre Perugin.*

fit trois tableaux, où il repreſenta Pharaon englouti par les eaux de la mer rouge, JESUS-CHRIST prêchant ſur le bord de la mer Tyberiade, & le même Sauveur faiſant la Céne avec ſes Apôtres.

 Et parce que le Pape avoit propoſé un prix pour celui qui feroit le mieux, Roſſelli qui n'étoit ni abondant en inventions, ni ſçavant dans le deſſein, penſa qu'il devoit avoir recours à la beauté des couleurs. Il chercha les plus vives, & employa l'azur le plus excellent, qu'il rehauſſa encore par l'éclat de l'or qu'il y mit, s'imaginant bien que le Pape qui n'étoit pas aſſez connoiſſant dans le deſſein, ne jugeroit de ſes ouvrages que par leur luſtre & la vivacité des couleurs. Ce qui arriva en effet : car Sixte ayant fait découvrir les tableaux de ſa Chapelle, ceux que le Roſſelli avoit faits, le toucherent ſi fort, que non ſeulement il les eſtima incomparablement plus que les autres, mais il obligea même les autres Peintres à retoucher ceux qu'ils avoient faits, voulant qu'ils y miſſent de l'or & de l'azur, afin de les rendre plus ſemblables à ceux de Roſſelli dont il ne conſideroit pas les autres parties qui étoient beaucoup au deſſous de ce que les autres Peintres avoient fait. Il mourut âgé de 68. ans, l'an 1484.

 Voyez-vous, interrompit Pymandre, combien

& sur les Ouvrages des Peintres. 235
combien il est important à un Peintre d'employer toûjours des couleurs qui soient bien vives & bien éclatantes ?

Remarquez plûtôt, lui repartis-je, combien il importe à un excellent homme, d'avoir pour juges de son travail, des personnes connoissantes, qui sçachent en quoi consiste la perfection de l'art, & qui ne s'arrêtent pas à la superficie des choses.

Il y a peu de gens, reprit Pimandre, capables de cette haute connoissance ; & cependant il faut qu'un Peintre fasse des tableaux qui soient agreables à tout le monde.

Je sçai bien, lui dis-je, que tous ceux qui regardent un ouvrage, n'en connoissent pas le merite. Mais ne m'avoüerez-vous pas qu'il vaut mieux faire quelque chose dont les sçavans soient satisfaits, que de plaire à une multitude d'ignorans? Vous sçavez bien que le Poëte Antimachus ayant assemblé un jour quantité de personnes pour lire en leur presence une piece qu'il avoit composée, & voyant que ses Auditeurs l'avoient tous quitté, à la reserve de Platon : *Je ne laisserai pas*, dit-il, *de continuer ma lecture, parce que Platon vaut tout seul des milliers d'Auditeurs.* En effet, un poëme & un tableau sont des productions dont tous les hommes ne sçavent
pas

pas le prix, qui dépend de l'approbation d'un petit nombre de personnes sçavantes.

Je crois, repliqua Pymandre en riant, qu'en cette autre rencontre le Pape étoit le Platon de ce Peintre, puisque travaillant pour lui, il ne cherchoit qu'à lui plaire, pour recevoir la récompense qu'il en esperoit. Mais je ne veux pas vous interrompre, ni m'engager dans un parti que je ne pourrois soûtenir long-tems avec honneur. Après cela Pymandre m'ayant convié de continuer mon discours, je le repris de la sorte.

DOMINIQUE GHIRLANDAÏ Florentin, fut un de ceux que Sixte IV. employa, & qui dans la même Chapelle où le Rosselli avoit travaillé, fit deux tableaux. Dans l'un il representa comme Notre Seigneur appella Saint Pierre & Saint André, & dans l'autre il y peignit la Resurrection du même Sauveur. Il eût pour disciple Michel-Ange; & après avoir vécu 44 ans, il mourut à Florence l'an 1493.

Je ne m'arrêterai pas à vous parler ni de D. BARTOLOMEO Abbé de Saint Clement, ni d'un GERARDO, ni d'ALEXANDRE BOTICELLE: je vous dirai seulement qu'ANDRÉ VEROCHIO fut le premier qui moula les visages des personnes mortes pour en garder la ressemblance, &
qu'il

qu'il eût pour disciples Pietre Perugin & Leonard de Vinci. Ce dernier fut cause que son maître quitta entierement la palette & les pinceaux pour s'attacher toutà-fait à la sculpture. Car comme André Verochio travailloit à un tableau auquel il se faisoit aider par Leonard, celui-ci, quoique fort jeune, fit un ange si bien dessiné & si bien peint, qu'il effaçoit tout le reste de l'ouvrage : de sorte qu'André se voyant surpassé par son éleve, résolut de ne plus faire de tableaux.

Il alla à Venise, où la République l'avoit appellé pour faire en bronze, une statuë équestre qu'elle vouloit élever à la gloire de Barthelemi de Bergame, vaillant Capitaine. Comme André eût fait le modéle du cheval & qu'il commençoit à travailler à la statuë que l'on devoit poser dessus ; quelques-uns des principaux Senateurs formerent une cabale dans le conseil, pour faire qu'un autre Sculpteur, nommé Vellano de Padoüe, travaillât à la figure du Capitaine, & qu'André ne fit que celle du cheval. Mais André n'eût pas si-tôt appris cette resolution, qu'il rompit la tête & les jambes du modéle du cheval qu'il avoit fait, & sans parler à personne, sortit de Venise, & s'en alla à Florence. La Seineurie se trouvant offensée de son procedé, lui fit témoigner son ressentiment, &
même

même usant de menaces, lui fit dire qu'il ne fût pas si hardi que de retourner à Venise, parce qu'elle lui feroit couper le col. A cela André répondit assez galamment, qu'il s'en donneroit bien de garde, sçachant qu'il n'étoit pas en leur pouvoir de ratacher la tête d'un homme, quand ils l'auroient une fois separée de son corps, & encore une tête telle qu'étoit la sienne; mais qu'il avoit cet avantage sur eux, qu'il pouvoit rejoindre au corps de son cheval la tête qu'il avoit rompuë, & même y en mettre une beaucoup plus belle. Cette réponse ne déplût pas aux Venitiens : au contraire elle adoucit leur esprit irrité, & s'étant raccommodez avec André, ils lui firent une composition si avantageuse, qu'étant retourné à Venise, il acheva son premier modéle, & le jetta en bronze. Il ne pût néanmoins finir l'ouvrage entier ; car s'étant échauffé & refroidi en travaillant, il demeura malade d'une pleuresie dont il mourut, âgé de 56. ans.

Mais de tous ces anciens Peintres, celui qui a le mieux sçû l'art de la Peinture, fut ANDRÉ MANTEGNE. Il naquit à Padoüé, & lorsqu'il n'étoit encore qu'un enfant qui gardoit les brebis dans la campagne, il prenoit plaisir à dessiner. Comme on l'eût mis sous Jacques Spacione pour apprendre à peindre, il employa son tems

& sur les Ouvrages des Peintres. 239

si utilement, que bientôt après non seulement il surpassa son maître, mais se rendit égal aux Peintres les plus sçavans. De sorte qu'à l'âge de 17. ans, il fut choisi par ceux de Padouë pour faire le tableau du grand Autel de l'Eglise de Sainte Sophie.

Entre les ouvrages qu'il a faits, on estime particulierement le triomphe de César, qu'il peignit à Mantouë dans une sale de Loüis, Marquis de Gonzague. Car comme il étoit plus sçavant dans la perspective que les autres Peintres de ce tems-là, tout ce qu'il peignit, étoit dessiné, & réduit au point de vûë d'une maniere qui n'étoit pas ordinaire alors. Aussi cette peinture plût si fort à ce Seigneur, qu'outre les récompenses qu'il lui donna, il le fit Chevalier de son Ordre.

Ce fut après qu'il eût fini ce travail que le Pape Innocent VIII. le fit aller à Rome, où il peignit une petite Chapelle qui est à *Belvedere*, mais avec tant de soin & tant de plaisir, que cet ouvrage paroît de miniature. Aussi s'attachoit-il beaucoup à finir ce qu'il faisoit, & sur tout à mettre exactement tous les corps en perspective. Vous avez pû voir au Palais Mazarin, un Christ mort qui paroît couché de son long, & que l'on voit racourci depuis le dessous des pieds jusqu'au haut de la tête. Il y a aussi une Vierge de sa façon dans le Cabi-
net

net du Roi ; & vous pourriez remarquer dans ce tableau combien les Peintres de ce tems-là s'attachoient particulierement à finir toutes les parties des corps, & même celles qui font dans l'ombre aussi bien que celles qui sont les plus éclairées. Je ne veux pas les priver de la réputation qu'ils ont acquise par leurs veilles : mais pourtant les tableaux des grands Peintres qui sont venus depuis, effacent extrémement leurs ouvrages.

Cependant André Mantegne a merité d'être mis au nombre de ceux qui ont bien disposé les figures, qui ont dessiné correctement, & qui ont exprimé leurs sujets avec beaucoup de science. Il mourut à Mantoüe, âgé de 66. ans.

Ce Philippe Lippi qui avoit été Carme, & duquel je vous parlois tantôt, laissa un fils nommé PHILIPPE, qui fut Peintre comme son pere, & qui fit beaucoup d'ouvrages en divers endroits d'Italie.

Pendant qu'il étoit à Florence, il y eût des Peintres & des Sculpteurs qui allerent en Hongrie travailler pour le Roi Mathias Corvinus. Philippe fut sollicité d'être de la partie : mais aimant mieux demeurer chez lui que d'aller si loin, il se contenta de faire quelques tableaux pour ce Prince, auquel il les envoya avec plusieurs autres raretez. Ce Roi étoit fils de

Jean

Jean Huniades, autrefois l'effroi & la terreur des Ottomans, & qui dans les foffez de Belgrade fit mourir un fi grand nombre de ces Infidéles. Matthias étant parvenu à la Couronne de Hongrie, remporta tant de victoires fur fes ennemis, qu'il s'acquit la reputation d'un des plus grands Princes de fon tems. Il avoit une ame vraymant royale, le cœur grand, l'efprit vif, & le jugement folide. Il aimoit les lettres, & les croyoit fi neceffaires à former un grand Prince, qu'il eftimoit que fans elles, il étoit prefqu'impoffible, quelque experience que l'on eût, de fçavoir jamais ce que les hiftoires enfeignent & font voir en peu de tems. C'eft pourquoi il attiroit de toutes parts auprès de lui, des perfonnes fçavantes dans les fciences & dans les arts, & prenoit tant de plaifir à s'entretenir avec eux, qu'il affiftoit fouvent à leurs affemblées.

Si-tôt qu'il avoit quelque moment de loifir, il l'employoit à lire des hiftoires, s'enfermant pour cela dans cette magnifique Bibliotheque qu'il avoit fait bâtir à Bude, où il fit un amas de tous les plus rares & plus excellens livres qu'il pût rencontrer. Et même dans la grande place de la Ville, il avoit fait faire des boutiques pour toutes fortes d'Artifans qui venoient là, non feulement d'Italie, mais de tous les autres

endroits de l'Europe. Il disoit souvent que la grandeur d'un Roi paroissoit en trois choses; à vaincre l'ennemi commun des Chrétiens, à faire des actions dignes d'être écrites, & à être liberal envers les personnes sçavantes.

Aussi c'étoit sur ces belles maximes que ce Prince élevoit la gloire de son regne ; & par le concours de tant de personnes extraordinaires qui remplissoient sa Cour, il rendit son Royaume si poli & si florissant, qu'on disoit alors que le Roi Matthias avoit fait d'un Royaume de plomb, un Royaume d'or. Mais lorsqu'il pensoit à rendre sa vie encore plus illustre en faisant une guerre très-sanglante contre le Turc, il mourut d'une apoplexie dans la 56. année de son âge, après avoir glorieusement regné 36. ans.

La nouvelle de sa mort fit cesser plusieurs ouvrages que l'on faisoit pour lui à Florence : & ce Gerardo dont je vous ai parlé, ayant achevé quelques miniatures qu'il avoit commmencées pour ce Prince, Laurens de Medicis les acheta avec d'autres pieces de sculpture & de peinture qu'on avoit faites pour envoyer en Hongrie. Ce Philippe, après avoir vécu 45. ans, mourut à Florence le 13. Avril 1505.

Mais il faut que je vous parle de BER-
NARDIN

& sur les Ouvrages des Peintres. 243

NARDIN PINTURICCHIO qui a peint dans la Librairie du Dome de Siéne, l'histoire du Pape Pie II. appellé auparavant Eneas Sylvius.

Le Cardinal François Picolomini son neveu, qui depuis fut aussi Pape, & porta le nom de Pie III. fit faire cet ouvrage, qui est considerable non-seulement à cause des sujets qui sont historiques & instructifs, mais parce que Raphaël en fit la plûpart des desseins. Quoiqu'il fût fort jeune en ce tems-là, & qu'il travaillât encore avec le Pinturicchio sous Pietre Perugin leur Maître, on ne laisse pas d'y reconnoître beaucoup de cette facilité & de cette grace qui paroît dans toutes les choses que Raphaël a faites, & qui rendent celles ci très-agreables. Et de vrai, elles me plûrent si fort en les voyant, qu'il me semble les voir encore devant les yeux, tant elles s'imprimerent alors fortement dans ma memoire. Mais je ne vous en parlerai pas, de crainte de vous ennuyer, ayant d'ailleurs assez d'autres ouvrages à vous faire remarquer.

Je vous prie, me dit Pymandre, que cela ne vous empêche pas d'en rapporter quelque chose : car je ne doute pas que le recit de ces peintures ne soit très-agreable & très-divertissant.

Je vous dirai donc, repris-je, puisque

vous le souhaitez ainsi, que dans le premier tableau le Pinturicchio a traité deux sujets; l'un est la naissance d'Eneas en l'an 1405. L'on y voit son pere Sylvius Picolomini & sa mere Victoria, representez au naturel. Mais pour mieux vous expliquer ces peintures, il faut que je vous marque succinctement quelque chose de la vie d'Eneas Sylvius.

Comme il avoit un naturel admirable pour toutes les sciences, il étoit encore fort jeune lorsqu'il composa plusieurs livres de poësies Latines & Italiennes. Après s'être rendu sçavant dans les belles lettres, il se mit à apprendre le Droit: mais il quitta cette étude pour accompagner Dominique Capranicus, lorsqu'il passa par Siéne pour aller au Concile de Bâle, se plaindre du Pape Eugene qui lui avoit refusé le chapeau de Cardinal, dont le Pape Martin l'avoit honoré. On voit dans ce tableau comme le Cardinal Capranicus & Eneas sont en chemin, & comme ils passent les Alpes couvertes de neges & de glaçons.

Lors qu'Eneas fut arrivé à Bâle, & qu'il eût fait connoître son merite & sa grande capacité, il ne demeura pas long-tems sans emploi: car s'étant attaché à l'Evêque de Novarre, & ensuite au Cardinal de Sainte Croix, il alla en Flandres avec ce Cardinal

dinal. Etant de retour à Bâle, il fut choisi pour Secretaire du Concile qui se servit de lui dans les negociations les plus importantes.

L'on voit dans le second tableau de cette Librairie, comme le Concile l'envoye en qualité de Legat à Strasbourg, à Trente, à Constance, à Francfort, & à la Cour du Duc de Savoye.

Vous sçavez bien qu'Amedée Duc de Savoye, après la mort de sa femme quitta le titre de Duc, & laissa le gouvernement de ses Etats à Loüis son fils : que s'étant retiré dans un lieu nommé Ripaille, situé sur le lac de Lausane, avec douze anciens Chevaliers, il s'y établit comme dans une espece d'hermitage. Ils y gardoient toutes les apparences exterieures de solitaires fort devots. Cependant c'étoit un sejour agreable, où ils faisoient bonne chere, & vivoient d'une maniere si délicieuse, que de là est venu le mot de *faire ripaille*, pour dire, faire une grande chere.

Le Concile de Bâle ayant donc déposé Eugene, élût en sa place ce Duc de Savoye. Il se nomma Felix ; & ayant choisi Eneas pour son Secretaire, il l'envoya en qualité de Nonce Apostolique vers l'Empereur Frederic III. Cette Légation fait le sujet du troisiéme tableau que le Pinturicchio a peint dans cette Bibliotheque.

L iij

L'esprit & l'humeur d'Eneas furent si agreables à Frederic, qu'il l'arrêta auprès de lui, lui donna la couronne de Poëte, & le fit l'un de ses Secretaires & Conseillers d'Etat. Aussi Eneas faisoit paroître tant d'intelligence dans les affaires les plus difficiles où il étoit employé, qu'il passoit pour un des plus grands hommes de ce tems-là. C'est dans le quatriéme tableau que le Peintre a representé comme l'Empereur l'envoya vers le Pape Eugene. Ses amis firent ce qu'ils purent, pour le dissuader de ce voyage, parce qu'ils craignoient qu'ayant combatu, comme il avoit fait dans le Concile, l'autorité d'Eugene, ce Pape n'en eût du ressentiment, & ne le fit emprisonner quand il seroit à Rome. Mais la crainte de ses amis n'en fit naître aucune dans son ame. Il fut trouver le Pape, se presenta devant lui avec un courage intrepide; & lorsqu'il eût justifié sa conduite par un discours très-éloquent, il traita du sujet de son Ambassade.

Après la mort d'Eugene, il fut nommé à l'Evêché de Trieste par le Pape Nicolas V. & ensuite à celui de Siéne.

Dans le cinquiéme tableau, on voit comme Frederic voulant aller à Rome se faire couronner Empereur, envoya Eneas à Talamone qui est un port de mer sur l'Etat des Siénois, pour recevoir l'Imperatrice Eleonor

Eleonor qui venoit de Portugal.

La sixiéme histoire represente Eneas qui reçoit les ordres de l'Empereur, pour aller vers le Pape Calixte IV. le porter à faire la guerre au Turc. L'on voit dans un endroit de ce tableau, le même Pape qui l'envoye traiter de la paix entre les Siénois, le Comte de Petigliano & d'autres Seigneurs, laquelle ayant été concluë, on résolut de porter les armes du côté d'Orient; & ce fut alors qu'Eneas étant retourné à Rome, reçût du Pape le chapeau de Cardinal.

Dans le septiéme tableau on remarque comment après la mort de Calixte, Eneas fut élû Pape, & nommé Pie II. l'an 1458.

Lorsque la mort de Calixte arriva, Eneas étoit aux bains de Viterbe, où il avoit commencé de travailler à l'histoire de Bohême. Mais il quitta les bains & les livres pour se rendre promptement à Rome, & se trouver à la création d'un nouveau Pape. Sa presence étant désirée universellement de tout le monde, chacun fut au devant de lui; & bientôt après il fut élevé à la dignité de Souverain Pontife.

Après avoir rendu grace à Dieu de sa promotion, & donné ordre aux choses qui regardoient l'Etat Ecclesiastique, il tourna toutes ses pensées à la paix, & à l'avance-

L iiij ment

ment des affaires de la Chrétienté. Il convoqua un Concile Oecumenique dans la ville de Mantouë, pour porter les Princes Chrétiens à faire la guerre aux infidéles. Cette action fait le sujet du huitiéme tableau, où le Peintre a representé comme Loüis, Marquis de Gonzague, le reçoit avec une magnificence extraordinaire.

La Canonisation qu'il fit de Sainte Catherine de Siéne, Religieuse de l'Ordre de Saint Dominique, est peinte dans le neuviéme tableau. Et dans le dixiéme, qui est le dernier, on y voit la mort de ce Pape, laquelle arriva à Ancone le 16. Août 1464. lors qu'ayant par ses soins composé une puissante armée de toutes les forces de la Chrétienté, il en attendoit la jonction pour la faire partir. Le Peintre a representé comment un Hermite de Camaldoli, homme de sainte vie, voit dans le même moment que le Pape meurt, les Anges qui portent son ame dans le Ciel.

Outre cela il a peint le convoi qui se fit du corps de Pie, lors qu'on le transfera d'Ancone à Rome, où il a mis une infinité de Prélats & de Seigneurs qui regrettent la mort d'un si grand Pape.

Ce qu'il y a dans tout cet ouvrage de plus digne d'être remarqué, c'est la quantité de personnes que le Pinturicchio a peintes au naturel, qui vivoient de ce tems-là.

là. Et pour ce qui est de la peinture, elle est considerable par le soin qu'il a eû de finir beaucoup ses figures, de n'employer que des couleurs fines & éclatantes, & encore de les enrichir d'or dont il a relevé les draperies.

Comme le Pinturicchio avoit travaillé à Rome avec Pierre Perugin du tems du Pape Sixte, il s'étoit fait connoître à Dominique de la Rovere Cardinal de Saint Clement : ce fut ce qui lui donna occasion de faire plusieurs ouvrages dans le Palais de ce Cardinal. Il fit quelques tableaux à Belvedere sous le Pontificat d'Innocent VIII. Entr'autres il peignit une (1) loge où il representa les villes de Rome, & de Milan, de Gênes, de Florence, & plusieurs autres, & les accompagna de païsages faits de la même maniere que les Flamans travailloient alors : car ces sortes d'ouvrages n'étoient pas encore en usage parmi les Italiens. Néanmoins comme cela parut une chose nouvelle, tout le monde en fut assez satisfait. Il fit plusieurs autres peintures dans le Vatican pendant le Siege d'Innocent ; & lors qu'Alexandre VI. eût succedé à Innocent, il choisit le Pinturicchio pour peindre les appartemens où

(1) *Les Italiens nomment* loges *les galeries ou coridors qui servent à communiquer à divers appartemens.*

où il demeuroit d'ordinaire, & ceux de la Tour Borgia.

Ce Peintre, pour plaire davantage aux personnes qui ne connoissent pas l'excellence de cet art, faisoit de relief tous les ornemens de ses peintures, & outre cela les enrichissoit d'or, afin que ses tableaux eussent & plus de force & plus d'éclat ; & même quand il représentoit des bâtimens, il les faisoit relevez, comme s'ils eussent été de basse taille. Je vous laisse à juger de l'effet que cela pouvoit faire, lorsqu'on voyoit des choses qui au lieu de paroître fort éloignées, avançoient beaucoup plus que les figures qui étoient peintes sur le devant du tableau.

Cependant il acheva de la sorte plusieurs ouvrages pour Alexandre VI. qui lui fit peindre son histoire dans un appartement bas qui regarde sur le jardin du Vatican. Ce fut là qu'il représenta au naturel, quantité de personnes de marque ; entr'autres Isabelle Reine d'Espagne, le Comte de Perigliano, Jean-Jacques Trivulce, & César Borgia : & sur la porte d'une des chambres, il peignit dans un même tableau Julie Farnese en Vierge, & le Pape Alexandre qui l'adoroit.

Je pourrois vous parler d'une infinité d'autres peintures que le Pinturicchio a faites en divers lieux d'Italie : mais com-

me cela ne vous feroit qu'ennuyeux, je les passerai sous silence, & vous dirai seulement la cause de sa mort comme une chose curieuse à sçavoir.

Etant a Siéne, les Religieux de Saint François qui desiroient avoir un tableau de sa façon, lui donnerent une chambre chez eux pour travailler; & pour le loger plus commodément, ils prirent soin d'en ôter tous les meubles, hormis une vieille armoire qui leur sembla trop difficile à transporter. Le Pinturicchio qui étoit naturellement fantasque, s'en trouvant embarrassé, se plaignit si souvent de l'incommodité qu'il en recevoit, qu'enfin les Religieux résolurent de la mettre ailleurs. Mais en voulant la changer de place, il s'en rompit une piece dans laquelle il y avoit 500 écus d'or cachez. Cela surprit tellement le Pinturicchio, & lui causa un tel déplaisir de n'avoir pas découvert & profité de ce trésor, que ne pouvant penser à autre chose, ni oublier cette perte qu'il croyoit avoir faite, il en mourut de déplaisir environ l'an 1513. âgé de 59. ans.

Il falloit, dit alors Pymandre, que ce Peintre eût beaucoup d'amour pour l'or: & je ne m'étonne plus qu'il prît tant de plaisir à le voir briller dans ses ouvrages, où il y avoit sans doute plus de richesse

que de science ; car il est bien rare qu'un homme qui aime si fort les biens de la terre, ait autant de passion pour les biens de l'esprit.

Je n'ignore pas, lui repartis-je, qu'il ne soit difficile d'avoir deux grandes passions à la fois, & qu'il ne faille que celle qui nous doit porter à devenir sçavans, commande à toutes les autres : mais je sçai bien aussi qu'il n'y a guéres de personnes exemtes de l'amour des richesses, & que bien des hommes les recherchent pour eux-mêmes, dans le tems qu'ils enseignent aux autres à les fuir, & à les mépriser. Néanmoins je vais vous faire voir que s'il y a eu des Peintres capables de se faire mourir par avarice, il y en a eu d'assez jaloux de leur gloire, pour mourir seulement de la douleur qu'ils ont euë, lorsqu'ils ont crû que leur réputation étoit diminuée par celle d'un autre.

François Francia de Bologne fut un de ceux-cy. Quoiqu'il eût une naissance fort mediocre, il avoit néanmoins l'ame belle, & les sentimens genereux. D'abord il apprit à travailler d'orfevrerie, & à peindre d'émail sur les métaux. Ensuite il se mit à graver des coins pour faire des médailles, à quoi il réussit si bien, qu'il se rendit un des plus recommendables en cet art. Néanmoins comme il avoit l'esprit capable

& sur les Ouvrages des Peintres. 255

capable de plus grandes choses, il ne pût s'arrêter à un travail où il se voyoit borné, & où il n'avoit pas d'autre occasion de faire connoître son génie, qu'en gravant des portraits. Il voulut donc s'adonner à peindre. Dessinant fort bien, & ayant pour amis les meilleurs Peintres de ce tems-là, il se fit bientôt instruire de quelle maniere il faut employer les couleurs. Il étoit âgé pour lors d'environ 40. ans ; mais ni son âge, ni les difficultez qu'il y a de se rendre parfait dans cet art, ne le rebuterent point; au contraire, il travailla avec tant de vigilance & d'amour, qu'il se rendit en peu de tems un des plus excellens Peintres d'Italie.

Je ne vous parlerai point de tous les tableaux qu'il a faits. Je vous dirai seulement que pendant qu'il travailloit dans son pays, qu'il y goûtoit un doux repos, & joüissoit de la gloire qu'il s'étoit acquise par ses études, Raphaël d'Urbin possedoit dans Rome toute l'estime & toute la réputation qu'un excellent Peintre peut acquerir; de sorte que tous ceux qui venoient rendre visite à Francia, ne l'entretenoient d'autre chose que du merite & des ouvrages de Raphaël. Et comme chacun est bien-aise de loüer son pays, ceux de Bologne qui alloient à Rome, ne manquoient pas aussi de dire à Raphaël mille biens

de

de Francia, & de faire valoir l'excellence de ſes peintures. Ainſi les amis de ces deux grands hommes leur donnoient moyen de ſe connoître par les images qu'ils en faiſoient ; & même ils leur firent concevoir une eſtime ſi particuliere l'un pour l'autre, qu'ils s'écrivirent, & ſe lierent d'une amitié très-forte.

Francia entendant toûjours parler des tableaux de Raphaël, avoit une extrême paſſion d'en voir : mais étant déjà vieux & incommodé, il ne pouvoit ſe reſoudre à ſortir de Bologne, où il vivoit avec beaucoup de douceur, pour aller juſqu'à Rome, dont il craignoit les incommoditez du chemin.

Or il arriva une rencontre qui le réjoüit extrémement, parce qu'elle lui donnoit moyen de bien voir ce qu'il avoit tant de fois ſouhaité. Raphaël ayant fait un tableau de Sainte Cecile pour mettre dans une Chapelle à Bologne, il l'adreſſa au Francia comme à ſon ami, le priant de vouloir ſe donner la peine de le placer, & même de corriger les défauts qu'il y verroit.

Auſſi-tôt Francia tira le tableau de ſa caiſſe avec une joye qui ne ſe peut exprimer, & le mit dans un jour commode pour le bien voir. Mais il n'eût pas jetté les yeux deſſus, que rempli d'admiration,

&

& surpris d'étonnement, il connut combien il étoit inferieur à Raphaël. Il est vrai que cet ouvrage est un des plus beaux que Raphaël ait faits. De sorte que le pauvre Francia tout confus & à demi-mort, de voir un tableau dont la beauté surpassoit si fort tous ceux qui sortoient de sa main, & qu'il voyoit autour de lui comme obscurcis par l'éclat de celui-là, le fit porter dans l'Eglise de Saint Jean au lieu où il devoit être posé.

Et parce qu'il lui sembla qu'il ne sçavoit plus rien dans l'art de la Peinture, lui qui avant cela avoit une si bonne opinion de son sçavoir, & que de plus son âge trop avancé lui ôtoit toute esperance de rien apprendre davantage, il s'abandonna tellement à la douleur, que s'étant mis au lit quelques jours après, il ne fit plus que languir; & mourut en peu de tems de melancolie, l'an 1518. âgé de 68. ans.

J'admire, me dit alors Pymandre, les divers mouvemens des hommes & leurs differentes inclinations, même dans ce qui regarde une semblable profession. Vous voyez qu'en l'un l'avarice l'excitoit à travailler; & qu'en l'autre, le desir de surpasser tous ceux de sa profession, étoit ce qui lui donnoit de l'émulation. Il est vrai que ce dernier me paroît digne de quelque loüange, puisque l'ambition servoit à la gran-

grandeur de son art : mais l'autre faisoit servir l'art à la passion qu'il avoit pour les richesses.

Cependant, poursuivis-je, n'admirez-vous pas aussi comment les hommes arrivent souvent à un même but par des chemins differens ? Il y en a que l'amour de la gloire conduit par des voyes plus belles & plus honnêtes : le desir du gain ou la crainte de la pauvreté mene les autres par des sentiers plus détournez & des routes plus obscures, & tous ne laissent pas néanmoins d'arriver au lieu qu'ils se sont proposez, beaucoup de personnes même ayant acquis du merite & du sçavoir, en cherchant seulement à se tirer de l'indigence.

C'est ce qu'on a remarqué dans PIETRE PERUGIN, qui étant sorti de Peouse sa patrie, dans un état extrémement pauvre & dépourvû de tout secours, s'en alla à Florence, où n'ayant pas seulement un lit pour se coucher, il prit une si forte résolution de se perfectionner dans la peinture dont il avoit déjà quelques commencemens, qu'il passoit les jours & les nuits à étudier. Aussi acquit-il par ce moyen une si forte habitude à travailler, qu'il ne pouvoit être un seul moment sans s'occuper à dessiner ou à peindre. Comme il avoit beaucoup souffert dans la necessité où il s'étoit

s'étoit trouvé, il avoit sans cesse devant les yeux l'image affreuse de sa misere passée: ainsi, pour n'y pas retomber, il faisoit des choses qu'il n'auroit peut-être jamais entreprises, s'il eût eû moyen de s'entretenir d'ailleurs.

C'est pourquoi il est arrivé souvent que les biens & les commoditez de la vie ont fermé le chemin de la vertu à des esprits capables de grandes choses, au lieu que la pauvreté les y auroit conduits avec honneur.

Or ce fut la crainte d'être pauvre, & le desir d'acquerir du bien, qui donnerent tant de courage à Pierre Perugin, qu'il se perfectionna dans son art, & fut un de ceux qui firent les plus beaux ouvrages de son tems. Il est vrai qu'il passa les bornes d'une legitime prévoyance, & que son trop grand amour pour les richesses souilla son ame, & ternit beaucoup sa réputation. Car quoiqu'il eût assez d'affection pour la peinture, on peut dire neanmoins qu'elle n'étoit chez lui que la servante des richesses dont il étoit lui-même l'esclave. C'est pourquoi bien qu'on fit état de ses tableaux, & qu'ils fussent en grande recommandation, on n'avoit pas pour lui toute l'estime qu'on auroit eûë, étant tellement attaché au gain & à l'interêt, qu'il eût fait toutes choses pour avoir

de l'argent qui étoit son idole. Aussi dit-on qu'il ne connoissoit guéres d'autre Divinité, & que ne croyant point d'autre vie après celle-ci, il ne cherchoit qu'à établir toute sa fortune sur la terre. Les grands soins qu'il y apportoit, lui firent acquerir beaucoup de biens en peu de tems. Sa plus grande dépense étoit pour sa femme. Etant jeune & belle, il l'aimoit avec beaucoup de passion, & se plaisoit si fort à la voir brave, qu'il prenoit soin lui-même de la parer.

Je ne sçai pas si son amour & tous ses soins réüssissoient fort bien auprès d'elle: mais je sçai bien qu'il ne fut pas trop aimé de ceux de sa profession, particulierement de Michel-Ange, avec lequel il avoit toûjours quelque différend.

Quant à ses ouvrages, il y en a une infinité en Italie, & même vous pouvez en avoir vû à Paris. Il fit un Saint Sebastien pour un Bourgeois de Florence, qui le vendit dépuis au Roi François I. 400. ducats d'or, & qui étoit estimé un de ses meilleurs ouvrages.

Parmi les tableaux du Roi, il y a un Saint Jerôme de sa façon. Sa maniere est seche, mais pourtant meilleure que celle de Verochio qui étoit son maître. Il a fait de grandes compositions d'histoires, & l'on voit des tapisseries très-belles & très-riches

ches qui sont de son dessein.

Ce qui a le plus honoré sa memoire, est d'avoir eû pour disciple Raphaël d'Urbin. Enfin, après avoir vécu 78. ans, il mourut l'an 1524.

Il y avoit alors dans toutes les villes d'Italie, une infinité de sçavans hommes, qui sembloient disputer les uns aux autres l'avantage de peindre le mieux. Je serois trop long, si je m'arrêtois à vous parler de tous ceux qui entroient en lice : car comme le nombre en étoit fort grand, beaucoup sont demeurez bien loin derriere les autres, qui n'ont eu que l'honneur de s'être voulu signaler par leurs courages. On voyoit à Verone François Turbido, dit le More, qui a fait de fort beaux portraits. Il mourut en 1521. âgé de 81. ans.

Il y avoit aussi à Crotone un Luc Signorelli, qui peignit à Rome dans la Chapelle du Pape Sixte, deux tableaux que l'on estimoit beaucoup plus que ceux des autres Peintres dont je vous ai parlé.

Mais de tous ceux qui ont paru en ce tems-là, il n'y en a point qui ait possedé une si parfaite connoissance de la peinture que Leonard de Vinci; & je ne sçai pas même si depuis lui il y en a eu d'aussi sçavans dans la theorie de cet art. Jamais homme ne reçût du Ciel tant de graces ensemble.

semble. Il étoit bien fait de corps & beau de visage, & avec cela il conservoit un air noble & gracieux ; mais sur tout il avoit l'ame belle, & l'esprit rempli de sentimens hauts & relevez. Il étoit si fort & si robuste, qu'il n'y avoit point de mouvement, pour rapide qu'il fût, qu'il n'arrêtât. On dit que d'une main il tournoit en façon de vis le batant d'une cloche, & ployoit un fer de cheval comme s'il n'eût été que de plomb. Ayant un amour particulier pour les plus beaux arts, il apprit en peu de tems la musique & à joüer de divers instrumens. Il aimoit la Poësie, & faisoit fort bien des vers ; & pour n'ignorer rien de tout ce qu'un jeune homme peut sçavoir, il s'exerça à monter à cheval, & à tirer des armes. Dans toutes ces choses où il ne s'adonnoit que comme en passant, il y réüssit néanmoins si bien, qu'il surpassa de beaucoup ceux-mêmes qui en faisoient une entiere profession.

Il étudia avec grand soin, l'Anatomie & les Mathematiques, particulierement la Geometrie & l'Optique, comme des parties essentielles à la Peinture. Il s'appliqua aussi à l'Architecture, & travailla fort bien de sculpture. Mais à mesure qu'il s'instruisoit dans les sciences & dans les arts pour se faire grand Peintre, il formoit ses mœurs, & faisoit provision de vertus pour

pour devenir un fort honnête homme. Aussi avoit-il une maniere de traiter avec le monde, si douce & si agreable, qu'il charmoit tous ceux qui conversoient avec lui.

Tant de rares qualitez le firent bientôt connoître dans l'Italie; & Loüis Sforce, dit le More, alors Duc de Milan, & amateur des beaux arts, l'appella auprès de lui, où il travailla à plusieurs ouvrages.

Ce Duc composa une Academie de Peintres & d'Architectes, dont Leonard eût la direction; & parce qu'il étoit bon ingenieur, & sçavant dans les Mechaniques, ce fut par son moyen & sous sa conduite que l'on fit ce canal qui amene les eaux de l'Adda jusqu'à Milan; ce qui avoit jusqu'alors paru une entreprise non seulement très-difficile, mais comme impossible. Cependant il surmonta toutes les difficultez que d'autres y avoient rencontrées, & trouva le moyen de faire monter & descendre les vaisseaux pardessus les montagnes & dans les vallées.

Il étoit grand observateur des choses naturelles, & ne les consideroit pas seulement pour les representer mieux dans ses ouvrages, mais pour en connoître les causes. En philosophant ainsi sur toutes sortes de sujets, il s'acquit une connoissance

sance si parfaite de son art, qu'il a surpassé tous les Peintres qui avoient été avant lui, & a laissé à la posterité des témoignages de son grand esprit, & des marques de ses continuelles études. Vous avez peut-être vû ce qu'il a écrit sur la peinture dont je vous parlois tantôt, & qu'on a donné depuis quelque tems au public. Il avoit fait outre cela, plusieurs autres Traitez qui ont été perdus après sa mort, ou qui sont entre les mains de personnes qui les gardent secretement.

 M. Jabac qui a travaillé si heureusement à faire un amas très-considerable de Tableaux rares & excellens, dont l'on peut dire qu'il a enrichi la France & orné le cabinet du Roi, a fait aussi un recüeil d'un très-grand nombre de desseins de la main des meilleurs Maîtres. Il y en a entr'autres, plusieurs qui sont de Leonard, & qu'il conserve cherement. Parmi les Tableaux du Roi l'on en voit trois de ce grand Peintre, sçavoir un Saint Jean au desert, une Vierge & une Sainte Anne, & une autre Vierge à genoux.

 Il y a encore de lui dans le cabinet de Monsieur le Marquis de Sourdis, une Vierge tenant un petit Jesus entre ses bras. Je ne prétends pas vous en rapporter une infinité d'autres qu'il a faits. Celui qu'on a le plus estimé, est une Céne qu'il peignit

à

à Milan, où il a représenté tant de belles & différentes expressions sur les visages des Apôtres, qu'on regarde ce travail comme son chef-d'œuvre : il y en a une copie dans l'Eglise de Saint Germain de l'Auxerrois qu'on estime beaucoup. Aussi de toutes les parties de la Peinture, c'étoit celle de l'expression qu'il possedoit le plus : car comme il avoit l'imagination vive, & qu'il faisoit de profondes meditations sur toutes choses, il entroit si avant dans les passions & dans les sentimens les plus cachez de tous les hommes, & se les representoit si fort devant les yeux, qu'il ne manquoit jamais de les bien figurer quand il entreprenoit de les peindre.

Comme il se formoit toûjours des idées convenables à la dignité de ses sujets, il en avoit une si belle & si haute de l'humanité du Fils de Dieu, que voulant la representer dans cette Céne qu'il fit à Milan, il ne l'acheva point, parce que l'Art & les couleurs ne pouvoient assez dignement exprimer ce qu'il s'étoit figuré de la beauté & de la Majesté du Sauveur du monde.

Il est vrai aussi que ces grandes idées qu'il avoit de la perfection & de la beauté des choses, a été cause que voulant terminer ses ouvrages au-delà de ce que peut

l'Art

l'Art, il a fait des figures qui ne sont pas tout-à-fait naturelles. Il en marquoit beaucoup les contours. Il s'arrêtoit à finir les plus petites choses, & mettoit trop de noir dans les ombres. En cela il ne laissoit pas de faire connoître sa science dans le dessein & dans l'entente des lumieres, par le moyen desquelles il donnoit à tous les corps un relief qui trompe la vûë. Mais sa maniere de travailler les carnations ne represente point une veritable chair, comme le Titien faisoit dans ses tableaux. On voit plûtôt qu'à force de finir son ouvrage, & d'y arrêter le pinceau trop long-tems, il a fait des choses si achevées & si polies, qu'elle semblent de marbre.

Bien que l'esprit de l'homme soit limité, & qu'il ne puisse posseder toutes choses souverainement, on doit avoir une haute estime pour Leonard, puisqu'il a eu une connoissance si grande de son Art, qu'il n'a fait de fautes que quand il a voulu mettre les choses dans une trop grande perfection.

Etant fort inventif & fort ingenieux à composer des machines, ceux de Milan le prierent de travailler à quelque chose d'extraordinaire & de magnifique, lorsque le Roi Loüis XII. fit son entrée dans leur ville. Ce qu'il acheva de plus considerable, fut la figure d'un lion remplie de ressorts

forts si bien ajustez, qu'après avoir marché plusieurs pas devant le Roy, lors qu'il entra dans la salle du Palais, cet Automate s'arrêta tout court, & ouvrant son estomac, fit paroître les armes de France.

Environ un an après, arriva la défaite du Duc de Milan, qui fut amené prisonnier en France l'an 1500. où il mourut à Loches. Cette disgrace des Sforces, & les troubles qui étoient alors dans la Lombardie, furent cause que l'Academie qui s'étoit établie à Milan pour la perfection des Arts, se dissipa peu à peu. Cependant il y avoit des Peintres qui s'étoient rendus excellens sous la conduite de Leonard, entr'autres François Melzi, César Sesto, Bernard Loüino, André Salario, Paul Lomazzo, & quelques autres Milanois, qui avoient si bien pris sa maniere, que souvent l'on a fait passer leurs Ouvrages pour être de lui même : & j'en ai vû plusieurs de la main des disciples, qu'on disoit être du maître, afin de les rendre plus considerables, & de plus grand prix.

Pymandre m'interrompant là-dessus, Il est vray, me dît-il, que j'ay remarqué souvent des curieux qui ne considerent les tableaux que quand ils sçavent le nom de ceux qui les ont faits, & ne les estiment que par la reputation de leurs Auteurs, sans regarder ce qu'il y a de bon ou de mauvais,

Ce que vous dites, repris-je alors, est le défaut de ceux qui ne se connoissent point ou que fort peu en peinture. Car les bons Peintres, & les personnes intelligentes dans cet Art, ne s'informent pas toûjours si exactement du nom de celui qui a fait un Ouvrage qu'on leur montre : ils l'estiment par son propre merite, & selon les beautez qu'ils y remarquent. Vous avez vû, je m'assûre, cet *Ecce Homo* d'André Salario, qui est dans le cabinet de Mr le Duc de Liancourt. Quoiqu'il ne soit que du disciple de Leonard, néanmoins on en fait beaucoup plus de cas que de plusieurs autres tableaux qui sont de la main de Leonard. Mais cet abus qui se trouve parmi la plûpart des curieux, ne se reformera pas si tôt : il semble même qu'il y a quelque sorte de raison de laisser dans l'esprit des moins connoissans, l'estime qu'ils ont pour le nom de ces grands hommes, quand ils n'ont pas assez de lumiere pour juger plus particulierement de l'excellence des Ouvrages.

Les changemens arrivez à Milan, obligerent donc Leonard d'en sortir, & d'aller à Florence. Il y fit plusieurs portraits, entr'autres celui de Lise, femme de François Gioconde. C'est celui-là-même qui est dans le Cabinet du Roi, & que l'on connoît assez par la Gioconde de Leonard,

Cet Ouvrage est un des plus achevez qui soit sorti de ses mains. On dit qu'il prit tant de plaisir à y travailler, qu'il fut quatre mois à le faire, & pendant qu'il peignoit cette Dame, il y avoit toûjours quelqu'un auprès d'elle, qui chantoit, ou qui joüoit de quelque instrument, afin de la tenir dans la joye, & empêcher qu'elle neprît cet air mélancolique où l'on tombe aisément, lors qu'on est sans action & sans mouvement.

Veritablement, dit Pimandre, si j'ose en dire mon avis, il employa heureusement le tems qu'il y mit, n'ayant rien vû de plus fini ni de mieux exprimé. Il y a tant de grace & tant de douceur dans les yeux & dans les traits de ce visage, qu'il paroît vivant; & il semble en voyant ce portrait, que ce soit en effet une femme qui prend plaisir qu'on la regarde.

Il est vrai, repartis-je, qu'il paroit assez que Leonard eût un soin tout particulier de le bien finir. Aussi le Roi François I. considerant ce tableau comme une des choses les plus achevées de ce Peintre, le voulut avoir, & en paya quatre mille écus.

Vers l'an 1501. ceux de Florence ayant fait choix de Leonard pour peindre dans le Palais la grand'Salle du Conseil, il fit un dessein qui fut trouvé admirable; &

ce fut en ce tems-là que Raphaël vint la premiere fois à Florence. Il n'avoit pas encore vingt ans, & sortoit de dessous Pietre Perugin : mais comme alors on ne parloit que du dessein de Leonard, dont la réputation étoit répanduë par toute l'Italie, il avoit un desir très-grand de voir cet excellent homme qui étoit déjà âgé de plus de 60. ans.

Raphaël demeura surpris en voyant les Ouvrages de Leonard, & l'on peut dire qu'ils furent pour lui comme une lumiere qui éclaira son esprit, & qui lui faisant discerner le bien d'avec le mal, le porta tout d'un coup à quitter cette maniere seche & dure, qu'il avoit apprise sous Pietre Perugin, & à imiter ces tendresses & cette douceur qu'il remarqua dans les tableaux de Leonard.

Il profita encore beaucoup des differentes contestations qui arriverent entre Leonard & Michel-Ange, qui n'avoit alors que 29. ans : car ceux de Florence ayant donné à Michel-Ange un des côtez de la Salle où Leonard devoit peindre, afin d'y representer aussi une Histoire, Michel-Ange en fit le dessein ; & comme la jalousie se met aisément parmi les personnes d'une même profession, elle s'accrut de telle sorte entre ces deux sçavans hommes, qu'ils en devinrent ennemis. Raphaël

phaël profitoit de leurs jalousies, parce que les amis de l'un & de l'autre prenoient en tâche de faire voir les perfections ou les défauts de leurs Ouvrages, chacun selon le parti qu'il tenoit.

Leonard demeura à Florence jusques en 1513. où il travailla pour plusieurs particuliers. Ce fut en ce tems-là qu'il fit pour un Gentilhomme du Duc de Florence, nommé Camille de gli Albizzi, une tête de Saint Jean-Baptiste, qui est à present à l'Hôtel de Condé dans le cabinet de Mr le Prince.

Après la mort de Jule II. Leon X. ayant été créé Pape, Leonard alla à Rome pour rendre ses respects à Sa Sainteté, qui étoit alors le Pere & le Protecteur des Sçavans. Il accompagnoit le Duc Julien de Medicis; & pour le divertir pendant le chemin, il faisoit avec une certaine pâte de cire, diverses sortes de petits animaux qu'il faisoit voler en l'air, & ensuite descendre à terre. Comme il sçavoit une infinité de secrets, & qu'il étoit fort ingenieux, il prenoit souvent plaisir à divertir ses amis par diverses petites machines qu'il inventoit.

Etant arrivé à Rome, on dit que le Pape lui ayant ordonné de travailler, il se mit aussitôt à distiller des huiles pour faire du vernis; ce que Leon X. ayant sçû,

il conçût une mauvaise opinion de son sçavoir, & dit qu'il ne croyoit pas que Leonard fût capable de rien faire de bien, puis qu'il songeoit à finir son Ouvrage avant que de l'avoir commencé.

Cependant l'émulation qui étoit toûjours entre Leonard & Michel-Ange, fit que celui ci partit aussi de Florence pour se rendre à la Cour du Pape; & comme leur inimitié causoit tous les jours quelques nouveaux differends, & que les éleves de l'un & de l'autre travailloient sans cesse à diminuer leur réputation, cela déplût de telle sorte à Leonard, que se voyant appellé en France par le Roi François I. qui avoit vû de ses Ouvrages à Milan, il se resolut de quitter l'Italie; & quoiqu'il eût plus de 70. ans, il ne voulut pas perdre une occasion si favorable & si glorieuse, comme étoit celle de servir un si grand Prince.

L'estime que le Roi eût pour ce sçavant homme, parut par les caresses que ce Prince lui fit à son arrivée, & par les graces qu'il en reçût pendant le peu de temps qu'il vécut. Je crois que vous avez ouï dire que le Roy estant allé le visiter dans sa maladie, il voulut se lever à demi sur son lit, & que pensant témoigner à Sa Majesté le ressentiment qu'il avoit de l'honneur qu'elle lui faisoit, il perdit la pa-

role, & expira entre ses bras, âgé de 75. ans.

Ne vous semble-t-il pas, me dît alors Pymandre, qu'il y a des temps, où plus qu'en d'autres, il paroît des hommes excellens en toutes sortes de professions; & même que quand les uns se sont signalez dans les armes par leur valeur, il y en a d'autres qui se sont rendus recommandables dans les sciences & dans les Arts, par la beauté de leur esprit, & par la force de leur genie? Hier vous me fîtes remarquer que les plus sçavans Peintres de la Grece vivoient du tems d'Alexandre, & vous m'apprenez aujourd'hui que les plus habiles qui ayent travaillé depuis ces anciens, ont paru dans l'Europe, lors qu'elle étoit gouvernée par de tres-grands Princes. Car n'étoit-ce pas encore dans ce même tems qu'Albert Dure étoit en credit, & que le Primatice travailloit à Fontainebleau?

Ce siecle, répondis-je, produisit en effet les plus grands hommes que nous ayons eûs dans la sculpture & dans la peinture, & même dans tous les autres Arts: car comme il est constant que le dessein est la seule regle qui donne la veritable forme aux beaux Ouvrages, on voit que tous ceux de ce tems-là étoient conduits par cette regle infaillible qui les a rendus si recommandables. Les

Tapisseries, les vases d'or & d'argent, les émaux, les vitres & les gravûres d'alors, montrent bien que tous les ouvriers cherchoient à se perfectionner dans leur profession. Mais pour voir toutes ces choses dans leur plus beau lustre, il faut descendre encore un peu plus bas; & vous reconnoîtrez qu'elles ont reçû leur perfection des Raphaëls, des Jules Romains, & des autres Peintres dont nous n'avons rien dit. Je n'oublierai pas le Primatice, Abbé de Saint Martin, qui ne vint en France que long-tems après la mort de Leonard; & pour vous satisfaire, je parlerai d'Albert & des autres sçavans Peintres qui ont travaillé avec estime au-deçà des Monts.

Demeurons donc encore quelque tems dans l'Italie, pour y remarquer que si Florence & Rome possedoient de si excellens Peintres, Venise & les Villes de la Lombardie en voyoient aussi croître, dont la réputation se devoit bientôt répandre de toutes parts.

Je crois vous avoir dit que Jean Bellin avoit comme donné le commencement à une maniere de peindre qui s'est beaucoup perfectionnée, & qui a été toute particuliere aux Peintres de ces quartiers-là. Mais en 1478. GIORGE, qui depuis fut nommé GIORGION, prit naissance à Castel-Franco dans le Trevisan. Non seu-

seulement il surpassa de beaucoup Jean Bellin, mais il se rendit si admirable à bien manier les couleurs, qu'il effaça par ses Ouvrages celles de tous les autres Peintres qui travailloient alors. Car après avoir vû les tableaux de Leonard, il quitta aussi-tôt la maniere seche de ceux qui l'avoient precedé, & apprit par les peintures de cet excellent homme, comment il faut perdre & noyer les teintes les unes avec les autres, pour attendrir les carnations, & donner plus de relief aux figures. Il comprit si bien l'Art de bien faire paroître les jours & les ombres, qu'il y joignit encore celui d'accorder toutes les fortes couleurs ensemble, & de leur conserver cette vivacité & cette fraîcheur qui plaît si fort à la vûë.

Il fit plusieurs tableaux en divers lieux d'Italie, particulierement des portraits. Celui de Gaston de Foix, Duc de Nemours, que vous avez vû autrefois dans le cabinet de M. le Duc de Liancourt, & qui est aujourd'hui dans celui du sieur Jabac, est un des plus beaux qu'il ait faits. Vous pouvez voir aussi dans le même lieu deux païsages de sa main. Et dans le cabinet du Roy, il y a un tableau de plus de quatre pieds de long, sur trois pieds & demi de haut, composé de plusieurs figures si admirablement peintes, qu'on les prend

souvent pour être du Corege; tant le Giorgion s'est surpassé lui-même dans cet Ouvrage. Cependant quoiqu'il fût un tres-bon Peintre, il n'étoit pas néanmoins excellent, ni dans l'invention, ni dans l'ordonnance. On ne voit pas même de lui beaucoup de grands tableaux, si ce n'est quelque chose à fraisque qu'il a fait à Venise: aussi ne peut-on pas dire qu'il ait été assez grand dessinateur pour entreprendre de grands Ouvrages. Peut-être qu'il se fût perfectionné davantage, s'il eût vécu plus long-tems: mais estant mort à l'âge de 34. ans, l'an 1511. il a cessé de travailler lors qu'on ne fait quasi que commencer à bien juger des choses. Il laissa deux fameux éleves, sçavoir, Sebastien de Venise, qui fut nommé à Rome Fratel del Piombo; & le célèbre Titien, qui n'ayant pas seulement égalé son maître, mais l'ayant surpassé de beaucoup, me donnera lieu de vous entretenir de son excellente façon de peindre, lors que je vous auray encore parlé de quelques autres.

Alors Pymandre me dit: Comme j'ay souvent vû admirer les Ouvrages de Giorgion & du Titien, & encore ceux du Corege, souffrez que je vous interrompe un moment, pour vous demander quelle différence vous mettez entre ces trois Peintres

tres, & quel avantage les uns ont eû sur les autres; car je les ay toûjours ouï estimer comme les plus excellens de la Lombardie. Cela n'empêchera pas que vous ne me disiez ensuite ce qui regarde l'histoire de leur vie & de leurs Ouvrages.

Il est vray, repartis-je, que ces trois Peintres ont été les premiers qui ont mis l'Ecole de Lombardie dans une haute réputation. Le Giorgion, comme je vous ay dit, surpassa par la beauté & par le maniment de son pinceau, tous ceux qui l'avoient précedé. Il sçût si bien mêler les couleurs les unes avec les autres, & en ménager la force, que ses tableaux parurent plus beaux que tous ceux qu'on avoit vûs auparavant. Il disposa & vêtit ses portraits d'une maniere avantageuse ; & trouvant l'Art de manier les cheveux, il leur donna une molesse & un certain tour qui est assez difficile à bien representer.

Pour le Titien, non seulement il posseda toutes ces parties qu'il reconnut en son maître, mais il en eût encore d'autres que le Giorgion n'avoit pas, & qui l'ont mis beaucoup au dessus de luy.

Quant au CORÉGE, sa maniere est differente de celle du Titien, en ce qu'il n'a pas sçû cette harmonie de couleurs, cette belle conduite de lumieres, & cette fraîcheur de teintes si admirable qu'on

M vj

remarque dans les tableaux du Titien, où il semble qu'on voye du sang dans ses carnations, tant il les représente naturelles. Mais en récompense, le Corege a eû l'imagination plus forte, & a dessiné d'un goût beaucoup plus grand & plus exquis; & quoiqu'il ne fût pas tout-à-fait correct dans son dessein, il y a néanmoins de la force & de la noblesse dans tout ce qu'il a fait. S'il fût sorti de son païs, & qu'il eût été à Rome, dont l'Ecole étoit beaucoup plus excellente pour le dessein que celle de Lombardie, on ne doute pas qu'il ne se fût formé une maniere qui l'auroit rendu égal à tous les plus grands Peintres de ces tems-là, puis que sans avoir vû ces belles Antiques de Rome, ni profité des exemples que les autres Peintres ont eûs, il s'est tellement perfectionné dans son Art, que personne depuis lui, n'y a si bien peint, ni donné à ses figures tant de rondeur, tant de force, & tant de cette beauté que les Italiens appellent *Morbidezza*, qu'il y en a dans les peintures (1) qu'il a faites. Ce qu'il a peint à fraisque au dome de Parme, est un de ses plus grands Ouvrages. On voit par le soin qu'il

(1) Il faut voir dans le cabinet du Roi ce beau Tableau de Sposalisse que Mr le Cardinal Antoine Barberin donna autrefois à Mr le Cardinal Mazarin, une Venus qui dort, & deux autres Tableaux à détrempe.

qu'il a pris de racourcir toutes ses figures, que c'étoit la partie qu'il croyoit être la plus difficile. Il y a encore plusieurs peintures de lui dans d'autres Eglises de Parme, parce que c'est la ville où il a toûjours travaillé. Il s'en voit aussi en quelques autres endroits de la Lombardie; mais il est vray que le nombre en est petit, & que de tous les grands Peintres, il est celui qui en a laissé le moins, à cause, comme je crois, qu'il étoit long-tems à les faire, & qu'il est mort à l'âge de 40. ans, environ l'an 1513 La piece la plus finie que j'aye vûë de lui, est un petit tableau qui étoit à Rome dans le Palais du Cardinal Antoine Barberin. C'est une figure nuë representant un des Disciples de nôtre Seigneur, qui laisse aller son manteau entre les mains des Juifs qui le poursuivent dans le Jardin des Olives. Cette peinture m'a paru autrefois si belle, que je ne me souviens pas d'avoir rien vû de pareil.

Il y avoit de son tems un Milanois nommé ANDRÉ GOBBE. qui finissoit beaucoup ses Ouvrages, dont le coloris étoit fort agreable. Mais le grand nombre de Peintres qui travailloient à Florence, m'oblige de retourner de ce côté-là, pour vous dire que ce Cosme Rosselli, dont je vous parlois tantôt, laissa trois
disci-

disciples qui eurent assez de réputation. Le premier fut MARIOTTO ALBERTINELLI, qui fit plusieurs tableaux à Florence, & qui ne vécut que 45. ans. L'autre se nommoit Baccio, autrement Frere Barthelemi de Saint Marc, & le dernier Pierre de Cosimo.

Après que BACCIO eût quitté Rosselli, il étudia la maniere de Leonard de Vinci, & en peu de temps il se perfectionna de telle sorte, que Raphaël même ne negligea pas d'imiter son coloris, lorsqu'il sortit de l'école de Pietre Perugin. Néanmoins Baccio n'étoit pas en réputation de bien dessiner le nud. On remarque qu'il n'a peint de figures nuës qu'un Saint Sebastien; encore étoit-ce pour montrer qu'il n'ignoroit pas entierement comment il faut representer un corps. Peut-être que ce fut par un scrupule de conscience qu'il ne fit pas d'autres nuditez; car il étoit fort dévot, & même intime ami du Pere Savonarole, qui prêchoit alors à Florence contre les mauvaises mœurs de ce tems-là. Et parce qu'il y avoit dans l'Italie un fort grand desordre, même parmi les gens d'Eglise, on y faisoit servir jusques aux plus beaux Arts, pour satisfaire aux passions les plus déreglées. La Musique & la Peinture qui n'ont rien que de relevé & de divin, étoient comme des
eselas

esclaves, employées dans des usages profanes & scandaleux, les débauchez s'en servant à chatouiller lascivement leurs oreilles, & à exposer continuellement devant leurs yeux, des objets les plus deshonnêtes & les plus infames.

Ce fut ce qui obligea ce grand Prédicateur d'employer toute la force de son éloquence à déclamer contre les peintures lascives, contre les airs & les chansons dissoluës, & contre les livres de Romans, qui ne traitant que d'amours & d'aventures chimeriques, ne servent qu'à corrompre les esprits, & y glisser un poison d'autant plus subtil, qu'il est préparé avec plus d'artifice. Il faisoit voir combien il est dangereux de garder dans les maisons, de sales nuditez, & de les laisser exposées à la vûë des jeunes gens. Et comme le tems du Carnaval arriva, & qu'en ces jours-là on avoit accoûtumé d'allumer des feux de joye dans les ruës, à l'entour desquels il se trouvoit des hommes & des femmes qui en dansant chantoient des chansons dissoluës; le Pere Savonarole qui avoit converti beaucoup de personnes par la force de ses prédications, fit en sorte qu'il y en eût plusieurs qui porterent aux lieux mêmes où les feux étoient allumez, des tableaux & des statuës lascives, & des chansons & des Romans deshonnêtes, dont ils furent des sacrifices à Dieu. Bac-

Baccio fut un des premiers qui brûla tous les desseins qu'il avoit de cette nature: ce que firent aussi un nommé Laurens de Credi, & quelques autres Peintres, que l'on appelloit alors par moquerie les Pleureux: de sorte que ce soir-là, il y eût un embrasement fameux de tableaux, de statuës, de desseins & de livres.

Pymandre se tournant vers moi, Je m'imagine, me dît-il, que vous ressentez de la douleur de cette perte, & que tous ceux qui aiment la peinture, n'en aiment pas mieux Savonarole.

Pour moi, repartis-je, quelque estime que j'aye pour les belles choses, je ne condamne point le zele de ce Réligieux. Il avoit moins d'amour pour les statuës & pour les tableaux que pour la gloire de Dieu, & croyoit en les mettant dans le feu, détruire autant d'idoles de la vanité & de la concupiscence de ces hommes charnels. J'avouë que ceux qui ont une forte passion pour la peinture, ne pourroient sans beaucoup de peine se priver de ces beaux Ouvrages où l'Art a mis ses derniers efforts. Mais aussi ceux qui ne l'aiment qu'à cause d'elle même, en regardent les traits d'une autre maniere que ceux qui n'ont des tableaux que pour y voir des images deshonnêes.

Je vous diray même en passant, que
les

les excellens Peintres peuvent faire des figures dont la nudité n'offensera point les yeux les plus chastes ; & que ce ne sont pas les plus sçavans dans ce bel Art, qui s'arrétent à representer des figures & des actions scandaleuses. Cependant Baccio se contenta de peindre des portraits, & de representer des histoires où il n'y avoit aucunes nuditez.

Bien qu'il soit assez difficile, interrompit Pymandre, que les sens ne soient pas émûs, lors qu'ils voyent ces peintures lascives, il est certain néanmoins qu'il y a des personnes qui portent dans le fond de leur cœur la cause de toutes leurs mauvaises actions. Et ce tableau où le Pape Alexandre VI. avoit fait peindre Julie Farnese en Vierge, comme vous disiez tantôt, lui étoit un sujet peut-être beaucoup plus dangereux que toutes les statuës & les autres nuditez dont son Palais étoit rempli.

Vous parlez, repondis-je, d'un Pape dont la vie a été si scandaleuse, qu'on n'oseroit y penser sans un ressentiment de colere & d'horreur. Son exemple avoit tellement corrompu la Cour Romaine, que Dieu ayant suscité Savonarole pour prêcher contre les vices qui la deshonoroient, ses prédications ne servirent qu'à irriter davantage les hommes vicieux, particulierement le Pape qui étoit

informé de tout ce qu'il difoit. De forte qu'aiant écrit à ceux de Florence de s'en faifir, & de lui faire fon procès comme à un temeraire & un feditieux, un jour que la République étoit affemblée, il s'y trouva plufieurs ennemis de Savonarole ; entr'autres, un Cordelier qui fe mit à difputer contre lui, & à le traiter d'hérétique & de feducteur, offrant même de le foûtenir jufqu'à entrer dans le feu. Comme Savonarole ne vouloit pas répondre de fon côté à de fi grands emportemens, il ne pût empêcher le zele de fon compagnon, qui pour ne pas abandonner la verité, s'engagea de la défendre par la même voye que le Cordelier la vouloit combatre. Et alors le compagnon du Cordelier fit la même offre pour le parti contraire. On arrêta dans l'affemblée le jour & le lieu que ces deux Freres devoient fe prefenter, & ils ne manquerent pas de s'y trouver. Mais le Dominiquain ayant apporté avec foi la Sainte Hoftie, le Cordelier & la République voulurent qu'il la quittât, difant que c'étoit mettre en compromis la foi que l'on a pour cet augufte Sacrement, laquelle pourroit diminuer dans l'efprit des perfonnes fimples & ignorantes, fi l'Hoftie venoit à brûler. Ce que le Frere ayant réfufé de faire, chacun retourna dans fon Couvent.

Mais

& sur les Ouvrages des Peintres. 283

Mais les ennemis de Savonarole trouvant dans ce refus un nouveau prétexte d'émouvoir la populace contre lui, obtinrent une Commission de la République pour le prendre dans son Monastere. Ce fut alors que Baccio se retira auprès de lui avec cent cinquante de ses amis, pour le défendre, & tâcher de lui sauver la vie. Quoiqu'ils fissent toute la résistance qui leur fut possible, & que dans la violence qu'on employa pour s'en saisir, il y eût plusieurs personnes tuées de part & d'autre, toutefois ils ne purent long-tems soûtenir l'attaque de ceux qui les assiegeoient de toutes parts, ni empêcher que Savonarole & deux de ses compagnons ne fussent pris, & n'endurassent de tres-cruels tourmens, avant que d'être pendus & brûlez, comme ils furent ensuite, l'an 1498.

Le peril où Baccio se vit dans cette fâcheuse rencontre, lui fit promettre à Dieu de prendre l'habit de Saint Dominique, & d'en faire les vœux; ce qu'il accomplit peu de tems après, & se nomma FRERE BARTHELEMY. Il ne laissa pas de s'exercer toûjours dans la peinture; & ce fut depuis qu'il fut Religieux, qu'il fit ce tableau de Saint Sebastien dont je vous ay parlé. On dit que l'ayant exposé dans l'Eglise de Saint Marc, les Religieux re-

con-

connurent qu'il y avoit quelques femmes à qui la beauté de cette image avoit donné occasion d'offenser Dieu ; ce qui fut cause qu'ils l'ôterent, & le mirent dans leur Chapitre, où il ne fut pas long-tems, parce qu'ils le vendirent à un particulier qui l'envoya en France. Le Roi Louïs XII. eût ce tableau avec un autre, composé de plusieurs figures, que ce Peintre avoit peint dans l'Eglise de Saint Marc, lors qu'il commençoit à frequenter avec Raphaël. Enfin, après avoir fait quelques éleves qui imiterent sa maniere, il mourut le 8. Oct. 1517. âgé de 48. ans.

Le troisiéme éleve de Rosselli fut donc ce PIERRE surnommé de COSIMO à cause de son maître. Comme toutes les personnes n'ont pas de semblables inclinations, on voit aussi que la plûpart des Peintres se proposent des sujets fort différens les uns des autres. Pierre qui avoit un amour pour les choses fantasques, & où l'imagination travaille davantage, representoit ordinairement des Baccanales, afin d'avoir la liberté, en peignant des Faunes & des Satyres, de faire voir des figures & des actions tout extraordinaires. Il dessinoit des monstres ; & prenoit des corps, & même des jours & des ombres, ce qu'il y remarquoit de plus étrange & de moins commun. On le voyoit souvent

ar-

& sur les Ouvrages des Peintres. 285
arrêté à considerer dans les animaux, dans les plantes, & dans une infinité d'autres choses, ce qu'il y a de plus particulier, & où il semble que la Nature se joüe quand elle les produit. D'autres fois il demeuroit des heures entieres à regarder des murailles, principalement celles que le tems a rendu pleines de taches ou d'ordures, y cherchant comme dans des nuages ce que le hazard represente de plus bizarre. Son esprit étant toûjours rempli de mille extravagances, il étoit suivi de tous les jeunes hommes de ce tems-là, qui lui faisoient la cour pour avoir des sujets de balets & de mascarades. En effet il étoit si abondant en ces sortes de choses, qu'encore que les Chars de Triomphe fussent déja en usage dans Florence aux jours de carnaval, ce fut lui néanmoins qui les rendit plus communs, & mieux accommodez qu'ils n'avoient encore été, & qui sçût disposer les habits, la musique & les autres ornemens selon la nature du sujet, dont la beauté consiste principalement dans l'invention, & dans la bizarrerie des choses qui le composent.

On parle d'une sorte de mascarade qu'il inventa sur la fin de ses jours, & qu'il rendit considerable pas la representation d'un spectacle tout extraordinaire. Un peu avant le carnaval, il s'enferma dans une
gran-

grande salle, où il disposa si secretement toutes les choses necessaires à son dessein, que personne ne s'en apperçût.

Le jour des réjouïssances étant venu, ou plûtôt la nuit qui suivit ce jour, devenant fort obscure, le Triomphe qu'il avoit préparé, commença de paroître dans les ruës de Florence. C'étoit un Char peint de noir, & semé de croix blanches, & d'os de morts. Il étoit tiré par quatre buffles, & tout au haut il y avoit une figure tenant une faulx à la main. Cette figure representoit la Mort qui avoit sous ses pieds plusieurs sepulcres, d'où sortoient à demi, des corps morts & tout décharnez. Une infinité de gens vêtus de noir, & couvert de masques, faits comme des têtes de morts, marchoient devant & derriere ce Char avec des flambeaux à la main. Comme ces lumieres éclairoient cette machine avec une force si juste, & dans une distance si bien ménagée, que toutes choses paroissoient naturelles, vous pouvez penser qu'il n'y avoit rien de plus surprenant ni de plus épouvantable.

Je vous avoûë déjà, interrompit Pymandre, que l'invention de cette Mascarade me semble fort étrange, & ne tomberoit pas dans l'esprit de tous les gens qui ne cherchent qu'à se divertir.

Ce n'est pas tout, repartis-je. Pendant que

que ce Triomphe cheminoit dans les ruës, on entendoit de tems en tems certaines trompettes sourdes, dont le son lugubre & enroûé servoit de signal pour faire arrêter ce Char & tout le cortege qui l'environnoit. C'étoit alors qu'on voyoit ces sepulcres s'ouvrir, & qu'il en sortoit, comme par une resurrection, des corps semblables à des squeletes. qui chantoient d'un ton triste & languissant, un air qui commençoit, *Dolor, pianto, e penitenza,* &c.

Ce Char étoit suivi de plusieurs personnes déguisées en formes de Morts, & montées sur des chevaux les plus maigres qu'ils avoient pû rencontrer. Ces chevaux étoient couverts de housses noires avec des croix blanches; & chacun des cavaliers avoit autour de lui quatre estafiers aussi déguisez en façon de Morts, qui portoient d'une main un flambeau, & de l'autre un étendart de taffetas noir, rempli de croix blanches, d'os, & de têtes de morts.

De ce Char sortoient dix autres grands drapeaux noirs qui traînoient jusques à terre. Après que cette troupe avoit fait une pose, & pendant qu'elle marchoit, tous ceux de la suite chantoient d'une voix égale & tremblante, le Pseaume *Miserere*.

Vous

Vous pouvez bien vous imaginer qu'un triomphe de cette nature mit l'épouvante dans la ville. Car la premiere fois qu'il parut, on ne s'imagina pas qu'un sujet si triste & si lugubre pût être un divertissement de carnaval. Toutefois la nouveauté de l'invention, & la maniere ingenieuse avec laquelle toutes choses étoient conduites, ne laisserent pas de plaire à beaucoup de monde, qui admira l'esprit & le caprice de l'Inventeur.

C'est, dit Pymandre, que comme il y a certaines choses aigres & ameres où le goût prend quelquefois autant de plaisir qu'à celles qui sont douces & délicates, de même dans les passetems il se trouve certains sujets qui, quoique tristes, donnent du plaisir, lors qu'ils sont conduits avec jugement. Ainsi, quoique les tragedies representent des actions funestes & fâcheuses, elles ne laissent pas de divertir les spectateurs; & même, pour demeurer dans des exemples de peinture, j'ay souvent vû des tableaux où il n'y avoit rien que d'affreux & de difforme, qui arrêtoient agreablement les yeux, parce que ces sortes de choses étoient representées avec beaucoup d'Art.

Il y en a qui ont dit, repris-je, que ce Triomphe si lugubre cachoit un sens mysterieux, & n'avoit été fait que pour signifier

fier le retour des Medicis, qui alors étoient bannis de Florence. Car il y avoit déja quelques années que Pierre de Medicis n'ayant ni l'esprit ni la prudence de son pere & de ses ayeux, avoit perdu par sa mauvaise conduite cette grande autorité que les Cosmes & les Laurens s'étoient si avantageusement conservée dans la ville de Florence. De sorte même qu'au passage que le Roi Loüis XII. fit en Italie l'an 1494. les Florentins obligerent Pierre de Medicis à sortir de leur état, & à se sauver avec ses deux freres, Jean Cardinal & Julien. Or leurs amis souffrant avec douleur un si long exil, se servirent, à ce qu'on prétend, de ce triste spectacle, pour signifier que les Medicis étant morts civilement, devoient bientôt ressusciter ; & c'étoit dans ce sens qu'ils vouloient qu'on expliquât ces paroles qui étoient dans la chanson :

Morti siam', come vedete,
Così morti vedrem' voi;
Fummo già, come voi sete;
Voi sarete come noi, &c.

Comme si par là on eût marqué leur retour dans leur maison, & la disgrace de leurs ennemis. Ce qui en effet devoit être une espece de mort pour leurs ennemis, & une résurrection pour eux.

Mais à vous dire vray, je crois plutôt

que comme naturellement les hommes sont portez à rechercher dans les choses passées, des pronostics de ce qu'ils voyent arriver, aussi après le retour des Medicis, leurs amis furent bien-aises de rencontrer dans cette action une espece de prophetie, qui eût prédit le rétablissement de leur autorité. Car en 1512. Jean Cardinal de Medicis, par la faveur du Pape Jule II. rentra dans Florence, déposa Soderin de sa dictature, regla les affaires de la Republique à sa volonté, & en donna l'administration à son Frere Julien.

Je pourrois, en vous parlant de Pierre de Cosimo, rapporter plusieurs autres compositions de mascarades dont il fut l'inventeur; & pour vous faire voir combien il étoit fécond en imaginations, vous décrire des tableaux où il ne peignoit que des monstres & des choses grotesques, qu'il faisoit mieux qu'aucun autre Peintre : mais quelque soin que j'apportasse à vous en faire un recit bien exact, cela ne vous divertiroit pas.

Je m'imagine, dit alors Pymandre, qu'un homme dont l'esprit étoit rempli de caprices si étranges, devoit mener une vie bien extraordinaire.

Il est vray aussi, repartis-je, qu'il vivoit d'une maniere fort particuliere, & si je vous avois fait une image de ses principales

les actions, vous connoîtriez que c'étoit un homme dont l'humeur n'étoit pas moins bizarre que les Ouvrages. Mais je me contenteray de vous dire qu'après avoir vécu 80. ans, on le trouva mort (1) au pied de son escalier. Le plus considerable de ses éleves fut André del Sarte.

Je ne vous dirai rien d'un autre Peintre que l'on nommoit RAPHAELINO DEL GARBO, qui vivoit en ce tems-là. (2) Je veux à present vous entretenir du grand RAPHAEL, & vous parler de cet homme célébre, qui a surpassé tous ceux qui l'ont précedé, & qui n'a point eû d'égal parmi ceux qui l'ont suivi.

De la maniere, dit Pymandre, qu'on parle de lui, je ne doute pas qu'il n'ait été le plus grand de tous les Peintres. Cependant j'ay souvent oüi dire à plusieurs personnes, & à vous même, que Michel Ange a été le plus sçavant dessinateur qui ait jamais été ; qu'il n'y a point de coloris pareil à celui du Titien ; & que personne n'a si bien peint que le Corege. Ainsi Raphaël n'a donc pas possedé ces autres parties aussi excellemment que les Peintres que je viens de nommer.

Il me semble, répondis-je, que quand je vous ay parlé d'Appelle qui a passé pour

(1) L'an 1521.
(2) Il mourut l'an 1524. âgé de 58. ans.

le premier Peintre de l'Antiquité, je vous ay fait remarquer qu'il cedoit à Asclepiodore dans les proportions, & qu'Amphion le surpassoit dans l'ordonnance. Toutefois Appelle étoit encore dans une autre consideration que ces sçavans hommes, par une infinité d'autres parties qu'il possedoit, ne se trouvant personne qui l'égalât dans ce grand sçavoir & cette haute suffisance qui le rendoient incomparable. De même l'on ne peut pas dire que Michel-Ange n'ait été un excellent dessinateur; que le Titien & le Corege ne fussent admirables dans l'entente des couleurs, & dans la beauté du pinceau : mais Raphaël s'est tellement élevé audessus de tous par la force de son génie, qu'encore que les couleurs ne soient pas traitées dans ses tableaux avec une beauté aussi exquise que dans ceux du Titien, & qu'il n'ait pas eû un pinceau aussi charmant que celui du Corege; toutefois il y a tant d'autres parties qui rendent ses Ouvrages recommendables, que sans avoir égard à tout ce que les autres Peintres ont fait de mieux, il faut confesser qu'il n'y en a point eû de comparable à lui. Car si quelques-uns ont excellé en une partie de la peinture, ils n'ont sçû les autres que fort mediocrement, & l'on peut dire que Raphaël a été admirable en toutes.

Pour ce qui est de Michel-Ange, bien que je ne sois pas de ceux qui ont une aversion si forte contre lui, qu'ils ne le croyent pas meriter le nom de Peintre, mais qu'au contraire je l'estime un des grands hommes qui ayent été, il faut avoûer neanmoins que quelque grandeur & quelque severité qu'il y ait dans son dessein, il n'est point si excellent que celui de Raphaël, qui exprimoit toutes choses avec une douceur & une grace merveilleuse.

Il ne lui échapoit jamais rien de ce qui pouvoit servir à l'embellissement & à la perfection de ses peintures. Il sçavoit si bien mettre les figures en leur place, que dans la composition de ses tableaux, on y voit une beauté d'ordonnance qui ne se rencontre point ailleurs. Il peut bien être qu'il n'ait point dessiné un nud plus doctement que Michel-Ange; mais son goût de dessiner est bien meilleur & plus pur. Je sçay bien encore, comme je viens de vous dire, que sa maniere de peindre n'est pas si excellente ni si grande que celle du Corege; & quoiqu'il ait fort bien entendu la force des lumieres & la beauté des couleurs, il n'a point eû un contraste de clair & d'obscur, ni un choix de teintes aussi fier & aussi net que le Titien. Mais si Raphaël ne possedoit pas ces parties aussi parfaitement que ces Peintres, il en avoit tant

tant d'autres rares & admirables, que le defaut de celles-là ne paroît point parmi un si grand nombre de beautez qui brillent dans ses Ouvrages. Il sçavoit faire choix de ce qu'il y a de plus parfait dans les corps pour en former ses figures; & quoiqu'il ne recherchât pas tant à y faire paroître de la fierté & de la force, que de la grace & de la douceur, il observoit néanmoins certaines choses qui les rendoient grandes & nobles. En sorte que dans ce qui regarde le choix des sujets, la composition des ordonnances, la disposition des attitudes, les airs de tête, les accommodemens des draperies, & tous les ornemens qui peuvent enrichir un Ouvrage, il y apportoit tant de soin, & y travailloit avec tant d'Art & de jugement, que c'est par là qu'il a surpassé tous les autres Peintres.

Comme il y a des beautez qui ne consistent pas seulement dans la proportion des parties, mais aussi dans la varieté & dans le contraste de ces parties les unes auprès des autres, c'est de cette varieté agréable & de ce contraste si élegant, que les tableaux de Raphaël reçoivent un éclat merveilleux. Mais outre ces belles qualitez qu'on y remarque, on y voit encore une expression qu'on ne peut assez admirer. Comme cette partie est composée du geste & de l'action de tous les membres

bres du corps, & particulierement des passions qui paroissoient sur le visage, on voit dans toutes ses figures les actions du corps & les mouvemens de l'ame si bien exprimez, qu'il n'y a personne qui ne connoisse d'abord tout ce qu'elles veulent representer. Et ce qui est tout particulier à cet excellent homme, c'est qu'on ne voit rien de lui où l'on ne puisse remarquer une sage conduite, une force de jugement, une beauté & une grace admirable : de sorte que non seulement tout y paroît naturel, mais dans un beau naturel.

Je trouve que celui qui a dit que les hommes se peignent eux-mêmes dans leurs Ouvrages, a parfaitement bien rencontré à l'égard de Raphaël. Car on rapporte de lui qu'il sembloit qu'à sa naissance les Graces fussent descenduës du Ciel pour le suivre par tout, & lui servir de fidéles compagnes pendant sa vie ; ayant toûjours paru gracieux dans ses actions & dans ses mœurs aussi-bien que dans ses tableaux : de sorte que la douceur, la politesse & la civilité ne rendoient pas sa personne moins chere à tout le monde, que ses peintures rendoient son nom célébre par toute la terre.

Comme je n'ay pas entrepris de faire exactement la vie de tous ces grands Peintres, mais de remarquer seulement la suite

& le progrès de la peinture, je ne m'étendrai pas à parler de Raphaël, autant qu'un si beau sujet semble le desirer. Je vous dirai sa naissance, quelque chose de ses Ouvrages, & enfin sa mort précipitée.

Raphaël étoit originaire de la Ville d'Urbin, où il vint au monde le jour du Vendredi Saint de l'année 1483. Il eût pour pere Jean de Santi, Peintre de profession; mais qui jugeant bien n'être pas assez capable pour instruire son fils, dont la beauté de l'esprit parut dès ses premieres années, le mit avec Pietre Perugin, qui étoit alors en grande estime. Ce nouveau disciple ne fut pas long-tems avec son Maître, que non seulement il l'egala dans la science de son Art, mais qu'il le surpassa de beaucoup. Il commençoit de donner des marques de la grandeur de son genie, lorsque Pinturicchio qui étoit son ami, le mena à Siene, où il travailloit dans la Librairie dont je vous ay parlé. Néanmoins Raphaël n'y demeura guéres, & ne fit pas les cartons de tous les tableaux, comme le Pinturicchio eût bien desiré, parce qu'il s'en alla à Florence pour voir ce que Michel-Ange & Leonard de Vinci y faisoient alors. Comme le séjour de Florence ne lui parut pas moins agreable que les desseins de ces deux grands hommes lui semblerent excellens, il résolut d'y demeurer quelque tems, pendant
le-

lequel il fit plusieurs tableaux. Ensuite il retourna à Urbin, & de là passa à Perouse où il fit quantité d'Ouvrages, & puis revint encore à Florence. Ce fut alors qu'il commença à changer de maniere, en voyant les peintures de Michel-Ange & de Leonard.

Je ne doute pas, interrompit Pymandre, que Raphaël ayant l'esprit aussi beau que vous le dites, ne profitât des exemples de tant d'excellens Peintres qui étoient alors à Florence; & que ces deux grands hommes qui travailloient à l'envi l'un de l'autre, ne lui servissent d'un puissant aiguillon pour l'exciter à bien faire.

Il est vray aussi, poursuivis-je, qu'il ne perdit point de tems, & que de jour en jour il s'avança de telle sorte, que quittant tout-à-fait sa premiere maniere, il fit des tableaux d'un goût beaucoup meilleur que ses premiers. Aussi à mesure qu'il excelloit dans son Art, sa réputation augmentoit par toute l'Italie.

Pendant qu'il peignoit tantôt à Perouse, tantôt à Florence, Bramante son parent, & l'un des fameux Architectes de ce tems-là, étoit employé à Rome par Jule II. Ce Pape faisant travailler plusieurs Peintres, Bramante lui proposa Raphaël pour peindre au Vatican: ce que le Pape aiant agréé, Bramante en écrivit à Raphaël qui partit aussi-tôt pour se rendre à la Cour du Pape,

N v où

où il fut reçû avec beaucoup de caresses. Il trouva quantité d'Ouvrages commencez dans le Palais, où plusieurs Peintres (1) travailloient alors. Il se mit à peindre comme eux, & le premier tableau qu'il fit, fut celui qu'on appelle l'Ecole d'Athénes, qui est dans la Chambre de la Signature. Ensuite il en peignit un autre dans le même lieu, où l'on voit Jesus-Christ, la Vierge, plusieurs Saints assis sur des nuages, & au dessous, des Docteurs & des Evêques qui sont à l'entour d'un Autel sur lequel le Saint Sacrement est exposé.

D'un autre côté, il representa l'Empereur Justinien qui donne les Loix à des Docteurs pour les examiner. Et dans un autre tableau, il a peint le Pape Gregoire IX. qui donne les Decretales. C'est dans ce tableau qu'il a representé au naturel Jule II, le Cardinal Jean de Medicis qui fut le Pape Leon X, & plusieurs autres personnes qui vivoient alors.

Je ne vous décrirai point plus particulierement toutes ces peintures. Je me souviens du plaisir que vous preniez autrefois à les voir, lorsque nous passions si agreablement des heures entieres dans ces salles du Vatican.

Je vous avoûe, dit Pymandre, que la pen-

(1) Pietro della Francesca, Luc de Cortone, Pietro della Gatta, l'Abbé de Saint Clement, & le Bramantin, Milanois.

pensée m'en est encore tout-à-fait douce; & à présent que vous m'en parlez, il me semble que je voi devant moi ces beaux Ouvrages, où tout ignorant que je suis, je trouvois tant de charmes que bien souvent je vous y arrêtois peut-être plus long-tems que vous n'eussiez voulu.

Tant s'en faut, repartis-je: je ne les voyois qu'à demi, & il me reste un secret déplaisir de ne les avoir pas encore assez bien considerez.

Cependant, continua Pymandre, quoique je les aye encore comme devant les yeux, je n'ai pas assez de lumiere pour y découvrir toutes les choses que vous m'y faisiez remarquer. J'attens donc que vous recommenciez tout de nouveau, & comme si nous étions encore assis sur les bancs qui environent ces salles, que vous en observiez toutes les beautez.

Notre entretien seroit trop-long, repris-je, s'il falloit m'arrêter, comme nous faisions en ce tems-là, sur toutes les diverses choses que nous regardions. Quel soin ne preniez-vous point à considerer jusqu'aux lambris & aux fenêtres de ces chambres?

J'avoûë, dit Pymandre, que j'admirois cette menuiserie, non seulemnent parce qu'elle est de marqueterie, & faite de pieces de rapport; mais à cause que dans tous les panneaux il y a des perspectives, &

N vj une

une infinité de choses que vous-même estimiez assez.

Il est vrai aussi, poursuivis-je, que cet Ouvrage est fort bien travaillé : car le Pape qui vouloit que la beauté de la menuiserie répondit à l'excellence des peintures, fit pour cela venir de Veronne un Religieux nommé frere Jean, qui pour lors n'avoit point de pareil à bien couper le bois.

C'étoit dans cette même chambre dont je viens de parler, que vous regardiez un jour si attentivement les portraits des anciens Poëtes, qui sont dans un tableau où le Parnasse est representé; & qu'en considerant particulierement Homere, Virgile, le Dante, Petrarque, & quelques autres, vous nous fistes un sçavant discours sur la différente maniere d'écrire de ces grands personnages.

Après que Raphaël eût achevé cette chambre, il travailla à d'autres Ouvrages pour quelques particuliers. Il fit cette célébre Galatée pour un marchand de Siene, nommé Augustin Ghisi, à qui appartenoit le lieu où elle est encore à present. Il travailla à ce Prophete qui est dans l'Eglise des Augustins; & ce même Ghisi lui fit faire ces belles peintures qui sont à Notre-Dame de la Paix.

Ne sont-ce pas, dit Pymandre, ces Prophe-

phetes & ces Sybilles que l'on voit à main droite en entrant dans l'Eglise, & qu'on dit que Raphaël avoit faites ou imitées d'après Michel-Ange? C'est de ces mêmes figures dont je parle, répondis-je; & il est vrai qu'en ce tems-là, les ennemis de Raphaël publierent par tout qu'il ne les avoit peintes qu'aprés avoir vû ce que Michel-Ange avoit fait au Vatican. Car on sçavoit bien que Michel-Ange s'étant retiré à Florence, pour les raisons que je vous dirai en parlant de lui, Bramante qui favorisoit Raphaël en toutes choses, lui donna la clef de la Chapelle-Sixte, pour voir ce que Michel-Ange avoit commencé d'y peindre: ce qui donna lieu de dire qu'il en avoit tiré beaucoup d'instructions, parce qu'en effet il changea tout d'un coup de maniere, & donna à ses figures plus de force & plus de grandeur qu'auparavant. Et Michel-Ange ayant sçû que c'étoit par le moyen de Bramante que Raphaël avoit vû & examiné ses peintures, il en fut fâché contre lui, croyant qu'il l'avoit fait pour lui nuire. Mais quoiqu'il en soit, il est vrai que les figures qui sont à Notre-Dame de la Paix, sont des plus belles que Raphaël ait peintes.

M'étant un peu arrêté, Pymandre me dit: Pour moi je trouve Raphaël bien loüable de s'être si heureusement servi des cho-

choses qu'il avoit vûës ; & quand même il auroit dérobé la science de Michel-Ange, c'est une espece de larcin, qui bien-loin d'être puni, meritoit une recompense. Car quoiqu'on laisse à cette heure toutes les Chambres du Vatican ouvertes, je ne crois pas qu'il y ait beaucoup de voleurs assez habiles, pour faire à l'endroit de Raphaël, ce dont on l'accusoit à l'égard de Michel-Ange, & qui au sortir de ces lieux, aillent faire ailleurs des tableaux qui surpassent en beauté ceux qui ornent ces grandes salles. Les amis de Michel-Ange diront ce qu'il leur plaira au desavantage de Raphaël: mais pour moi je le tiens en cela un homme merveilleux, s'il est vrai que pour avoir regardé en passant, les Ouvrages de son competiteur, il en ait si bien profité, qu'aussi tôt il en a fait d'autres encore plus excellens. Non, non, on peut dire dans une telle rencontre, que l'imitateur est plus à priser que celui qu'on imite. Hé quoi! Michel-Ange avoit peut-être travaillé cinquante ans après l'antique & le naturel, & s'étoit rendu un excellent homme : cela est digne d'une grande loüange, je l'avoüe. Mais Raphaël n'a fait que decouvrir la toile qui cachoit les Ouvrages de Michel-Ange ; à l'heure même en le voulant imiter, il l'a surpassé de beaucoup : c'est ce qui est digne d'admi-

miration, & quasi incroyable. Et pour moi je trouve que la plainte de Michel-Ange étoit un éloge pour Raphaël, qui faisoit paroître par là l'excellence de son jugement, & la force de son esprit.

Comme Pymandre eût fini ce discours qu'il poussoit avec chaleur, je me mis à soûrire, & lui dis: Je voi bien que vous prenez le parti de celui dont je parle presentement, & que vous donneriez volontiers un arrêt décisif contre Michel-Ange, si l'on vous prenoit pour juge de ces deux Peintres. Mais quand je vous dirai une autre fois les excellentes parties de Michel-Ange, ne serez-vous point alors pour lui contre Raphael ? Je serai, repliqua-t-il, pour celui qu'il vous plaira; car j'aurai toûjours de l'estime pour tous ceux dont vous direz du bien, & ainsi vous porterez mon esprit de quel côté vous voudrez.

Il faut donc, repartis-je, vous laisser maintenant bien persuadé du merité de Raphaël, qui en effet étoit alors l'admiration de tout le monde. Car ce fut en ce temslà que s'élevant encore plus haut qu'il n'avoit fait, il acheva cette chambre, qui est la seconde après la grande salle. Il y fit l'histoire miraculeuse du Saint Sacrement d'Orviette; le tableau où Saint Pierre est representé, lorsque l'Ange le delivre des prisons; cette autre grande histoire d'Eliodore, qui pilla le Temple de Je-

Jerusalem par le commandement d'Antiochus; & les autres tableaux qui sont dans la voûte de cette chambre.

Il sembloit que la mort de Jule II. qui arriva, (1) dût interrompre le cours de ces beaux Ouvrages. Mais Leon X. qui lui succeda, n'ayant pas moins d'amour pour les Arts que son prédecesseur, obligea Raphaël de continuer son travail. Ce fut au commencement de son Pontificat qu'il se mit à peindre ce beau tableau qui est dans la chambre qui suit celle dont nous avons parlé, où il a representé l'histoire d'Attila. Cet Ouvrage passe pour être tout peint de la main de Raphaël, & un des plus beaux qu'il ait faits dans le Vatican. En effet, non seulement l'ordonnance en est admirable, mais toutes les parties de cette composition sont si convenables au sujet, & l'expriment si dignement, qu'il n'y a rien qui ne serve à le perfectionner. La situation du lieu, la Cour du Pape, celle qui accompagne Attila, leurs habits, leurs chevaux, & généralement tout ce qui paroît dans ce tableau, est exécuté avec un soin & une conduite merveilleuse. Je crois que vous vous souvenez bien encore de ces deux figures qui sont en l'air avec l'épée à la main. Ce sont celles, me dit Pymandre, qui representent comme Saint
Pier-

(1) Le 21. Février 1513.

Pierre & Saint Paul s'opposent à Attila, & dont le Peintre a enrichi son Ouvrage par une licence qu'il a crû lui être permise.

Quand ce seroit, poursuivis-je, une liberté qu'il auroit prise, je ne crois pas que personne y pût trouver à redire, puis qu'elle est très-conforme à son sujet, & de celles qui donnent de l'ornement & de la grace à de semblables Ouvrages. Mais ce n'est pas une chose que Raphaël ait inventée, puis qu'il y a des Historiens qui l'autorisent. Car ils rapportent qu'Attila ayant traversé les Alpes, descendit en Italie avec une armée si furieuse, que comme un torrent, elle ravageoit tous les lieux par où elle passoit. Il n'y avoit que quarante ans qu'Alaric avoit saccagé Rome, lorsque ce fleau de Dieu se disposoit à faire la même chose, sans que l'Empereur Valentinien qui regnoit alors, pût résister à un si puissant ennemi. Mais Dieu qui par des moyens secrets & invisibles, prend plaisir à renverser les puissances qui paroissent les plus formidables, se servit alors de ce qui sembloit le plus foible & le moins propre pour arrêter les progrès d'un Conquerant si redoutable. Les prieres & les soumissions de Saint Leon furent les seules armes qui abbatirent l'orgueil d'Attila, & qui vainquirent cet ennemi
qui

qui se croyoit invincible. Car Dieu ayant fait connoître en songe à l'Empereur que le salut de Rome étoit reservé au Pape Leon, qui seul pouvoit s'opposer à la fureur de ce cruel Tyran, Valentinien alla trouver ce saint Pontife, qui se disposa aussi-tôt d'obéir aux volontez divines.

Il sort de la ville sans penser au peril où il s'exposoit, & accompagné d'un petit nombre d'Ecclesiastiques & de citoyens Romains, s'achemina vers l'armée d'Attila. Ce Pape venerable par sa vieillesse & par la sainteté de sa vie, s'étant presenté devant ce Roi, se jetta à ses pieds; & les larmes aux yeux & les sanglots à la bouche, le supplia avec tant d'instance de ne passer pas plus outre, que ce Prince, qui un peu devant portoit la terreur de toutes parts, demeura lui-même tout épouvanté, se sentant touché interieurement par une puissance secrette. Il s'adoucit de telle sorte à la voix de ce grand Saint, qu'il arrêta son armée, & content d'un petit tribut qui lui fut accordé, retourna sur ses pas, comme si les larmes de Leon eussent formé devant lui une mer capable d'empêcher son passage.

Un changement si prompt surprit tous ceux de sa suite, qui ne pouvoient comprendre comment ce Prince s'arrêtoit de la sorte à la priere d'un Prêtre, après avoir sur-

surmonté tant d'obstacles, & dans le tems où ils croyoient tous aller joüir dans Rome de la gloire & des tresors qu'ils avoient recherchez, & comme acquis par tant de sanglantes victoires. Et parce qu'ils ne purent s'empêcher de lui témoigner leur étonnement, il leur dit, qu'il avoit vû à côté du Pape deux vaillans Chevaliers, dont la voix & les regards n'avoient rien d'un homme mortel, lesquels tenant chacun une épée nuë à la main, l'avoient menacé de le faire perir, si résistant davantage aux prieres de Leon, il prétendoit passer outre. Ce fut ce qui fit croire aux Chrêtiens que ces deux généreux combatans étoient Saint Pierre & Saint Paul, qui parurent alors pour la défense de l'Eglise & de la Ville de Rome.

Cependant admirez, je vous prie, quel étoit l'endurcissement de ce Prince. Cette vision l'épouvante & l'arrête ; & néanmoins elle ne touche point son ame, & ne change point sa mauvaise vie. Au contraire, lors qu'il s'en retournoit, & que les principaux de sa Cour lui reprochoient, comme une action honteuse, la paix qu'il avoit accordée au Pape, il leur répondit, se moquant de lui, qu'ils ne devoient pas s'étonner s'il avoit déferé quelque chose au Roi des bêtes, pour qui tous les autres animaux, parlant des Catholi-

tholiques avoient de la crainte & de la veneration. Mais cette raillerie pleine d'impieté, & tant de sang qu'il avoit si cruellement répandu, ne demeurerent pas long-tems impunis; car aussi-tôt qu'il fût de retour en Hongrie, il epousa une fort belle Dame nommée Hildide; & dès la premiere nuit de ses nôces, comme il s'étoit rempli de viande & de vin, il lui prit un saignement de nez qui le suffoqua.

Or pour revenir à la peinture que Raphaël à faite sur le sujet d'Attila, on y voit Saint Pierre & Saint Paul soûtenus en l'air; & l'on remarque sur le visage de ces Apôtres une certaine fierté, & une hardiesse que le zele de la gloire de Dieu répand d'ordinaire sur le front de ceux qui sont émûs d'une sainte colere. Pour Attila, on le voit tout surpris & tout épouvanté, ayant devant lui des ennemis si redoutables. Il les regarde avec un visage effrayé, & se détournant le corps en levant en même tems les mains en haut, il semble qu'il veuïlle fuir & parer leurs coups. Il ne paroît pas moins d'effroi dans l'action que fait son cheval. Raphaël a pris plaisir de bien peindre ce cheval, & quelques autres qui sont dans ce tableau. Il y en a un, isabelle & blanc, qui semble s'emporter. On voit comme le cavalier qui est dessus, s'efforce de le retenir. Ce cavalier

& sur les Ouvrages des Peintres

valier est vêtu de ces sortes d'habits faits en forme d'écailles, & tels qu'il y en a dans la Colonne Trajane : car ce sçavant Peintre ne manquoit jamais de faire servir les choses que l'Antiquité lui fournissoit, quand il trouvoit occasion de les placer à propos, & qu'elles convenoient bien à son sujet.

La plus grande liberté que Raphaël a prise, est de n'avoir pas peint dans ce tableau, l'humilité avec laquelle Saint Leon alla trouver Attila : car il est bien vrai qu'il n'avoit pas un appareil aussi pompeux qu'il le represente. Il étoit vêtu de ses habits Pontificaux ; il avoit sa Mitre sur la tête, & faisoit porter devant lui une Croix d'argent : mais ces grands manteaux, cette pourpre, & cette suite d'estafiers n'étoient point alors en usage.

Bien que dès le tems du Pape Pontian, (1) il y eût trente-six Prêtres dans Rome que l'on nommoit Cardinaux, toutefois le titre de Cardinal n'étoit pas une qualité éminente, comme elle est aujourd'hui. Ce ne fut que sous Sergius IV. que les Cardinaux commencerent à reçevoir de plus grands honneurs : encore n'ont ils été distinguez dans l'Eglise par ces titres & ces marques extraordinaires, que du tems

d'In-

(1) En 234.

d'Innocent IV. (1) qui ordonna que dans les ceremonies ils iroient à cheval, & porteroient des chapeaux rouges pour signifier qu'ils étoient prêts de répandre leur sang pour la défense de l'Eglise. Mais Paul II. (2) qui a surpassé tous ses prédecesseurs en magnificence dans son train, dans ses habits & dans sa thiare, enrichie de perles, de diamans & d'autres pierreries d'un prix inestimable, voulant aussi augmenter la pompe des Cardinaux, leur fit porter la robbe rouge avec cette sorte de cape qu'ils mettent par dessous leurs chapeaux dans les cavalcades. Comme Raphaël, pour representer Saint Leon, à peint Leon X. & plusieurs Cardinaux qui vivoient alors, il a voulu les faire paroître avec leur éclat & leur magnificence ordinaire, & non pas dans cette premiere simplicité chrêtienne où étoit le Pape Saint Leon, & les Prêtres qui l'accompagnoient.

C'étoit en ce tems-là que Raphaël fit cette Vierge que vous avez vûë dans le Palais Farnese, ce beau portrait de Leon X. accompagné du Cardinal Jule de Medicis & du Cardinal de Rossi, & une infinité d'autres tableaux que l'on transportoit en plusieurs lieux d'Italie ; & comme ses biens augmentoient de même que sa réputa-

(1) En 1242.

(2) Créé Pape en 1464.

putation, il fit bâtir sa maison qu'on voit *in Borgo*.

Mais le merite de cet excellent homme n'étoit pas renfermé seulement dans l'Italie: le bruit de son nom avoit passé les Alpes, & s'étoit répandu en France, en Flandres & en Allemagne. Ce fut ce qui porta Albert Dure, très-excellent Peintre Allemand, à rechercher son amitié, & pour gage de la sienne, lui envoia son portrait avec toutes les pieces qu'il avoit gravées.

Raphaël ayant vû les estampes d'Albert, résolut de faire aussi graver quelques-uns de ses desseins, connoissant bien qu'il n'y a rien de plus avantageux, pour montrer à tout le monde ce qu'un sçavant homme peut produire, & même pour multiplier ses Ouvrages presque à l'infini.

Il fit donc apprendre à graver à Marc-Antoine de Boulogne, qui sous sa conduite mit au jour le martyre des Innocens, un Neptune, une Céne, & plusieurs autres pieces. On vit ensuite un autre Marc de Ravenne, & Augustin Venitien, qui graverent aussi d'après Raphaël. Et Ugo da Carpi, homme ingenieux, & plein de belles inventions, s'étant mis à graver sur le bois, trouva le secret de faire paroître dans les estampes, les demi-teintes, les ombres & la lumiere, comme dans les desseins qui sont lavez de clair & d'obscur. Nous som-

sommes redevables à ces premiers Inventeurs de la gravûre, de tant de choses que l'on a mises au jour depuis ce tems-là, & que nous n'aurions jamais eûës, puis que dans ce beau recueil d'estampes que M. de Marolles, Abbé de Villeloin, a pris soin de faire avec une dépense considerable, il en compte jusqu'à 740. qui ont été gravées seulement après les tableaux, ou les desseins de Raphaël.

Il peignit encore alors un Christ portant sa croix, qui fut envoyé en Sicile; & quoiqu'il s'occupât à divers tableaux particuliers, cela ne l'empêchoit pas de continuer les Ouvrages du Vatican, où il travailloit à la chambre qu'on nomme de *Torre Borgia*.

Comme dans l'autre chambre dont je vous ai parlé, il avoit representé le grand Saint Leon, dans celle-ci il peignit Leon IV. qui fut un Pape très-illustre en sainteté, & que ses vertus éleverent à cette dignité souveraine après la mort de Sergius II (1). Son Pontificat fut recommendable par ses belles actions & par les miracles que Dieu lui fit operer. Il y en eût deux entr'autres, très-considerables, & par lesquels il ne sauva pas la vie à une seule personne, mais à une infinité de peuples.

Il y avoit dans la voûte de l'Eglise de
Sainte

(1) *En* 846.

Sainte Luce une espece de Basilic, dont l'haleine répandoit un venin si subtil qu'elle infectoit tous les lieux circonvoisins, & portoit la mort dans le cœur de tout le monde. Comme l'on ne trouvoit point de remede à un mal si funeste, Saint Leon implora le secours du Ciel, & s'étant mis en prieres, chassa ce serpent, & delivra le peuple de Rome, des maux qu'il souffroit tous les jours de ce dangereux animal.

L'on connut encore quelle étoit la vertu de ce grand Saint, lors qu'un furieux embrasement arriva dans un quartier de Rome appellé *Borgo vecchio*. Le feu avoit déja réduit en cendres plusieurs maisons, & menaçoit l'Eglise de Saint Pierre, sans qu'on pût s'opposer à un incendie si horrible. C'est ce dernier miracle que Raphael a representé dans l'un des côtez de cette chambre, où Saint Leon est aux loges de son Palais, qui éteint le feu en donnant sa bénédiction.

Avec combien de plaisir considerionsnous autrefois les belles expressions qui sont dans ce tableau? On y voit un jeune homme qui porte un viellard sur ses épaules, qui paroît tel que Virgile décrit Anchise, lors qu'Enée le sauva de la fureur des Grecs. Le corps de ce vieillard est une des parties les plus considerables de

ce tableau: car tous les nerfs & les muscles y sont exprimez avec une science & une force de dessein si admirable, que cette seule figure peut faire connoître combien Raphaël étoit sçavant dans l'Anatomie. Vasari & ceux de l'Ecole de Florence ne veulent pas avoüer qu'elle soit dessinée avec autant de force que celles de Michel-Ange: mais je ne feray pas difficulté de dire qu'il y a bien un autre Art dans les figures de Raphaël, que dans celles qu'ils vantent si fort; & cet Art est d'autant plus merveilleux, qu'il est plus caché que celui de tous les autres Peintres.

On voit dans la même chambre le Port d'Ostie assiegé par les Sarazins. Leon IV. s'occupoit dans Rome aux soins dignes d'un veritable Chef de l'Eglise, quand il apprit que ces Infidéles étoient en mer avec une puissante armée, à dessein de descendre en Italie, & de venir saccager Rome. Il parit aussi-tôt pour se rendre à Ostie, où il les attendit en résolution de les combatre. Ce qu'il fit en effet, avec le peu de gens qu'il avoit conduits, & le secours des Napolitains & des peuples voisins, qui n'étoit pas fort considerable. Mais il est vray que la seule presence de ce grand Saint valoit beaucoup mieux que des legions de soldats, puis qu'il avoit

de

& sur les Ouvrages des Peintres. 315

de son côté l'assistance du Dieu des batailles, dont le bras est invincible.

Lors qu'on vit paroître les voiles de ces peuples barbares, le Pape se mit à la tête de toutes ses troupes; & par un discours plein d'éloquence & de pieté, anima leurs courages, & remplit leurs cœurs d'une vaillance toute chrêtienne. Ensuite il leur distribua le pain des forts, en leur faisant recevoir le Corps de Jesus-Christ. Après avoir fait sa priere à Dieu, il donna la benediction à toute l'armée; & le signe qu'il fit de la sainte Croix, fut le signal du combat, & l'heureux présage de la victoire qu'il remporta.

On vit donc aussi-tôt les Chrêtiens se joindre & s'attacher aux Infidéles; & c'est cette sanglante bataille que Raphaël a représentée dans ce tableau, où l'on peut remarquer les vaisseaux des deux armées qui se font une cruelle guerre.

Je ne m'arrêterai pas à vous faire une description exacte de cette peinture: mais je vous dirai qu'en pensant à cet Ouvrage, je ne puis assez admirer combien Raphaël étoit habile à représenter toutes sortes de sujets. Dans ceux où il ne faut que de la grace & de la douceur, il surpasse tous les autres Peintres; & quand il traite des compositions d'histoires, qui demandent des

O ij actions

actions plus fortes & plus fieres, personne ne l'égale.

Car si d'un côté l'on considere dans le tableau dont je parle, avec quelle valeur les Chrétiens attaquent les Infidéles; si l'on observe les diverses postures des soldats qui traînent des prisonniers, leurs mines, & leurs habits diférens de ceux des matelots; & que de l'autre on regarde comme il a bien representé la crainte, la douleur & la mort même sur le visage des vaincus, on avoüera que l'Art ne peut aller plus loin qu'il l'a porté.

Raphaël s'est servi du portrait de Leon X. pour representer Leon IV. comme il avoit fait dans le tableau d'Attila pour peindre Leon I.

Il y a encore dans ce même lieu deux tableaux. Dans l'un, on voit comme Leon X. sacre le Roi François I. & dans l'autre, comme il le couronne. Le Pape, le Roi, les Cardinaux, les Ambassadeurs & plusieurs Seigneurs & Officiers y sont peints au naturel, & vêtus à la mode de ce tems-là.

Je ne voy pas, interrompit Pymandre, pourquoi Raphaël a traité ces deux sujets: car je n'ai pas remarqué que ces ceremonies ayent été observées à Boulogne, lors que Leon X. & François I. s'y rencontrerent en 1515.

Bien

Bien que Vasari, poursuivis-je, parle de ces tableaux comme s'ils avoient été faits pour representer en effet le Sacre & le Couronnement de François I. je ne doute pas néanmoins qu'il ne se soit trompé en cela, ainsi qu'il a fait en beaucoup d'autres choses. L'on peut plûtôt présumer que comme Raphaël a representé le Pape Leon X. dans les autres histoires que je vous ai rapportées, il le peignit encore ici, & fit le portrait de François I. qui vivoit alors, pour faire voir, non pas le Sacre de ce Roi, mais ce qui se passa autrefois dans l'Abbaye de Saint Denis, lorsque le Pape Estienne II. ayant été contraint de venir en France implorer le secours de Pepin contre Astulphe Roi des Lombards qui le persecutoit, il le sacra de nouveau, Roi de France, (1) & dispensa les François du serment de fidelité qu'ils devoient à Childeric, auquel il fit en même tems faire les vœux pour être moine.

Dans la peinture qui est de l'autre côté, il a peut-être voulu peindre la ceremonie faite à Rome le jour de Noël, quand le Pape Leon III. couronna (2) Charlemagne, & le déclara Empereur des Romains. Car comme l'Eglise de Rome, & les Papes en particulier, ont reçu des Rois de France,

(1) En 753.
(2) En 801.

France non seulement la plus grande partie des biens qu'ils possedent, mais encore toute leur autorité temporelle & leurs plus beaux privileges: Leon X. fut bien-aise de faire peindre ces deux actions si célébres & si glorieuses à ses prédecesseurs, dans un tems où un grand Roi de France (1) venoit encore de donner à l'Eglise des marques de sa pieté & de son obéïssance, & où le Peintre trouvoit occasion de le representer aussi lui-même en la personne d'un saint Pape dont il portoit le nom.

La voûte de cette chambre est de la main de Pietre Perugin. Raphaël ne voulut jamais y toucher, croyant être obligé de la conserver par l'amour & la reconnoissance qu'il devoit à son maître.

Mais quoiqu'il fût alors dans une haute fortune, & dans une réputation qui surpassoit celle de tous les Peintres qui avoient été avant lui: toutefois il ne bornoit pas ses pensées à l'état present des biens & de l'estime qu'il possedoit, & se contentoit encore moins des connoissances qu'il avoit acquises dans son Art. Au contraire, comme il sçavoit que dans le chemin de la vertu, celui-là recule qui n'avance pas, il s'efforçoit d'y faire tous les jours de nouveaux progrès. Il employoit

(1) François I.

ployoit pour cela les biens qu'il avoit gagnez par son travail, & les lumieres qu'il avoit acquises par ses études. Ne pouvant lui seul recuëillir comme il eût bien voulu, tout ce qu'il y a de plus admirable dans les productions de la Nature & dans les Ouvrages de l'Art, dont la speculation est la principale nourriture de l'esprit, & dont l'étude est si necessaire à un Peintre : il occupoit diverses personnes à dessiner ce qu'il y avoit de plus beau en Italie, soit dans les différentes vûës des païsages & des lieux les plus agréables, soit dans les Temples & dans les Palais, soit dans les Peintures anciennes, soit dans les bas-reliefs & les statuës antiques. Car alors on voyoit encore, non seulement dans Rome, mais dans les ruïnes de la ville Adriane proche de Tivoli, à Pouzzole au Royaume de Naples, & en plusieurs autres endroits, quantité de choses antiques, tant de peinture que de sculpture, qui ne se trouvent plus, & qui étoient d'une beauté excellente. L'on a même accusé Raphaël & d'autres Peintres de ce tems-là, d'avoir brisé beaucoup de bas-reliefs qui étoient dans les loges du Colisée & dans les anciens Palais, après en avoir fait des copies, afin d'être les seuls possesseurs de ces richesses qui étoient comme enterrées sous les ruïnes de ces anciens monumens. On

On dit même que Raphaël envoyoit jusques en Grece dessiner ce qui restoit encore de beau & de considerable, ne voulant pas perdre la moindre des choses qu'il croyoit pouvoir contribuer à le rendre plus sçavant.

Il avoit auprès de lui Jean da Udine, qui pour bien representer des animaux, étoit le plus excellent de tous ses éleves : il l'employoit à peindre des oiseaux fort rares, & d'autres bêtes sauvages que le Pape faisoit nourrir.

Aussi quand Raphaël eût fait le dessein des loges du Vatican, & qu'il eût fait achever ce que Bramante avoit commencé, & qui étoit demeuré imparfait par sa mort : ce fut Jean da Udine qui entreprit tous les ornemens & les grotesques qui embellissent ces loges, dont la diversité ne fait pas une des moindres beautez de tout ce grand Ouvrage. Les tableaux, comme vous sçavez, sont du dessein de Raphaël, & si dignement exécutez par ses (*) Eleves, qu'il n'y a rien qui ne concoure à une même perfection.

Aussi faut-il avoüer qu'encore que tant d'excellens ouvriers ayent contribué à l'accomplissement de tant de grands travaux que

(*) Jule Romain, Jean Frencesque Penni, Perin del Vague, Peligrin de Modene, Vincent de San Geminiano, Polydore de Caravage, &c.

que l'on faisoit dans le Palais du Pape, l'on en doit pourtant attribuer la gloire à Raphaël, qui ayant l'intendance générale de toutes choses, les disposoit chacune en leur place, & en donnoit l'exécution aux personnes qu'il croioit les plus capables.

Car non seulement il avoit la conduite des peintures, mais il ordonnoit encore de tous les ornemens de stuc: il fournissoit les desseins pour la menuiserie: enfin il n'y avoit point d'Ouvriers sur lesquels il n'eût une entiere direction. Aussi comme il étoit le chef de ces divers membres, il les faisoit agir de telle maniere, que n'ayant tous qu'une même intention de bien faire, il sembloit qu'il n'y eût qu'un seul homme qui travaillât, parce qu'en effet c'étoit de l'esprit de ce sçavant maître que tous les autres tiroient leurs lumieres. Comme ils avoient une déférence & une estime particuliere pour lui, il n'y en avoit point qui ne fist gloire de se conformer à ses sentimens, & d'exécuter ses ordres avec plaisir.

Pendant que Raphaël conduisoit tous ces grands Ouvrages, il ne laissoit pas de faire d'autres tableaux de moindre grandeur, dont il en envoya quelques-uns en France, parmi lesquels on peut remarquer comme une Ouvrage admirable, le

Saint

Saint Michel qu'il acheva pour le Roi François I. lequel a huit pieds de haut. Il fit aussi des portraits de femmes, entre autres celui d'une Dame qu'il aimoit. Car le seul defaut qu'on a remarqué en lui, est d'avoir été trop addonné aux femmes : de sorte même que plusieurs personnes connoissans son inclination, recherchoient les occasions de le servir dans ses débauches, employant de si lasches moyens pour lui plaire & pour devenir ses amis.

Augustin Ghisi l'ayant engagé à peindre cette loge que vous avez vûë dans la même vigne où est la Galatée, & voiant qu'il ne finissoit point son Ouvrage, parce qu'il étoit continuellement attaché auprès d'une maîtresse qu'il avoit alors, fit tant par ses prieres, qu'il l'obligea de loger avec elle dans le même lieu où il travailloit, ce qui fut cause qu'il finit tous les desseins de cette loge, où il peignit aussi lui-même quelques figures.

Dans le milieu du platfond, il a feint deux pieces de tapisseries. En l'une, il a représenté l'assemblée des Dieux ; & c'est là qu'on peut remarquer dans les visages & dans les vêtemens de toutes ces Divinitez, comment il sçavoit bien s'aider des figures antiques, & exprimer toutes choses selon la différence des sujets. Dans l'autre, la peint les Nôces de Psiché, où Jupiter

ter est servi par Ganimede, par les Graces, & par les heures qui répandent des fleurs & des parfums sur la table.

Il n'est pas besoin que je m'arrête à vous parler des autres peintures qui embellissent cette loge : nous les avons vûës tant de fois ensemble, que je ne crois pas qu'elles se soient effacées de votre souvenir. Les festons de fleurs & de fruits, & les autres ornemens qui accompagnent les figures, sont de la main de Jean da Udine.

Cependant Leon X. qui avoit une amitié & une estime toute particuliere pour Raphaël & pour ses Ouvrages, l'obligea de travailler dans la grande salle du Vatican à l'histoire de Constantin. Il commença quelques-uns des tableaux ; & le reste a été fait sur ses desseins par Jule Romain. Il peignit encore de grands cartons que le Pape envoya en Flandres, pour faire des tapisseries qui furent richement exécutées.

Il seroit à souhaiter, dit alors Pymandre, que les grands Peintres fissent beaucoup de ces desseins, puis qu'il n'y a rien qui se conserve mieux que les tapisseries, & qu'on voit dans celles que le Roi fait faire, une beauté & une fraîcheur que la peinture même a peine à surpasser.

Il n'y a, lui répondis-je, que des Rois ou de grand Princes qui puissent faire tra-

vailler à des Ouvrages d'une si grande dépense; encore faut-il que ce soient des Princes & des Rois qui aiment les Arts; & il faut pour cela rencontrer des Peintres sçavans & des Ouvriers capables de bien exécuter les desseins qu'on leur donne. Il y avoit alors en Flandres, des Tapissiers, non seulement tres-habiles à bien employer les laines, mais qui dessinoient parfaitement; & ils étoient si capables, qu'il se voit beaucoup de tapisseries dont les couleurs sont de leur invention, & qu'ils ont fabriquées sur des desseins qui n'étoient pas même bien arrêtez.

Je vous avoüe que c'est le moyen le plus assûré pour conserver long-tems, & même pour multiplier les tableaux des plus sçavans hommes; c'est l'ornement le plus riche & le plus commode dont on puisse parer les dedans d'un Palais; & c'est par là que nous possedons en France plusieurs Ouvrages magnifiques, & d'une composition excellente.

Il y a dans la grande Eglise de Chartres dix pieces de tapisseries, (1) qui autrefois ont été faites en Flandres sur les desseins que Raphaël fit pour les loges du Vatican, où l'histoire de l'Ancien Testament est représentée. Ces tapisseries sont admirablement exécutées, les bordures

─────

(1) Faisant 40. aunes de cours.

en sont riches, les laines très fines, & toutes relevées de soye. Ce fut M. de Thou Evêque de Chartres, qui les donna à cette Eglise ; & l'on peut dire que hors celles du Roi, il n'y en a point de plus belles.

Vous avez vû ces Ouvrages merveilleux qui sont dans le Garde-meuble de Sa Majesté ; & que l'on expose souvent aux grandes Fêtes. Je ne parle à present que des tapisseries du dessein de Raphaël, & je vous demande s'il y a rien de plus beau que les huit pieces (1) de l'histoire de Josué. Quels tableaux sont comparables à la tapisserie de Psiché contenant (2) vingt-six pieces ? Les Actes des Apôtres (3) ne vous surprennent-ils pas, quand vous les voyez ? Et combien de fois vous ai-je ouï parler de l'histoire de Saint Paul, (4) comme d'un travail que vous ne pouviez assez admirer.

Pymandre m'interrompant en cet endroit, J'ay remarqué, dit-il, dans les Memoires de M. de Brantôme, que François I. acheta cette tapisserie pour parer sa Chapelle, après avoir eû celle du Triomphe de Scipion qu'on estime de Jule Romain. Il dit, parlant de cette tapisserie, que

(1) 43. aunes.
(2) 106. aunes.
(3) En 10. pieces de 53. aunes.
(4) En 7. pieces faisant 42. aunes.

que c'étoit le chef d'œuvre des Ouvriers Flamans, qui aimerent mieux la presenter au Roi de France qu'à l'Empereur Charles-Quint, connoissans la magnificence & la liberalité de ce grand Prince, qui en paya vingt-deux mille écus, qui étoit alors une somme très-considerable.

Ces Ouvrages, repris-je, sont des Ouvrages sans prix; & quoiqu'ils soient tout étoffez de soye & d'or, néanmoins la grandeur du dessein & la beauté du travail surpassent infiniment la richesse de la matiere.

Mais Mr Brantôme s'est trompé, s'il a dit que ce fut le Triomphe de Scipion que François I. acheta: car cette tapisserie a été faite pour Henri II. dont même le portrait se reconnoît dans toutes les figures qui representent Scipion. Ce fut des batailles de ce fameux Romain dont François I. fit l'acquisition. Vous pouvez voir dans le cabinet de Mr Jabac, les desseins de ces deux tentures (1) qui sont de la main de Jule.

Pour ce qui est des tableaux de Raphaël, continuai-je, on sçait bien que pendant qu'il vivoit, les Cardinaux & les Princes d'Italie retenoient presque tout ce qui sortoit de ses mains. Et quoique le Cardinal

(1) Elle sont ensemble 120. aunes de cours en 32. pieces.

& sur les Ouvrages des Peintres.

nal Jule de Medicis eût fait faire ce beau tableau qui est à Saint Pierre *in Montorio*, à dessein de l'envoyer en France, nous n'avons pas pourtant été assez heureux pour le posseder; parce que Raphaël mourut aussi-tôt qu'il l'eût achevé; & comme c'est assûrément le chef-d'œuvre de ce grand Peintre, on ne voulut pas priver Rome du plus bel Ouvrage qu'il eût jamais fait.

Ne vous souvient-il pas de cette riche composition, où l'on voit un Possedé au pied d'une montagne avec les Disciples de Notre Seigneur? On ne peut sans quelque sentiment de douleur, regarder ce jeune enfant que le Démon tourmente, mais qu'il tourmente de telle sorte que tous ses membres patissent. On l'entend, s'il faut ainsi dire, crier de toute sa force; on lui voit les yeux renversez & presque hors de la tête. Ses veines enflées, & sa peau tenduë d'une maniere & d'une couleur toute extraordinaire, sont des marques des grands efforts qu'il fait, & des peines qu'il endure. Ce viellard qui le soûtient, est d'une expression admirable: car si l'on apperçoit sur son visage qu'il n'est pas exemt de crainte auprès de ce possedé, l'on remarque aussi qu'il employe toutes ses forces à le bien tenir. Il regarde fixement les Apôtres qui sont près de lui, comme s'il rece-

voit

voit toute sa vigueur de leur presence. Cette femme qui est sur le devant du tableau, & l'une des principales figures, ne semble-t-elle pas, en se tournant vers eux, & en étendant les bras du côté de cet enfant, leur en montrer le miserable état? Et ne diroit-on pas qu'ils en ont compassion? Il y a dans cette peinture des figures si belles, & des airs de têtes si différens & si extraordinaires, que ce n'est pas sans raison qu'elle a été estimée de tous les sçavans, pour la plus parfaite qui soit sortie de la main de Raphaël.

Peut-on s'imaginer l'humanité du Fils de Dieu dans sa gloire, d'une maniere plus divine qu'elle est representée dans cet Ouvrage? On y voit Jesus-Christ si rempli de lumiere, que Moïse & Elie qui sont à ses côtez, paroissent comme penetrez de cette grande clarté. Les trois Disciples bien-aimez, sont prosternez contre terre, éblouïs des rayons de cette lumiere éclatante qui environne leur Maître. Et ce divin Maître, vêtu d'une robbe plus blanche que la neige, les bras ouverts & les yeux élevez en haut, semble dans cette action merveilleuse, faire voir l'essence & la divinité de toutes les trois Personnes unies en lui, mais si bien exprimées par le pinceau de ce Peintre incomparable, qu'il a employé tout son sçavoir dans la representen-

sentation de cette image du divin Sauveur, où il a fait un dernier effort pour montrer la puissance de son Art dans les choses même qui ne se peuvent exprimer; & comme s'il se fût épuisé pour achever cet Ouvrage, il ne travailla plus depuis qu'il l'eût fini. La mort ôtant de ce monde un si excellent homme, fit voir que quand une fois on est arrivé au plus haut degré de perfection, l'on ne peut plus demeurer ici-bas.

On attribuë la cause de sa mort à une debauche de femme; & l'on dit que n'ayant pas découvert son mal aux Medecins, ils le traiterent comme d'une pleuresie, & le firent trop saigner.

Quelque tems auparavant, il s'étoit engagé d'épouser une niece du Cardinal de Bibienne. Toutefois esperant que le Pape le feroit Cardinal, & d'ailleurs n'ayant pas beaucoup d'inclination pour le mariage, il en retardoit tous les jours l'accomplissement.

Comme il vit que sa maladie augmentoit, & que ses forces diminuoient, il fit son testament; & après avoir obligé la femme qu'il entretenoit, de sortir de sa maison, il lui donna de quoi vivre honnêtement le reste de ses jours. Il partagea son bien entre ses éleves, dont Jule Romain étoit celui qu'il aimoit le plus,

plus. Enfin, après s'être réconcilié avec Dieu, & avoir donné des marques d'une veritable contrition, il sortit du monde à pareil jour qu'il y étoit entré, qui fut (1) un Vendredi Saint. Il n'étoit âgé que de 37. ans, & sa mort précipitée causa une affliction si générale dans Rome, qu'il n'y eût personne qui n'en ressentît une extrême douleur.

Son corps ayant été exposé dans la salle où il travailloit pendant sa vie, l'on mit tout proche, ce beau tableau de la Transfiguration qu'il avoit achevé nouvellement; & comme l'on vit cet illustre mort auprès de ses figures, qui toutes paroissoient vivantes, il n'y eût personne qui n'eût le cœur rempli de tristesse à la vûë de ce spectacle, où l'on connoissoit encore plus par l'excellence de ces peintures, quelle perte l'on faisoit dans la mort de ce sçavant homme.

Outre qu'il étoit, comme je vous ai dit, beau & bien fait de corps, il avoit une grace, une bonté & une douceur qui gagnoit le cœur de tous ceux qui le voyoient, particulierement des Peintres, qui avoient pour lui un respect & une amitié tout extraordinaire. C'étoit à qui lui feroit le mieux sa cour; & jamais on ne le voyoit sortir qu'il n'en eût plusieurs
avec

(1) En 1520.

avec lui, qui tenoient à grand honneur de l'accompagner. Il est vrai aussi que cette déférence qu'ils avoient pour sa personne, ne le portoit point à s'élever audessus d'eux : il les traitoit comme s'ils eussent été ses égaux, & cette belle maniere d'agir faisoit que ses Eleves mêmes vivoient tous ensemble avec beaucoup d'union & d'amitié. Il prenoit un singulier plaisir à obliger tous ceux de sa profession, & s'ils desiroient quelque chose de sa main, il quittoit aussi-tôt ses autres Ouvrages pour leur rendre service.

Comme il donnoit liberalement ses desseins à ses Eleves & à plusieurs Peintres, qui étant fort habiles, s'efforçoient de l'imiter autant qu'ils pouvoient : il s'est répandu parmi le monde, & dans les cabinets des curieux, beaucoup d'Ouvrages qu'on a fait passer pour être de sa main.

Ce qui est digne de remarque dans cet excellent homme, est le progrès inconcevable qu'il a fait dans son Art pendant le peu de tems qu'il a vécu : car aussi-tôt qu'il eût commencé de travailler sous Pietre Perugin, il se rendit capable de le bien imiter. Mais comme il avoit trop de lumiere pour ne pas discerner les divers degrez de perfection qui se trouvent dans la peinture, il n'eût pas sitôt vû les tableaux de Leonard, qu'il reconnut les de-

fauts de sa premiere maniere, & en prit une autre beaucoup meilleure. Enfin, se sentant assez fort pour ne plus s'arrêter à suivre les pas des autres Maîtres, on le vit, non seulement comme une Abeille prendre l'essor, pour amasser de tous côtez ce qu'il rencontroit de meilleur dans les Ouvrages des Anciens, & dans ce que la vûë peut découvrir de plus beau, pour s'en faire une nourriture particuliere : mais il parut comme une Aigle genereuse, s'élever audessus de toutes les choses visibles, pour contempler des idées plus parfaites dont il formoit ses Ouvrages. Aussi l'on y voit des traits semblables à ceux des anciens Grecs, parce qu'ils ont tous puisé dans une même source, & se sont servis d'exemples pareils, lorsqu'ils ont voulu travailler à ces rares chefs-d'œuvres de l'Art, où la Nature est representée dans une beauté & une perfection qu'elle semble n'avoir jamais fait voir qu'à ces grands hommes.

Raphaël connoissoit pourtant bien que l'esprit de l'homme a ses bornes ; qu'il est comme renfermé dans certains sujets ; & que quelque peine qu'on prenne pour acquerir toutes les parties de la peinture, il est difficile qu'il n'y en ait quelqu'une qui échape, & de laquelle un autre ne se rende possesseur. C'est pourquoi il travail-

la autant qu'il put, à les acquerir toutes, afin au moins que si quelqu'un excelloit en une chose, il eût cet avantage de n'être surmonté qu'en une partie, & de surpasser les autres en tout le reste.

En effet, on voit qu'il dessinoit parfaitement; qu'il étoit fécond en belles inventions, & sçavant à bien ordonner; qu'il a peint avec beaucoup d'amour, mais surtout qu'il n'a point eû d'égal pour donner de l'expression & de la grace à ses figures. Il a toûjours conservé de la force & de la douceur dans tout ce qu'il a representé: il a sçû traiter ses sujets avec toute la convenance necessaire, soit en representant les Coûtumes differentes des nations, soit dans les habits, dans les armes, dans les ornemens, dans le choix des lieux, & enfin dans tout ce qui regarde cette partie de bienseance, que Castelvetro nomme dans sa Poëtique, *il costume*, & qui doit être commune aux grands Poëtes & aux sçavans Peintres.

Vous sçavez à quel prix l'on met ses Ouvrages, & vous pouvez considerer ceux qui sont au Louvre. Il y a deux petits tableaux sur bois qui sont de sa premiere maniere: l'un represente un Saint Michel qu'il fit pour François I. & l'autre un Saint Georges qu'il peignit pour Henri VIII. Roi d'Angleterre. Vous y verrez encore

encore une Vierge assise dans un païsage avec le petit Jesus devant elle, & Saint Jean à côté: ce tableau est de sa seconde maniere. Celui où il a representé la Vierge, Notre Seigneur, Saint Jean & Sainte Elisabeth, que le Roi a eu depuis peu de Mr l'Abbé de Brienne, est d'une maniere plus forte.

N'est ce pas, me dit Pimandre, ce tableau que j'ai vû autrefois chez Mr le Duc de Roüanez, & qu'on disoit n'être que la copie d'un autre que Mr le Marquis de Fontenai Mareuïl apporta de Rome lors de sa premiere Ambassade, & dont il fit present à Mr le Cardinal Mazarin? Il est vrai que cette copie ne laisse pas d'être considerable, puis qu'on la croit de Jule Romain : il y a même quelque petite difference dans le païsage & dans les figures.

Pimandre ayant cessé de parler, Il n'y a point de tableaux, repris-je, dont l'on ne fasse quelque histoire ; & lors qu'il s'en rencontre deux à peu près semblables, aussi-tôt chacun prend parti, pour faire que l'un soit l'original, & l'autre la copie. Mais il faut que je vous dise ce que j'ai appris d'un sçavant homme en cet Art, touchant ces tableaux, après toutefois que je vous aurai rapporté ce que je sçai de leur origine.

Celui

Celui dont je vous parle, & qui est presentement dans le Cabinet du Roi, a été long-tems dans la Maison de Boisi, où il avoit été laissé par Adrien Gouffier, Cardinal de Boisi, à qui Leon X. donna le chapeau l'an 1515. & qu'il envoya Legat en France en 1519. On dit que ce fut un present que Raphaël lui fit en reconnoissance des bons offices qu'il lui avoit rendus auprès du Roi François I. Quoi qu'il en soit, ce Cardinal le gardoit cherement, & Raphaël lui-même avoit pris soin qu'il fût bien conservé : car il est couvert d'un petit volet de bois peint, & orné d'une maniere aussi agreable que sçavante.

Quant à celui qui est aujourd'hui dans le Cabinet de Mr le Duc de Mazarin, le Chevalier *del Pozzo* que vous avez connu à Rome, le fit acheter par Mr le Marquis de Fontenai, pendant qu'il étoit Ambassadeur auprès du Papé Urbain VIII. prétendant que c'étoit l'original que Raphaël avoit commencé, & sur lequel celui dont j'ai parlé, avoit été copié par Jule Romain. Mais ce que j'ai sçû depuis, c'est que Raphaël sur les derniers tems, étant accablé d'ouvrages, faisoit quelquefois ce que beaucoup d'autres Peintres pratiquent souvent, qui est d'arrêter un dessein fort correct, de le donner à leurs eleves

élèves pour le peindre, & lors qu'ils l'ont fini autant qu'ils ont pû, de le retoucher eux-mêmes, & en faire un Ouvrage qui passe pour être de leur main. Il en a été ainsi dans cette rencontre; Raphaël a dessiné ces deux tableaux, & les a fait peindre par deux de ses élèves : mais ayant eû plus d'inclination à finir celui qui est dans le Cabinet du Roi, il l'acheva entierement, & laissa l'autre imparfait.

Cet Ouvrage n'est pas le seul où il se soit conduit de la sorte. Celui qui me l'a fait remarquer, garde chez lui un dessein à la plume, de la main de Raphaël : ce dessein est admirablement bien touché, & représente Venus, Vulcain & plusieurs petits Amours. Ce même sujet se trouve entre les mains de M. Jabac, peint sur bois par Jule Romain, de la même grandeur que celui de Raphaël, qui s'en servit aussi pour peindre de blanc & noir la façade d'une maison qu'il avoit fait bâtir pour ses élèves.

Mais ce qu'il faut observer, est que Raphaël avoit des hommes si sçavans qui travailloient sous lui, que bien loin de gâter ses desseins, ils y ajoûtoient souvent de nouvelles beautez. Car Jule Romain ayant beaucoup plus de feu que Raphaël, inspiroit à toutes ses peintures certaine vie & certaine action qui manquoit aux desseins

desseins de son maître ; étant très-vrai que Raphaël lui-même a beaucoup appris de Jule, & que ses figures étoient moins animées, qu'elles n'ont été depuis que cet éleve travailla sous lui.

Je vous dirai encore en passant, une chose considerable touchant les tableaux qu'on croit être de Raphaël, & où l'on voit bien en effet qu'il y a de sa composition & de sa maniere. C'est que ceux qui sont bien peints, mais moins corrects dans le dessein, peuvent être de Timothée d'Urbin ou de Pellegrin de Modene, qui ont fort bien imité son coloris, mais qui n'ont pas dessiné correctement. Ceux dont le dessein est plus arrêté, & qui sont moins agreables dans la couleur, peuvent être de Francesque Penni, aussi l'un de ses éleves. Pour les tableaux où Jule Romain a touché, on y voit plus de vie dans les actions, & plus de noir dans tout ce qui represente la chair. Perin del Vague est un de ceux qui a encore bien imité Raphaël ; mais dans ce qu'il a fait, il y a plus de douceur & plus de tendresse, que de force & de grandeur. J'aurai une autre fois lieu de vous parler de lui plus amplement.

Ce que vous devez donc considerer, ou plûtôt admirer au Louvre, comme étant de la seule main de Raphaël, de sa plus

grande maniere, & des plus belles choses qu'il ait faites, c'est le grand tableau de Saint Michel dont je viens de vous parler, où ce que l'Art a jamais pû produire de plus parfait, est exposé aux yeux de tout le monde. C'est encore cet autre tableau si merveilleux où la Vierge & le petit Jesus sont environnez de Saint Joseph, de Saint Jean, de Sainte Elisabeth, & de deux Anges qui repandent des fleurs. Cette Ordonnance est si noble & d'une maniere si forte & si admirable, que je diminuerois de son excellence, si je prétendois vous la décrire.

Je vous dirai seulement qu'entre tant d'excellentes parties qu'on y peut remarquer, on voit sur le visage de la Vierge, cette pudeur & cette sagesse qu'il a toûjours si bien exprimée dans tous les tableaux qu'il en a faits. Aussi personne n'a peint comme lui, cette modestie & cette retenuë si bienséante aux femmes, les ayant toûjours representées dans des attitudes, & avec des airs de tête & des mouvemens qui n'inspirent que du respect & de la veneration à ceux qui les regardent.

Outre ces tableaux, il y a encore dans le Cabinet du Roi quelques portraits de la main de ce grand Peintre, & à Fontainebleau une Sainte Marguerite qui est aussi de sa bonne maniere.

Pour

& sur les Ouvrages des Peintres. 339

Pour les autres Ouvrages de Raphaël qui sont en divers cabinets de cette ville, vous aurez vû sans doute celui de Mr le Marquis de Sourdis : c'est un Saint George de la même grandeur & maniere que celui du Roi. Le nom de Raphaël est écrit en lettres d'or au poitrail du cheval : il vient du Roi d'Angleterre.

Celui de Mr le Président Tambonneau que vous avez vû autrefois chez Mr de la Nouë, est de la seconde maniere de Raphaël. Vous sçavez bien qu'il appartenoit autrefois au Comte de Chiverni, & que ce fut Madame la Marquise d'Aumont qui le vendit à Mr de la Nouë moyennant 5000 livres, & une copie qu'il en fit faire par un excellent Peintre, (1) pour mettre dans l'Eglise de Port-Royal.

Mr le Duc de Saint Simon a aussi une Vierge de la main de Raphaël qu'il conserve avec soin. Je vous ai fait voir un tableau de sa premiere maniere, & du tems qu'il travailloit à Perouse. Il peut y en avoir encore d'autres en quelques endroits de Paris, sans compter ceux qu'on fait passer pour être de lui.

Avant Raphaël, on ne parloit que de l'Ecole de Florence ; mais il mit celle de Rome à un si haut degré de perfection, que depuis ce tems-là elle a toûjours été

P ij consi-

(1) Mr de Champagne.

considerée comme la premiere de toutes. Il laissa plusieurs éleves, entre lesquels, comme je vous ai dit, il y en eût de tres-sçavans, & dont je vous parlerai dans la suite.

M'étant arrêté, Pymandre me dit : Après ce que vous avez rapporté de Raphaël, je ne crois pas que vous puissiez nommer aucun Peintre qui en approche : car vous avez remarqué en lui tant de belles qualitez, qu'il est comme impossible qu'il y en ait qui puisse lui être comparé.

Je ne prétends pas aussi, continuai-je, vous entretenir dorénavant d'aucun autre qui l'égale, puisqu'il a paru comme le maître de tous. Mais cela n'empêchera pas que je ne vous nomme beaucoup d'excellens hommes qui l'ont survécu, & qui ont fait de tres-beaux Ouvrages.

Car si Raphaël a été le maître de l'Art, & qu'il en ait decouvert les tresors, on peut dire aussi qu'il a donné moyen à ses disciples & à ceux qui l'ont suivi, de s'enrichir de sa découverte.

Ce fut de son tems que tous les Arts & qui dépendent du dessein, se perfectionnerent. Celui de peindre sur le verre, & qui étoit fort en usage en France, fit un progrès considerable.

Comme il n'y avoit personne en Italie qui sçût employer les couleurs dont on
se

se sert dan cette sorte de travail, & les faire recuire & calciner sur le verre, aussi-bien qu'on faisoit ici: Bramante eût ordre du Pape Jule II. de faire venir de Marseille un nommé CLAUDE, fort habile en cet Art, & qui mena avec lui un Religieux de l'Ordre de Saint Dominique, nommé FRERE GUILLAUME, encore plus excellent ouvrier que lui. Ils travaillerent d'abord aux vitres du Vatican; & Claude étant mort incontinent après qu'il fut arrivé à Rome, Frere Guillaume travailla seul, & fit divers Ouvrages en plusieurs Eglises.

Ensuite il alla à Cortone, puis à Arezzo, où vivant doucement d'un Prieuré que le Pape lui avoit donné, & s'appliquant davantage qu'il n'avoit fait, à bien dessiner, il acheva des choses encore plus belles que ce qu'il avoit fait à Rome. Il mourut âgé de 62. ans, l'an 1537.

Après ce que je viens de rapporter du plus grand de tous les peintres, je ne vous satisferois pas beaucoup, si je m'arrêtois à un DOMINIQUE PULIGO (1) Florentin, & disciple de Guirlandaï. Je ne vous dirai rien de TIMOTHÉE DA URBINO qui travailla sous Raphaël aux Sybilles qui sont à Notre-Dame de la Paix. Il le quitta bientôt pour retourner dans son

(1) Il mourut l'an 1525.

son païs; (1) où s'étant établi, il tâcha autant qu'il pût, d'imiter sa maniere : mais il ne dessinoit pas aussi-bien qu'il peignoit.

Je ne vous parlerai pas non plus de VINCENT DA SAN GEMINIANO, quoiqu'il fut disciple de Raphaël, qu'il ait travaillé dans les salles du Vatican, & qu'il ait fait plusieurs Ouvrages à fraîque dans les ruës de Rome. Il finit sa vie l'an 1527.

Peu de tems apres mourut LORENZO DI CREDI (2) de Florence, âgé de 78. ans. Il étoit disciple d'André Verrochio, & avoit travaillé sous lui avec Pierre Perugin & Leonard de Vinci : mais ayant connu la beauté des Ouvrages de Leonard, il quitta la maniere de son premier maître pour les imiter, & il se mit à les copier avec une exactitude si grande, qu'on prenoit souvent les copies pour les originaux; ce qui est cause, comme je vous ai déjà remarqué, qu'il y a bien des tableaux qu'on croit de la main de ces grands maîtres, qui ne sont que des copies. Comme le tems en efface les traits & en ôte les couleurs, & que d'ailleurs ils sont faits par d'habiles gens, il est assez mal-aisé de ne s'y pas tromper, & c'est où les demi-sçavans se laissent surprendre; car ceux qui ne regardent qu'à la toile & au bois, n'y trouvent point de différence.

Quoi-

(1) Il mourut âgé de 94. ans, l'an 1524.
(2) En 1530.

Quoique Lorenzo ait beaucoup vécu, il n'a pourtant laissé que peu d'Ouvrages, parce qu'il étoit long-tems sur un tableau, prenant plaisir à le bien finir. Il eût quelques disciples qui n'ont pas été assez fameux pour m'obliger à vous en parler.

Encore que Balthasar Peruzzi, Sienois, n'ait pas fait des tableaux qui meritent d'être remarquez, toutefois comme il a passé pour un grand dessinateur, principalement dans les choses qui regardent l'architecture, il me semble que je ne dois pas le retrencher du nombre des grands hommes dont vous voulez que je vous entretienne. Je ne vous dirai rien de tout ce qu'il a peint dans des ruës de Rome, dans plusieurs Eglises, & dans la maison d'Augustin Ghisi, où il a fait des Ouvrages de blanc & noir qui ont été tres-estimez. Vous sçaurez seulement qu'il sçût fort bien les Mathematiques, & qu'il entendit parfaitement l'architecture civile & militaire. Leon X. se servit de lui en plusieurs choses, & lorsqu'il voulut faire achever l'Eglise de Saint Pierre, que Jule II. avoit fait commencer sur les desseins de Bramante, il le choisit pour en faire un nouveau modéle, parce que le premier lui sembloit trop grand & trop vaste. Balthazar en fit un très-magnifique, dont ceux qui ont achevé l'Eglise de Saint Pierre, se sont aidez.

Ce fut lui qui rétablit les anciennes décorations de theatre, dont l'usage étoit comme perdu il y avoit long-tems. Lors que le Cardinal de Bibienne (1) fit representer devant Leon X. sa comedie intitulée *la Calandra*, qui est une des premieres comedies Italiennes qu'on ait recitées sur le théatre ; Balthazar en composa les Scenes, & les orna de tant de diverses sortes de Bâtimens, de ruës, de places publiques, & d'une infinité d'autres objets fort bien mis en perspectives, que cette representation fût admirée de tout le monde. Il prit lui-même le soin de la conduite, & de tous les changemens de machines ; il ordonna des differentes lumieres ; & toutes choses réussirent si heureusement, que ce spectacle surpassa encore de beaucoup, ceux où il avoit travaillé auparavant. Ainsi l'on peut dire que c'est lui qui a ouvert le chemin à tous les Ingenieurs & Machinistes, qui depuis ce tems-là, se sont mêlez de faire de pareilles décorations.

Après la mort de Leon X. & d'Adrien VI. qui ne tint le Siege que vingt mois, Jule de Medicis cousin de Leon, & fils naturel de ce Julien qui fut tué à Florence, dans cette horrible conspiration dont je vous ai parlé, fut élû Pape, & nommé Cle-

(1) Bernardo Divitio.

Clement VII. Balthazar Peruzzi étant reconnu pour un des excellens Architectes, fut choisi pour ordonner du magnifique appareil que l'on fit pour solenniser le couronnement du nouveau Pontife ; & ensuite il travailla à divers Ouvrages dans l'Eglise de Saint Pierre & ailleurs.

En l'année 1527. les troupes de l'Empereur Charles-Quint ayant assiegé Rome, & mis cette grande ville au pillage, Balthazar fut pris par des soldats Espagnols, qui après lui avoir ôté tout ce qu'il possedoit, le tourmenterent encore pour tirer de lui une grosse rançon, parce qu'à sa bonne mine ils le prenoient pour quelque riche Prélat qui s'éroit travesti. Mais enfin ayant sçû qu'il étoit Peintre, ils l'obligerent de faire le portrait de Charles de Bourbon qui avoit été tué à l'assaut de la ville ; & soit qu'il le peignit sur leur relation ou d'après ce Prince mort, ce fut par ce moyen qu'il se tira de leurs mains.

Aussi-tôt il alla s'embarquer à *Porto-Hercole* pour passer à Sienne, où il arriva dans un état fort fâcheux : car ayant rencontré des voleurs sur le chemin, ils le depouillerent tout nud, ne lui laissant que sa chemise. Cependant ses amis le reçurent avec joye, & ce fut sur lui que ceux de Sienne se reposerent pour la conduite des fortifications de leur Ville dont

P v ils

ils le prierent de prendre le soin. Il y demeura donc quelque tems: & lorsque Clement VII. eût fait sa paix avec l'Empereur, & que leurs troupes allerent assieger Florence, le Pape voulut l'employer (1) en qualité d'Ingenieur; mais il refusa de servir contre son païs, ce qui lui attira l'indignation de Clement. Toutefois après que ceux de Florence eurent été contraints de se rendre, & de recevoir les Medicis qu'ils avoient chassez, & même de reconnoître pour Prince souverain, Alexandre de Medicis que l'Empereur installa; Balthazar voyant toutes choses en paix, retourna à Rome, où par l'entremise de ses (2) amis, il trouva moyen d'appaiser le Pape, & de rentrer en ses bonnes graces.

Alors il fit le dessein de la maison des Massimi qui est dans Rome, & de deux Palais que les Ursins firent bâtir proche de Viterbe. Il commença aussi son livre des Antiquitez de Rome, & un Commentaire sur Vitruve, dont il faisoit les figures à mesure qu'il travailloit sur cet Auteur. Mais il n'acheva pas ce qu'il avoit entrepris: car il tomba malade, & l'on dit que quelques-uns de ses ennemis, jaloux de sa fortune, employerent le poison pour avancer la fin de sa vie, qui arriva l'an 1536. après avoir vécu

(1) *En* 1530.
(2) Les Cardinaux Salviati, Trivulce, & Cesarini.

vécu 36. ans. Il fut enterré dans la Rotonde auprès de Raphaël.

Quoiqu'il eût beaucoup travaillé, il avoit néanmoins amassé fort peu de bien, & même il ne jouït pas durant sa vie, de toute la réputation qu'il a eûë après sa mort, étant assez ordinaire qu'on n'estime les personnes de merite que quand on ne les possede plus. Aussi quand Paul III. voulut faire achever l'Eglise de Saint Pierre, on s'apperçût bien de la perte qu'on avoit faite de Balthazar, par le besoin qu'on avoit de son Conseil. Car encore qu'Antonio de san Gallo y travaillât alors, & fut en réputation d'excellent Architecte, on ne doutoit pas néanmoins que les avis de Balthazar ne lui eussent été d'un grand secours. Sebastien Serlio hérita de ses écrits & de ses desseins, dont il s'est beaucoup servi dans les livres d'Architecture qu'il a donnez au public.

Mais de crainte d'oublier quelqu'un de ceux qui ont contribué à ces belles peintures du Vatican, & de les priver de l'honneur qui leur est dû, je vous dirai pendant qu'il m'en souvient, que JEAN FRANCESQUE PENNI surnommé IL FATTORE, est un de ceux qui avec Jule Romain, travailla toûjours sous Raphaël chez qui ils demeuroient, & qui les aimoit aussi tendrement que s'ils eussent été ses enfans.

Jean Francesque étoit fort jeune lorsqu'il entra avec Raphaël; & comme il eût cet avantage d'apprendre d'abord les principes de son Art sous un si sçavant maître, il se fit, en l'imitant, une excellente maniere de dessiner. Il est vrai aussi qu'il y prit plus de soin & de plaisir qu'à bien peindre. Il n'avoit point encore manié le pinceau, ni employé de couleurs, quand il travailla aux loges (1) avec Jean da Udine & Perin del Vague.

Cependant il étoit universel en toutes choses : car il sçavoit fort bien faire les ornemens. Il peignoit les païsages avec beaucoup d'entente, les embellissant de bâtimens & d'autres choses qui les rendoient agreables. Il travailloit à fraisque, à huile & à détrempe, & en toutes ces manieres il y réussissoit également bien. Il avoit une connoissance si parfaite de son Art, & une facilité si prompte & si expeditive, que ce fut pour cela qu'on le nomma *il Fattore*. Et de cette grande pratique qu'il avoit à faire toutes choses, Raphaël tira un secours considerable, soit pour des desseins de tapisseries, soit pour les autres ouvrages ausquels il l'employoit.

Il peignit de clair obscur la façade d'une maison qui est à (2) *Monte Jordano*. Il tra-

(1) Du Vatican.
(2) C'est un quartier dans Rome ainsi nommé.

& sur les Ouvrages des Peintres. 349
travailla aussi à Ghise, où il fit le platfond des loges sur les cartons de Raphaël. Après la mort de ce grand homme, Jule Romain & lui, étant demeurez toûjours ensemble, ils acheverent l'histoire de Constantin dans la grande salle du Vatican, dont veritablement une partie des desseins avoit été faite par Raphaël.

Pendant ce tems-là, Perin del Vague qui avoit aussi peint sous Raphaël, épousa une sœur de Jean Francesque. Cette alliance leur donna occasion de travailler ensemble tous les trois ; & même ils eurent ordre du Pape Clement VII. de copier ce beau tableau de Raphaël qui est à Saint Pierre *in Montorio*, pour en envoyer la copie en France. Mais ils ne la firent que commencer : car s'étant separez les uns des autres, après avoir partagé ce que Raphaël leur avoit laissé, Jule Romain s'en alla a Mantoue, où il fit plusieurs choses considerables, dont je vous entretiendrai. Jean Francesque le suivit peu de tems après, soit que l'amitié qu'il avoit pour lui, l'obligeât à cela, soit qu'il y fût attiré par l'esperance d'y trouver aussi de l'emploi. Toutefois Jule ne l'ayant pas si bien reçû qu'il avoit esperé, il le quitta aussi-tôt ; & après avoir passé par la Lombardie, il s'en retourna à Rome, où ayant fini la copie du tableau de Saint Pierre *in Montorio*,

il

il la porta à Naples au Marquis del Vaste, pour lequel il fit d'autres Ouvrages pendant le peu de tems qu'il vecût. Car incontinent après il demeura malade, & mourut âgé seulement de 40. ans, environ l'an 1528.

Il eût un frere nommé LUCA, qui après avoir travaillé à Génes, à Luques, & en autres lieux d'Italie avec Perin del Vague son beaufrere, s'en alla en Angleterre où le Roi Henri VIII. l'employa, & où il fit quantité de desseins qui furent gravez en Flandres, & dont les estampes se sont répanduës de tous côtez.

Il y avoit encore alors PELLEGRIN DE MODENE qui fut grand ami de Jean Francesque, & qui ayant demeuré avec Raphaël s'en retourna après sa mort à Modene, où il fit plusieurs tableaux.

GAUDENCE Milanois, vivoit aussi en ce tems-là. Il avoit une grande facilité à peindre ; & vous pouvez voir dans le Palais Mazarin un tableau de sa façon, où il a representé la descente du Saint Esprit sur les Apôtres. Je ne m'arrêterai pas maintenant à vous rien dire de ses autres Ouvrages, afin de vous entretenir d'un autre Peintre Florentin, dont le nom ne vous est pas inconnu.

C'est D'ANDRÉ DEL SARTE, ainsi nommé à cause que son pere étoit Tailleur,

Il y a long-tems, dit Pymandre, que je l'attendois. Comme j'ay sçû qu'il étoit venu ici sous le Roi François I. j'étois sur le point de vous interrompre pour vous en demander des nouvelles.

Je n'avois garde, repartis-je, de le laisser séparé de ces grands hommes dont je vous parle, puisqu'il a tenu parmi eux un rang assez considerable. En Effet, il a sçû la peinture, & l'a mise en pratique autant qu'un homme de son temperament étoit capable de faire. Vous vous étonnez peut-être de ce que j'attribuë à sa complexion ce qu'il y a de beau dans ses Ouvrages, ou ce qui manque à leur perfection. Cependant il est vrai en quelque sorte, que s'il n'a pas fait voir dans ses tableaux encore plus de beauté, l'on en peut attribuër la cause à son humeur lente & tardive. Car si son dessein est correct & dans la maniere de Michel-Ange, s'il a inventé agreablement, & ordonné les choses avec bien de l'esprit; il n'a pas eû assez de cette chaleur & de ce beau feu si necessaire aux Peintres pour animer leurs figures, & pour leur donner cette fierté, cette force & cette noblesse qui fait admirer les tableaux. Aussi l'on peut dire en quelque sorte, que c'est ce qui manque dans les siens, & qu'on n'y voit pas une diversité d'accommodement, une varieté d'expres-

preffions, & une grandeur de penfée, qui les auroient rendus infiniment plus recommendables.

Mais au refte fi on les examine fans préoccupation, on verra que dans les femmes & les enfans il y a des airs de tête naturels & gracieux, peints avec des expreffions tres-vives & tres-belles, quoiqu'il n'y ait pas, comme je viens de dire, affez de varieté; que les draperies font difpofées avec une façon agreable; que le nud y eft bien entendu & bien deffiné; & qu'encore que fa façon de deffiner foit fimple, & ne tienne rien de ce grand goût, & de cette forte maniere que l'on admire en d'autres Peintres, néanmoins tout ce qu'il a fait, eft affez étudié.

André naquit à Florence l'an 1478. Auffi-tôt qu'il fçût lire & écrire, fon pere le mit en apprentiffage chez un Orfévre qu'il quitta pour apprendre à peindre. Son premier maître fut un Jean Barile, Peintre affez mediocre: mais enfuite il demeura avec Pierre de Cofimo; & après il s'affocia pour travailler en la compagnie de Francia Bigio, auffi Peintre Florentin, & difciple de Mariotto Albertinelli.

Pendant qu'ils demeurerent enfemble, ils entreprirent plufieurs Ouvrages; & ce fut dans ce tems-là qu'André peignit à fraifque & de clair-obfcur douze tableaux

de

de la vie de Saint Jean Baptiste qui sont à Florence dans un Cloître, & qui servirent à le mettre en credit. Car après les avoir achevez, il en fit un entr'autres pour mettre dans une Chapelle de l'Eglise de (1) *San Gallo*, où l'on vit une beauté & une union de couleurs si grande, au prix de ce que les autres Florentins peignoient alors, que tous ceux qui le virent, en furent surpris.

Ensuite de cela, il fit dans le Couvent des Freres Servites de l'Annonciade, l'histoire du Bien-hereux Philippe de Neri; & comme il se perfectionnoit toûjours de plus en plus, chacun tâchoit d'avoir de ses Ouvrages,

Il travailla à un tableau d'une Vierge pour envoyer en France : mais lors qu'il l'eût fini, il parut si beau à tous ceux qui le virent, que le marchand qui l'avoit fait faire, le garda pour lui. Néanmoins comme du côté de France ses correspondans le pressoient de leur envoyer quelques peintures des meilleurs maîtres, il pria André de lui en faire encore un ; ce qu'il exécuta aussitôt.

Dans celui-ci il representa un Christ mort, environné de quelques Anges qui le soûtiennent, & qui sont dans une action pleine

(1) Où sont les Freres de l'Observance de l'Ordre de S. Augustin.

pleine de douleur. Plusieurs de ses amis l'ayant prié de le faire graver, il se servit pour cela d'Augustin, Venitien, qui étoit à Rome auquel il l'envoya; mais il fut si mal satisfait de son travail, qu'il résolut de ne plus rien faire graver.

Ce tableau étant arrivé en France, ne fut pas moins agreable à tous ceux qui le virent, qu'il l'avoit été aux yeux des Florentins: de sorte que le Roi souhaitant plus qu'auparavant, d'avoir des Ouvrages de ce Peintre, commanda aux marchands d'en faire venir encore d'autres; ce qui fut cause qu'André par l'avis de ses amis, résolut de faire un voyage en France.

Comme il étoit dans ce dessein, ceux de Florence apprirent que le Pape Leon X. vouloit les honorer de sa presence, & revoir son païs. Pour cela ils se disposerent à lui faire une magnifique entrée.

Il y avoit alors parmi eux des hommes excellens en architecture, en peinture, & en sculpture, plus qu'il n'y en avoit jamais eû. Ils furent tous invitez à construire des arcs de triomphe, à élever des statues, à bâtir des temples, à décorer les places publiques, & à orner tous les lieux par où le Pape devoit passer, d'une infinité de bas-reliefs, de tableaux, & de tout ce qui pouvoit contribuer à l'embellissement de la ville.

Les Italiens sont fort habiles & fort ingenieux, comme vous sçavez, dans ces sortes de décorations, ausquelles naturellement ils prennent grand plaisir. Mais comme d'ailleurs ceux qui furent employez à ces travaux, étoient d'excellens hommes, ils rendirent cette fête la plus éclatante & la plus somptueuse qui eût paru jusques alors.

Il y avoit à la porte appellé *di San Pietro Gattolini*, un arc, où Giacomo di Sandro, & Baccio di Montelupo, avoient representé diverses histoires. Julien Tasse en fit aussi un à *San Felice*, qui est dans la place & proche la Trinité. Il dressa des Statuës dans le Marché-neuf, & dans un autre endroit il éleva une colomne semblable à la Colomne Trajane.

Antoine frere de Julien de San Gallo, l'un des Architectes qui a travaillé à l'Eglise Saint Pierre de Rome, bâtit un temple à huit faces dans la place qu'on appelle *de' Signori*. Baccio Bandinelle Sculpteur renommé parmi les Florentins, & dont vous regardiez dernierement le portrait (1) qu'il a fait lui-même, representa la figure d'un Geant. Le Granaccio & Aristote de San Gallo éleverent un Palais entre l'Abbaye & la maison du Podesta. Maître Roux qui a travaillé à Fontai-

(1) Il est dans le cabinet du Roi.

tainebleau, en fit aussi un qu'il enrichit de plusieurs figures.

Mais de tous ces Ouvrages il n'y en eût point qui fut tant estimé que la façade de l'Eglise de *Santa Maria di Fiore*. Jacques Sansovin en conduisit toute l'architecture; & comme elle étoit ornée de plusieurs Statuës & de quantité de bas-reliefs qu'André del Sarte peignit de clair-obscur, ce travail parut si beau & si bien entendu, que Leon X. qui avoit beaucoup de connoissance en ces sortes de choses, l'estima bien davantage que s'il eût été de marbre.

Ce même Sansovin avoit encore representé dans la place de *Santa Maria Novella* un cheval semblable à celui de Marc Aurelle qui est dans Rome. Enfin toutes les ruës, les places, & la salle même du Palais étoient remplies de tant de beaux Ouvrages, qu'on ne peut rien imaginer de plus magnifique que ce qui parut, le jour (1) que le Pape entra dans Florence.

Mais pour retourner à André del Sarte, comme il eût ordre de faire encore quelques tableaux pour le Roi, il en acheva un où il representa une Vierge qu'on envoya en France. Le Roi en fut fort satisfait; ce qui donna occasion à quelqu'un qui sçavoit bien la disposition où étoit André,

―――――
(1) *Le 3. Sept. 1515.*

dré, de faire entendre à ce Prince, que s'il vouloit, on pourroit le faire venir en France : ce que Sa Majesté agréa volontiers, & commanda qu'on lui fît donner les choses necessaires pour son voyage.

André apprit cette nouvelle avec d'autant plus de joye, qu'encore qu'il travaillât beaucoup chez lui, il n'étoit pas bien payé de ses tableaux. Ainsi il crut qu'étant appellé par un Roi liberal & magnifique, & dans un païs où l'on traite les étrangers avec estime & civilité, il y seroit reçû avec honneur, & trouveroit moyen de mettre sa famille à son aise.

Ayant donné ordre à ses affaires domestiques, il partit de Florence, & se rendit à la Cour. Il n'y fut pas sitôt arrivé, qu'il reçût de François I. des marques de sa liberalité. On lui meubla un logement, on pourvût à sa dépense & à ses autres besoins : les Tresoriers lui compterent de l'argent : le Roi lui-même donna ordre qu'il ne lui manquât rien ; & ainsi il n'avoit d'autre soin que celui de travailler.

Il commença donc de peindre ; & se voyant favorisé du Roi, & caressé de tous les Grands de la Cour, qui ne manquent jamais d'applaudir à ceux qui sont bien auprès du Prince, il connût bien qu'il étoit sorti d'une condition fort pauvre & fort miserable, pour entrer dans un état commode

mode & plein de bonheur. Un des premiers tableaux qu'il fit, fut le portrait du Dauphin qui étoit né depuis peu de mois, & qui étoit encore dans les langes : il le presenta au Roi, qui pour marque de l'estime qu'il en faisoit, lui fit un present considerable.

Après cela, il acheva une (1) Charité qui plût beaucoup à ce Monarque, qui ne se lassoit point de lui faire du bien, tâchant de l'obliger sans cesse par de nouvelles graces, à travailler toûjours avec plus de plaisir.

Aussi étoit-il fort content des bienfaits du Roi, & des caresses de tous les principaux Seigneurs qui prenoient plaisir à le voir peindre & à l'entretenir, parce qu'il étoit fort agreable & fort civil, ne manquant jamais de témoigner sa reconnoissance des faveurs qu'il recevoit.

Et certes, s'il eût toûjours eu devant les yeux l'état present de sa fortune, & qu'il n'eût point oublié les mauvaises années qu'il avoit passées en Italie, il seroit demeuré le reste de ses jours en France, où il auroit acquis beaucoup de bien & d'honneur. Mais comme dans la prosperité on perd aisément le souvenir des miseres passées; aussi parmi les douceurs que la fortune lui faisoit goûter, il ne songea pas à conserver

(1) Ce tableau est dans le Cabinet de Sa Majesté.

server sa faveur, & à prevoir ses disgraces.

Car un jour comme il travailloit à faire un Saint Jerôme pour la Reine mere du Roi, il reçût des lettres de sa femme qui lui donnerent aussitôt envie de retourner à Florence. Il demanda permission au Roi d'aller faire un voyage en son païs pour quelques affaires domestiques qui l'y appelloient, lui promettant avec serment d'être bientôt de retour, & même de faire venir sa femme avec lui, afin de n'avoir plus d'attache qu'en France, où il travailleroit en repos le reste de ses jours. Et voyant que ce Prince avoit beaucoup d'amour pour toutes les belles choses, il lui fit entendre que dans son voyage il prendroit occasion de chercher des statues & des tableaux des meilleurs Maîtres pour les apporter à son retour.

Le Roi se confiant à la parole d'André, lui accorda ce qu'il demandoit, & même me lui fit donner de l'argent pour l'achat des choses qu'il proposoit. Ainsi étant parti de France, il arriva heureusement chez lui, où il commença à se réjouir avec sa famille & ses amis, & à passer agreablement le tems ; en sorte que le terme qu'il avoit pris pour demeurer à Florence, s'étant écoulé à se divertir & à ne rien faire, il se trouva avoir dépensé, non seulement l'argent qu'il avoit reçû des libera-

beralitez du Roi, mais encore celui qu'on lui avoit confié pour acheter des tableaux.

Nonobstant cela il voulut se mettre en état de revenir ; mais sa femme & ses amis s'y opposerent ; & les larmes de l'une & les prieres des autres ayant plus de force sur son esprit que l'interêt de sa fortune, & la parole qu'il avoit donnée à un grand Roi, il demeura à Florence. François I. en fut si touché, qu'il témoigna sa colere aux Peintres Florentins qui étoient alors en France, & même fut long-tems sans vouloir les voir, protestant que si jamais André lui tomboit entre les mains, il le feroit ressentir de son ingratitude, & de son manque de foi.

Mais il n'étoit pas besoin que le Roi employât ni sa justice ni son autorité pour punir ce parjure. Le changement de fortune où il se trouva réduit bientôt après, lui fut un supplice d'autant plus douloureux, qu'il le ressentit le reste de ses jours, pendant lesquels il souffrit les remords de sa mauvaise conduite, & les incommoditez d'une vie miserable. Car quoiqu'il fît une infinité de tableaux à Florence, néanmoins n'en étant pas payé comme de ceux qu'il avoit faits en France, il regreta plusieurs fois les douceurs & les avantages qu'il y avoit reçûs, & tâcha par toutes sortes de moyens, de rentrer dans les bonnes

& sur les Ouvrages des Peintres. 361

nes graces du Roi. Mais comme il vit que les passages lui en étoient fermez, il résolut d'aller travailer en divers lieux de l'Italie, où il perfectionna encore beaucoup sa maniere.

Lorsque le Duc de Mantoüë alla à Rome sous le Pontificat de Clement VII. il passa par Florence, où ayant vû le (1) portrait de Leon X. fait par Raphaël, il en fut si charmé, qu'étant à Rome, il pria le Pape de lui en faire present. Ce que Clement lui accorda, & fit écrire en même tems à Octavien de Medicis de le mettre dans une caisse, & de l'envoyer à Mantoüë. Mais comme Octavien regardoit ce tableau avec beaucoup d'amour & d'estime, il lui sembla que Florence feroit une trop grande perte, si on enlevoit un si rare Ouvrage. Pour l'empêcher, il prit prétexte d'y faire mettre une bourdure plus riche; & pendant qu'on y travailloit, il fit copier secrettement ce tableau par André del Sarte, qui pris tant de soin à le bien imiter, & y réüssit si heureusement, qu'il n'y avoit personne qui pût remarquer de diférence entre l'original & la copie. Cette copie fut portée à Mantoüë; & lorsque Jule

(1) C'est celui qui est dans le Palais Farnese, où le Cardinal de Rossi & le Cardinal de Medicis, qui fut depuis Clement VII. sont representez.

Tome I. Q

le Romain la vit, il fut trompé lui-même, quoiqu'il eut vû faire l'original, & il n'eût jamais été desabusé, si Vasari, qui l'avoit vû peindre par André, ne l'eût assûré que ce n'étoit qu'une copie, & ne lui en eût montré des marques qu'on y avoit mises exprès. Jugez, après cela, si les meilleures connoisseurs peuvent se méprendre, principalement lorsque les copies sont faites dans le même tems des originaux, & par des gens fort habiles.

Je ne m'arrêterai pas davantage à vous parler des Ouvrages d'André, dont le nombre est trop grand. Il en a fait une infinité en plusieurs lieux de la Toscane, principalement lorsqu'il sortit de Florence avec sa famille, pendant le tems de la peste, dont il ne put se sauver. Car quoiqu'il s'en fût garenti la premiere fois que ce mal affligea cette Ville, néanmoins ne s'étant pas toûjours si bien précautionné, il en mourut un peu de tems après que le siége qui étoit devant la Ville eut été levé en 1530. & lorsqu'il pensoit encore à retourner en France. Il n'étoit âgé que de 42. ans ; & comme il se perfectionnoit tous les jours, chacun esperoit beaucoup de son travail & de ses études.

En effet, ceux qui s'avancent ainsi peu-à-peu, & qui raisonnent sur ce qu'ils font, n'exécutent pas les choses avec ce beau
feu

feu qui surprend les yeux d'abord, mais aussi ils marchent avec bien plus de sûreté dans le chemin de l'Art; & comme ils en ont surmonté par leur patience toutes les difficultez, ils y sont plus affermis que ceux qui ont prétendu forcer la nature, & vaincre tout d'un coup, par la vivacité de leur esprit, les obstacles qui se rencontrent dans le travail. Car ces derniers n'ayant pas acquis une connoissance assez grande de tout ce qui regarde la science de la peinture, il se trouve que cette lumiere qui les éclairoit au commencement de leur entreprise, vient à s'éteindre, & que leur esprit demeurant comme au milieu des tenebres, il ne voyent plus à se conduire, & ainsi ne produisent rien de raisonnable.

Si André del Sarte eût demeuré à Rome, & qu'il se fût donné la patience d'y étudier quelque tems, on ne doute pas qu'il ne s'y fût beaucoup perfectionné. Car bien que naturellement il n'eût pas l'imagination prompte & vive, toutefois on croit qu'il auroit acquis cette belle disposition, cette expression, cette force, & cette élegance qui ne se trouvent pas dans ses figures, puisque d'ailleurs il est, comme je vous ai dit, assez correct dans le dessein. Mais comme il étoit d'un naturel plus timide que hardi, il y a quelque apparence qu'il

qu'il manqua de courage dans le commencement de sa course; & que les Ouvrages qu'il vit à Rome, & les excellens hommes qui y travailloient alors, l'étonnerent, & le firent résoudre à retourner à Florence, pour suivre son inclination & son seul génie.

Il laissa plusieurs Éleves, entre lesquels fut Giacomo da Punturmo; Andrea Scazzella, qui l'imita beaucoup, & qui a travaillé en France; Giacomo Sandro, Francesco Salviati, Giorge Vasari, & plusieurs autres.

Alors ayant cessé de parler & Pymandre s'appercevant que le jour finissoit : Je ne me lasserois jamais avec vous, me dît-il; mais de peur de vous lasser vous-même, je croy qu'il vaut mieux remettre à une autre fois ce qui reste à dire de ces grands Peintres.

Nous aurons tout loisir, lui répondis-je, de continuer nos entretiens, puisque vous voulez bien que nous employions les beaux jours de cette saison à faire quelques promenades ensemble. Après cela, Pymandre s'étant levé, sortit de ma chambre, & en s'en allant, me témoigna que nous ne serions pas long-tems sans nous revoir.

Fin du Tome premier.

TABLE

TABLE
DES MATIERES, CONTENUËS dans ce Tome premier.

A.

ACademie de Peinture & Sculpture, etablie par le Roi. 57
Admirables effets de la Peinture. 138
Aglaophon. 110
Agnolo Gaddi. 155
Albert Dure recherche l'amitié de Raphaël. 341
Alexandre aime la Peinture. Sa réponse à Dinocrate qui lui proposoit de faire sa Satuë du Mont-Athos. 78. 79 Il fait dresser des Statuës aux soldats, qui perirent au passage du Granique. 141
Alexandre III. élû Pape 222. Il est chassé par l'Empereur Frederic Barberousse. 223
Alexandre Boticello. 236
Alexandre VI. peint par Pinturicchio. 250
Ambrogio Lorenzetti. 172
Amour (L') Inventeur de la Peinture. 106
Amedée Duc de Savoye, élû Pape & nommé Felix. 245
André Mantegne de Padouë. 240

André Orgagna. Ses Ouvrages. 176
André Taffi Florentin, apprend à peindre de Mosaïque. 159
André Salario. 165
André del Sarte. 350. Il envoye des tableaux en France, 353. Travaille à Florence aux décorations qui s'y firent pour l'entrée de Leon X. Vient en France sous François I. Son rétour à Florence, où il copie le portrait du Pape Leon X. fait par Raphaël. 360. Sa mort. 362
André del Castagno Florentin apprend à peindre à huile de Dominique Venitien qu'il assassina par après. Il peignit à Florence la conjuration des Pazzi contre les Medicis. Il fut surnommé Andrea de Gl'impiccati. 213
André Gobbe Milanois. 277
André Verochio, qui eut pour Eleves Pietre Perugin & Leonard de Vinci. 236. Il quitta la Peinture & fut à Veni-

Q iij

TABLE

se pour jetter en bronze une figure équestre. 237

Anthoride. 129

Antonio Vivitiano. 195

Antonello da Messina, apprend l'Art de Peindre à huile de Jean de Bruge Flamand, & ensuite l'enseigne en Italie. 209

Antonio da Coregio. 275 & suiv.

Antonio de San Gallo Architecte. 347

Appelle. Sa naissance. 118. Excellence de ses Ouvrages. 119

Appollodore Athenien. 111

Appollonius Peintre Grec, enseigne la Mosaïque à André Taffi Florentin. 159

Ardée, ville près de Rome. 107

Ardice Corinthien. ibid.

Arts, en quel tems ils florissoient le plus chez les Grecs & chez les Romains. 137. & suiv.

Art de peindre & son origine. 103. Combien il embrasse de choses. 91. & suiv. Quand on a commencé de peindre à huile. 210

Art de peindre sur le verre. 340

Art de bien bâtir, comment s'aquiert. 60. & suiv.

L'Architecte doit avoir deux fins dans ce qu'il fait. 65

L'Architecture ne consiste pas en vains caprices. 76. La belle Architecture n'a été connuë en France qu'un peu avant François I. 56. & suiv.

Aristide. 116. 126

Aristide frere de Nicomaque. 128

Aristocle. ibid.

Aristodenus. 127

Aristippe. 129

Asclepiodore. 127

Athenion. 129

Attila peint par Raphaël dans les Salles du Vatican. 304

B.

Babylone, rebâtie par Semiramis : les murailles en étoient peintes. 104. & suiv.

Les Babyloniens firent de grands Ouvrages. 105

Bacchanale peinte par Jean Bellin. 232. & suiv.

Baccio, autrement Frere Barthelemi de S. Marc. Il fut Disciple de Rossi, imita la maniere de Leonard, & fut grand ami de Savonarole, après la mort duquel il se fit Religieux. 178. & suiv.

Balthazar Peruzzi de Sienne

DES MATIERES.

Sienne, grand deſſinateur, excellent Architecte, & ſçavant dans les décorations de théatre. 343. Il peignit Charles de Bourbon. 345

Bartholomeo Abbé de S. Clement. 236. & ſuiv.

Bataille de Conſtantin, du deſſein de Raphaël, & peinte par Jule Romain. 223

Battaille de Marathon, peinte par Panœus. 109

Bataille d'Alexandre, peinte par Philoxéne. 128

Beauté. En quoi elle conſiſte. 83

Belus pere de Ninus. 104

Berna de Sienne. 195

Bernard Louïne. 265

Bernardin Pinturicchio. 242. & ſuiv.

Bramante Architecte. 297

Bruno. 171

Buffalmacco. ibid.

Bularchus. 109

C.

Calandrino. 170

Cardinaux, en quel tems ils ont commencé à porter des chapeaux & des manteaux rouges. 310

Catherine de Medicis fait bâtir les Thuilleries. 59

Candaule. 109

Cavallini. 172

Céne de Leonard à Milan. 262. & ſuiv.

Ceſar Seſto. 265

Cephiſſodorus. 110

Chapelle de Freſne. 72. 89

Charmas. 108

Charles d'Anjou Roi de Jeruſalem, va voir les Ouvrages de Cimabué. 158

Cimabué. 134. Sa naiſſance. 155. ſes Ouvrages. 156

Cimon Cleonien. 108

Le Sieur de Clagni a conduit le bâtiment du Louvre. 59. & ſuiv.

Claude, excellent Peintre ſur verre. 341

Cleante de Corinthe. 107

Clelie repreſentée à cheval. 142. & ſuiv.

Cleophante. 107

Cleſides peint la Reine Stratonice d'une maniere offenſante pour ſe venger d'elle. 130

Clement V. crée Pape, couronné à Lyon, & ce qui s'y paſſa. 165

Commode. 148

De la Compoſition d'un Tableau. 92

Du Coloris. 53

Conjuration contre les Medicis. 217

Corege. 274. 291

Corps (Le) de l'homme peut ſervir de modéle aux Architectes. 68. & ſuiv.

Coſ-

TABLE

Cosme Rosselli peignit dans la Chapelle de Sixte IV. 233. & suiv.
Crucifix qui parla à Sainte Catherine de Sienne, fait par Cavallini. 172

D.

Dante, Poëte fameux banni de Florence. 167
Defauts des Architectes ignorans. 73
Demetrius aima mieux lever le siege devant la ville de Rhodes, que de perdre un Tableau de Protogéne. 124
Du Dessein. 93. & suiv.
Desseins de Leonard de Vinci. 262
Difference entre la Beauté & la Grace. 82. & suiv.
Diniat. 108
Dinocrate Architecte, proposa à Alexandre de faire sa Statuë d'une montagne. 82
Dominique Ghielandai Florentin. 236
Dominique Puligo. 341
Donatelle Sculpteur. 119 & suiv.
Duccio Sienois. 195

E.

Ecce Homo d'André Salario. 266
Ecole de Rome la plus excellente. 339. & suiv.
Eglise de Saint Loüis de la ruë Saint Antoine. 72. & suiv.
Eglise du Noviciat des Jesuites au Fauxbourg Saint Germain. 73
Egyptiens ont été des premiers à posseder les Sciences & les Arts. 106. Pourquoi sçavans dans les Arts. 142
Echion. 118
Eleves de Raphaël. 320
Emblême d'un Architecte. 77
L'Empereur Frederic peint aux pieds d'Alexandre III. 230
Enos fils de Seth, fut le premier qui forma des images. 140
Entrée de Leon X. dans Florence l'an 1515. 354
Esope. Les Atheniens lui dresserent une Statuë. 140. & suiv.
Estampes de Mr. de Maroles Abbé de Villeloin. 312
Evenor. 110
Eumarus. 108
Eupompe. 116
Euphranor donna des regles pour les proportions. 129
Euxenidas. 116

F.

Faction des Guelfes & des Gibelins. 153
Fran-

DES MATIERES.

François Francia, mourut de déplaisir après avoir vû un Tableau de Raphaël qui est à Boulogne. 254. & suiv.
François Melzi. 265
François I. achete la Gioconde de Leonard. 167
François Turbido, dit le More. 259
Frederic Barberousse. 223
Frere Jean Angelic da Fiesole, Dominicain. 203. Il peignit pour le Pape Nicolas V. refusa l'Evêché de Florence, & vécut saintement. 204
Frere Antonin nommé à l'Evêché de Florence à la recommandation de Frere Jean Angelic. 205
Frere Philippe Carme. Est pris sur Mer par les Maures. Son Maître lui rend la liberté. 212
Frere Martel Ange Jesuite. 76
Frere Guillaume de Marseille, peint sur le verre. 341

G.

Gaddo Gaddi. 160
Galatée de Raphaël. 322
Grande Galerie du Louvre. Par qui bâtie. 59
Gaston de Foix. 273
Gaudence, Milanois. 350
Gautier de Bréne Duc d'Athènes, chassé de Florence. 182
Gentile da Fabriano. 220
Gentil Bellin. 221
Gerardo Starnina. 197
Gibelin, & l'origine de ce nom. 153. & suiv.
Gioconde de Leonard. 266
Giotto Disciple de Cimabué. 160 & suiv.
Giovanni da Ponte. 195
Giottino peignit à Florence contre le Palais du Podesta. 180
Giorgion. 272
Goujon, (Le Sieur) 61
Gozzoli. 220
La Grace en quoi elle consiste. 82. 83
Les Grecs s'attribuent l'invention de la Peinture. 106
Gregoire XI. transporte le siége à Rome. 199
Guelfes. Que signifie. 154
Guelfon Duc de Baviere. ibid.
Guerre entre le Pape Gregoire IX. & l'Empereur Frederic. 152

H.

Henri II. fait bâtir le Louvre. 59
L'Hercule de Farnèse. 147
Hôtel de Carnavalet. Par qui bâti & raccommodé. 61
Histoire d'Alexandre III. peinte à Venise. 222
His-

TABLE

Histoire d'un Roi de Chipre. 139. & suiv.
Histoire de l'O de Giotto. 162
Histoire d'Eneas Sylvius qui fut Pie II. peinte à Sienne. 244
Hygienontes. 108

I.

Jacobo Cassentino. 196
Jaques Bellin. 221
Jacques Squaccione. 238
Idoles abatuës par les Chrétiens. 144
Jean de Bruge. 209
Jean da Udine Eléve de Raphaël. 320. 323
Jean Francesque Penni. 320
Jean Bellin. 221. Fait plusieurs Ouvrages dans la Sale du Conseil de Venise, avec son frere Gentil. 222
Injure faite par ceux de Milan à l'Imperatrice femme de Frederic. 224
Innocent IV. ordonna que les Cardinaux iroient à cheval & porteroient des chapeaux rouges. 309. & suiv.
Jule Romain travaille à l'Histoire de Constantin. 323
Julie Farnèse peinte en Vierge. 250

L.

Laocon. 147

Leon (St.) peint dans les Sales du Vatican par Raphaël. 191
Leon X. 304. & suiv.
Leon IV. défait les Sarazins. 315
Leonard de Vinci. 146. 259
Lippo. 176
Lippo. 197
Loges du Vatican. Par qui peintes. 320
Les loges de Ghisi peintres par Raphaël. 322
Lorentino d'Angelo Aretin. 203
Lorenzo di Bicci. 197
Lorenzo Religieux de Camaldoli. ibid.
Lorenzo Costa. 220
Lorenzo di Credi. 280. A parfaitement imité la maniére de Leonard de Vinci. 342
Loüis Sforce Duc de Milan, amateur des Sciences & des Arts. 261
Le Louvre. Comment a été bâti. 50
Luc Signorelli. 259
Luca Penni travaille en Angleterre. 350
Ludius fut en vogue du tems d'Auguste. 132
Lysippe excellent Sculpteur, mort de pauvreté. 138

M.

Maître (Le) des Ceremonies du Pape. Com-

DES MATIERES.

Comment peint par Michel-Ange. 181
Manufactures de Tapisseries établies en France. 58
Mansart (Le Sieur) Architecte. 61
Marc Antoine de Boulogne grave pour Raphaël. 311
Marc de Ravenne graveur. *ibid.*
Marguaritone Aretin, peignit pour Urbain IV. 160
Mariotto Albertinelli 278
Masaccio. Son Epitaphe par Annibal Caro. 198 & suiv.
Mascarade extraordinaire & surprenante, faite à Florence. 286
Massolino. 198
Mathias Corvinus Roi de Hongrie, amateur des Arts. 240
Melanthius Disciple de Pamphile. 118
Michel-Ange. 131. 292. 293. 301.
Milan rasée par l'Empereur Frederic. 223
Mosaïques apportées en Italie. 157
Murs de Babylone peints. 105
Mycon. 110
Myron sçavant en sculpture. 138

N.

Neacles. Comment il representa l'écume d'un cheval. 124
Nicoros. 210
Nicomaque. 127
Nicophane. 128
Nicias. 129
Nicolas V. élû Pape, fit faire plusieurs beaux Ouvrages. 202
Ninus a le premier mis les Statuës en vogue. 104

O.

Observation sur la Beauté & sur la Grace. 85. Pourquoi il n'y a pas une parfaite ressemblance dans les visages de cire quoique moulez sur le naturel. *ibid.*
Origine de la Peinture. 103. 104
Origine de la guerre des Guelfes & des Gibelins. 153
Othon fils de l'Empereur Frederic, pris prisonnier par les Venitiens. 226

P.

Pamphile Maître d'Apelle. 116. 118
Panœus frere de Phidias. 109
Parrhasius observa le premier la Symmétrie. 114
Parties necessaires pour bien composer un Tableau. 92
Paolo Ucello fut des premiers

TABLE

miers à observer la perspective. 197
Paul Lomazo. 265
Paul II. magnifique en habits, ordonna que les Cardinaux porteroient la robe rouge. 310
Pausias fut le premier qui peignit les lambris & les voutes des Palais. 129
Peinture & son commencement. 106. Le premier qui dessina fut contre une muraille, *ibid.* Admirables effets de la Peinture. 138. & suiv. Comment elle a été relevée par Raphaël & Michel-Ange. 145. en quel tems elle a commencé à paroître de nouveau, 151. & suiv. Peinture à huile trouvée en Flandre, 207. & suiv. & portée en Italie par Antonello da Messina. 209.
Peinture antique représentant un mariage. 133
Les Peintres & les Sculpteurs Anciens se rendoient sçavans à bien representer le nud. 149
Peintres Grecs apportent pour la seconde fois la peinture en Italie 156 & suiv. Enseignent aux Italiens à travailler de Mosaïque. 157

Pellegrin de Modéne. 320. 335. 330
Perrin del Vague. 349. 337
Persée Disciple d'Appelle. 128
Petrarque, ce qu'il écrit de Giotto. 169
Philbert de l'Orme a bâti les Thuilleries. 60
Philippe (F.) Carme, Voyez Frere Philippe. 212
Philippe fils de Frere Philippe. 240
Philocles d'Egypte. 107
Philoxéne peignit la défaite de Darius. 128
Phrilus. 110
Pierre Perugin. 233. Comme il se mit à étudier. Son extrême avarice. Ses Ouvrages. 257
Pietro della Francesca. 201
Pietro Cavallini. 272
Pierre de Cosimo, bizarre en Inventions. 284
Pierre (S.) & S. Paul représentez au Vatican par Raphaël, 304. & suiv.
Pinturicchio à peint à Sienne l'Histoire d'Eneas Sylvius. 244
Pirrichus surnommé Rhyparographos. 132. & suiv.
Polygnotus & ses Ouvrages. 120
Portraits de Jean & de Gen-

DES MATIERES.

Gentil Bellin dans le cabinet du Roi. 231
Prométhée fils de Japhet inventa les images de terre. 104
Proportion necessaire à garder dans les bâtimens. 70. & suiv.
Protogéne. 122. Ses Ouvrages estimez par Appelle. 123. Sa réponse au Roi Demetrius. 124
Pyramides d'Egypte sont les marques de la grandeur des Rois qui les ont fait faire. 54. & suiv.
Pythius Architecte. 64

R.

Raphelino del Garbo. 291. Raphaël d'Urbin. Ses excellentes qualitez. *ibid.* Sa naissance. 196. Il travaille sous Pietre Perugrin. *ibid.* Il va voir les Tableaux de Leonard de Vinci & de Michel-Ange qui peignoient à Florence *ibid.* Il change sa premiere maniere. 297. Est appellé par Bramante pour travailler au Vatican pour Jule II. *ibid.* Il peint les Prophêtes & les Sibilles qui sont dans l'Eglise de Notre-Dame de la Paix, 300. Aprés la mort de Jule, Leon X. lui fait continuer les Ouvrages du Vatican, 304. Il fait le portrait de Leon qui est dans le Palais Farnese, 310. Albert Dure recherche son amitié, 311. Il fait graver de ses desseins, *ibid.* Il peint dans la chambre de Torre Borgia deux histories de Leon IV. 312. Et dans deux autres Tableaux il représente François I. 317. Il conserve par respect les Ouvrages de son Maitre. 318. Il envoye dessiner jusques en Grece ce qui restoit de plus considerable des Ouvrages anciens, 320. Il travaille pour Augustin Ghisi, 322. Il commence l'histoire de Constantin dans la grande Sale du Vatican, 323. Il fait le Tableau de la Transfiguration qui est son dernier Ouvrage & son chef-d'œuvre, 328. Sa mort. 330
Retour des Medicis à Florence en 1512. 290
Les Rois & les Ministres doivent faire choix de ce qui peut davantage éterniser leur memoire. 78. 83

S.

Salario. 265
Savonarole prêche à Flo-

TABLE

Florence contre les desordres de la Cour Romaine. 278

Les Sculpteurs anciens n'ont pas été également sçavans. 174

Sebastien Serlio. 347

Semiramis fait rebâtir Babylone. 105

Simon Memmi. 173

Spinello s'imagina voir le Diable tel qu'il l'avoit peint. 196. 197

Statuë de Commode. 148

Statuës dressées à Esope, aux soldats d'Alexandre, à Clelie. 140. & suiv.

Statuës renversées par les premiers Chrétiens. 144

Stratonice femme du Roi Antiochus peinte par Glesides. 130

T.

Tableaux de Giorgion dans le Cabinet du Roi. 272

Tableaux de Corege, 275. & suiv.

Tableaux de Raphaël qui sont dans le cabinet du Roi. 333. 334. 338

Tableaux d'André del Sarte. 350. & suiv.

Tableau de S. Pierre in Montorio, fait pour envoyer en France. 326. & suiv.

Tableau de Gaudence au Palais Mazarin. 350

Taddeo Bartolo. 197

Taddeo di Gaddo Gaddi. 176

Tapisseries faites en Flandre sur les desseins de Raphaël. 324. & suiv.

Tapisseries faites sur les desseins des loges de Raphaël, données à l'Eglise de Notre Dame de Chartres par M. de Thou. 325

Tapisseries du Roi faites sur les desseins de Raphaël & de Jule Romain. ibid.

Telephanes. 107

Theomnestus. 127

Therimachus. 118

Thimomachus peignit pour Jule Cesar. 132

Thimante. 116

Les Thuilleries. Par qui elles ont été bâties. 59

Timothée d'Urbin a peint sous Raphaël. 341. & suiv.

Titien. 275. 276. 291. 293

Traité de peinture divisé en trois parties. 92

V.

Val de Grace bâti par la Reine mere du Roi. 72

Venus de Medicis. 147

Ugo da Carpi graveur en bois. 311

Vigne Aldobrandine. 133

Ville

DES MATIERES.

Ville Adriane. 144
Vincent da san Geminiano a peint au Vatican. 342
Vitruve se plaint des mauvais Ouvriers de son tems, 75. & suiv.
Vittore Pisano. 219
Vivarino peignit à Venise dans la Sale du Conseil. 222

Z.

Zeuxis. 115
Ziano Doge de Venise Mediateur entre le Pape Alexandre III. & l'Empereur Frederic, 226. Comment il épouse la Mer. 228

Fin de la Table du Tome premier.

www.ingramcontent.com/pod-product-compliance
Lightning Source LLC
Chambersburg PA
CBHW071612220526
45469CB00002B/321